黄 宾 虹 册 页 全 集

山 水 画 卷

1

浙江人民美术出版社

浑厚华滋　虚静致远

——黄宾虹的山水画艺术

杨瑾楠

　　作为中国近现代绘画史上高标独立的画家，黄宾虹（1865—1955）一生经历丰富，早慧博知，学养深厚，在文史研究及艺术实践中均造诣非凡。其名质，字朴存，号予向、虹叟、黄山山中人，原籍安徽歙县，生于浙江金华的徽商家庭，卒于杭州。其早岁恰值中国近代风云动荡、民族危亡之时，黄宾虹深受变法思想影响，放弃科考，主持农村改革，乃至积极参与民主激进运动。42岁为避追捕定居上海，以为"大家不世出，惟时际颠危，贤才隐遁，适志书画"，此后毕生致力于治学、书画创作及美术教育，居上海30年间于商务印书馆、神州国光社任编辑，于新华艺术专科学校、上海艺术专科学校任教授，又参加南社诗会，组织金石书画艺观学会、烂漫社、百川书画社及蜜蜂画社。自1937年始伏居燕京近十年，谢绝应酬，专心研究学问及书画，创作达到高峰期。1948年迁至杭州栖霞岭至终老。

　　黄宾虹的早期绘画主要受新安派影响，行力于李流芳、程邃以及髡残、弘仁等，但也兼法元、明各家，重视章法上的虚实、繁简、疏密的统一，用笔如作篆籀，遒劲有力，在行笔谨严处，有纵横奇峭之趣。新安画派疏淡清逸的画风对黄宾虹的影响持续终生，60岁以前画风更是典型的"白宾虹"，皴擦疏简，笔墨秀逸，靠"默对"体悟古人创造山川景观的规范，未从长期的临古中自创一格。

　　而当面对清末画坛萎靡甜俗等诸多弊病及海外文艺观念的冲击时，兼有社会变革经历和很深传统素养的黄宾虹决意求变。他以变法为思想动力，以民学为学术基础，在仔细衡量海外绘画的基础上反观中国画的传统，从内部寻求变革的动力，开辟除了"疑古"及"泥古"之外的道路，而非简单折中东西方绘画的面貌或技法。这种反本以求的做法需要深厚的学养及独到的识见，更需要艰辛、持之以恒的求索：其一，黄宾虹研习传统绘画并积累大批临摹稿，这种临摹并非忠实再现，而是侧重勾勒轮廓及结构，忽略皴擦敷染，随性精炼，虚实相生，为其变法奠定基础；其二，广游名山大川，如黄山、九华、天台、岱岳、雁荡、峨眉、青城、剑门、三峡、桂林、阳朔、罗浮、武夷等，搜奇峰并多打草图，希望经由师造化来变法，事实上也证悟晚年变法之理，尤其是青城坐雨后所作《青城烟雨册》和瞿塘夜游时在月下画的一批写生稿；其三，黄宾虹在京沪两地的书画鉴藏活动及其中外友人对中国传统的释读亦为其绘画理念提供新的视角。在50岁至70岁期间，黄宾虹经由脱略形迹的临仿，筛选并整合出个人的创作理念，基本上从古人粉本中脱跳出来，以真山水为范本，参以过去多年"钩古画法"的经验，创作了大量的写生山水，作品讲究有出处，章法井然而清奇。

　　而黄宾虹画风的真正成熟为70岁后至其辞世，黄氏领会到"澄怀观化，须从静处求之，不以繁简论也"，并推浑厚华滋为最高境界，找到可作为典范的北宋山水。黄宾虹曾说过学习传统应遵循的步骤："先摹元画，以其用笔用墨佳；次摹明画，以其结构平稳，不易入邪道；再摹唐画，使学能追古；最后临摹宋画，以其法备变化多。"黄宾虹所说的宋画，除了北宋诸大家外，往往包含五代荆浩、关仝、董源、巨然诸家在内，认为宋画"多浓墨，如行夜山，以沉着雄

厚为宗"，且贵于能以繁密致虚静开朗，尝作论画诗曰："宋画多晦冥，荆关粲一灯。夜行山尽处，开朗最高层。"经由审美观念的转变后，黄宾虹变法成功，将数十年精研笔墨、章法的成就完整地体现在绘画实践中，使作品呈现"黑、密、厚、重"的特征，兴会淋漓，浑厚华滋，墨华鲜美，余韵无穷，堪称大器晚成。

在北平期间，黄宾虹完成"黑宾虹"的转变后，又进行水墨丹青合体的尝试：用点染法将石色的朱砂、石青、石绿厚厚地点染到黑密的水墨之中，使"丹青隐墨，墨隐丹青"，力求将中国山水画中水墨与青绿两大体系进行融合。当他南迁至杭州后，观及良渚出土的上古玉器而开悟，如金石的铿锵与古玉的斑驳交融般使笔用墨，画面韵致浑融，笔墨呈现一片化机。

已知黄宾虹现存作品在万数以上，大部分为立轴，此外也有相当数量的册页、扇面等小品。黄宾虹作画丘壑内营，纵然写壁立千仞，也并不定是高堂大轴，确切而言，绝大多数尺幅并不大。正因黄宾虹深知如何在小空间里营造大气象，是故即使以一腕之内的册页，也能写开阔宏阔的高山大川，这气度常令人忽略册页的真正尺寸，误以为是立轴巨作。而言归正传，册页的经营置陈毕竟与立轴不同，有其独特规律，我们也可以之作为一个侧面来辨析、研习黄宾虹画风的各个进程。

首先，与立轴相比，其册页，尤其早年所作，更多见基本图式的反复或多方的模写，是为创作大作品做研习和准备。其二，用册页记录游历观景时的所见所感，譬如有若干套黄山小景，写奇妙景致且笔墨、设色非常精到，这与水墨写生相类，但艺术价值远高于一般的写生稿。其三，用作思考画史、画理的片断记录或研习古人的临仿稿，如题"古人画境，至高妙处无有差别""秦汉印，法度中具韵趣，故凡事皆可类推"之类，以及《临渐江黄山图册》，观者再三品味，每每豁然开朗。其四，则在小幅上有意识地进行某种技法的强化或探索，这类册页作品形制灵活便利，在形式上可散作活页，亦可集合成套，如专以渴笔焦墨法作的《渴笔山水册》，专以墨渍化的《水墨山水册》、写意水墨的《松谷道中》、淡设色的《黄山卧游》以及重彩设色的《设色山水图册》等。这些作品都可作为我们解析黄宾虹画法的范本。

一般而言，画册页小品时画家的创作意识相对内敛散淡，形成虚静内美、富于诗意的基调。在观临黄宾虹的册页小品时，其中的诗兴情致总能扣人心弦，令人在画境中低回辗转、流连忘返。黄宾虹所钦佩的明末画家恽向认为凡好画"展卷便可令人作妙诗"，"无论尺幅大小，皆有一意，故论诗者以意逆志，而看画者以意寻意。古今格法，思乃过半"，这强调的是画与诗之间以意寻意、遂能新意生发的关系。石涛则进一步发论："诗与画，性情中来者也，真识相触，如镜写影，今人不免唐突诗画矣。"石涛的忧虑亦是历来的难题。黄宾虹对四王的一些指摘，正因其未能从"性情中来"，未得"真识相触"之奥义、陈陈相因之故。

黄宾虹在《画法要旨》中开宗明义地提出"大家画者"的概念。他将画史以来各有所擅的画家大致分为三类：一是娴诗文、明画理的文人画者，包括兼工籀篆、通书法于画法的金石画家；二是术有专攻、传承有门派的名家画者；再就是"识见既高，品诣尤至，深阐笔墨之奥，创造章法之真，兼文人、名家之画而有之的大家画者"。而所谓"大家画者"，能"参赞造化，推陈出新，力矫时流，救其偏毗，学古而不泥古，上下千年，纵横万里，一代之中，曾不数人"。可以看出，"大家画者"的思想体现了黄宾虹对画史传统整体把握的高度，更是在替时代呼唤"大家画者"以为标杆，同时，这也该是他思虑精熟之后的自勉和期待。黄宾虹决意在古典山水艺术中体现人生价值，并提出画家若欲以画传，则须以笔法、墨法、章法为要。故欲论黄宾虹作品的成就，舍笔墨章法则无由参悟。

得益于其金石学上的修为及临习古帖的日课，黄宾虹的绘画作品高度展示出书画用笔的同一性，达到内美蕴藉的效果，并在理论上归纳出五种笔法及七种墨法，等等。

五种笔法即"平、留、圆、重、变"。其一，平非板实，而须如锥画沙；其二，言如屋漏痕，以忌浮滑；其三，乃言如折钗股，忌妄生圭角，建议取法籀篆行草；其四，重乃言如枯藤，如坠石；其五，变非谓徒凭臆造及巧饰，而当心宜手应，转换不滞，顺逆兼施，不囿于法者必先深入法中，后变而得超法外。

七种墨法则指"浓墨、淡墨、破墨、泼墨、积墨、焦墨及宿墨"，而后又增渍墨法与亮墨法，可见用笔既中绳矩，墨法亦有不断生发的可能性，二者相辅相成。这些均乃黄宾虹作品气象万千的重要成因，其中以破墨、积墨、渍墨及宿墨应用尤为出色。这九种墨法大致可分两类，一类因调和时水、墨的比例不同，可分为淡墨法、浓墨法、焦墨法、宿墨法这四种，用水得当正是墨法出色的不二法门，水墨中不同的含墨量可发挥迥然相异的效果。其中的宿墨比较特殊，以宿墨作画时，胸次须先有高洁寂静之观，后以幽淡天真出之，笔笔分明，切忌涂抹、拖曳；宿墨使用得当可强化画面的黑白对比，甚至于黑中见亮，成为点醒画面的亮点。第二类则根据施用方法不同而分为泼墨法、破墨法、积墨法、渍墨法及亮墨法。泼墨法，以墨倾覆于纸上，或隐去或舍弃用笔，摹云拟水，状山写雾；而破墨法的方式多种多样，如淡破浓、浓破淡、水破墨、墨破水、色破墨、墨破色，其间浓淡变化及用笔方向均会影响破墨的效果；积墨则以浓淡不同的墨层层皴染，黄宾虹认为董源、米芾即以此法故能"融厚有味"；渍墨法便是先蘸浓墨再蘸水，一笔下去可于浓黑的墨泽四周形成清淡的自然圆晕，无损笔痕；而亮墨法或是从积墨法演化而来，但偏重用焦墨、宿墨叠加，使浓黑且"厚若丹青"，既包含宿墨的粗砺感，又在有胶的焦墨与已脱胶的宿墨之间推演，拿捏好虚虚实实的尺度，更在极浓郁的浓墨块之间留白，使笔与墨、墨与墨之间既融洽又分明，如小儿目睛，故称"亮墨"。

黄宾虹还非常重视用水，指明"古人墨法，妙于用水"，运用了"水运墨、墨浑色、色浑墨"等多种渍染、干染技

法，也用水渍制造笔法、墨法无法形成的自然韵味，或用水以接气，若即若离，保持画面必要的松动感又贯穿全幅，或于勾勒皴染山石树木后，于画纸未干前铺水，可使整体效果柔和统一。

章法也是成就黄宾虹艺术的重要因素。黄宾虹指出有笔墨兼有章法方为大家，有笔墨而乏章法者乃名家，无笔墨而徒求章法者则为庸工，而因章法易被因袭而沦为俗套，惟笔墨优长又能更改章法者，方为上乘。黄宾虹提出："画之自然，全局有法，境分虚实，疏密不齐，不齐之齐，中有飞白……法取乎实，而气运于虚，虚者实之，实者虚之。"并实践于绘画中，于密处作至最密，而后于疏处得内美，知白守黑，得画之玄妙，于浑厚华滋的笔墨中完美地交织出虚静致远的格致。

至此，黄宾虹为六法兼备的画史正轨，再次确认了笔墨的本源性即正统性以及笔墨技法质量的规定与强调，这也是成为大家画者的基本要求。黄宾虹溯古及今，更高瞻远瞩，其理论与实践具备开放性，预留阐发的无数可能性。

书画作品的价值固然受书画自身的材质、技法、历史以及外部世界变化的制约，但关键还取决于书画家本人的见地。因黄宾虹拥有过人学养及天赋气度，能不为题材及体裁所限，一任其作品悠游于临仿、写生、草稿、创作之间，而专注于传达理念，或于画幅中以诗文纪事论理，以辅助表达。后学者当细心体会大师如何在古典主义的范畴中做到"从心所欲，不逾矩"。黄宾虹之为大家的原因即在于他对传统山水画的"矩"，即法度的透彻体悟。认识与表现是绘画创作中不可分离的两个方面，正因黄宾虹对法度的完整认识才能够拥有个人创作的高度自由，才能够在"参差离合，大小斜正，肥长瘦短，俯仰断续，齐而不齐"的规矩中充分展示张力，成为古典山水绘画向近现代山水绘画转变的伟大界标。

黄宾虹在生命最末几年里，双目几近失明，但仍执笔不倦，并开始大胆尝试，例如将传统笔墨的表现力推向极致，或试着把笔墨表现带往全新的境地，明显具有极限性与实验性的特征。其衰年变法顺从内心的本愿，自在无障碍，画艺呈现出先生后熟、熟后返生的质地，风格变化也经历了从谨严到虚散、从规矩到自由的过程。这是黄宾虹"变法图存"的理想在中国画领域里的成功实践，使古典山水画孕育出独特风貌及现代性。由此，中国画的语言系统不但具有了近代史特有的特征和意义，更指向了现代与未来，而黄宾虹在古典与现代转捩处的里程碑地位亦由此确立。

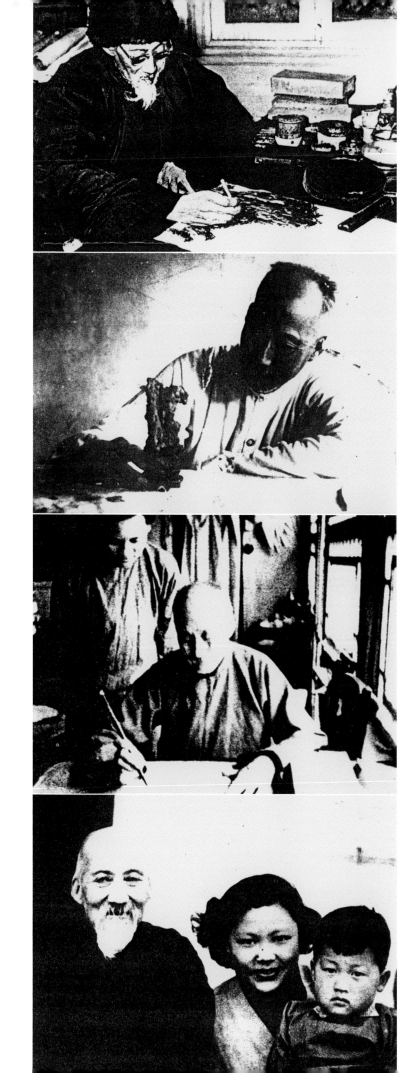

山水画图版

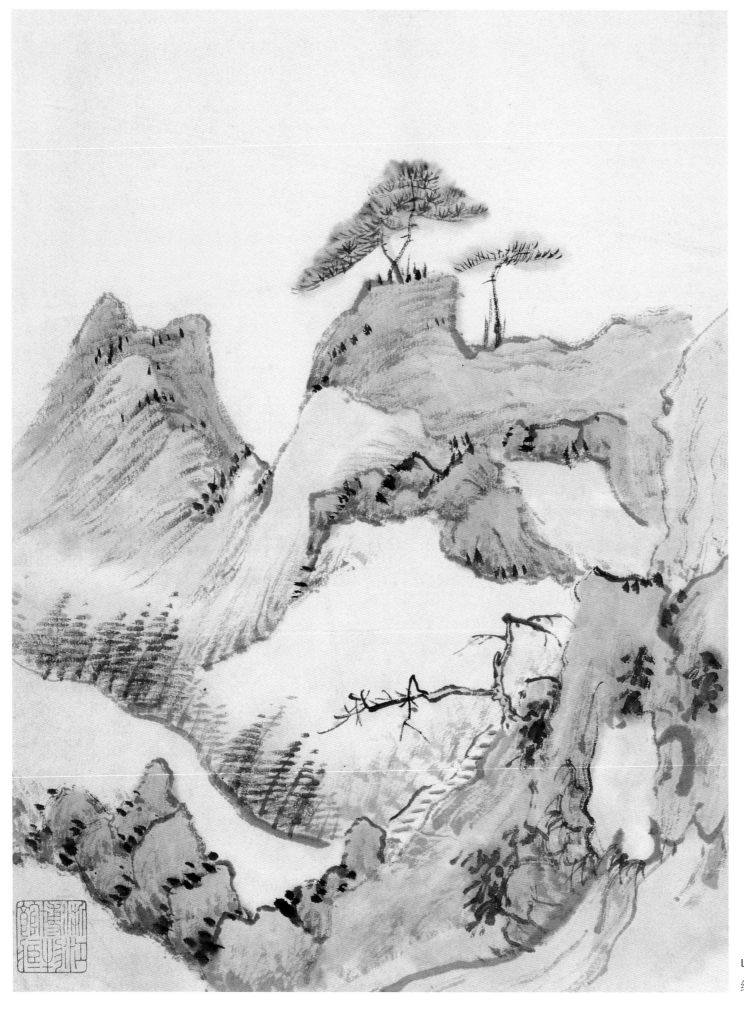

山水　四幅　之一

纸本　26.2cm × 19.5cm　浙江省博物馆藏

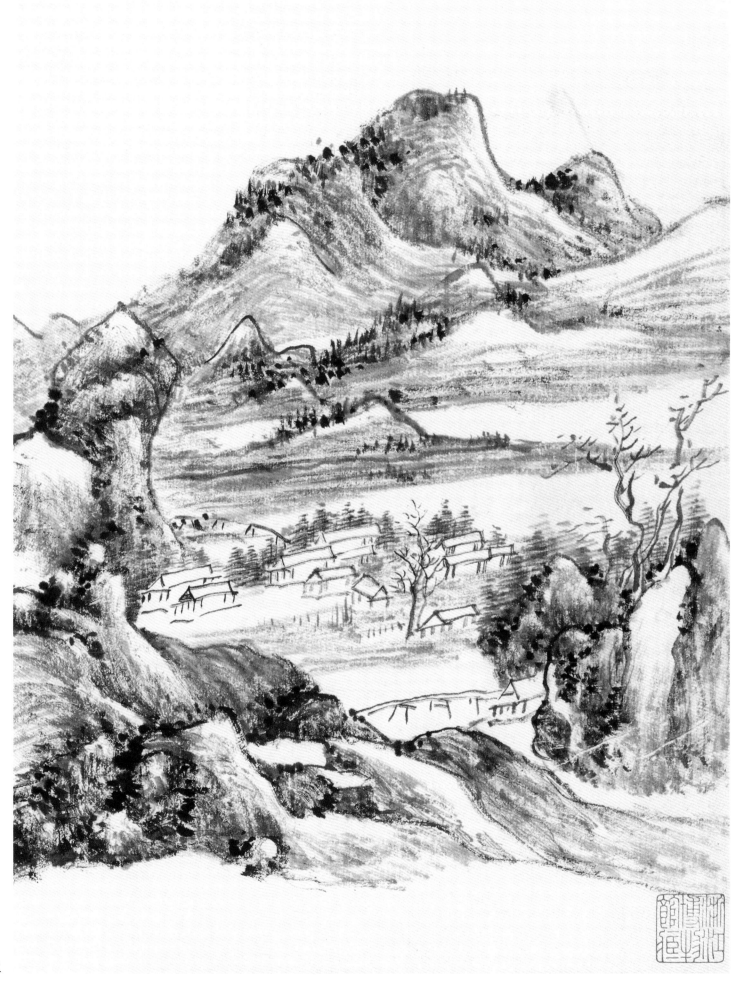

山水　之二

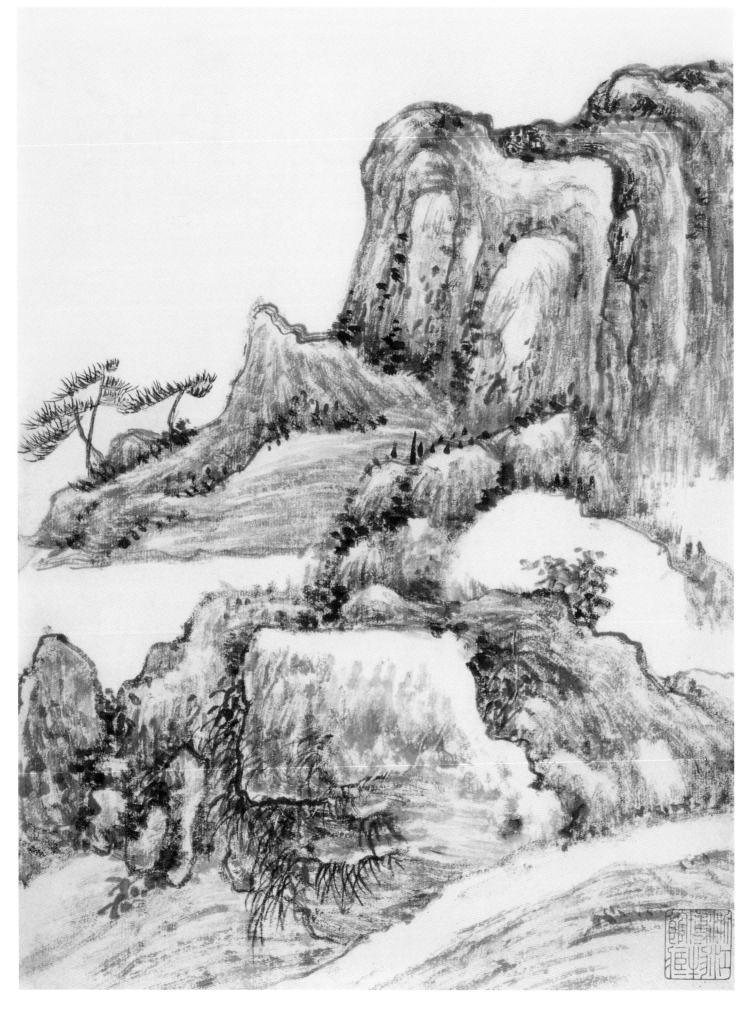

山水　之三

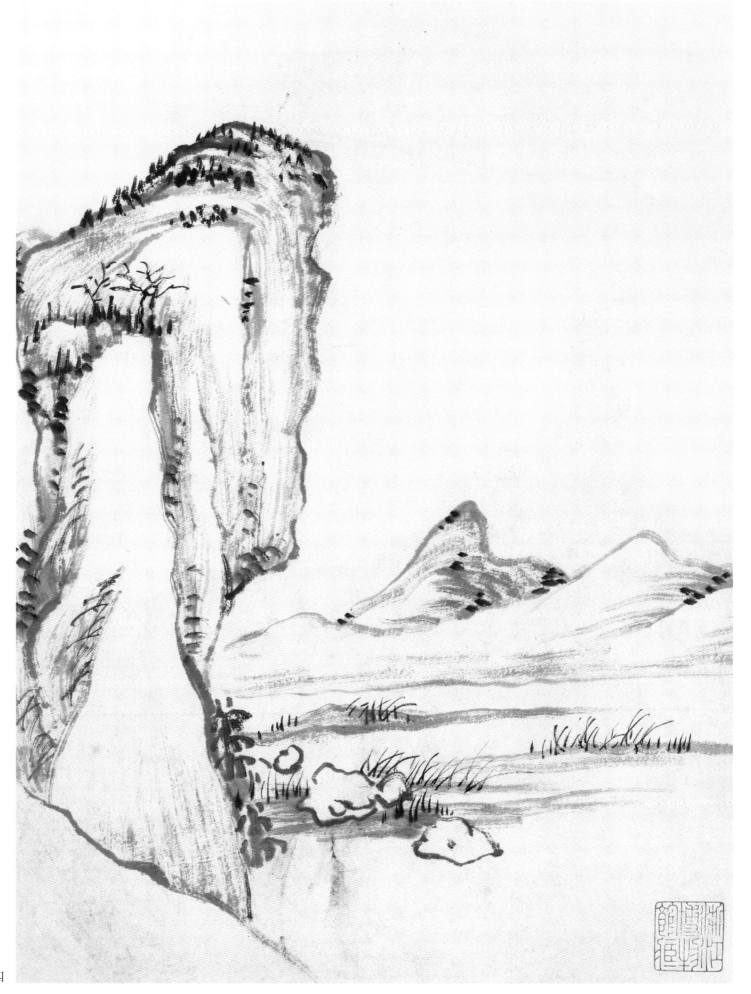

山水 之四

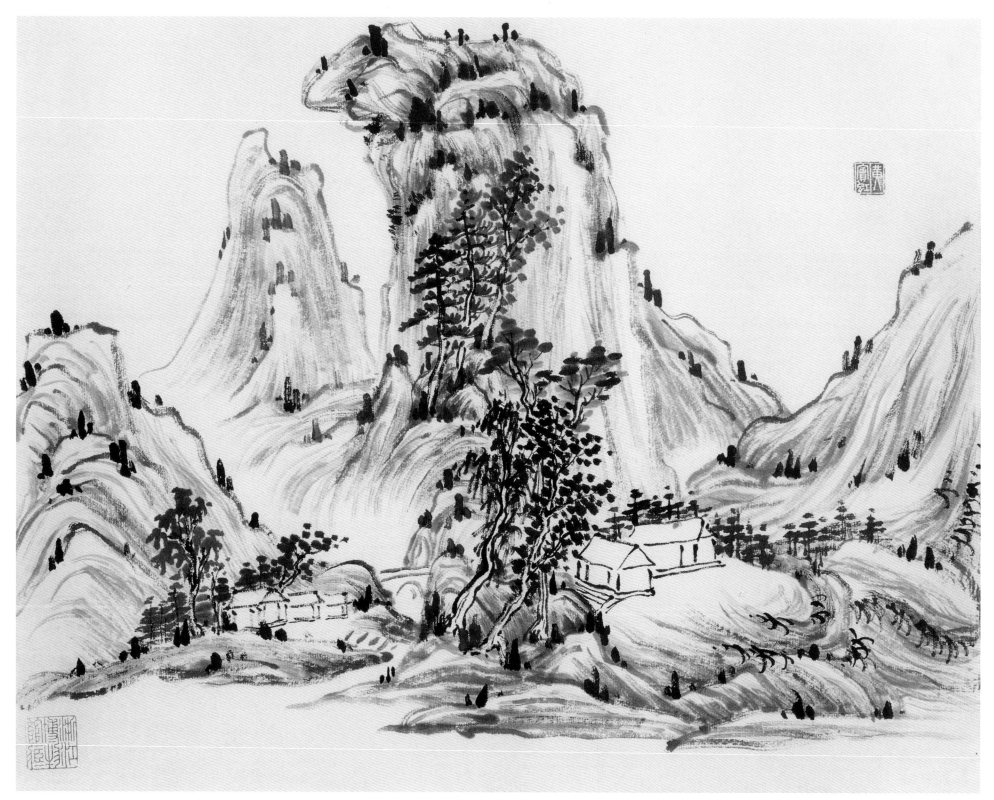

山水　十幅　之一

纸本　27cm×34cm　浙江省博物馆藏

钤印：黄宾虹

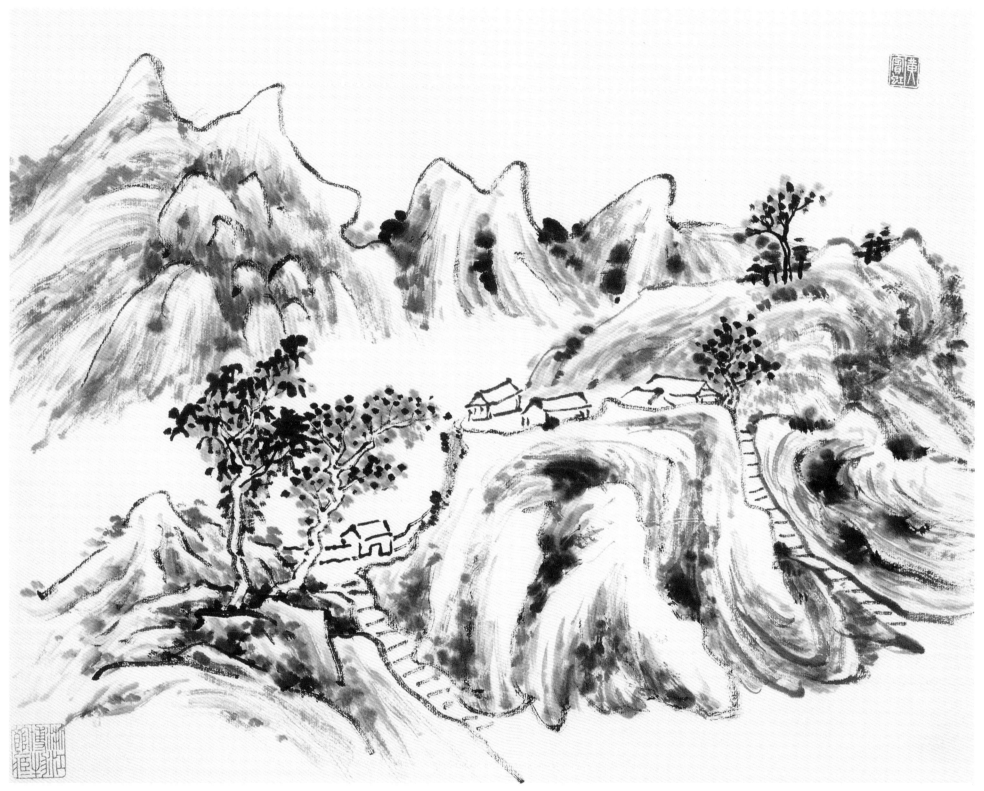

山水 之二

钤印：黄宾虹

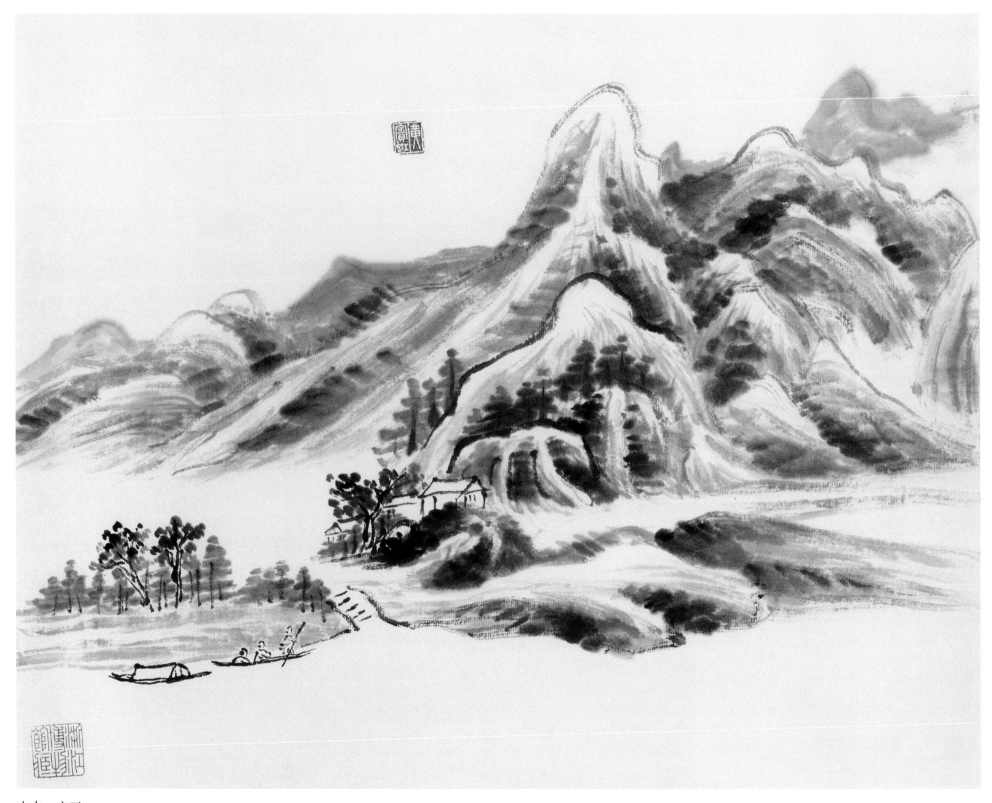

山水　之三

钤印：黄宾虹

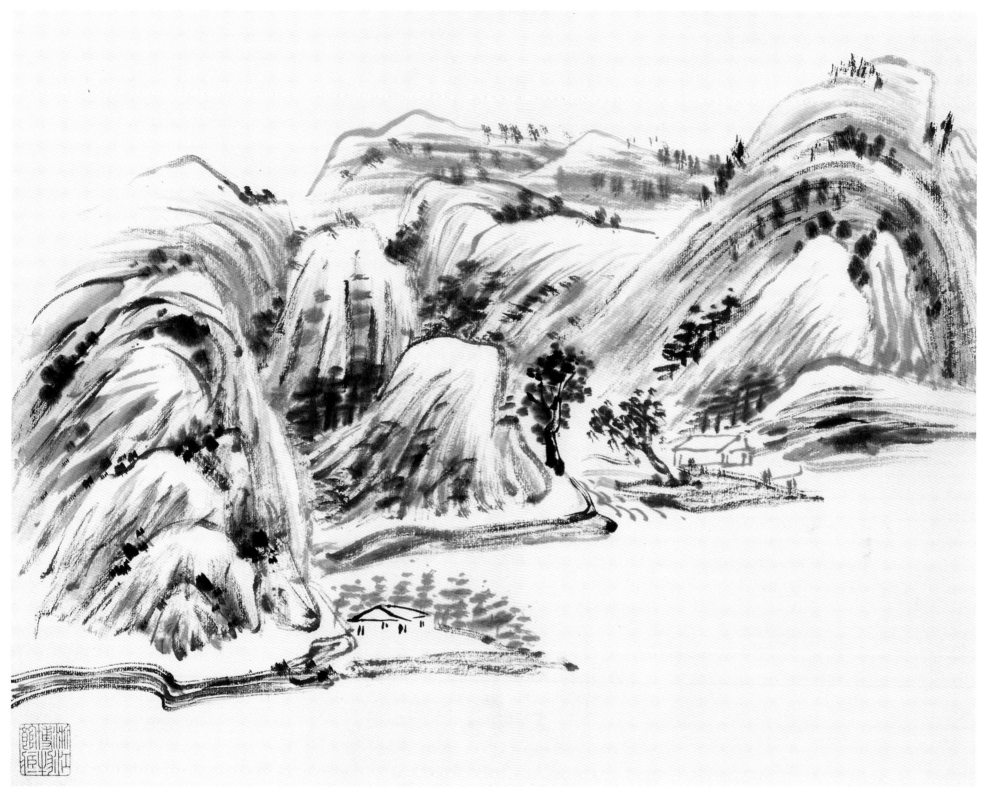

山水 之四

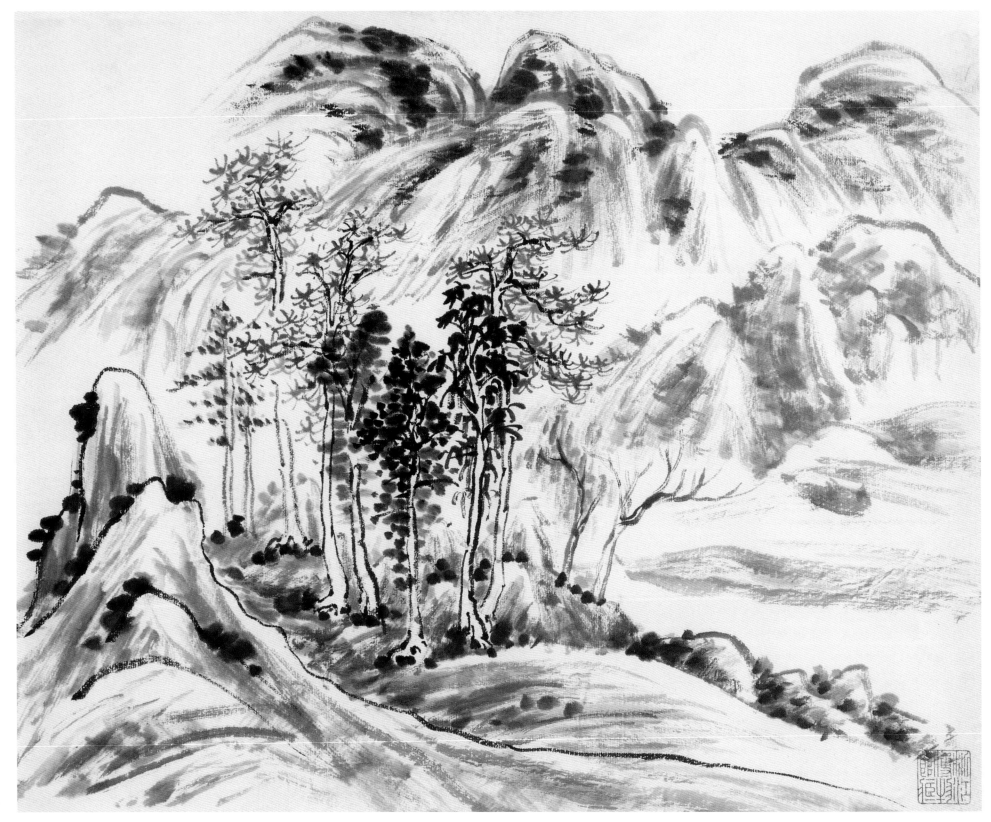

山水 之五

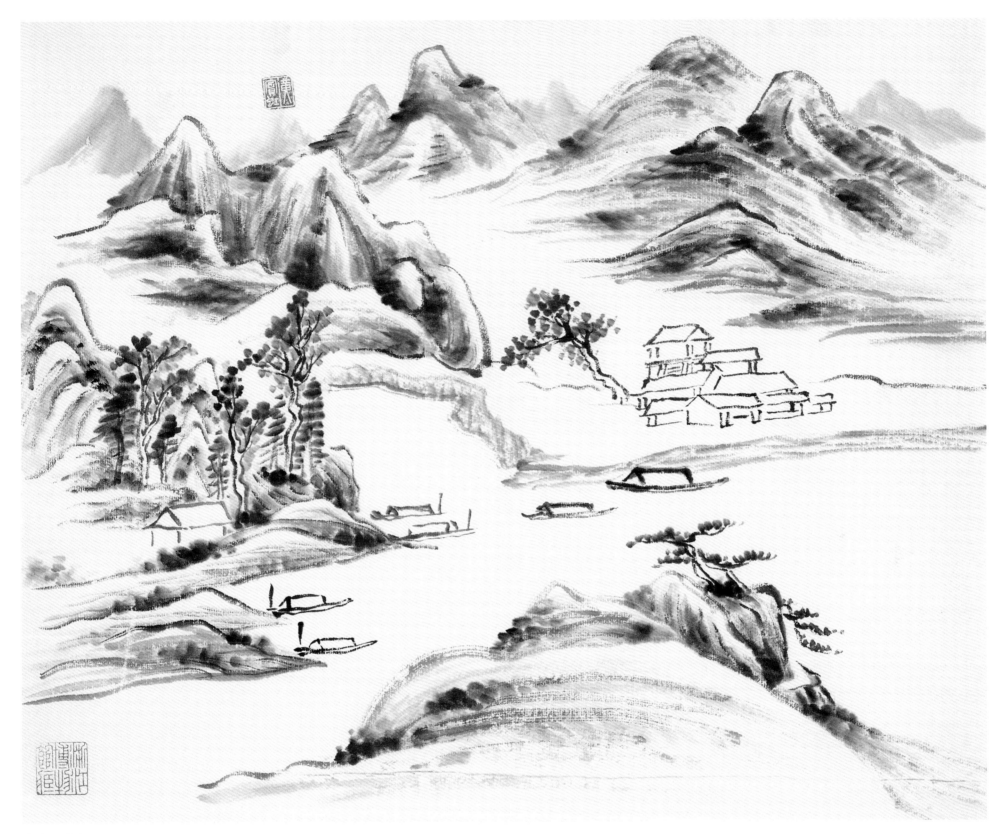

山水 之六

钤印：黄宾虹

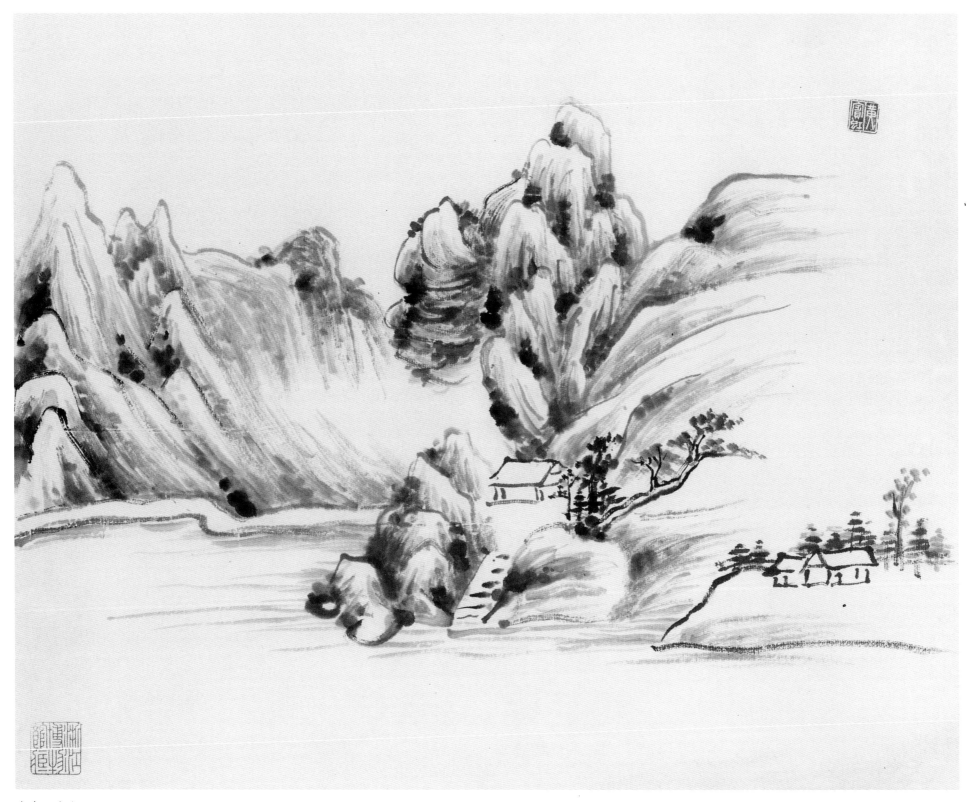

山水 之七

钤印：黄宾虹

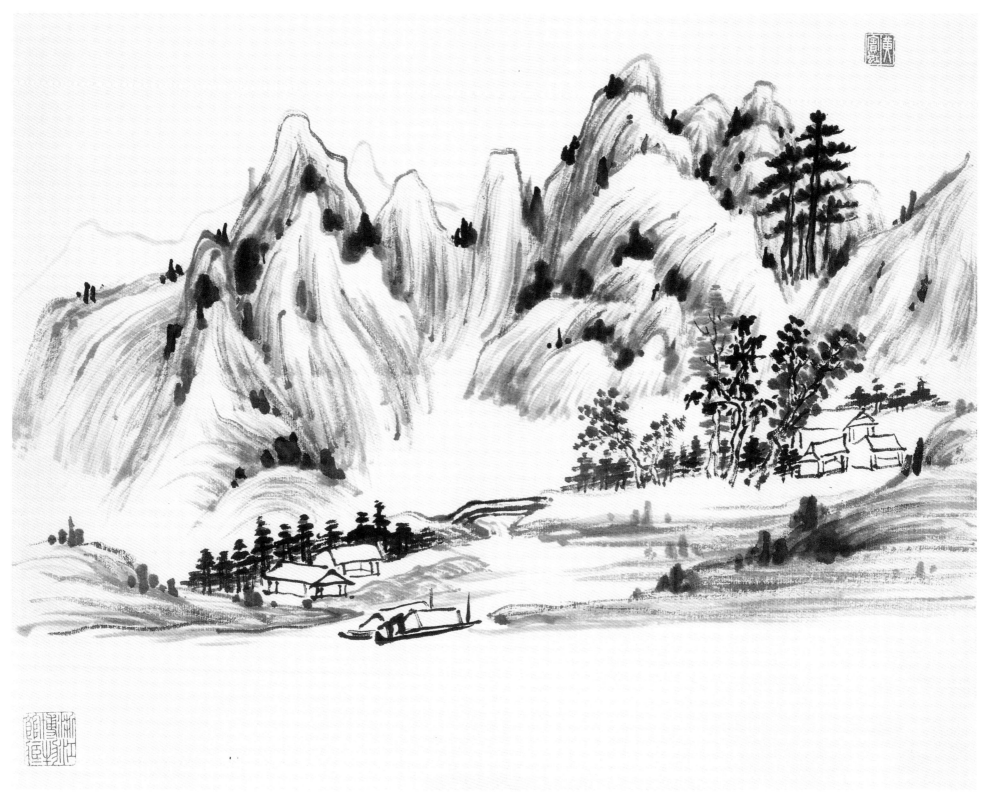

山水　之八

钤印：黄宾虹

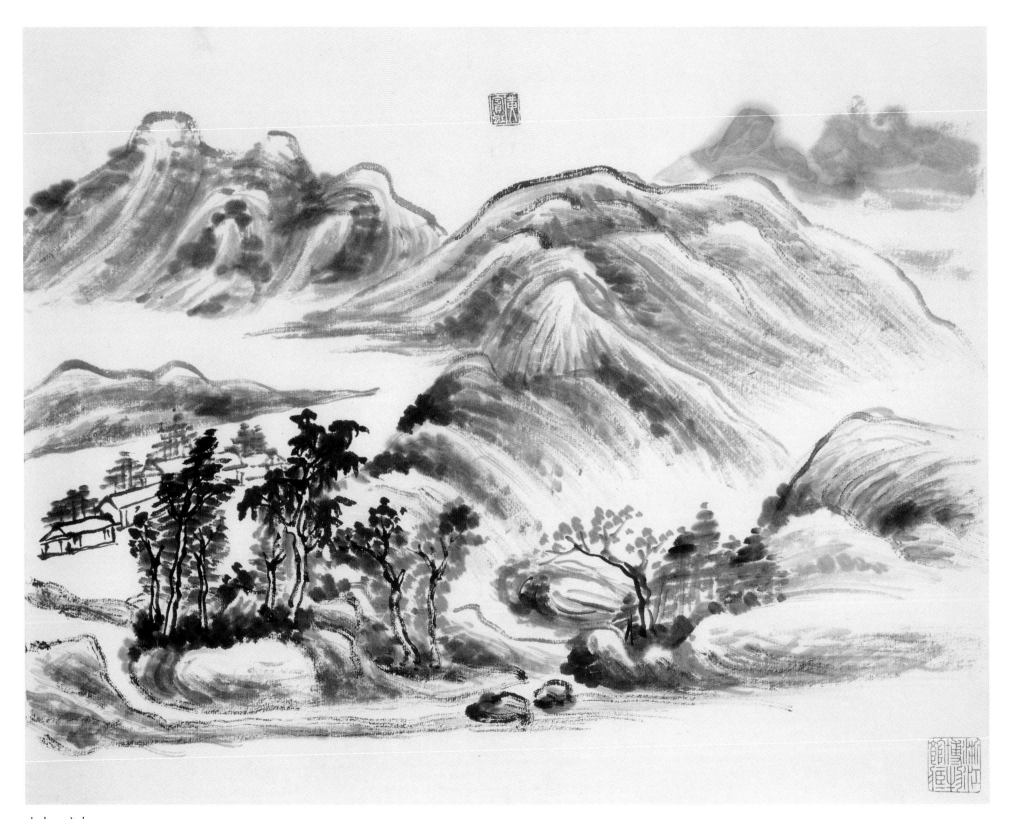

山水 之九

钤印：黄宾虹

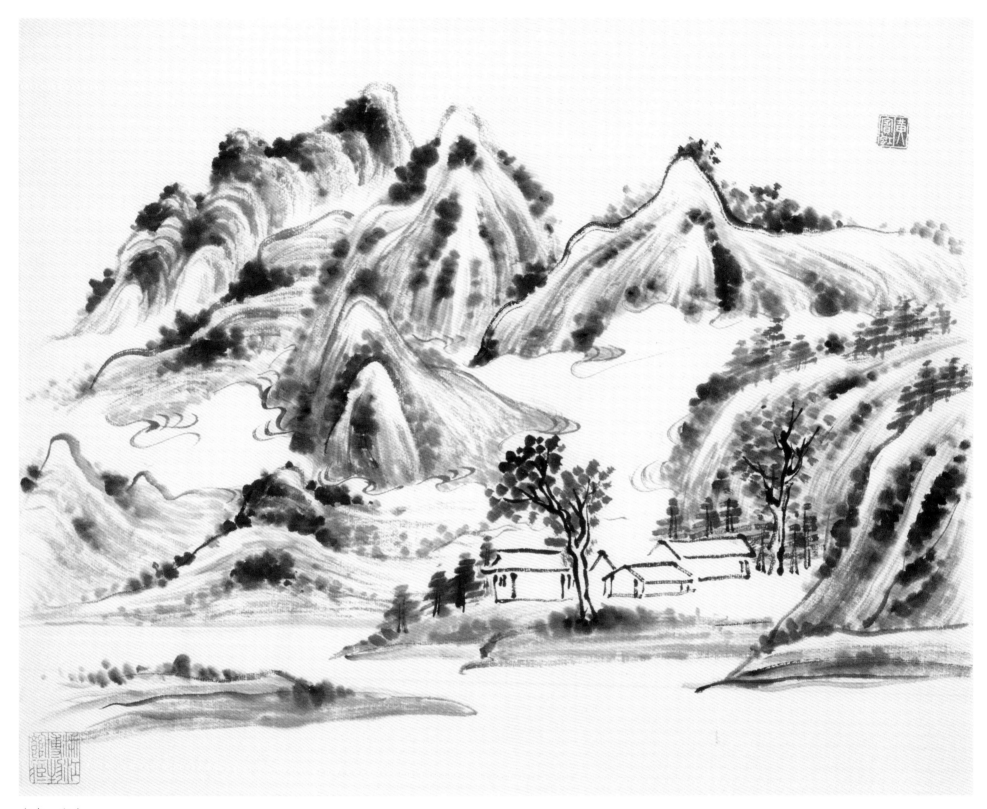

山水 之十

钤印：黄宾虹

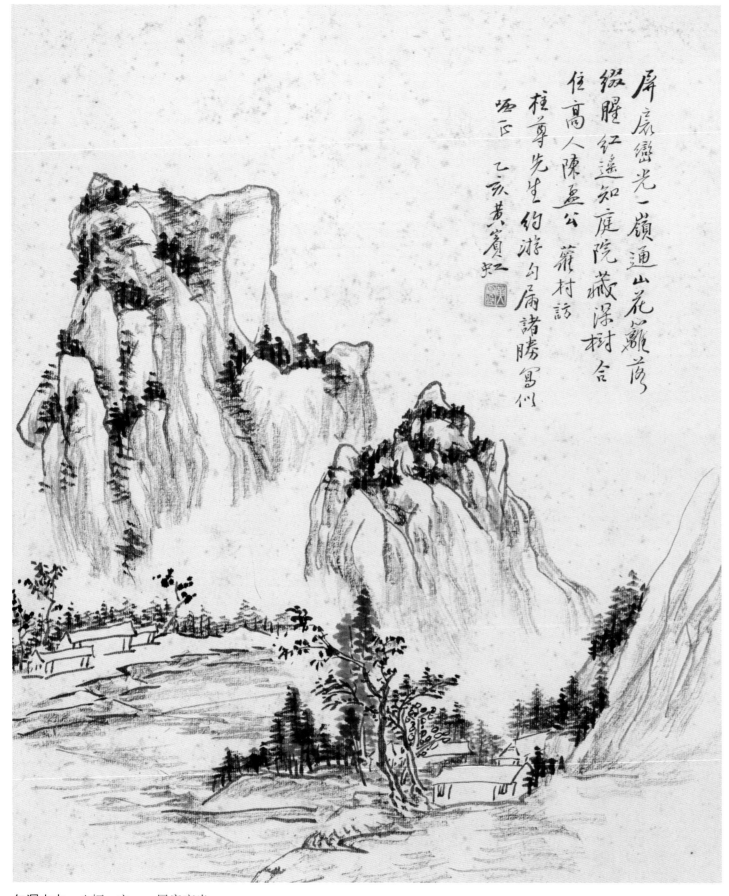

勾漏山水　八幅　之一　屏崀峦光

纸本　56cm×45cm　1935年作　上海市美术家协会藏

题识：屏崀峦光一岭通　山花篱落缀腥红　遥知庭院藏深树　合住高人陈孟公　萝村访柱尊先生　约游勾漏诸胜　写似哂

　　　正　乙亥　黄宾虹

钤印：黄宾虹

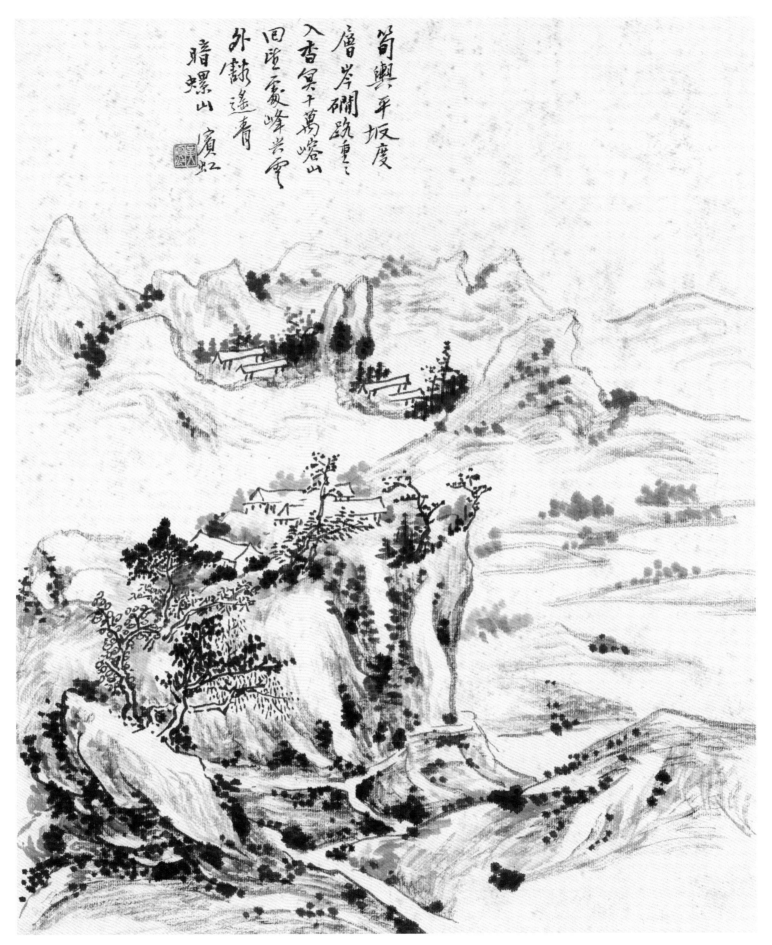

勾漏山水　之二　暗螺山

题识：笋舆平坂度层岑　涧路重重入杳冥　十万嵝山回望处　峰尖云外豁遥青　暗螺山　宾虹
钤印：黄宾虹

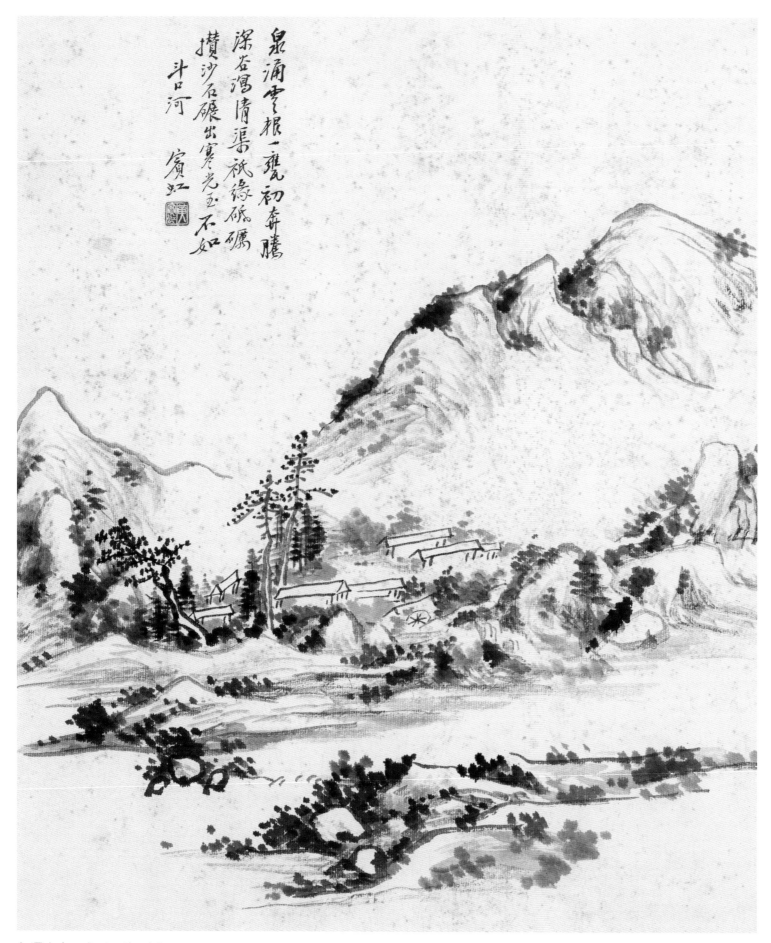

勾漏山水　之三　斗口河

题识：泉涌云根一甓初　奔腾深谷泻清渠　只缘砥砺攒沙石　碾出寒光玉不如　斗口河　宾虹

钤印：黄宾虹

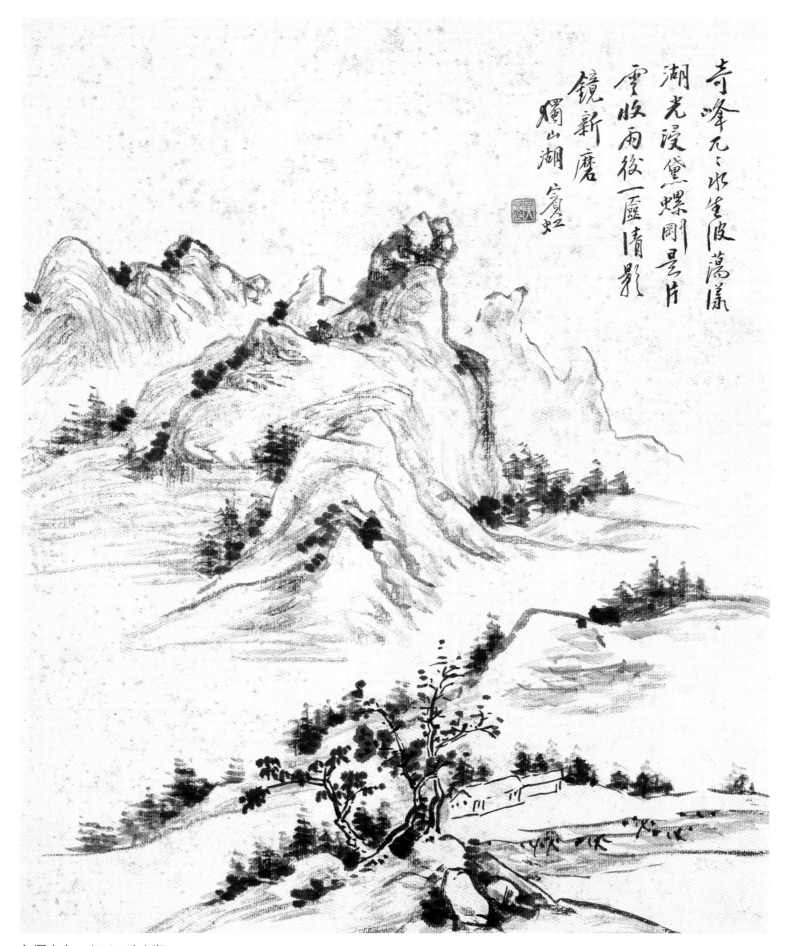

勾漏山水　之四　独山湖

题识：奇峰兀兀水生波　荡漾湖光浸黛螺　刚是片云收雨后　一夜清影镜新磨　独山湖　宾虹

钤印：黄宾虹

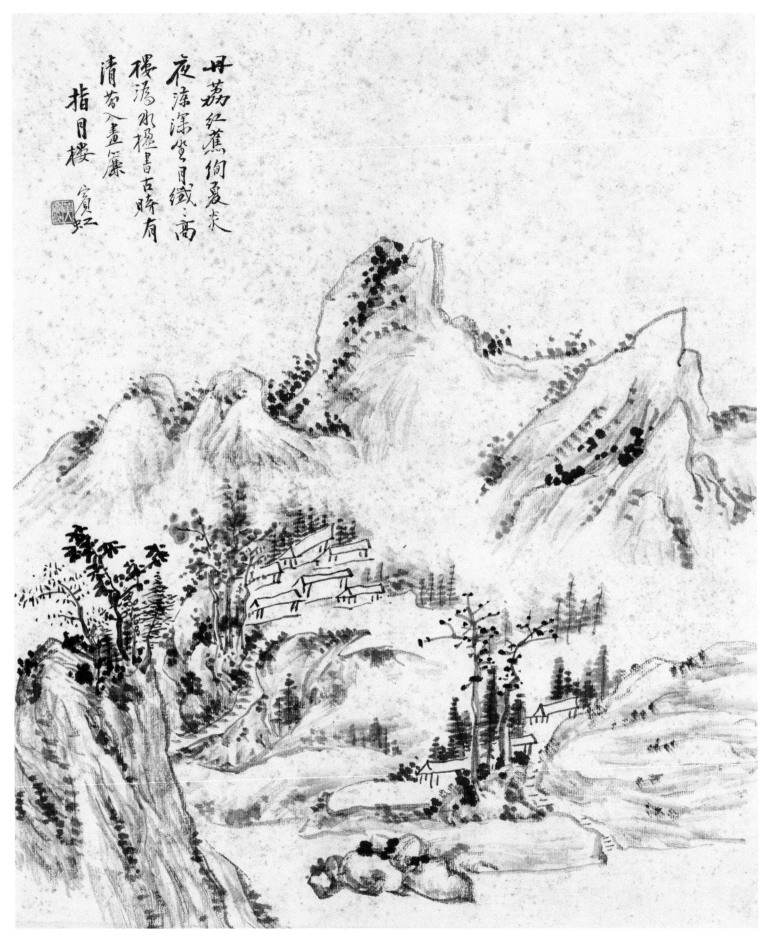

勾漏山水　之五　指月楼

题识：丹荔红蕉绚夏炎　夜凉深坐月纤纤　高楼沩水楹书古　时有清芬入画帘　指月楼　宾虹

钤印：黄宾虹

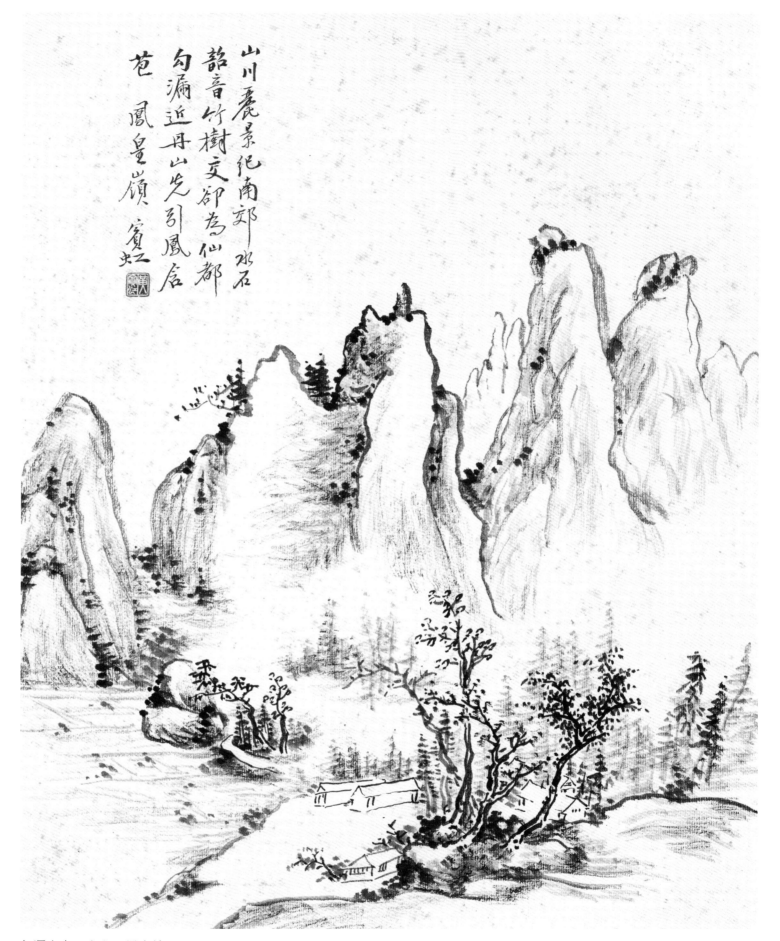

山川麗景紀南郊　水石
韶音竹樹交郤為仙都
勾漏近丹山先引鳳含
苞　鳳皇嶺　賓虹

勾漏山水　之六　凤皇岭

题识：山川丽景纪南郊　水石韶音竹树交　却为仙都勾漏近　丹山先引凤含苞　凤皇岭　宾虹
钤印：黄宾虹

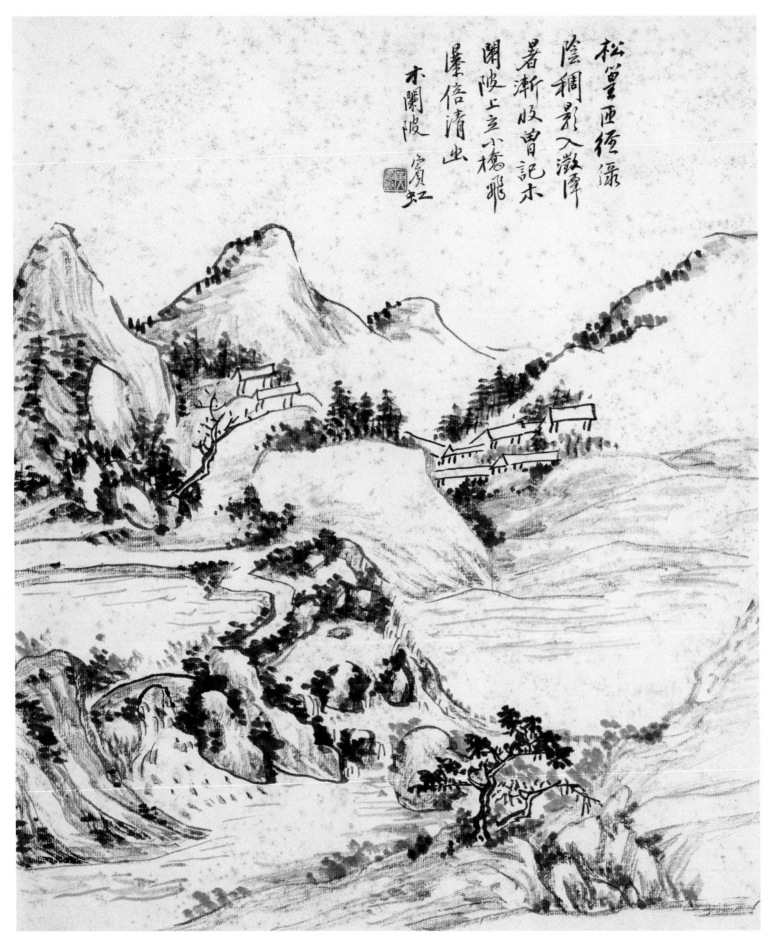

松篁匝径绿阴稠
阴桐影入澄潭
暑渐收曾记木
阑陂上立小桥飞
瀑倍清幽
木阑陂 宾虹

勾漏山水　之七　木阑陂

题识：松篁匝径绿阴稠　影入澄潭暑渐收　曾记木阑陂上立　小桥飞瀑倍清幽　木阑陂　宾虹

钤印：黄宾虹

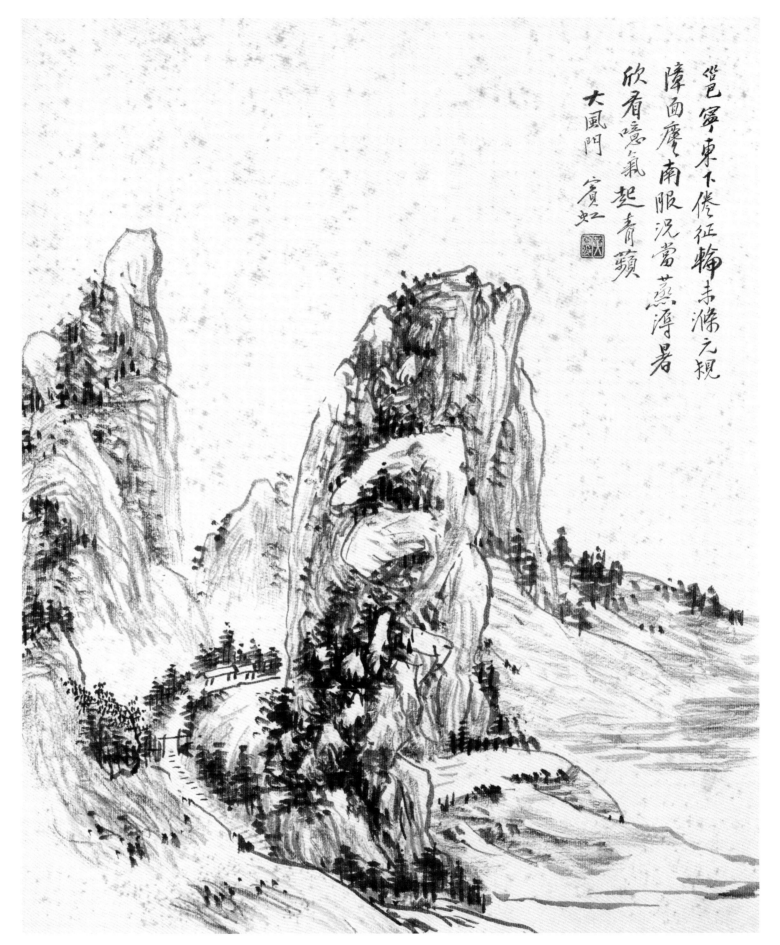

邕宁东下倦征轮未涤元规
障面麈南服况当蒸溽暑
欣看噫气起青巅
大风门 宾虹

勾漏山水 之八 大风门

题识：邕宁东下倦征轮 未涤元规障面尘 南服况当蒸溽暑 欣看噫气起青巅 大风门 宾虹

钤印：黄宾虹

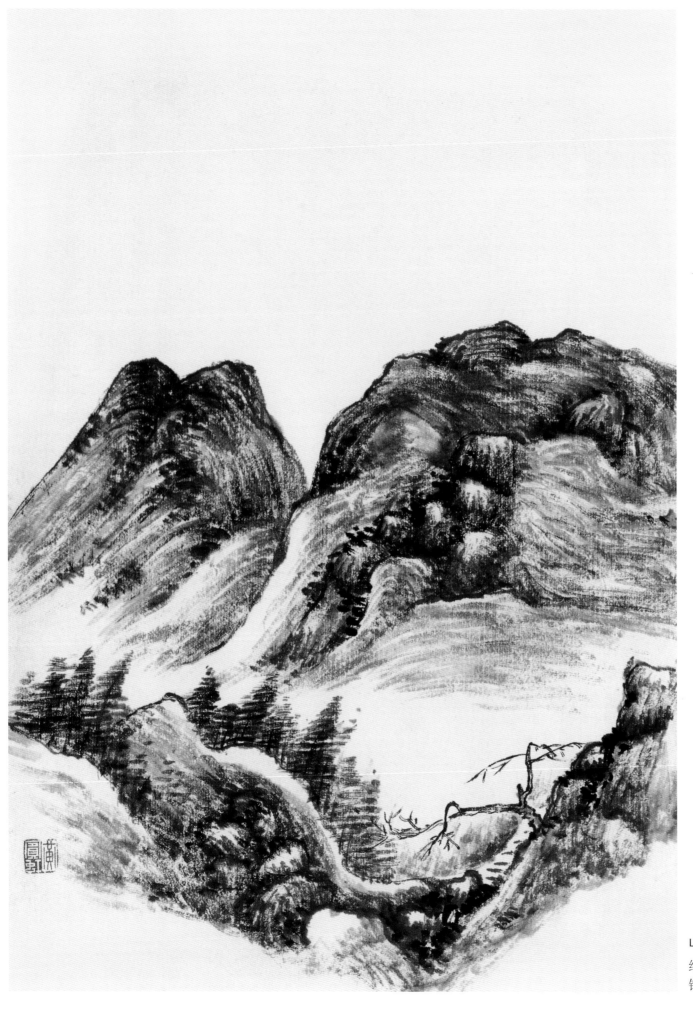

山水　两幅　之一

纸本　29.5cm×20.5cm　私人藏
钤印：黄宾虹

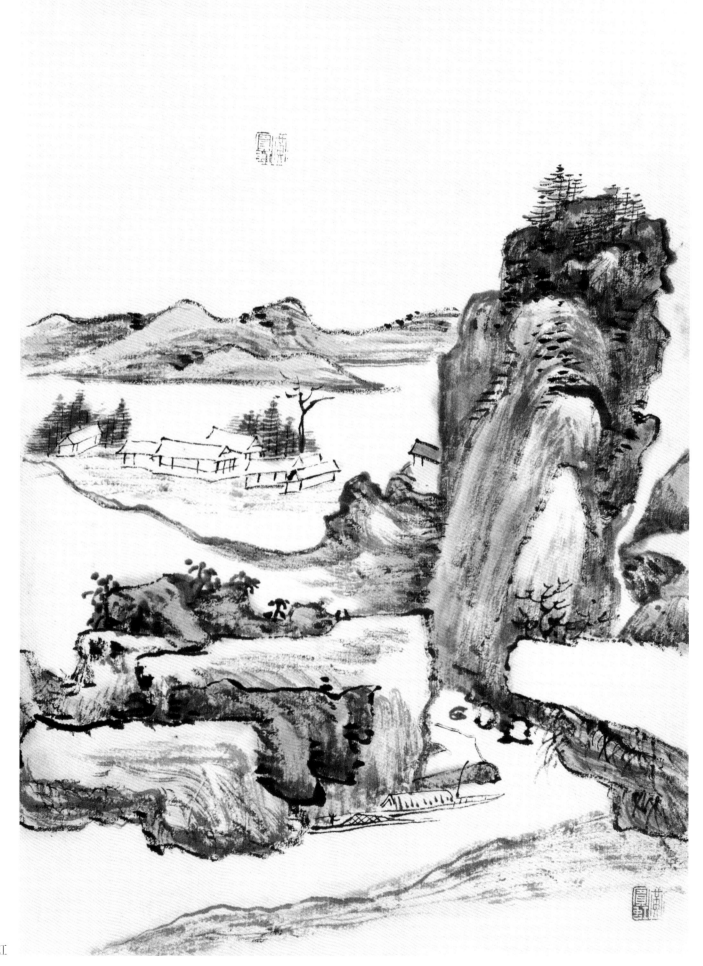

山水 之二
　钤印：黄宾虹

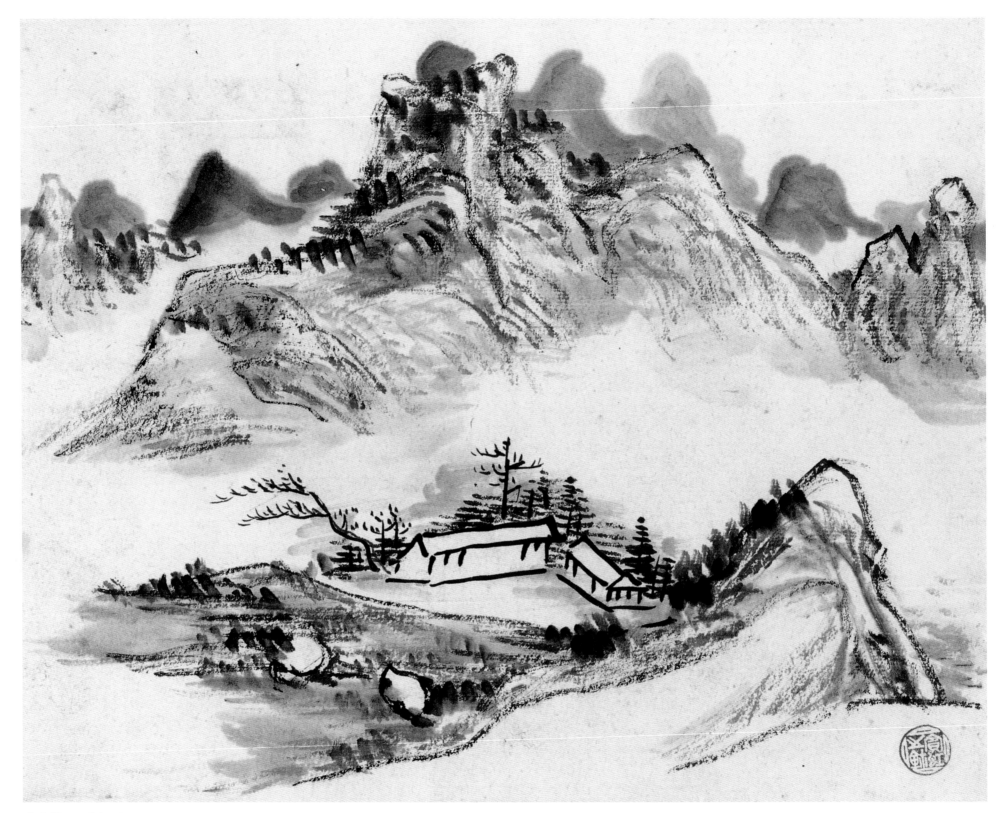

山水册 四幅 之一

纸本 17.5cm×23.5cm 浙江省博物馆藏

钤印：宾虹之铽

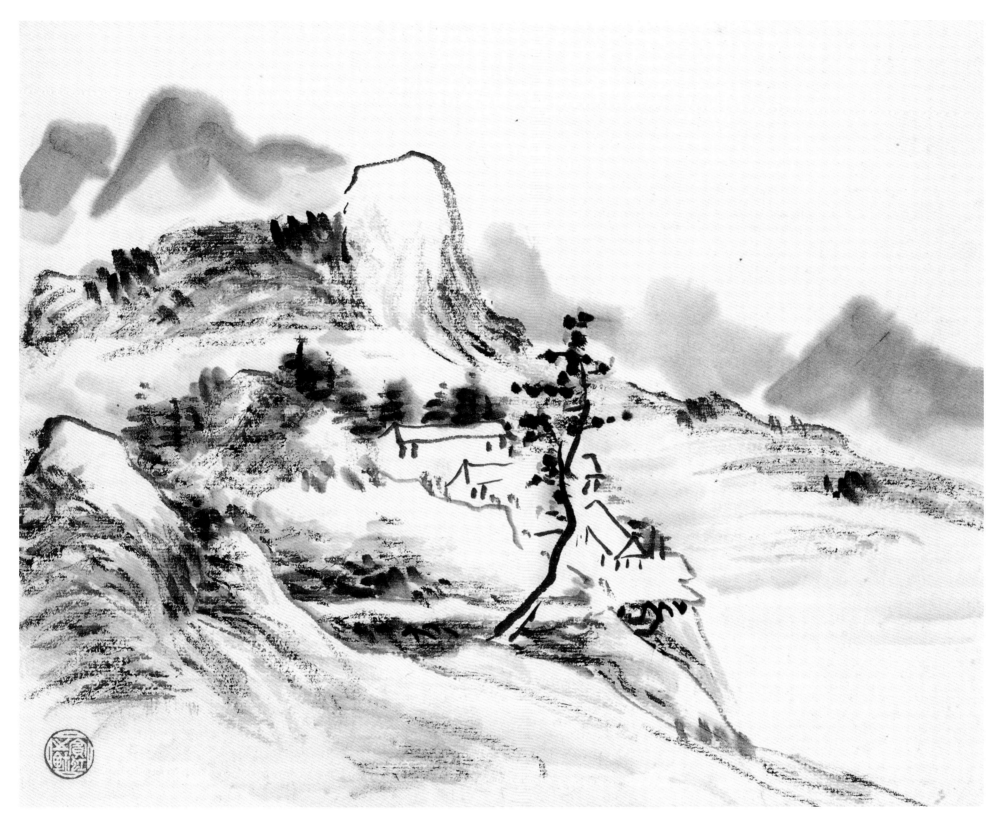

山水册　之二

钤印：宾虹之铢

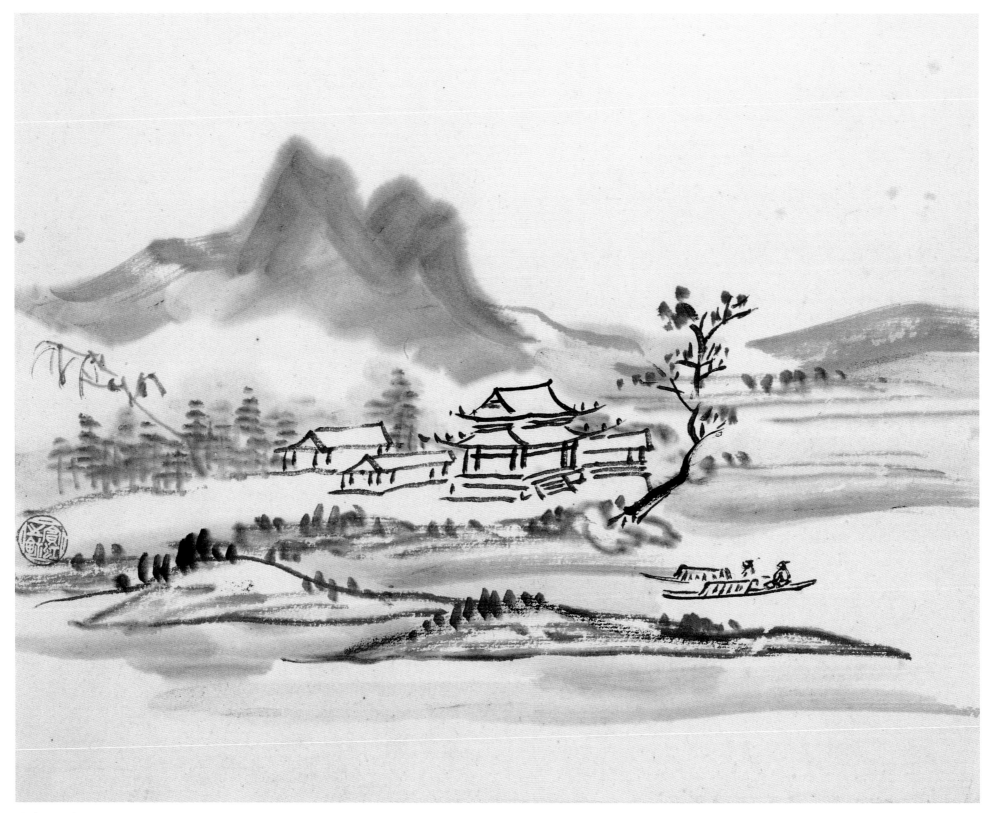

山水册　之三

钤印：宾虹之钵

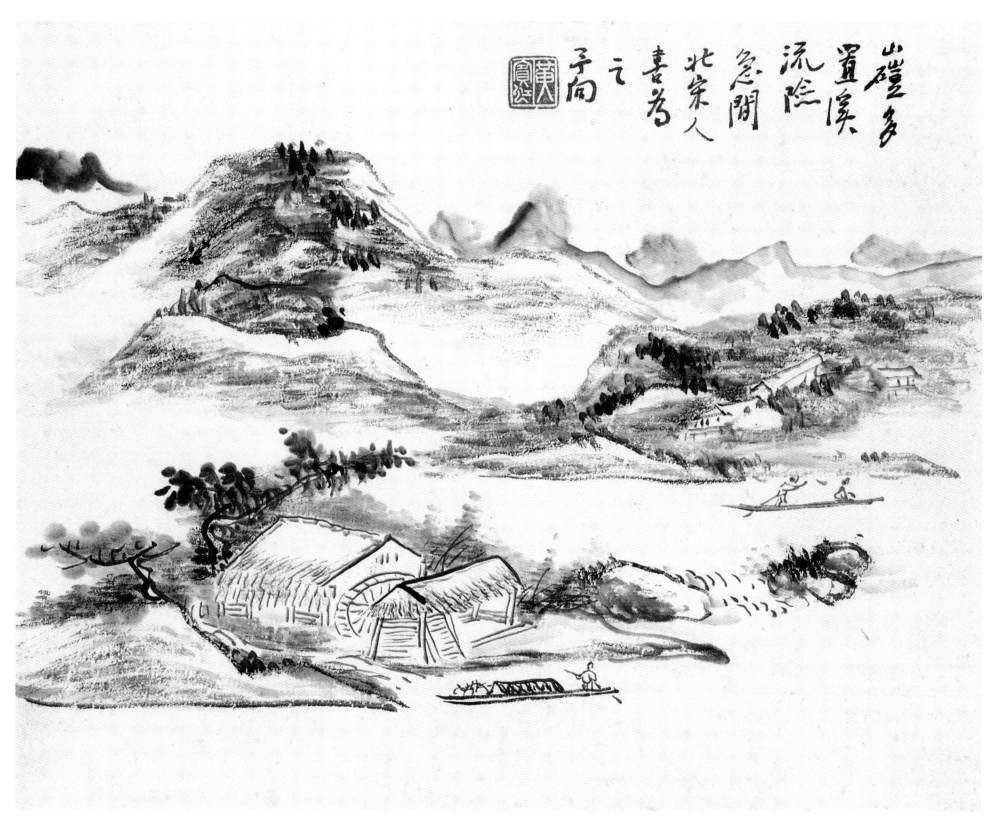

山水册　之四

题识：山砠多置溪流险急间　北宋人喜为之　予向

钤印：黄宾虹

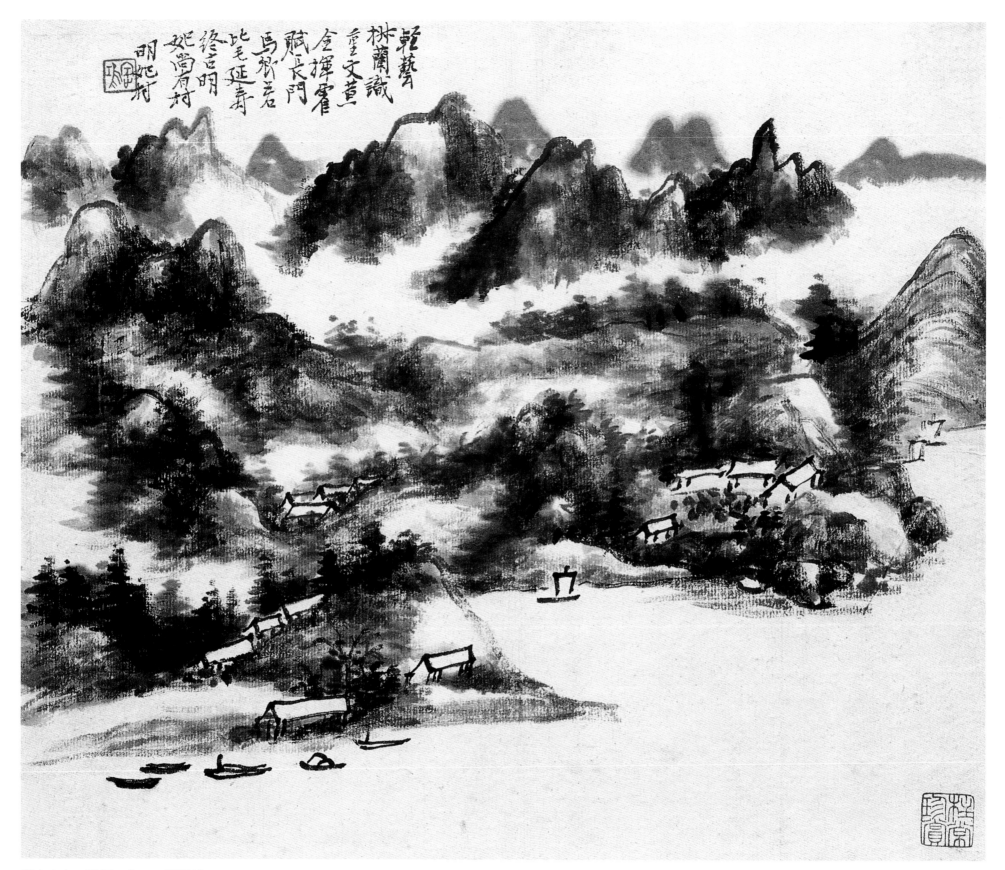

蜀中山水 两幅 之一 明妃村

纸本 23cm×26cm 私人藏

题识：轻艺椒兰识重文 黄金挥霍赋长门 马卿若比毛延寿 终古明妃尚有村 明妃村

钤印：宾鸿

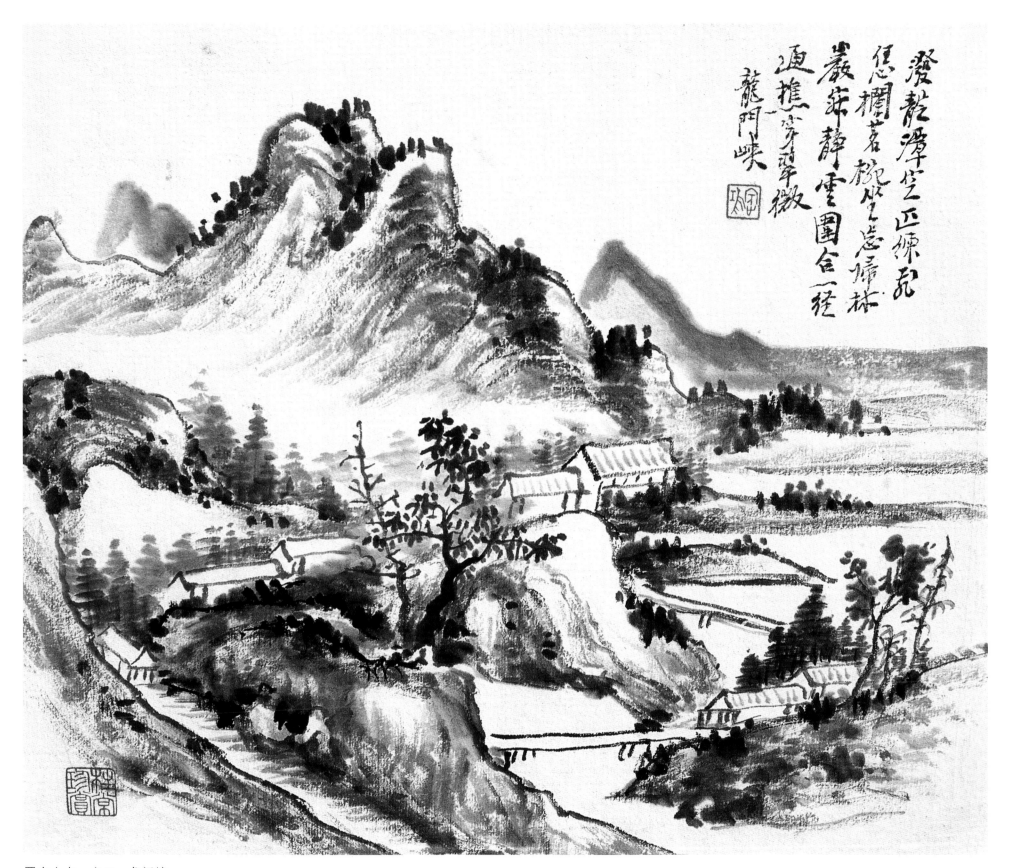

蜀中山水 之二 龙门峡

题识：泼黛潭空匹练飞　凭栏茗碗坐忘归　林岩寂静云围合　一径通樵穿翠微　龙门峡

钤印：宾鸿

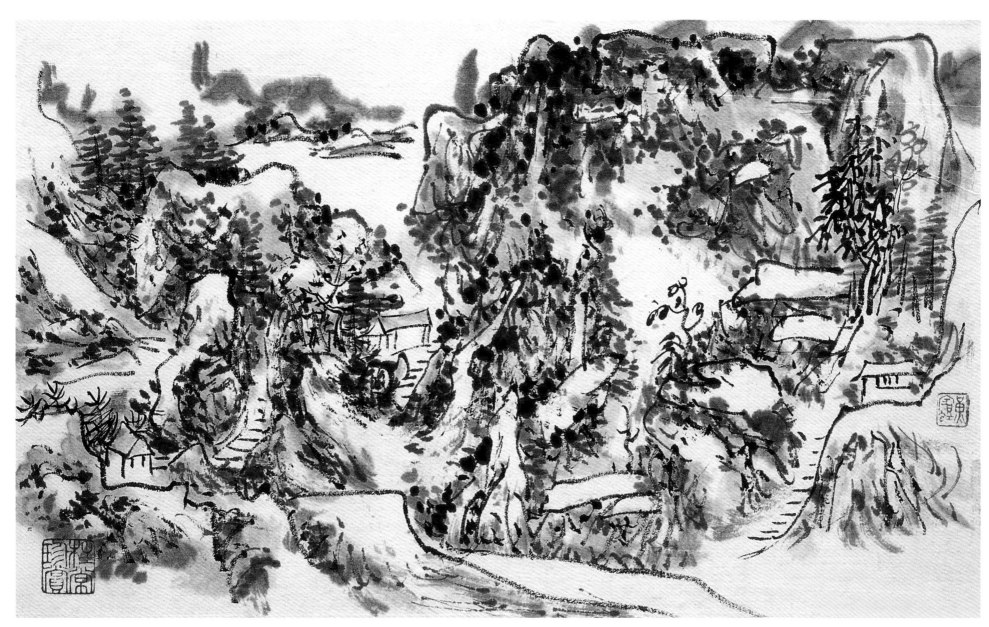

阳朔山水　四幅　之一

纸本　15.5cm×26cm　1943年作　私人藏

钤印：黄宾虹

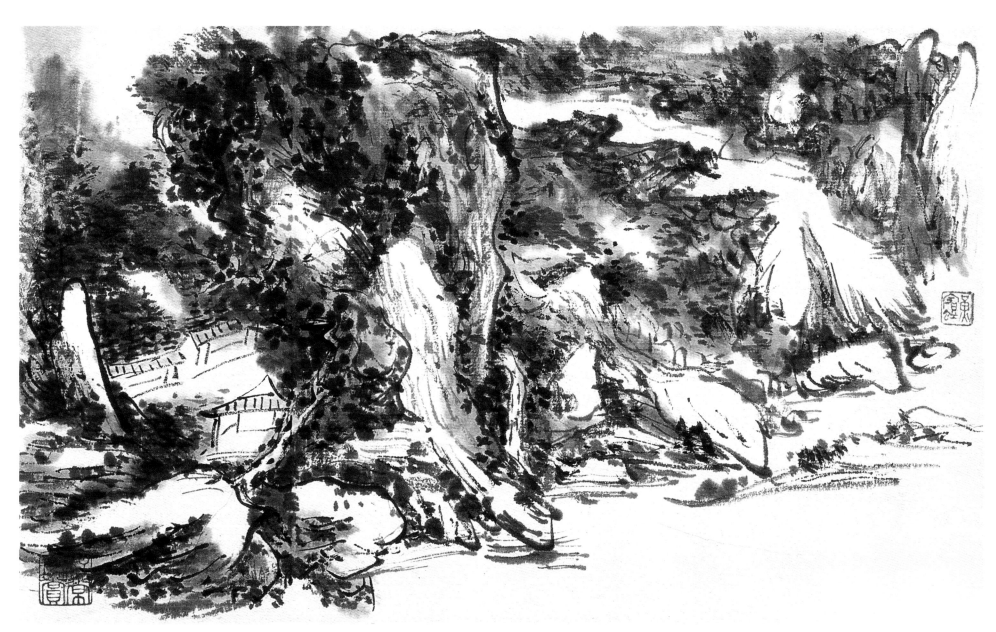

阳朔山水 　之二

钤印：黄宾虹

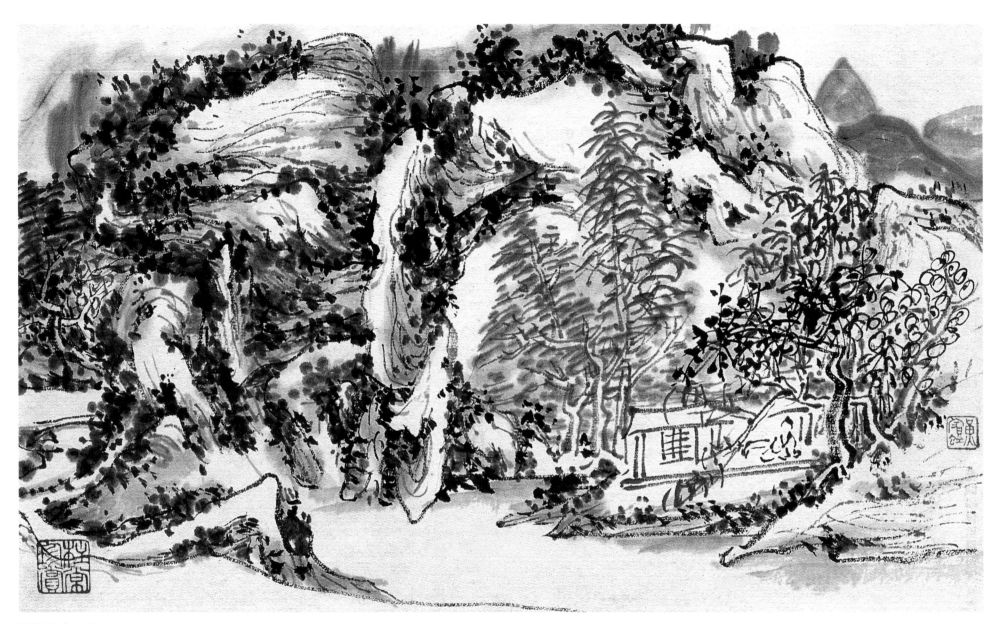

阳朔山水　之三

钤印：黄宾虹

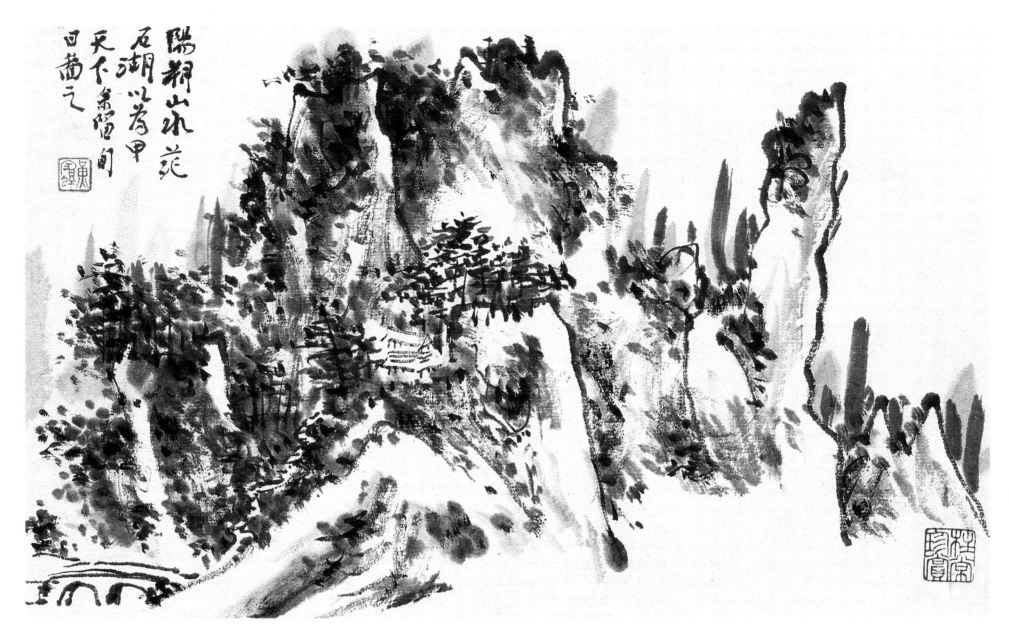

阳朔山水　之四

题识：阳朔山水　范石湖以为甲天下　余留旬日图之

钤印：黄宾虹

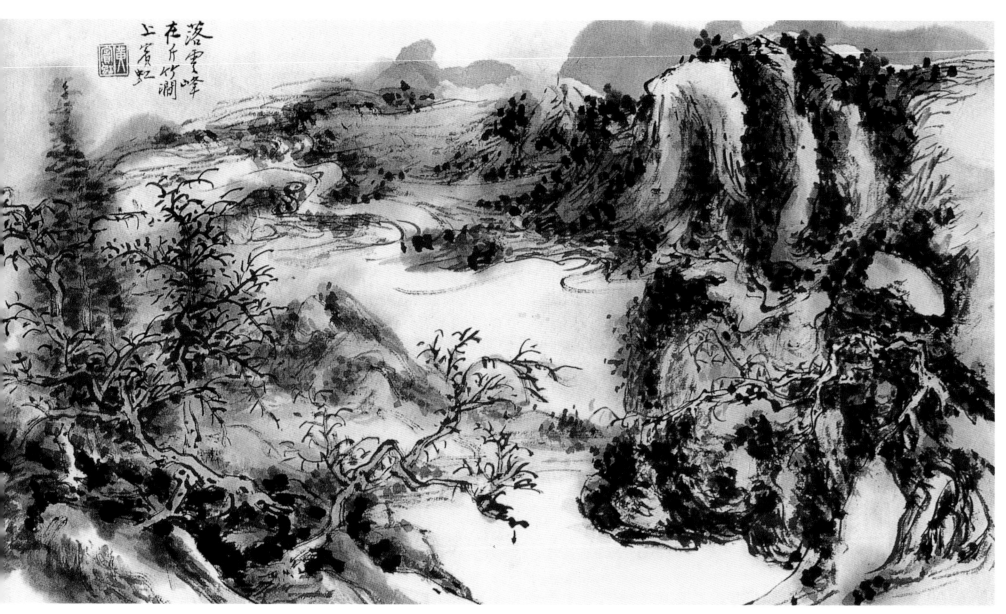

雁荡纪游　八幅　之一　落云峰

纸本　20cm×37cm　香港缘山堂藏
题识：落云峰在斤竹涧上　宾虹
钤印：黄宾虹

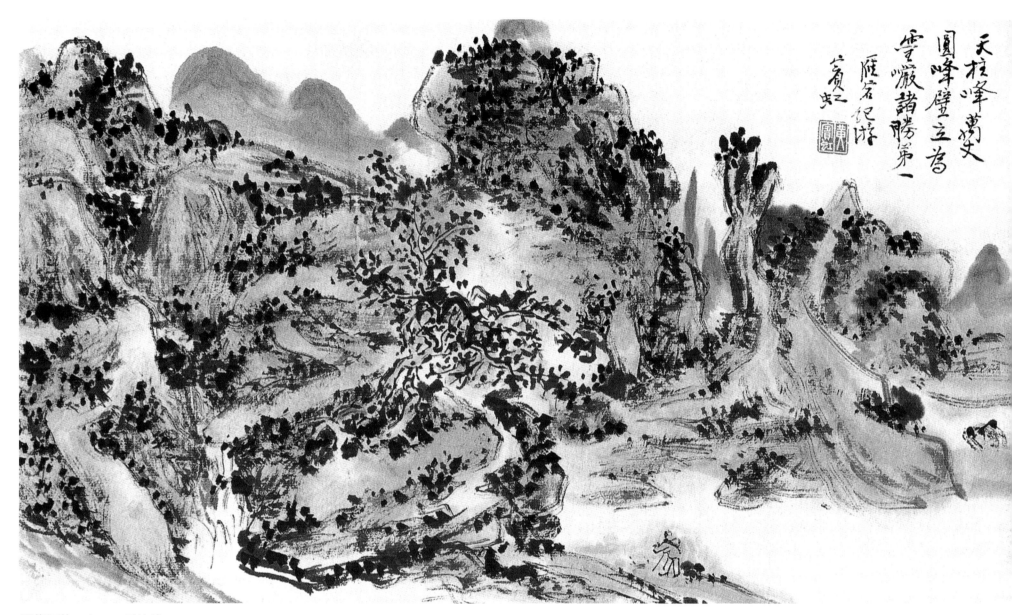

天柱峰萬丈圓峰壁立為靈巖諸勝第一 雁巖紀游 賓虹

雁荡纪游　之二　天柱峰

题识：天柱峰万丈圆峰壁立　为灵岩诸胜第一　雁荡纪游　宾虹
钤印：黄宾虹

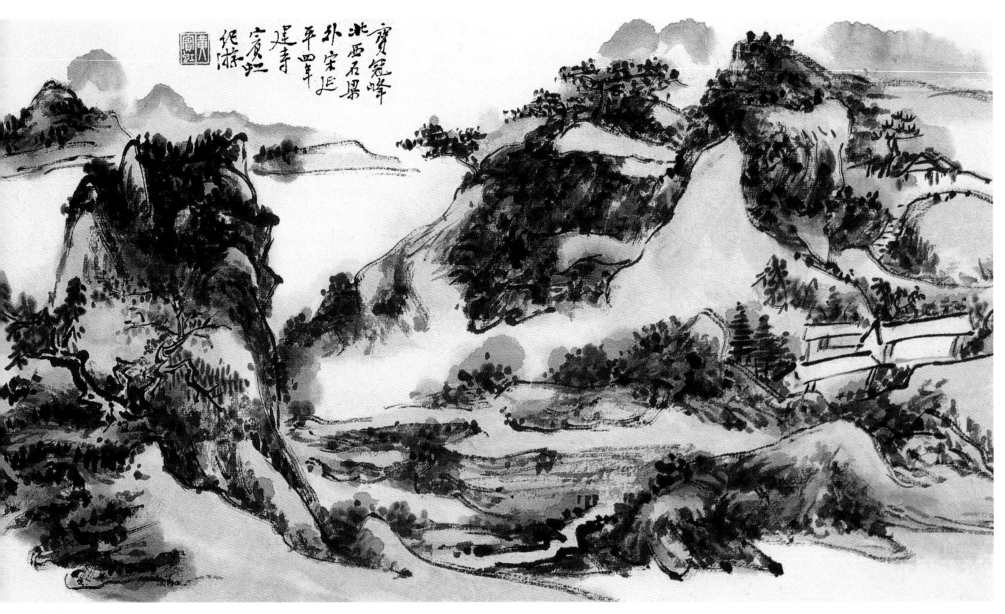

雁荡纪游 之三 宝冠峰

题识：宝冠峰北 西石梁外 宋延平四年建寺 宾虹纪游

钤印：黄宾虹

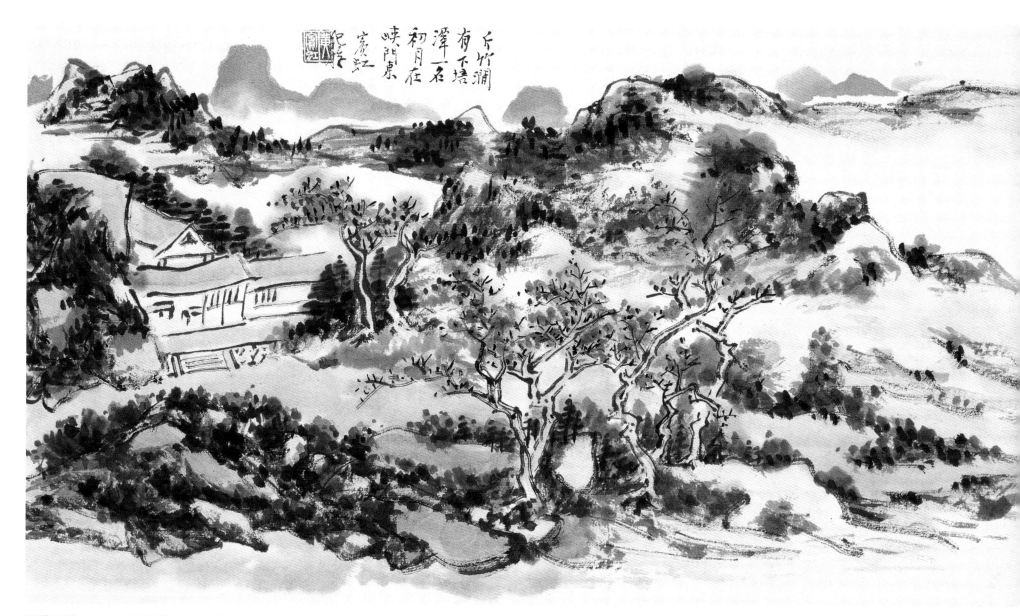

雁荡纪游　之四　下培潭

题识：斤竹涧有下培潭　一名初月　在峡门东　宾虹纪游

钤印：黄宾虹

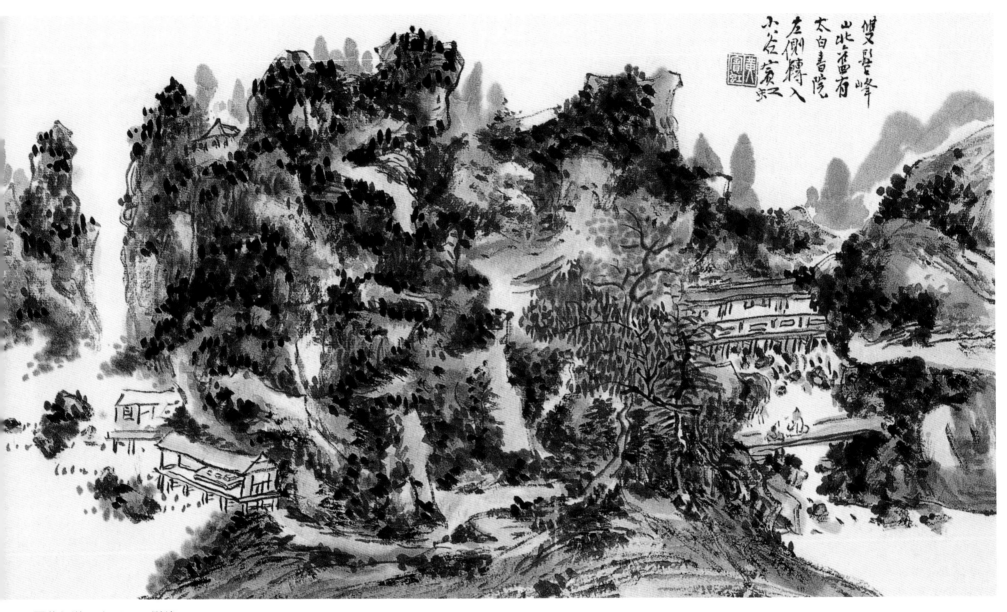

雁荡纪游 之五 双髻峰

题识：双髻峰山北旧有太白书院 左侧转入小谷 宾虹

钤印：黄宾虹

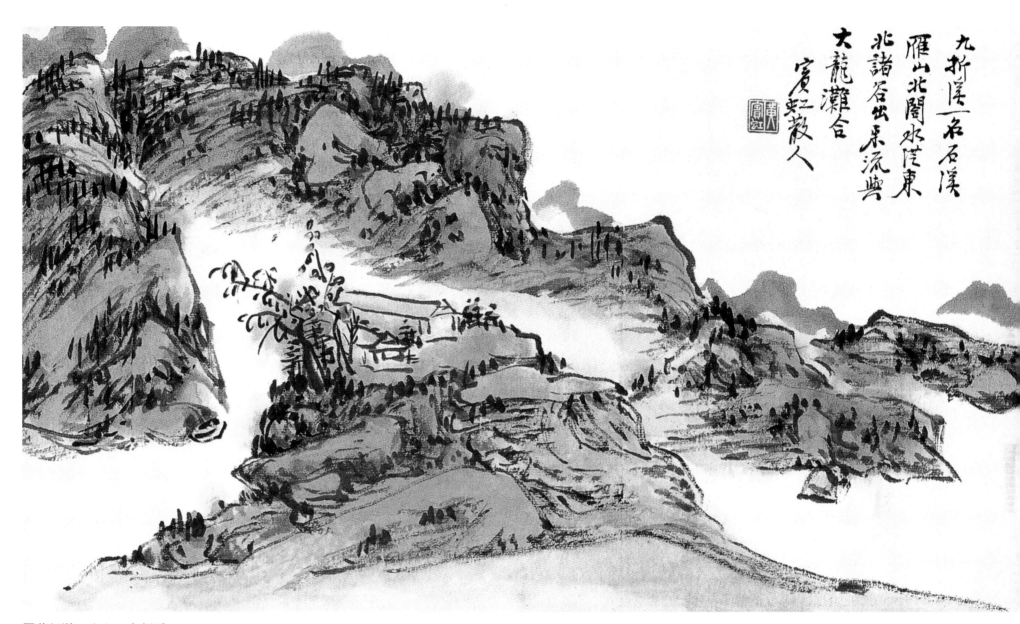

九折溪一名石溪
雁山北閣水陸東
北諸谷出東流與
大龍灘合
宾虹散人

雁荡纪游　之六　九折溪

题识：九折溪一名石溪　雁山北合水从东北诸谷出　东流与大龙滩合　宾虹散人
钤印：黄宾虹

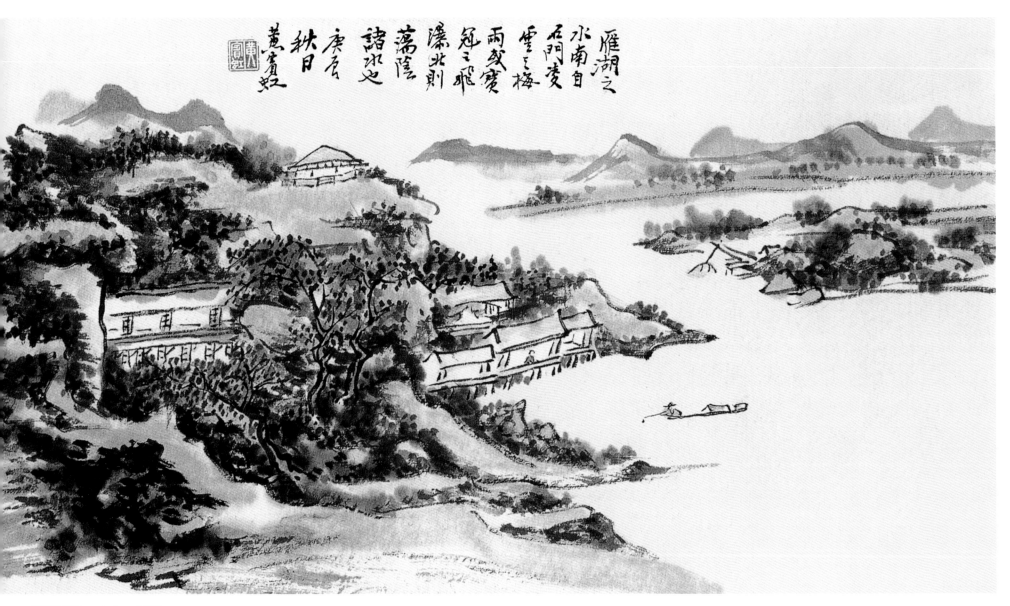

雁荡纪游　之七　雁湖

题识：雁湖之水　南自石门凌云之梅雨　或宝冠之飞瀑　北则荡阴诸水也　庚辰秋日　黄宾虹

钤印：黄宾虹

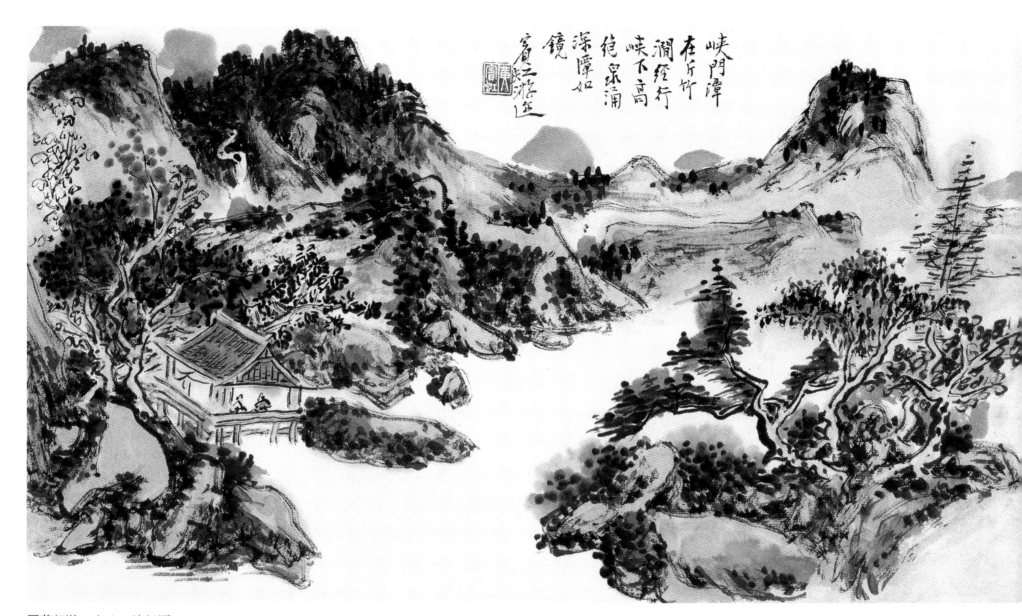

峡门潭在斤竹涧
经行峡下高
绝泉涌
深潭如
镜
宾之游迹

雁荡纪游　之八　峡门潭

题识：峡门潭在斤竹涧　经行峡下　高绝泉涌　深潭如镜　宾虹游迹
钤印：黄宾虹

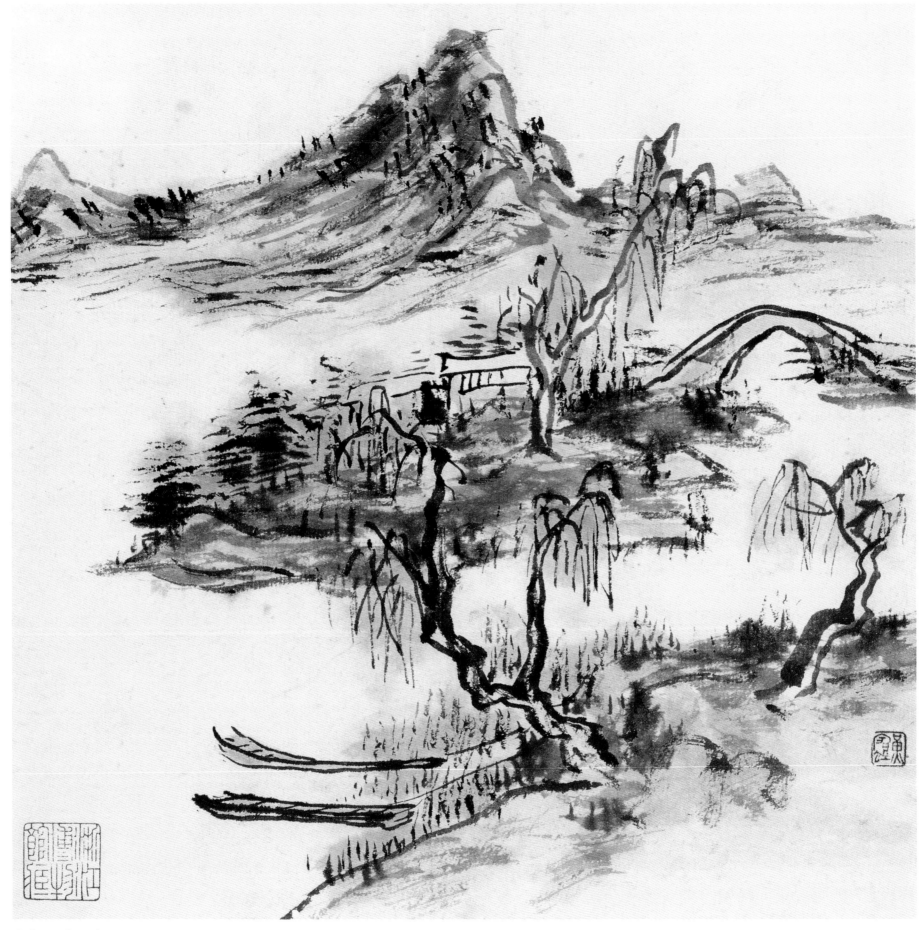

山水　四幅　之一

纸本　22.2cm×22cm　浙江省博物馆藏
钤印：黄宾虹

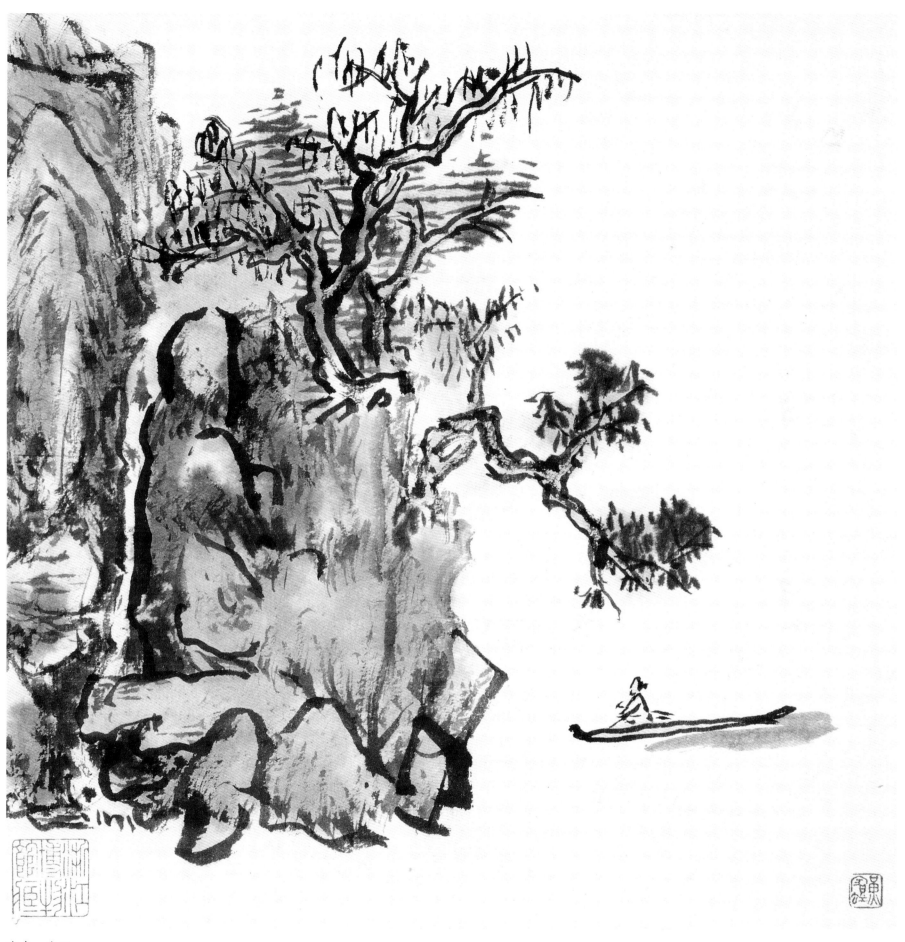

山水　之二

钤印：黄宾虹

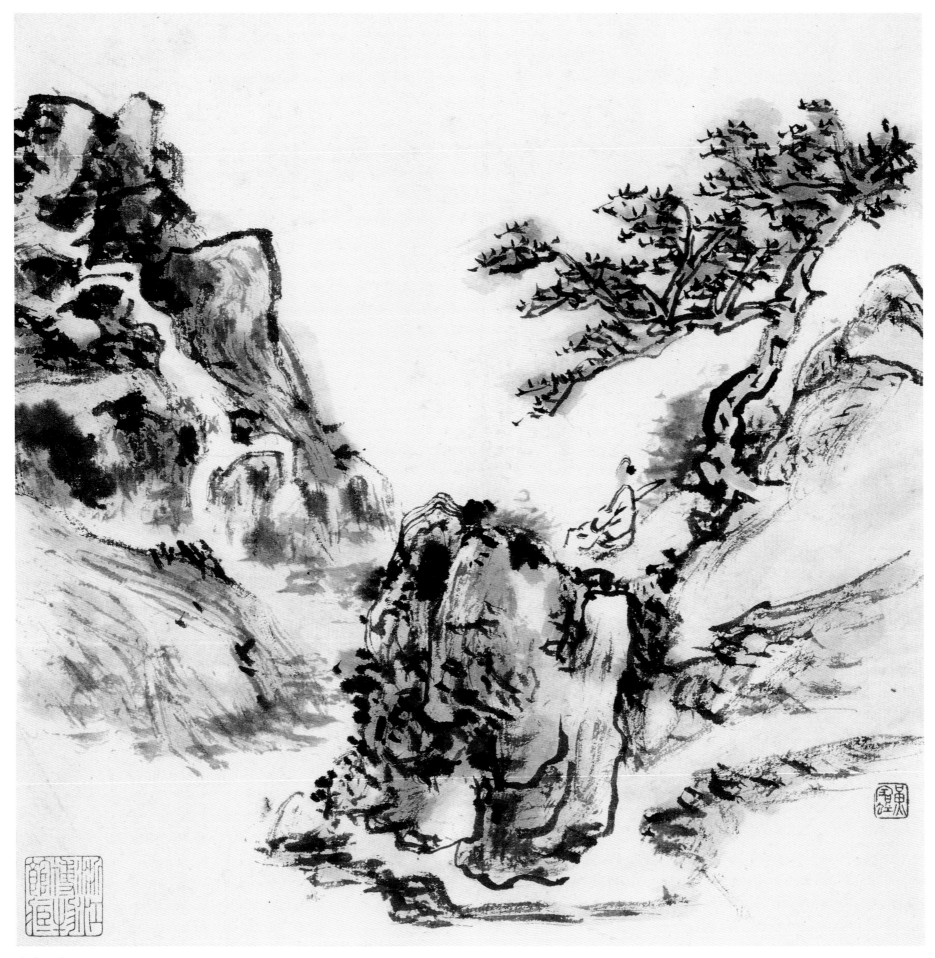

山水 之三

钤印：黄宾虹

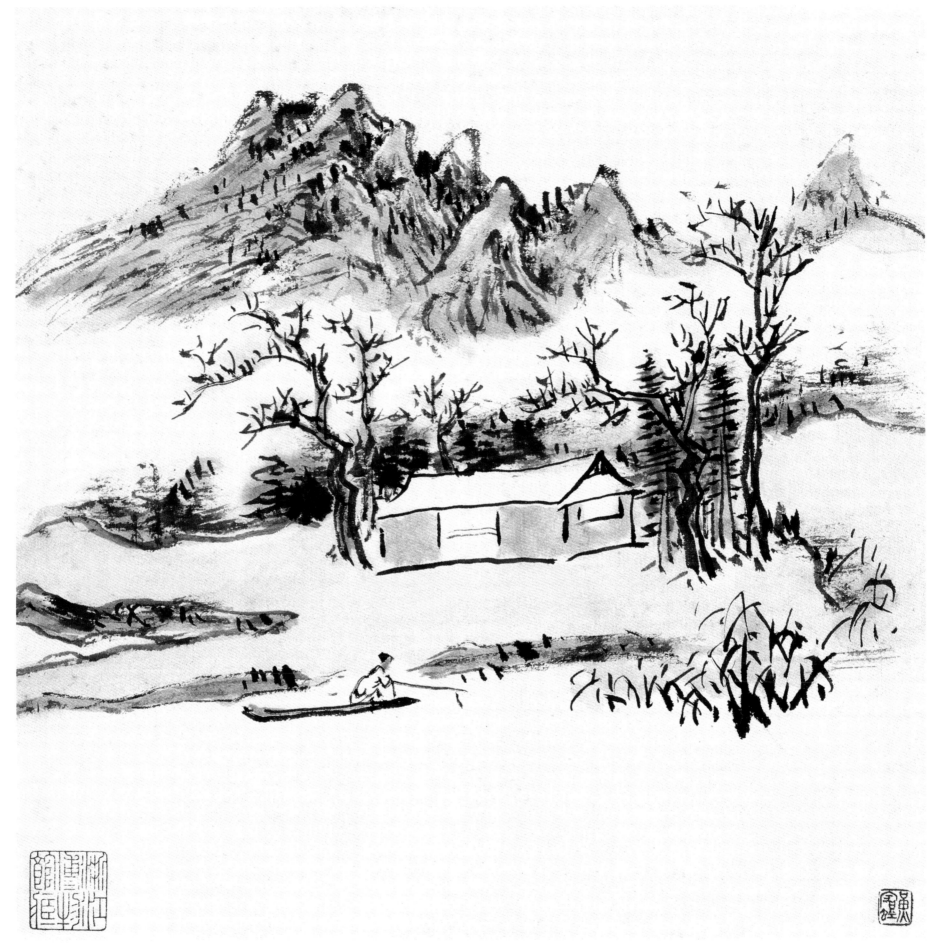

山水　之四

钤印：黄宾虹

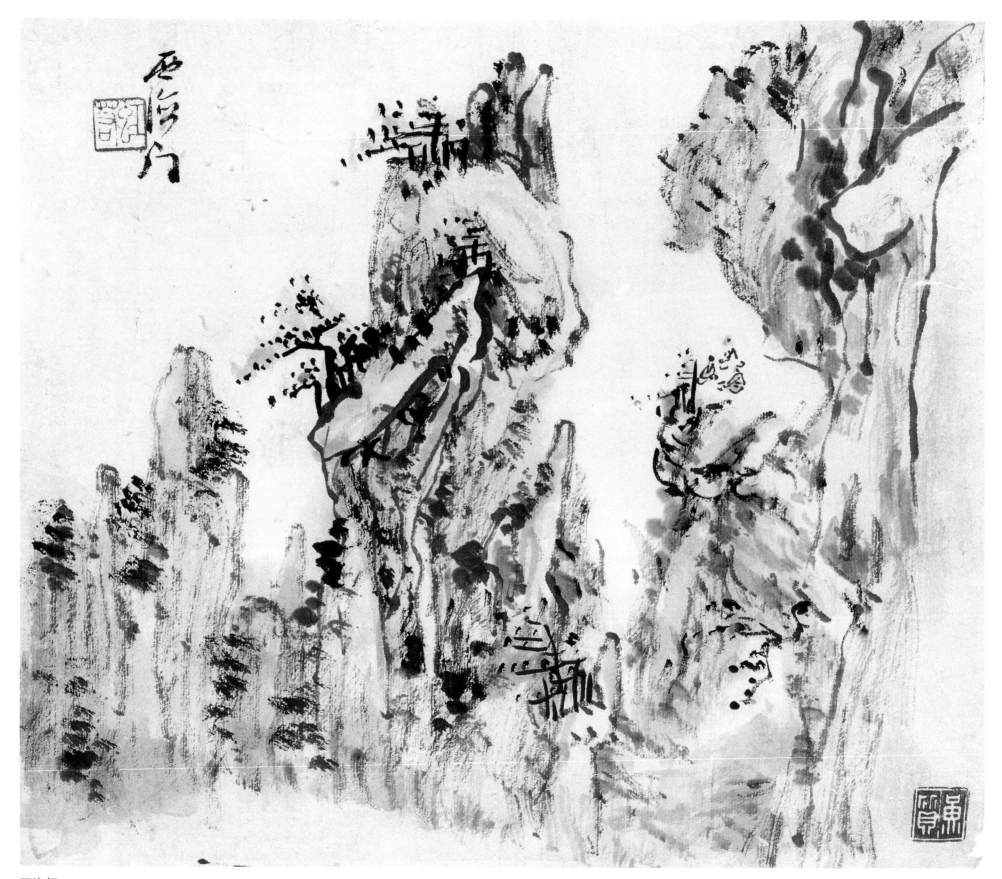

西海门

纸本　23cm×38cm　私人藏
题识：西海门
钤印：虹若　黄质

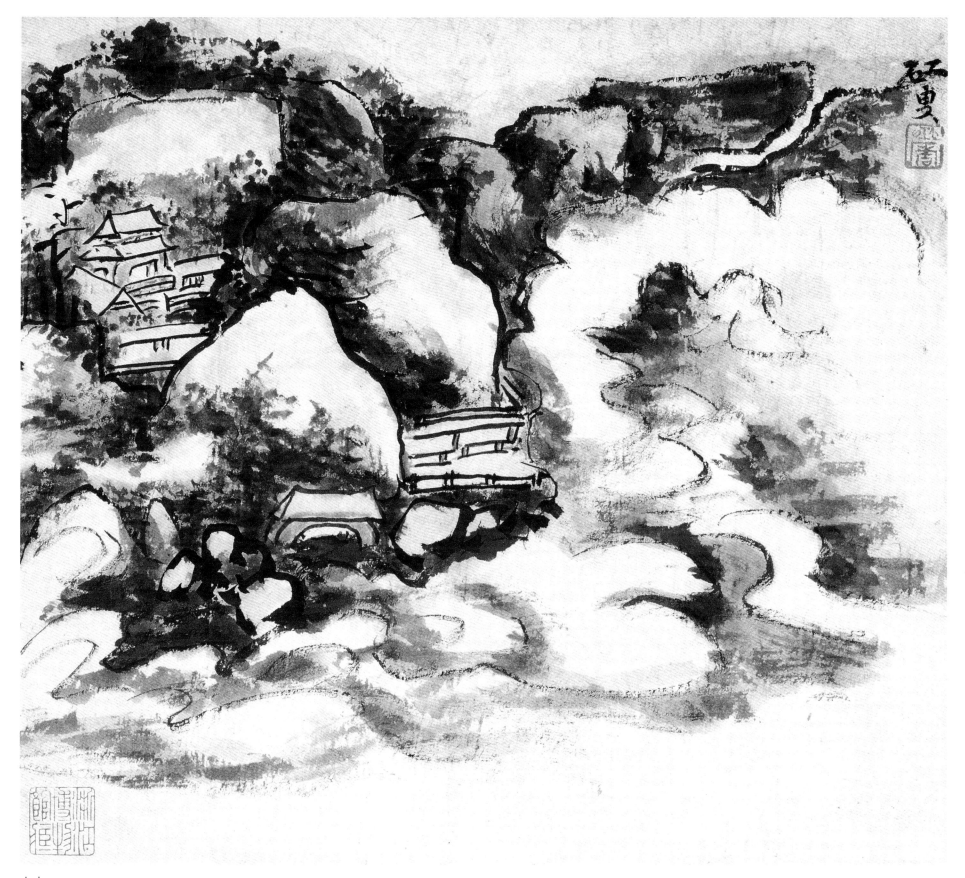

山水

纸本　23.2cm×25.9cm　浙江省博物馆藏
题识：矼叟
钤印：虹庐

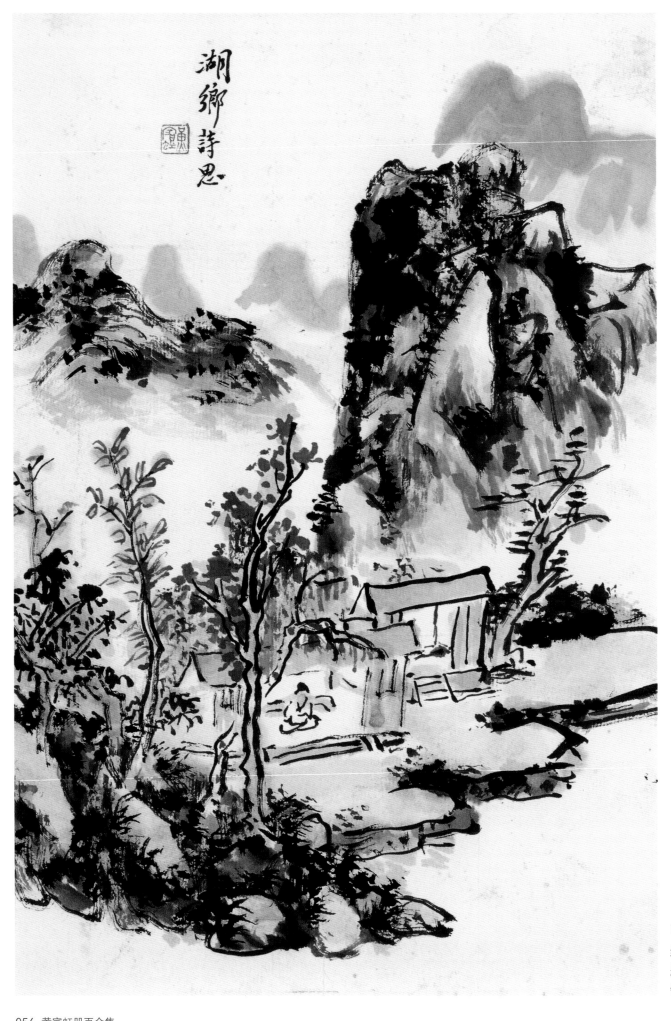

山水　两幅　之一

纸本　29cm × 19.4cm　西泠印社藏
题识：湖乡诗思
钤印：黄宾虹

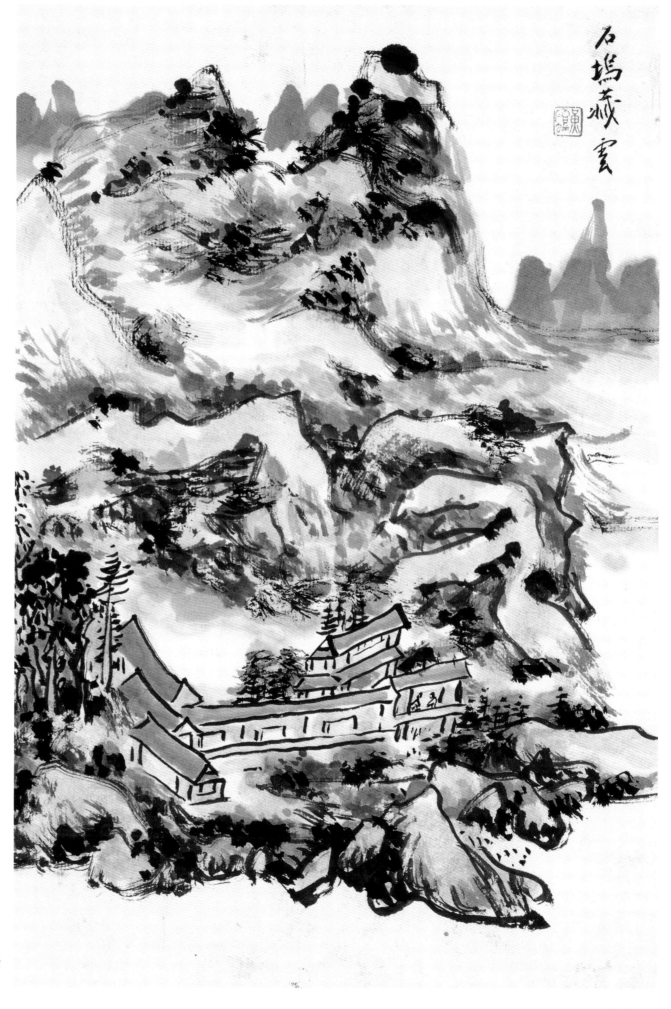

山水　之二
题识：石坞藏云
钤印：黄宾虹

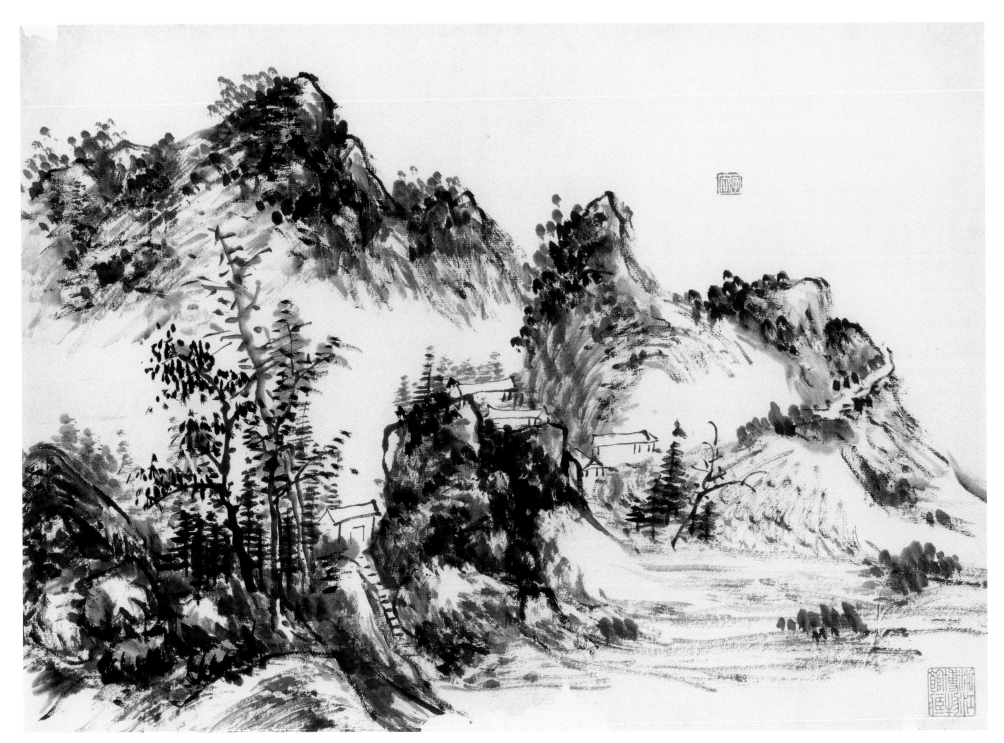

山水　七幅　之一

纸本　28.5cm×39.5cm　浙江省博物馆藏

钤印：予向

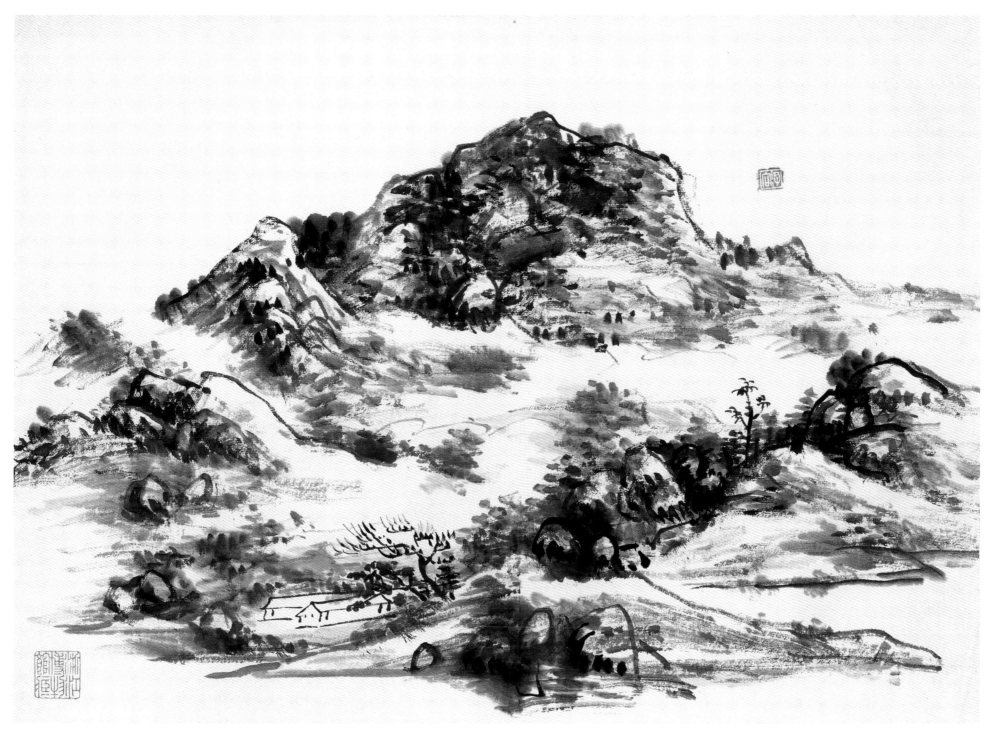

山水　之二

钤印：予向

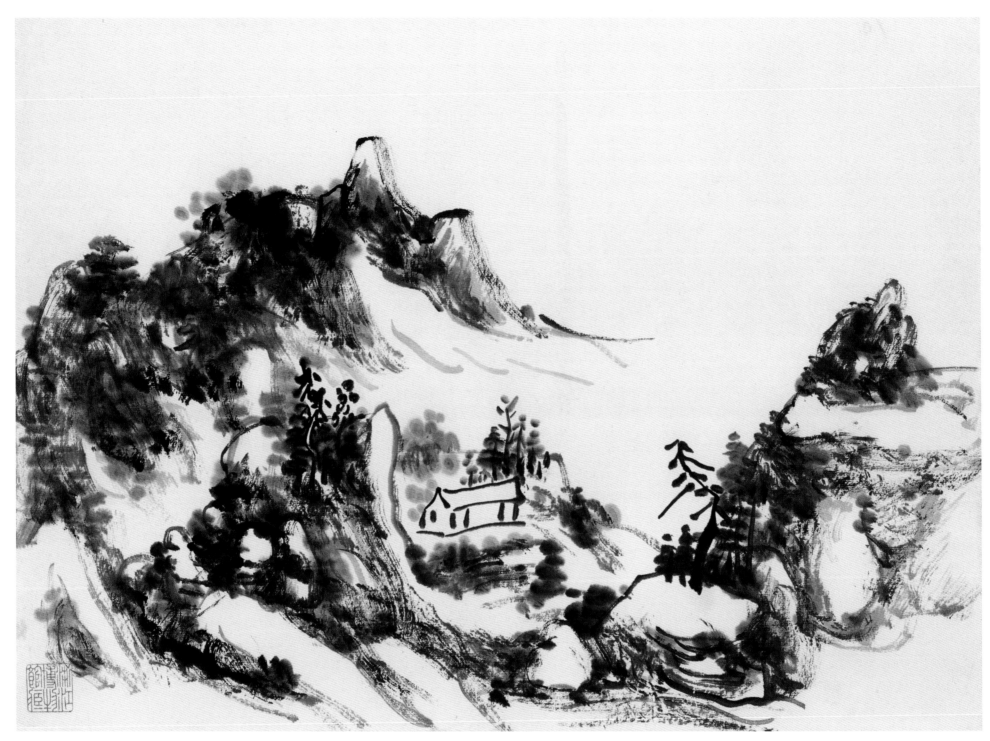

山水　之三

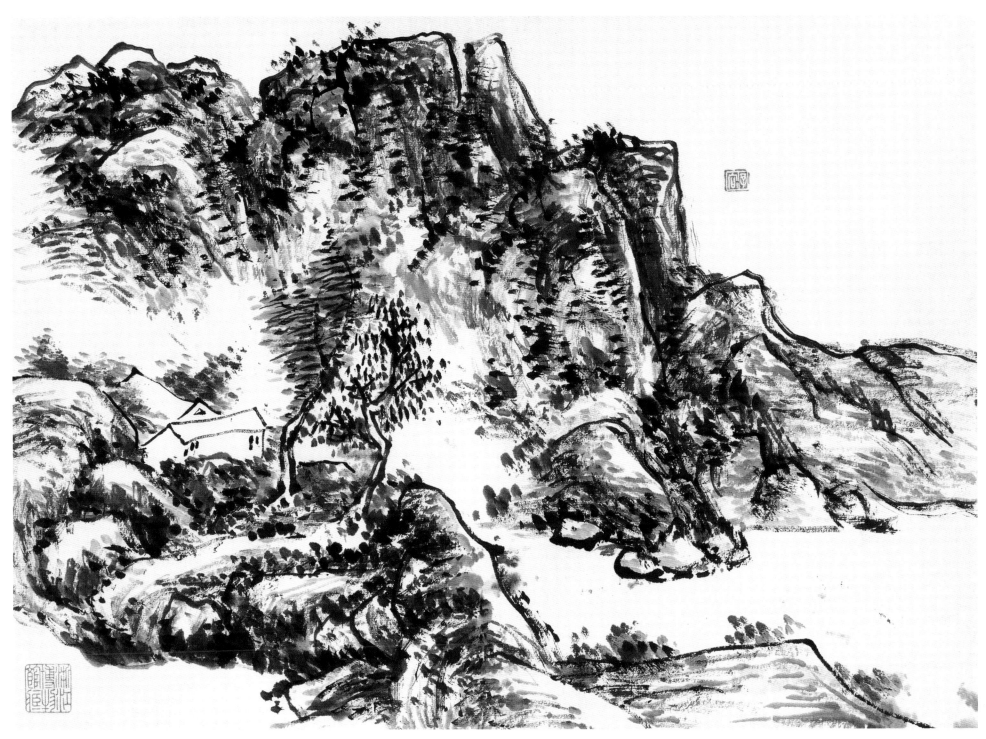

山水 之四

钤印：予向

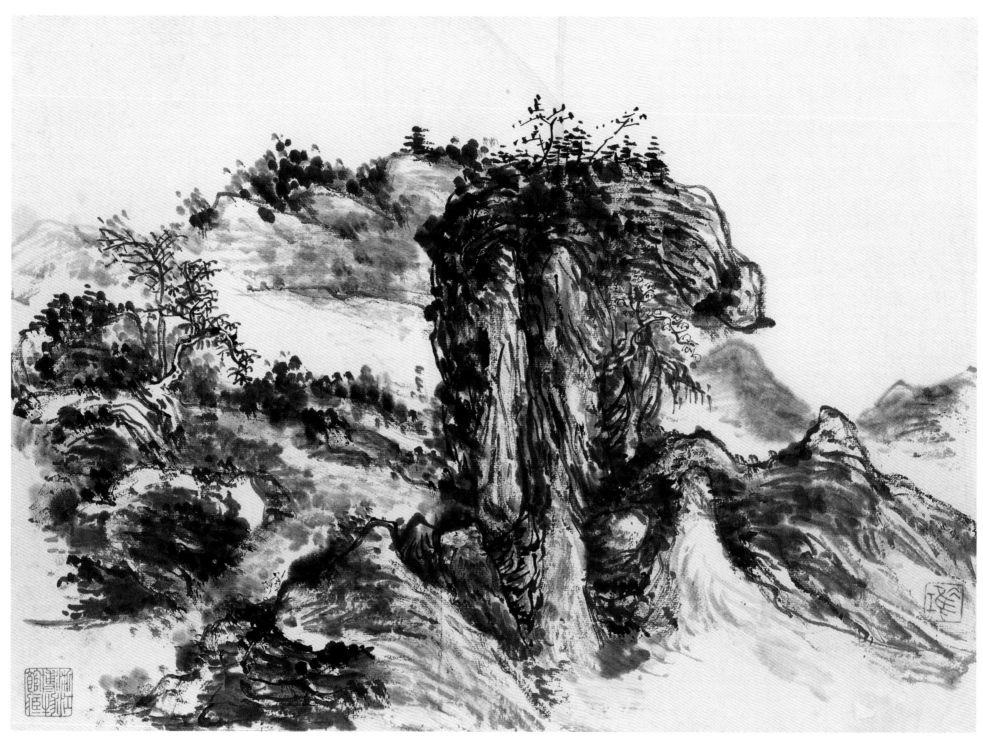

山水 之五

钤印：冰鸿

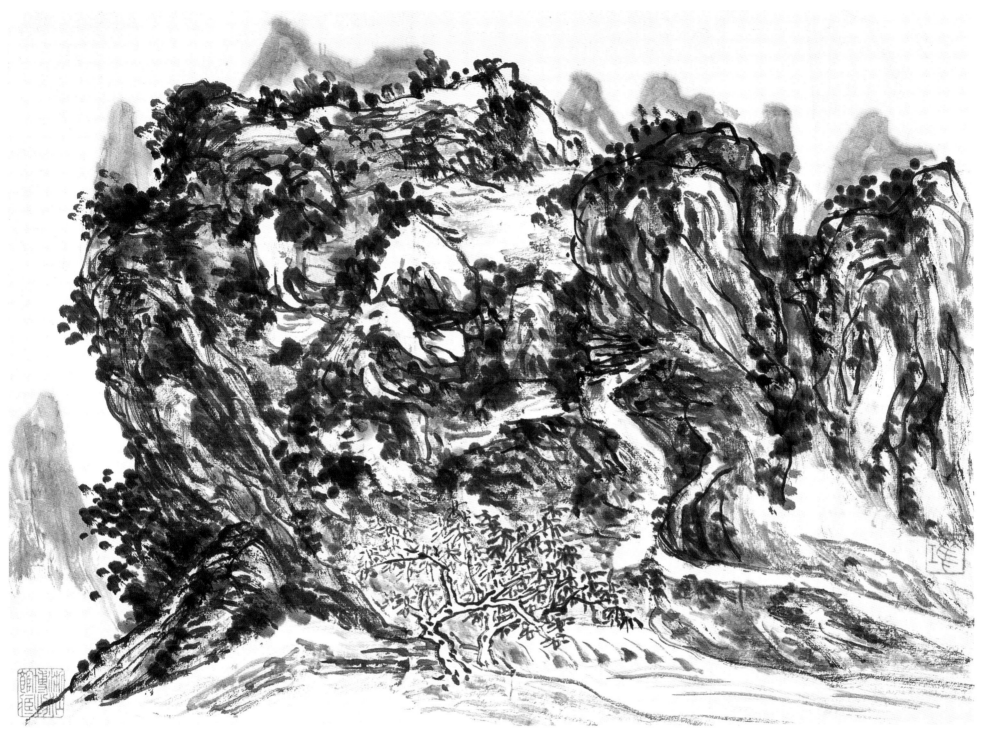

山水 之六

钤印：冰鸿

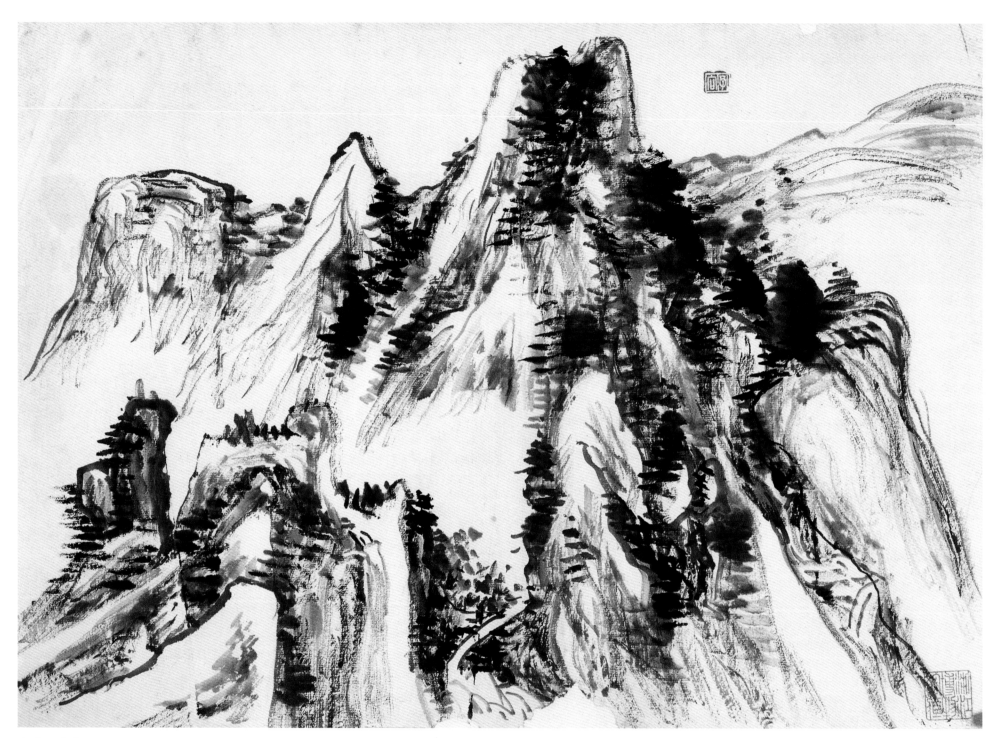

山水　之七

钤印：予向

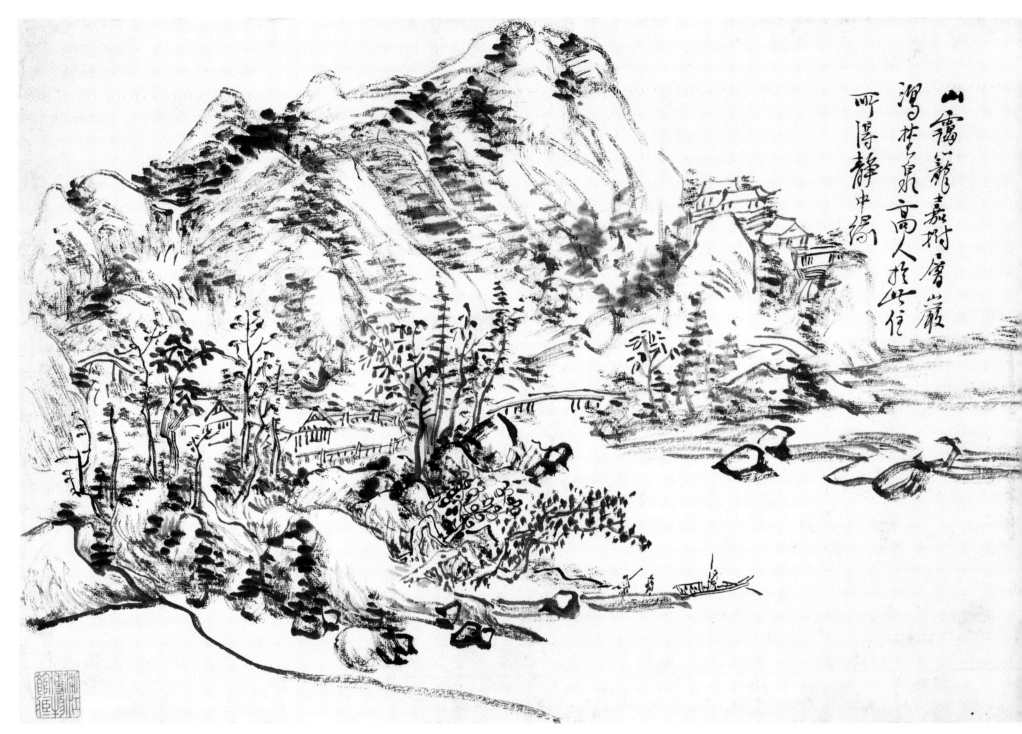

山霭笼嘉树

纸本　27.5cm×41cm　浙江省博物馆藏

题识：山霭笼嘉树　层岩湾野泉　高人于此住　所得静中缘

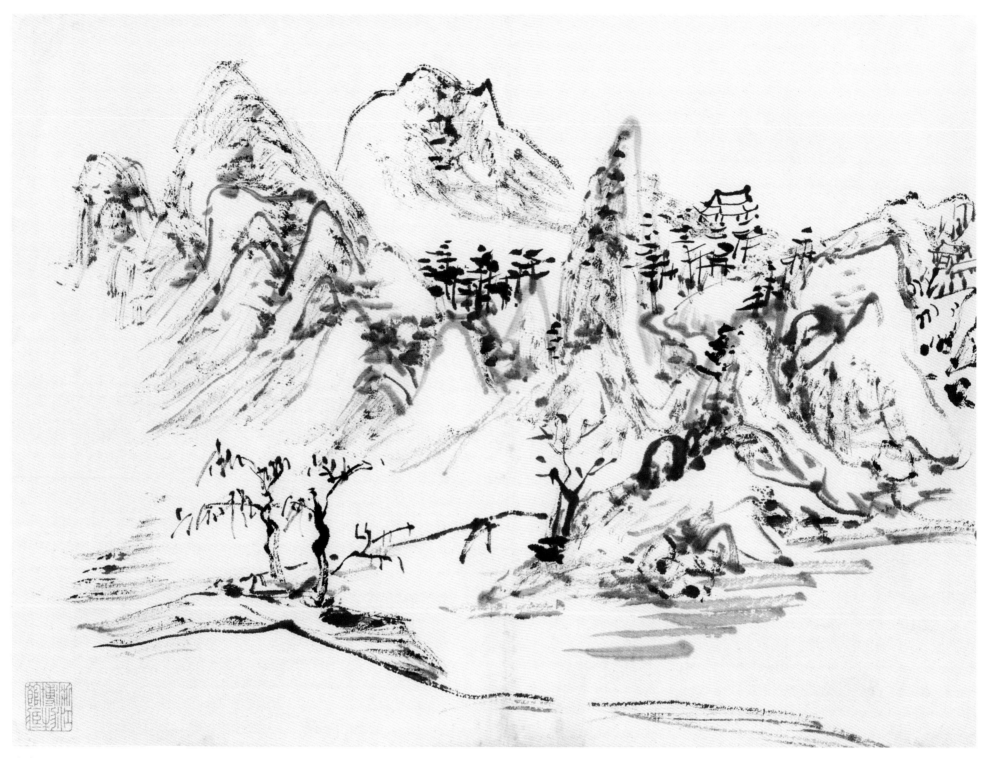

山水

纸本　27.5cm×37cm　浙江省博物馆藏

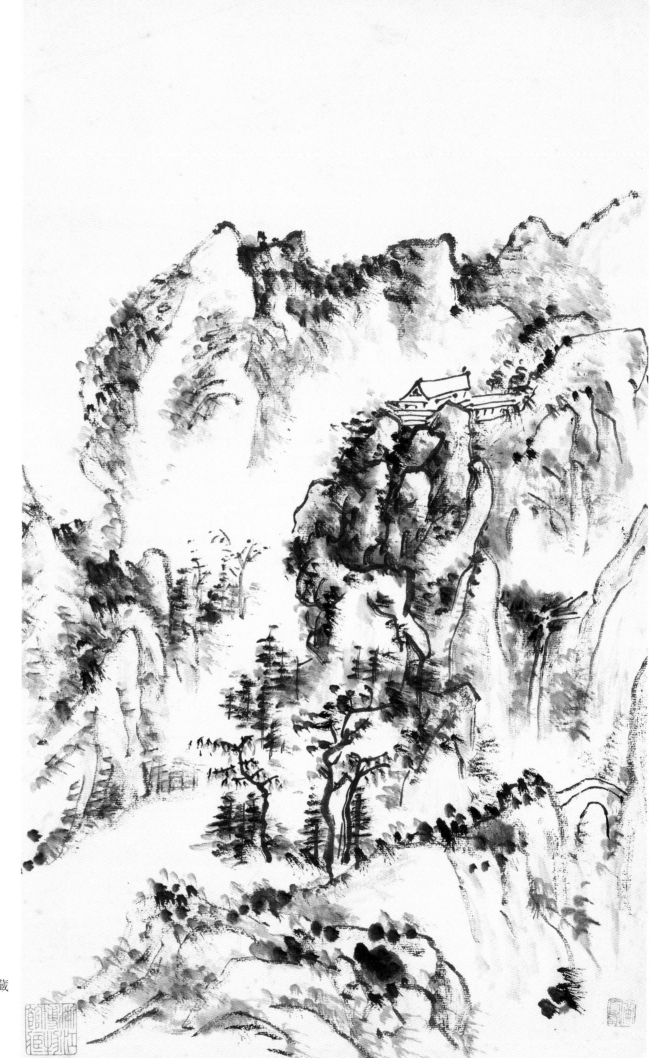

山水

纸本　40.3cm×22.8cm　浙江省博物馆藏
钤印：黄宾虹

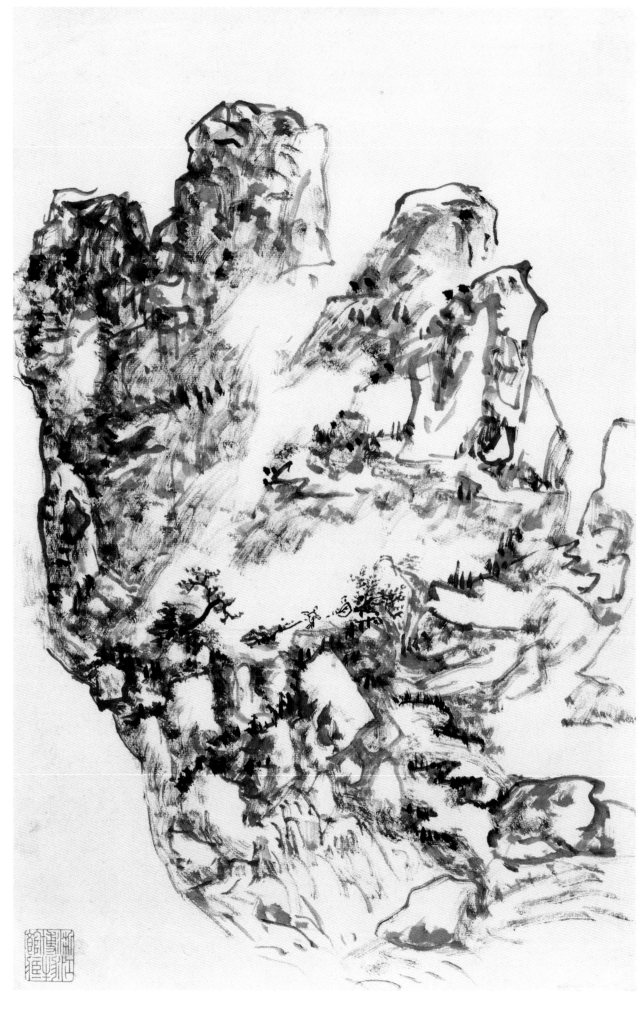

山水

纸本　34cm×23cm　浙江省博物馆藏

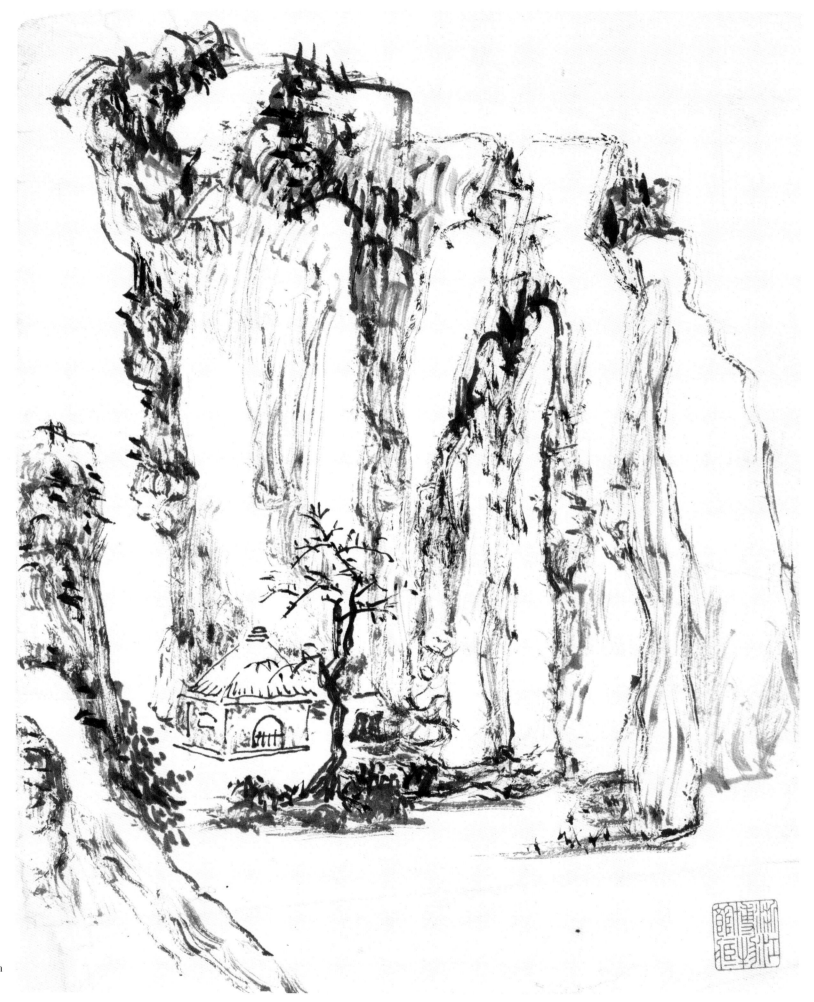

山水

纸本　28cm×22cm

浙江省博物馆藏

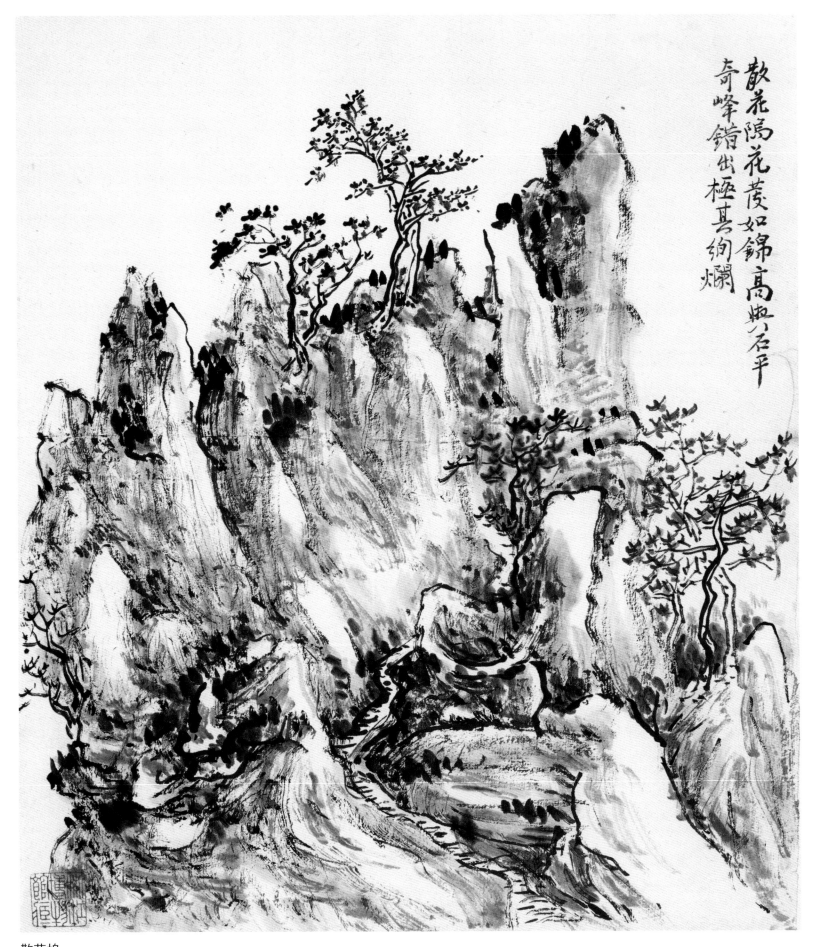

散花坞花发如锦 高与石平 奇峰错出 极其绚烂

散花坞

纸本　30cm×26cm　浙江省博物馆藏

题识：散花坞花发如锦　高与石平　奇峰错出　极其绚烂

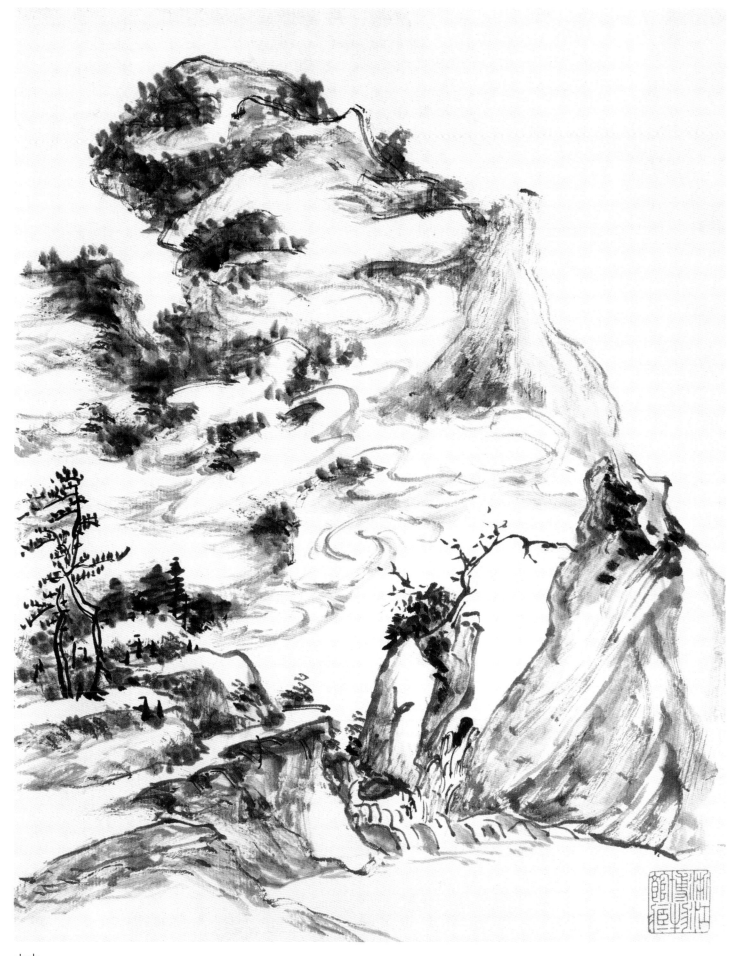

山水

纸本　27cm×21cm　浙江省博物馆藏

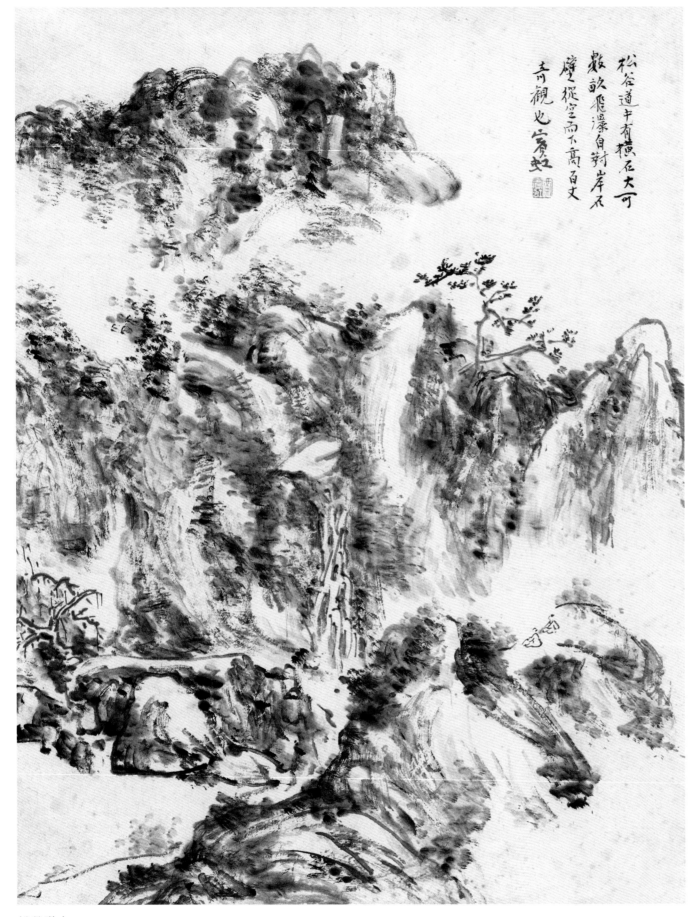

松谷道中

纸本　44.5cm × 23.5cm　西泠印社藏

题识：松谷道中　有横石大可数亩　飞瀑自对岸石壁从空而下　高百丈　奇观也　宾虹

钤印：黄宾虹

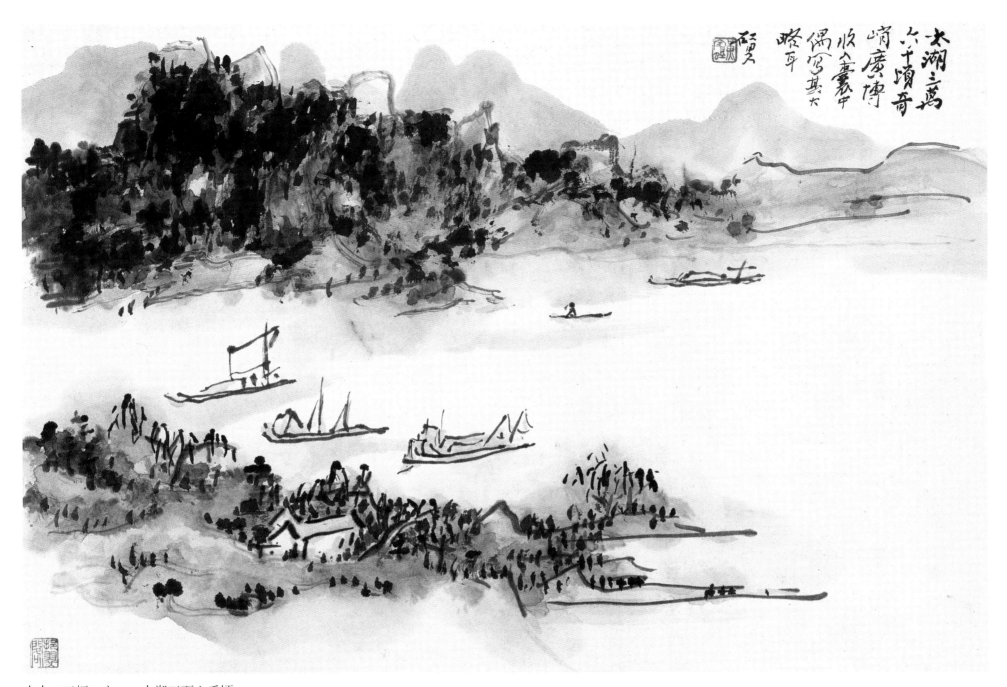

山水　三幅　之一　太湖三万六千顷

纸本　22cm×33.5cm　香港缘山堂藏

题识：太湖三万六千顷　奇峭广博　收入囊中　偶写其大略耳　矼叟

钤印：黄宾虹

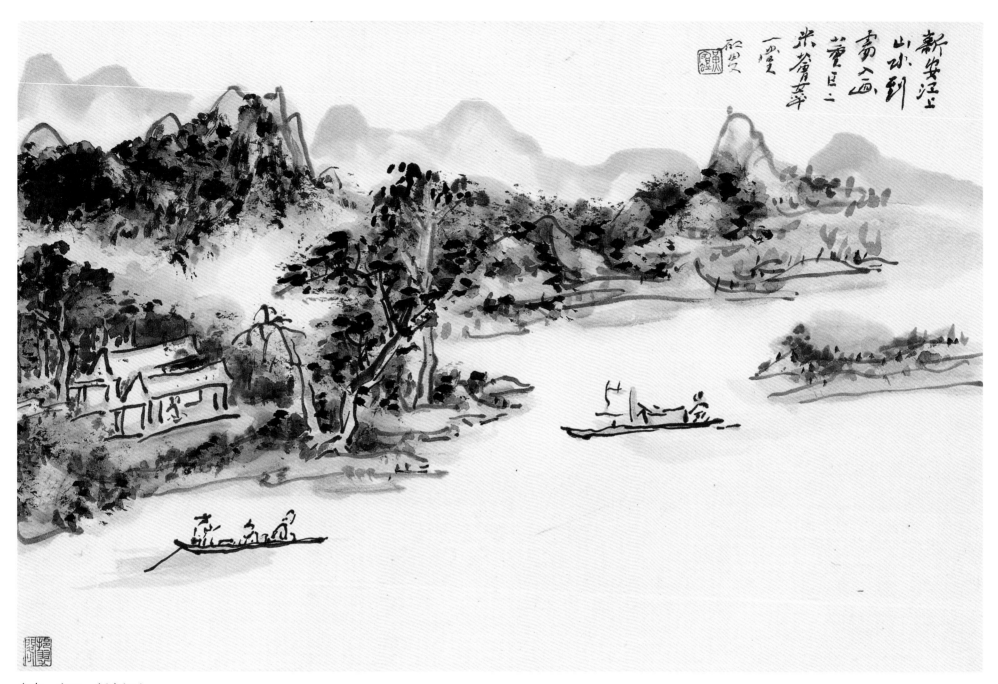

山水　之二　新安江上

题识：新安江上　山水到处入画　董巨二米荟萃一堂　砡叟
钤印：黄宾虹

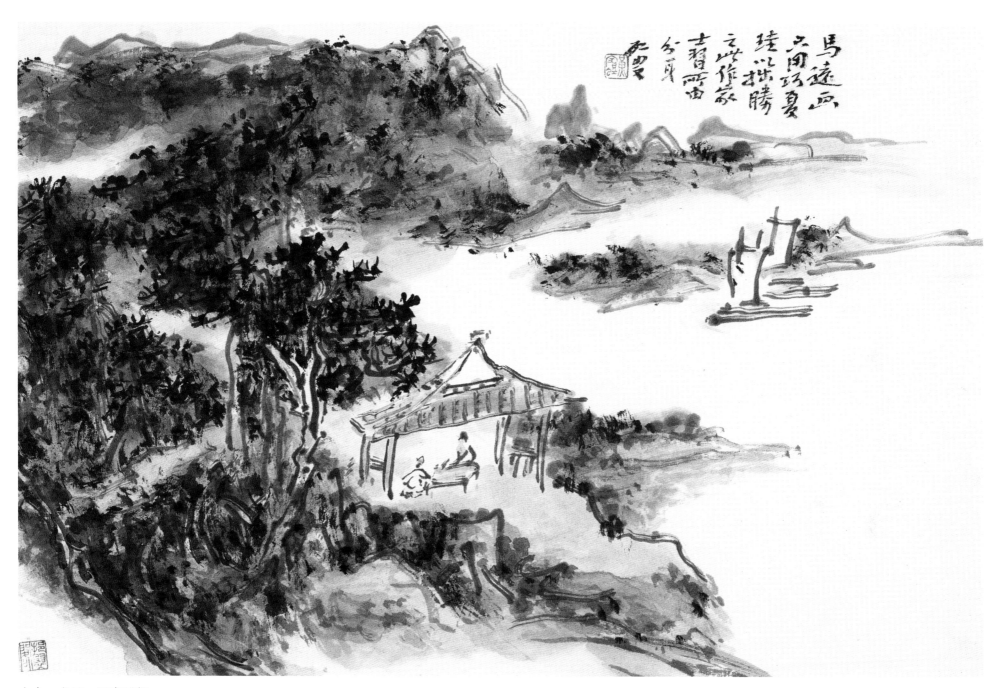

山水 之三 江亭风帆

题识：马远画只用巧 夏珪以拙胜之 此作家士习所由分耳 矼叟
钤印：黄宾虹

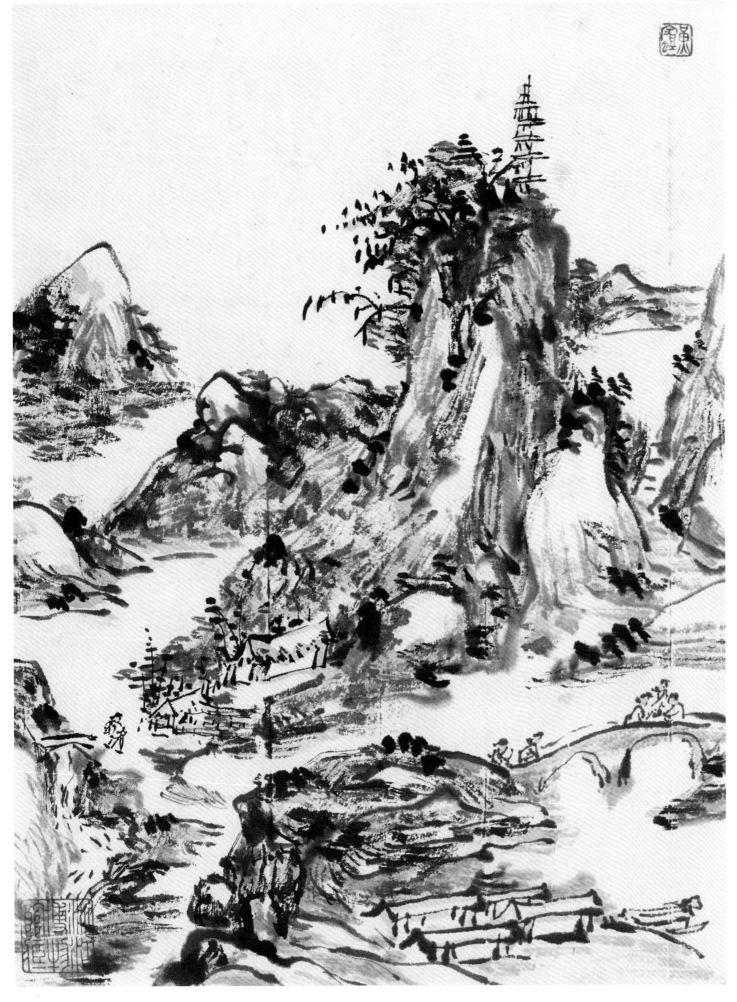

山水　八幅　之一
纸本　24.8cm×18.3cm　浙江省博物馆藏
钤印：黄宾虹

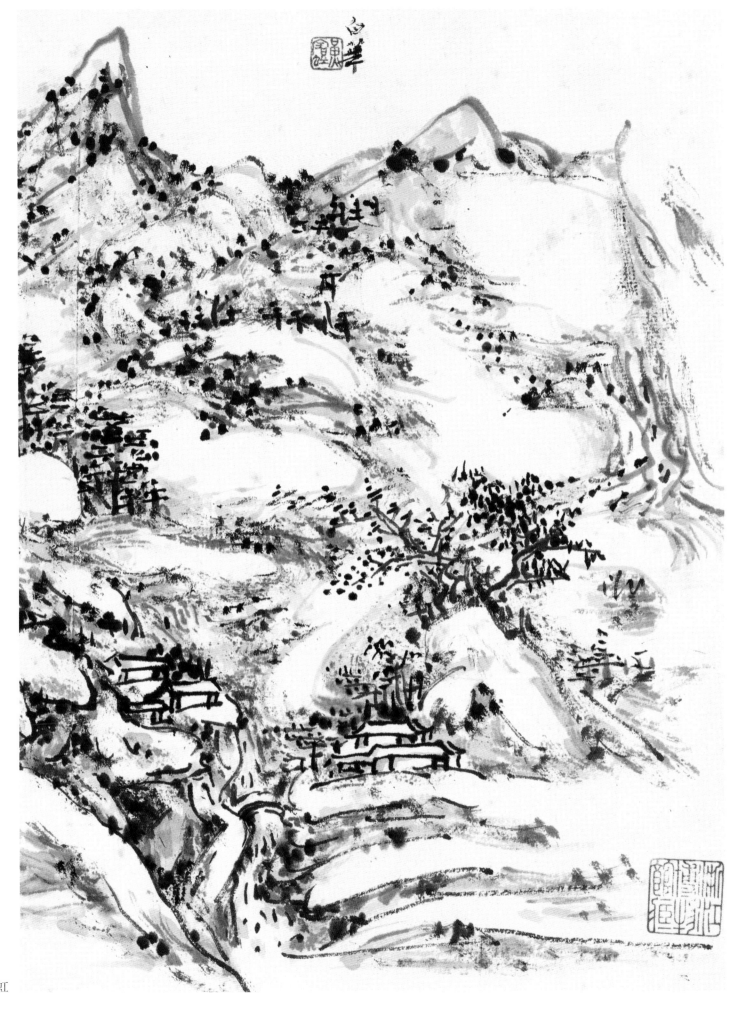

山水 之二
题识：白华
钤印：黄宾虹

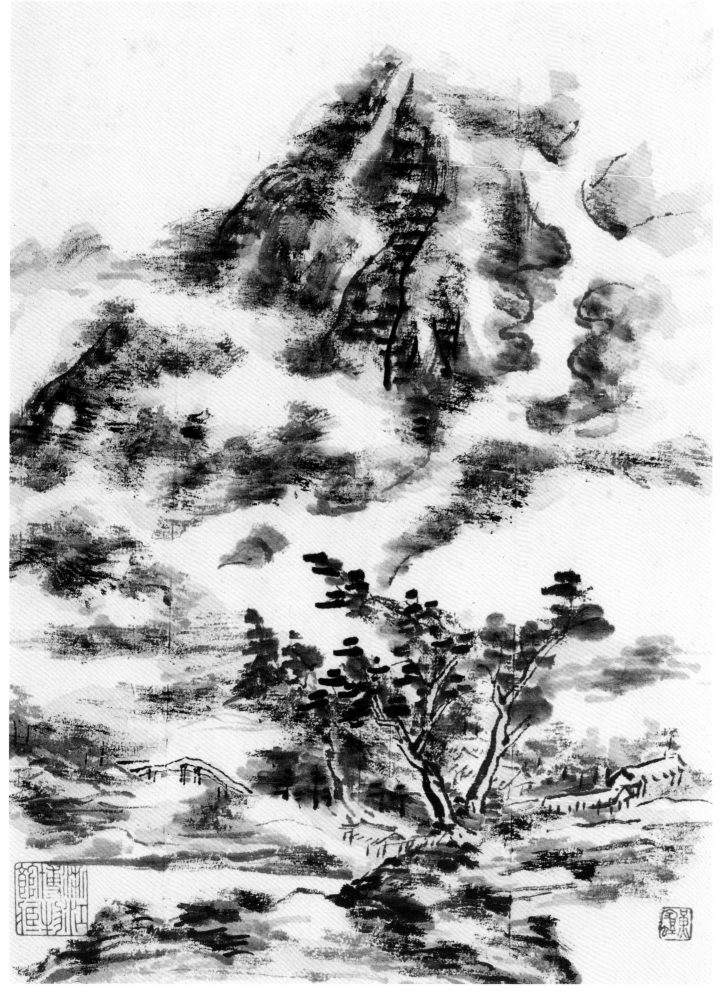

山水 之三

钤印：黄宾虹

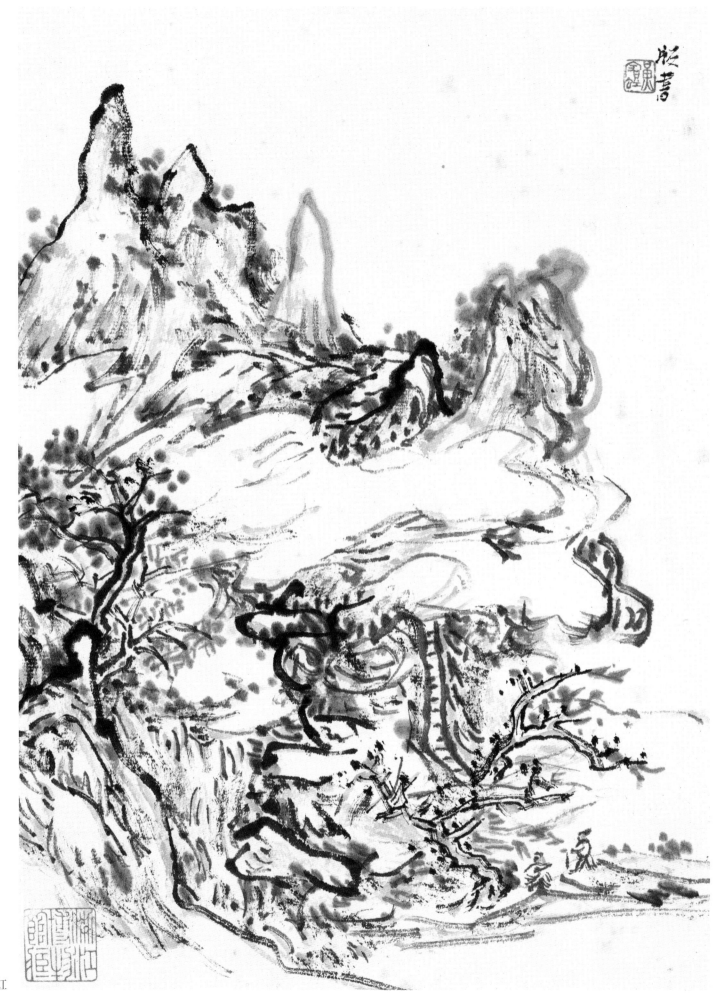

山水 之四
题识：版书
钤印：黄宾虹

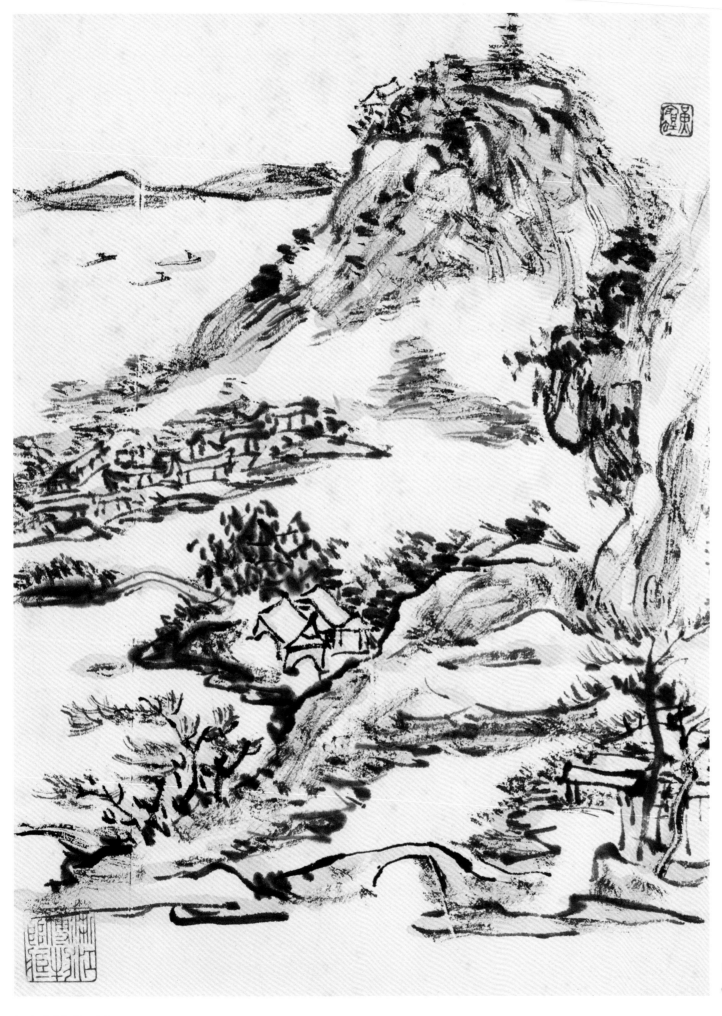

山水 之五

钤印：黄宾虹

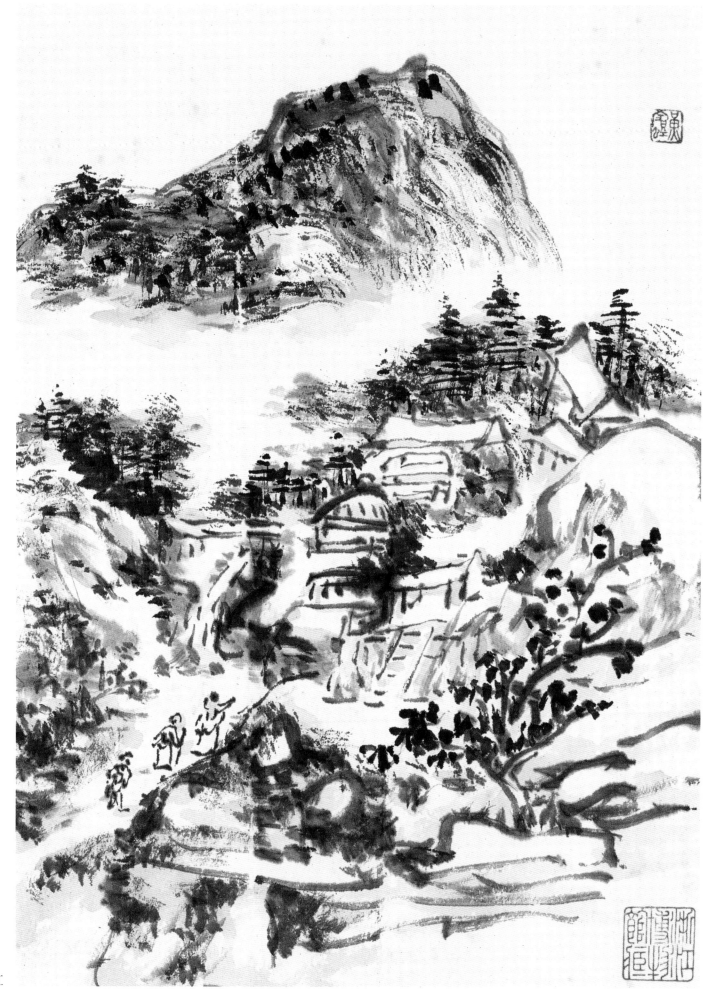

山水　之六

钤印：黄宾虹

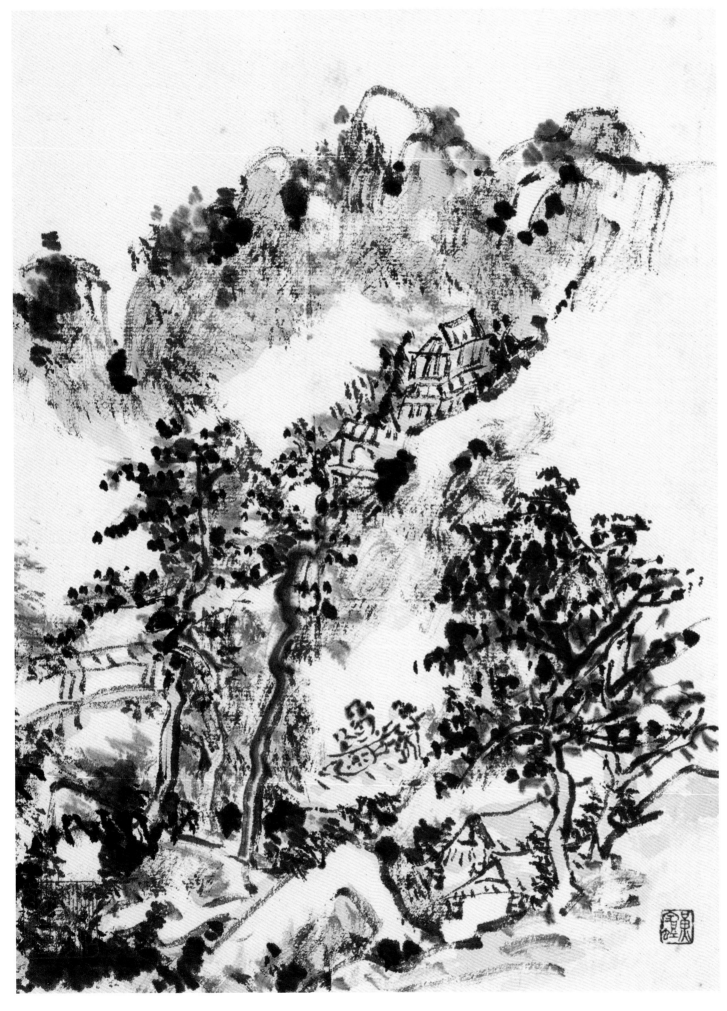

山水 之七

钤印：黄宾虹

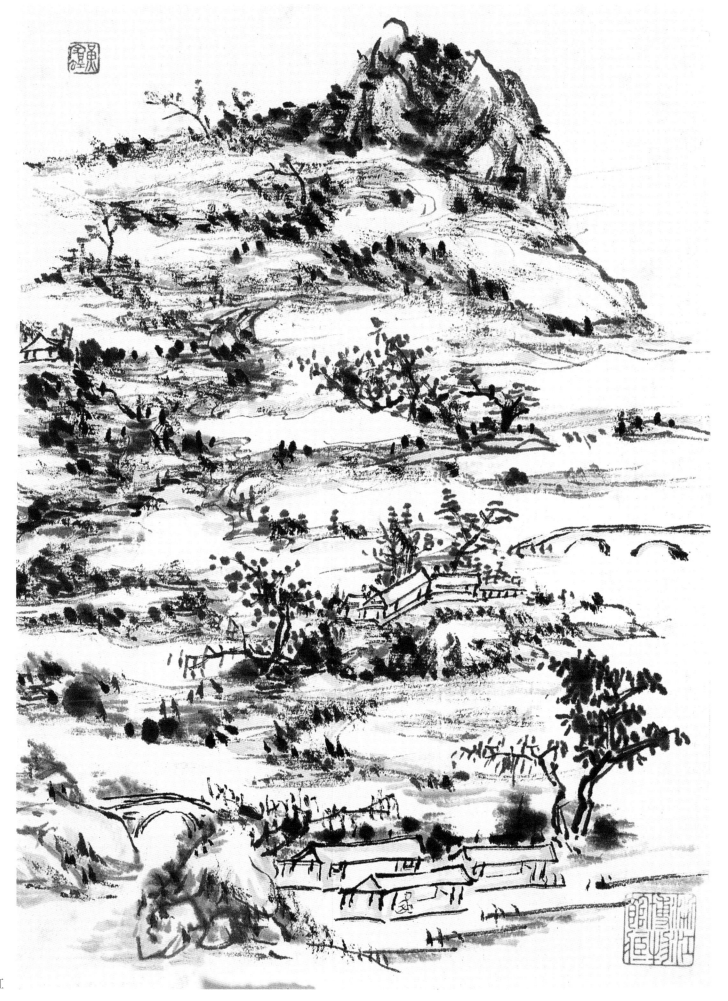

山水 之八
钤印：黄宾虹

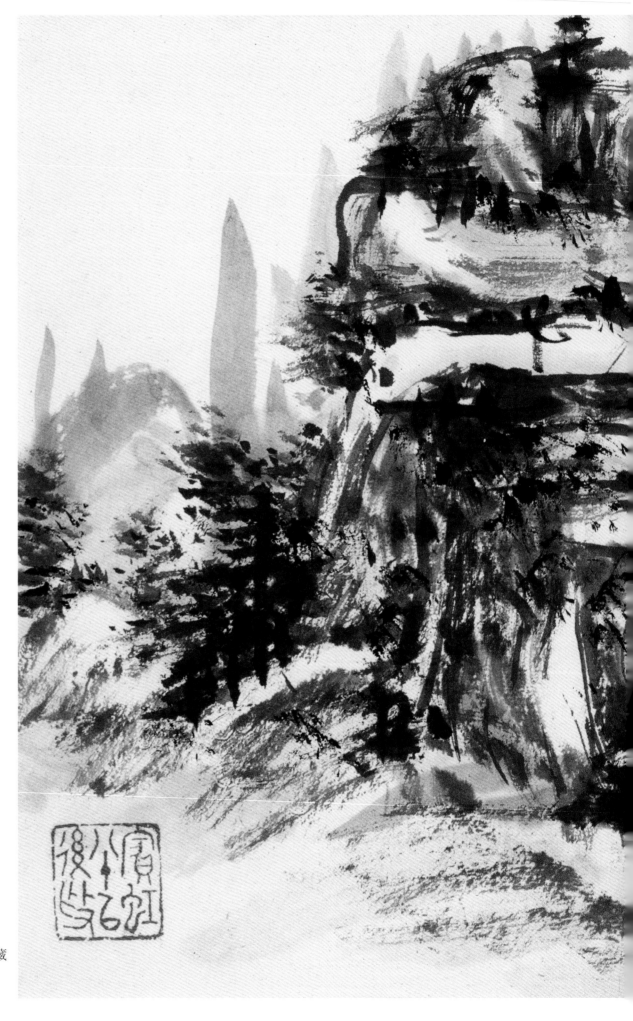

阳朔画山

纸本　19.5cm×33.5cm　香港缘山堂藏
题识：阳朔画山江岸小憩　予向
钤印：黄宾虹　宾虹八十以后作

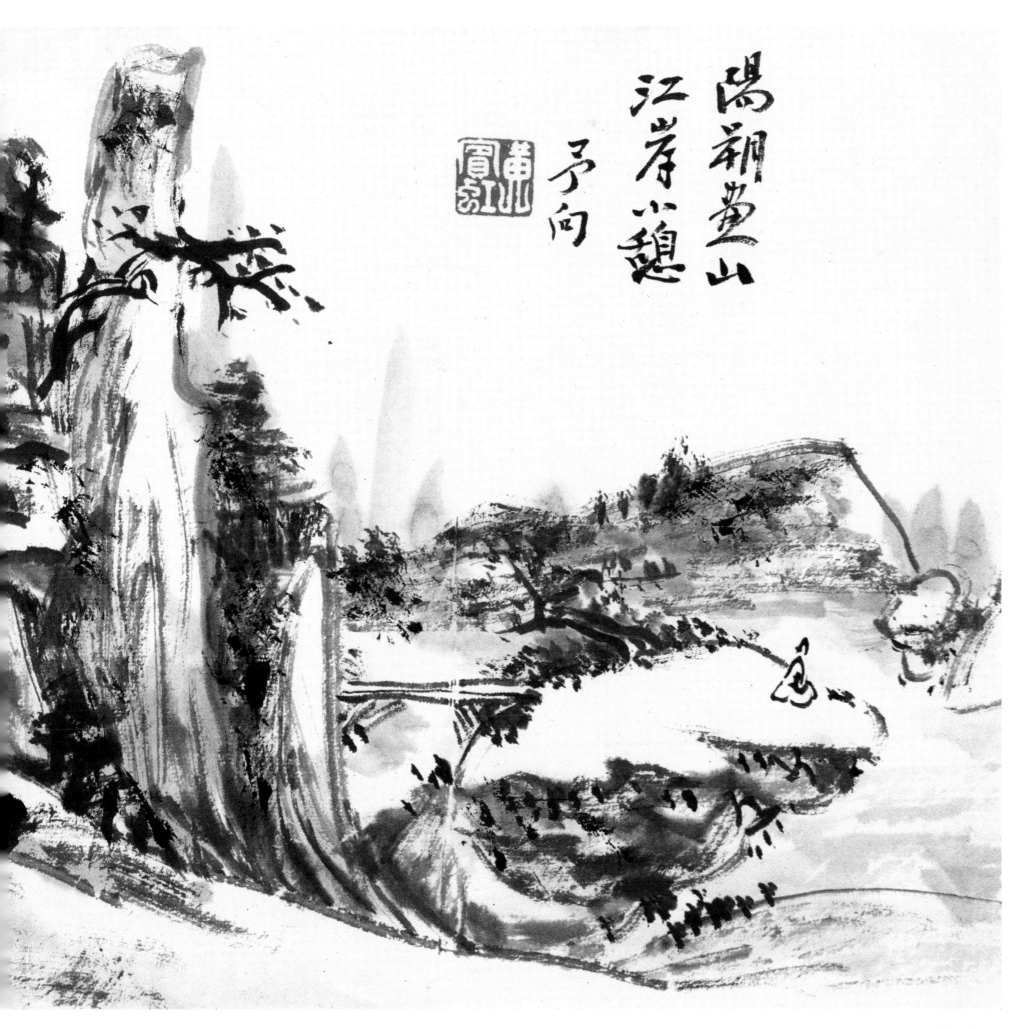

阳朔画山
江岸小憩
予向

黄宾虹

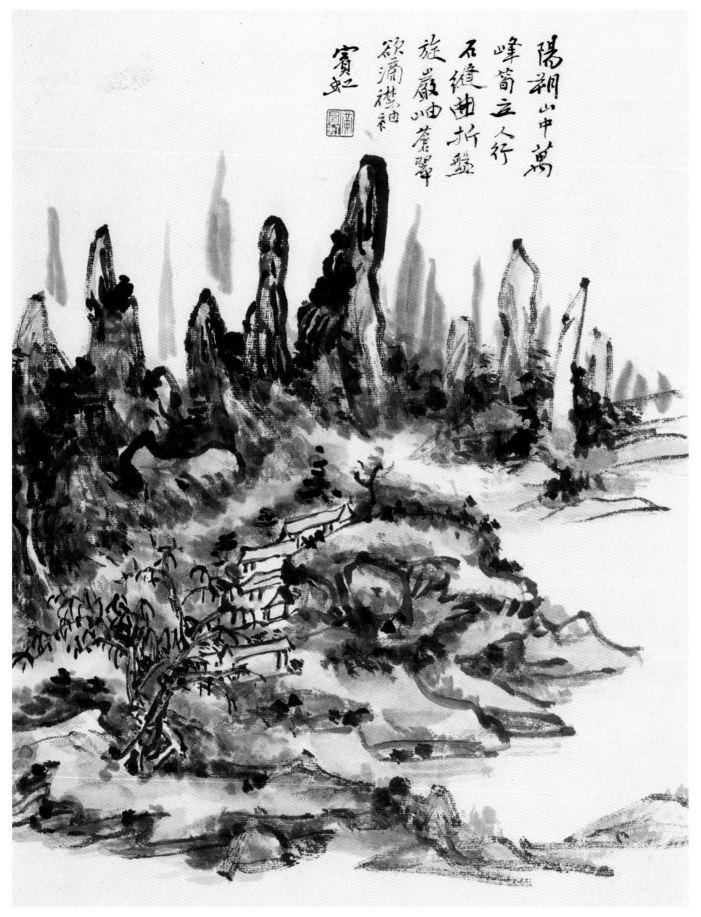

山水　两幅　之一　阳朔山中

纸本　33cm×25cm　香港缘山堂藏

题识：阳朔山中　万峰笋立　人行石缝　曲折盘旋　岩岫苍翠　欲滴襟袖　宾虹

钤印：黄宾虹

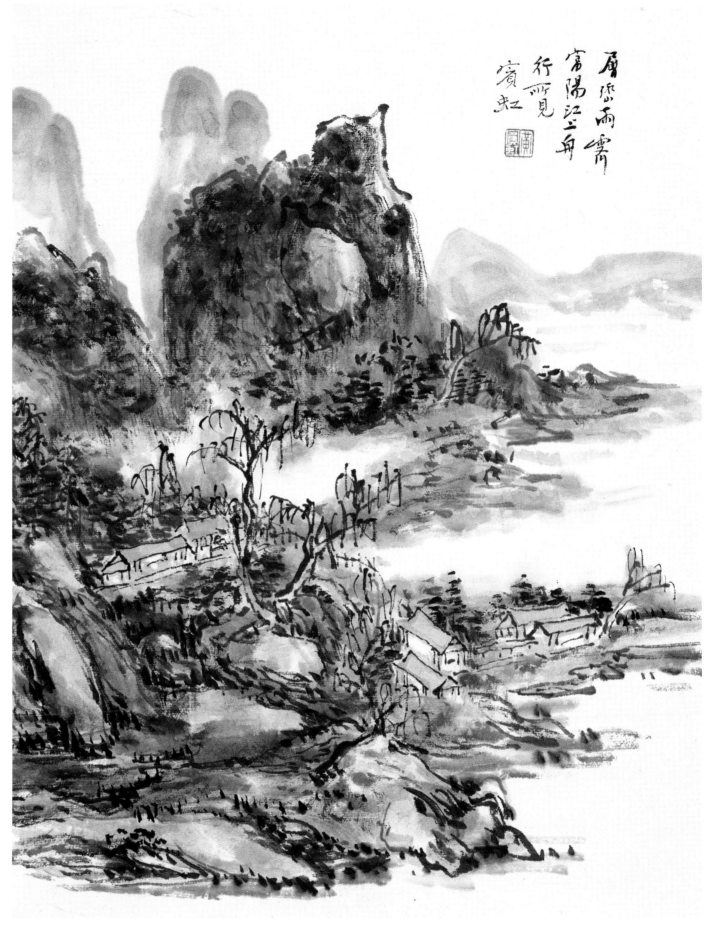

山水　之二　富阳江上

题识：层峦雨霁　富阳江上　舟行所见　宾虹

钤印：黄宾虹

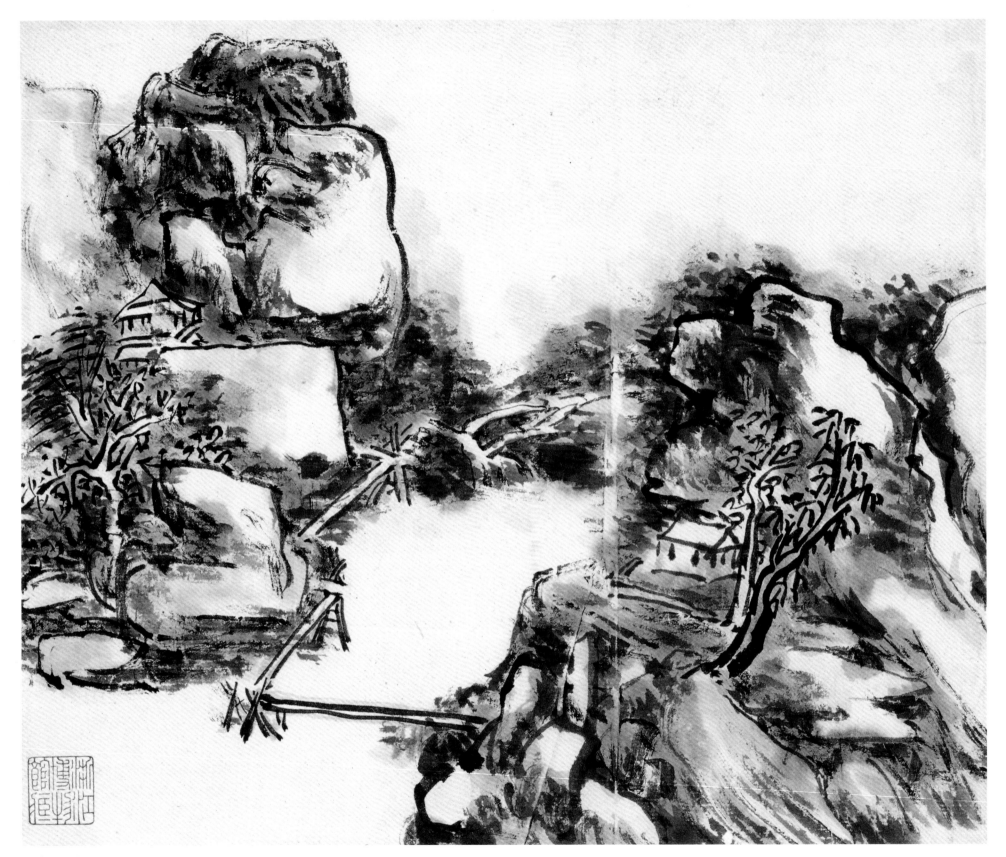

山水　五幅　之一

纸本　22.6cm×27cm　浙江省博物馆藏

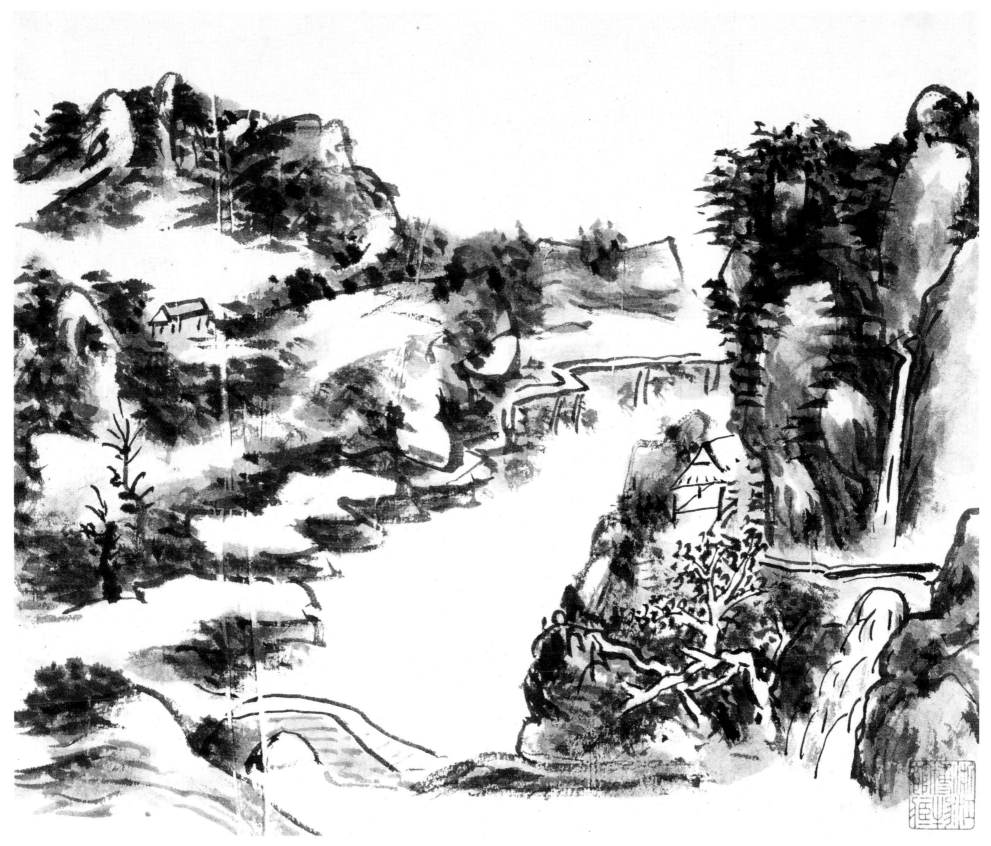

山水 之二

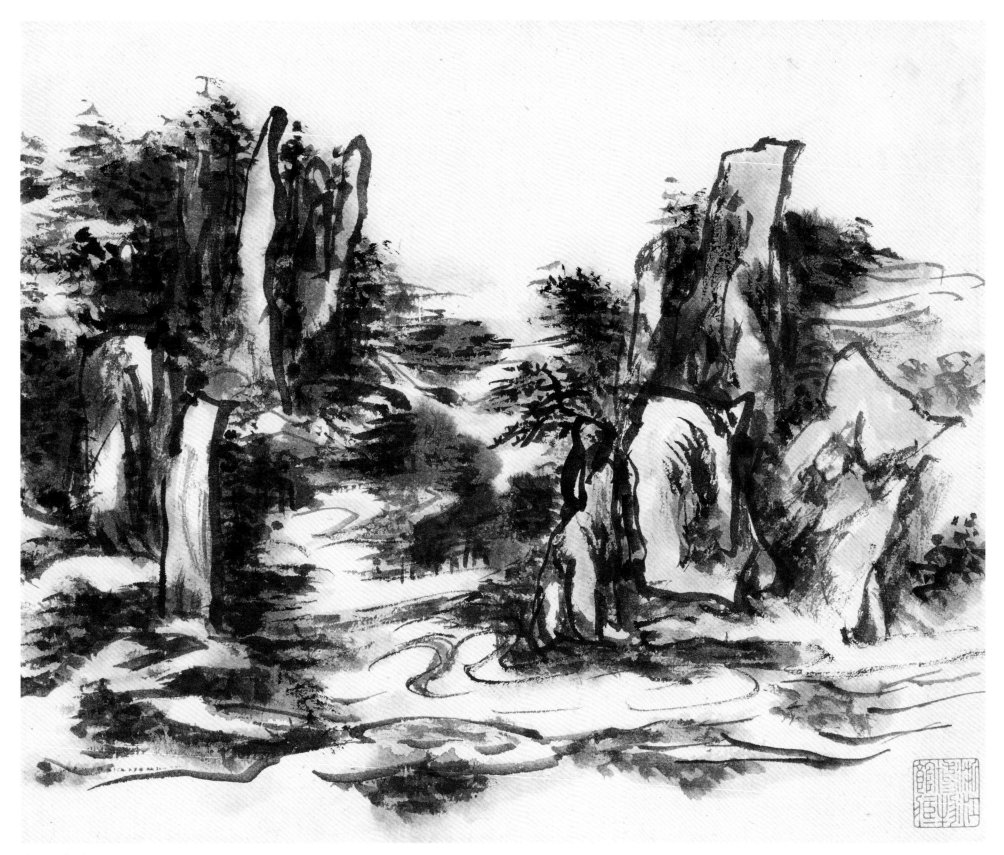

山水　之三

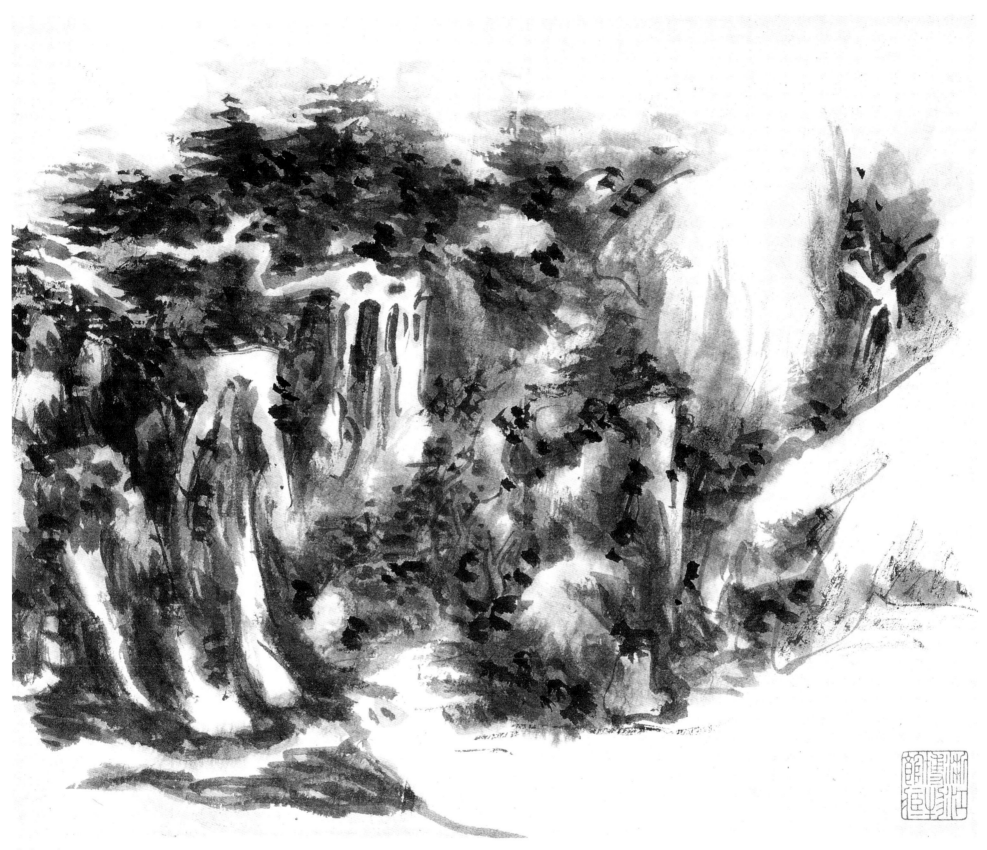

山水 之四

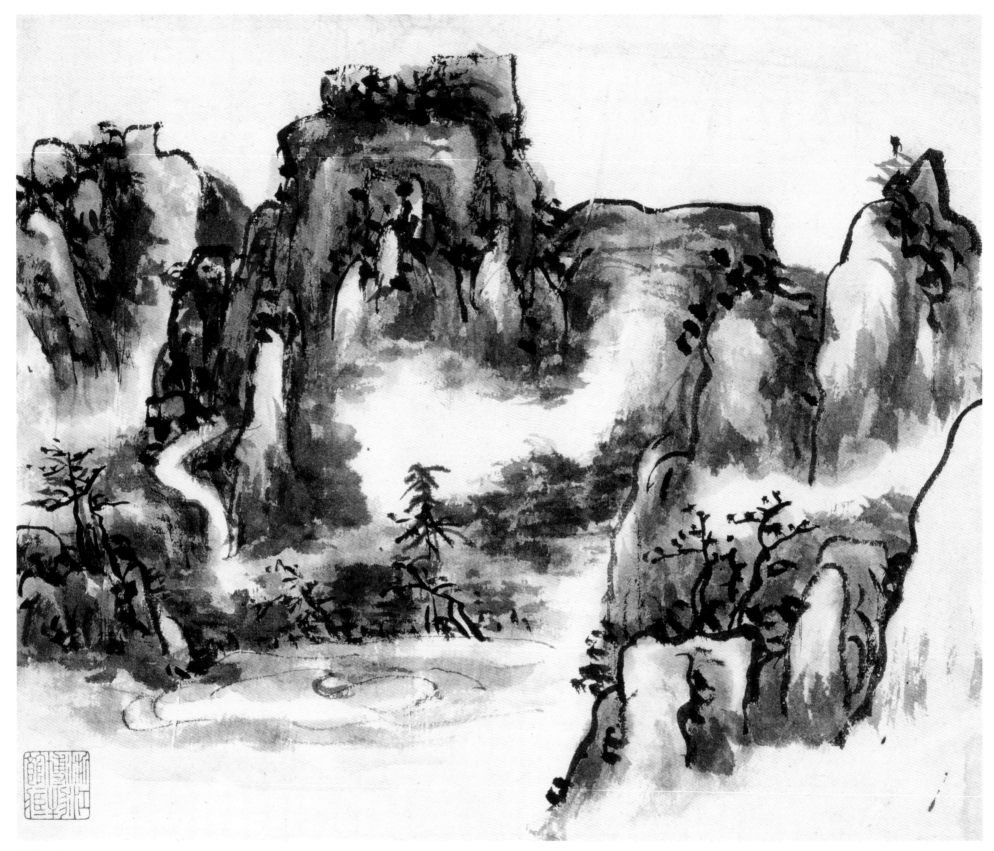

山水 之五

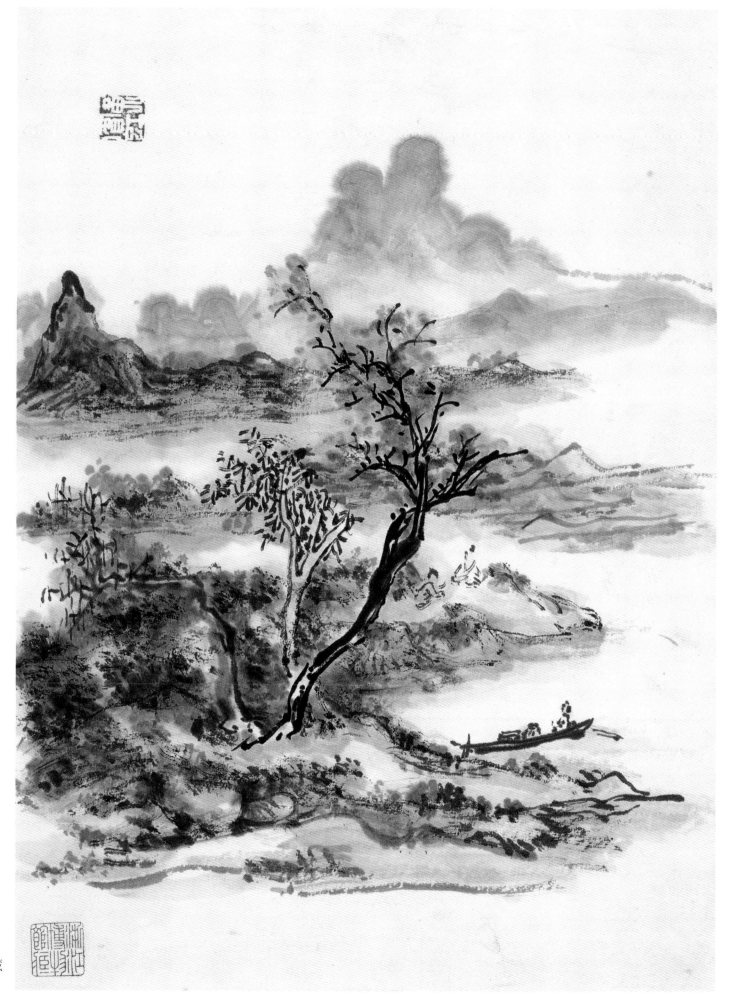

山水

纸本　38cm×25cm　浙江省博物馆藏
钤印：黄宾虹

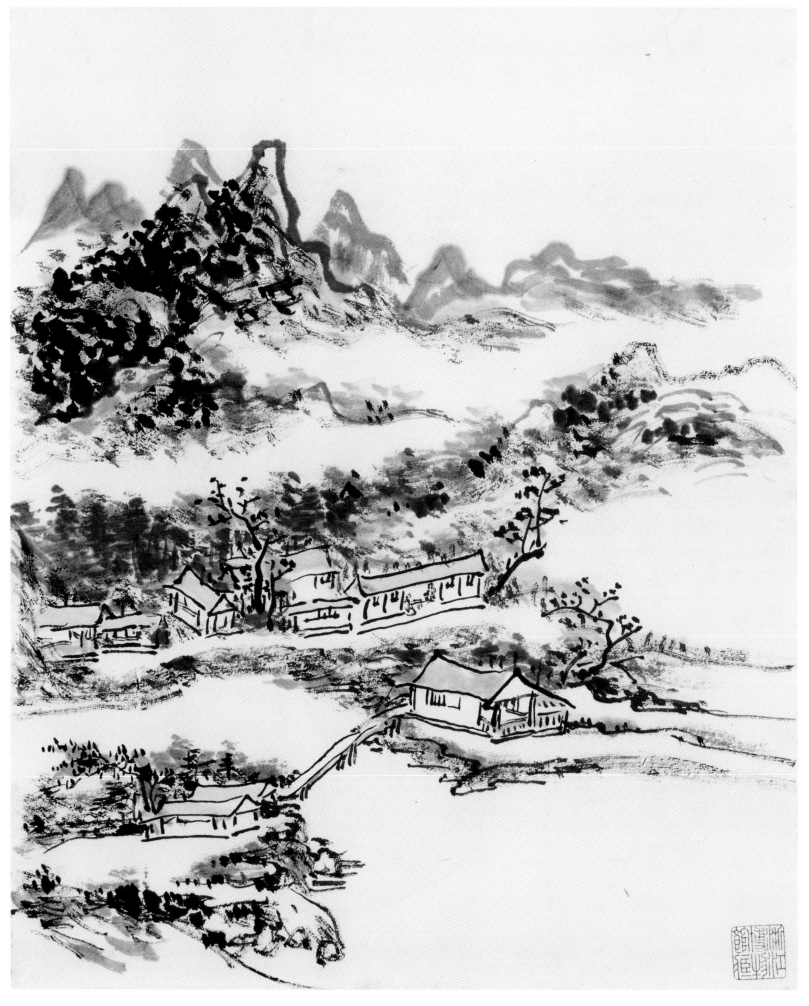

山水　两幅　之一

纸本　35cm×28cm

浙江省博物馆藏

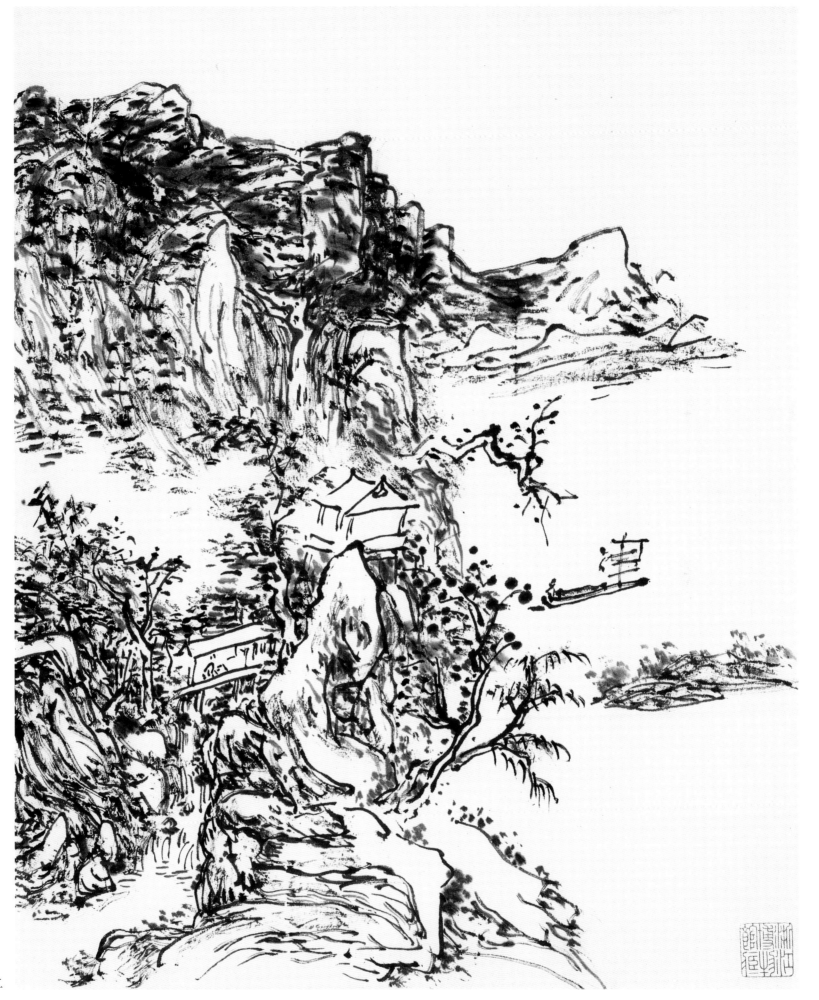

山水　之二

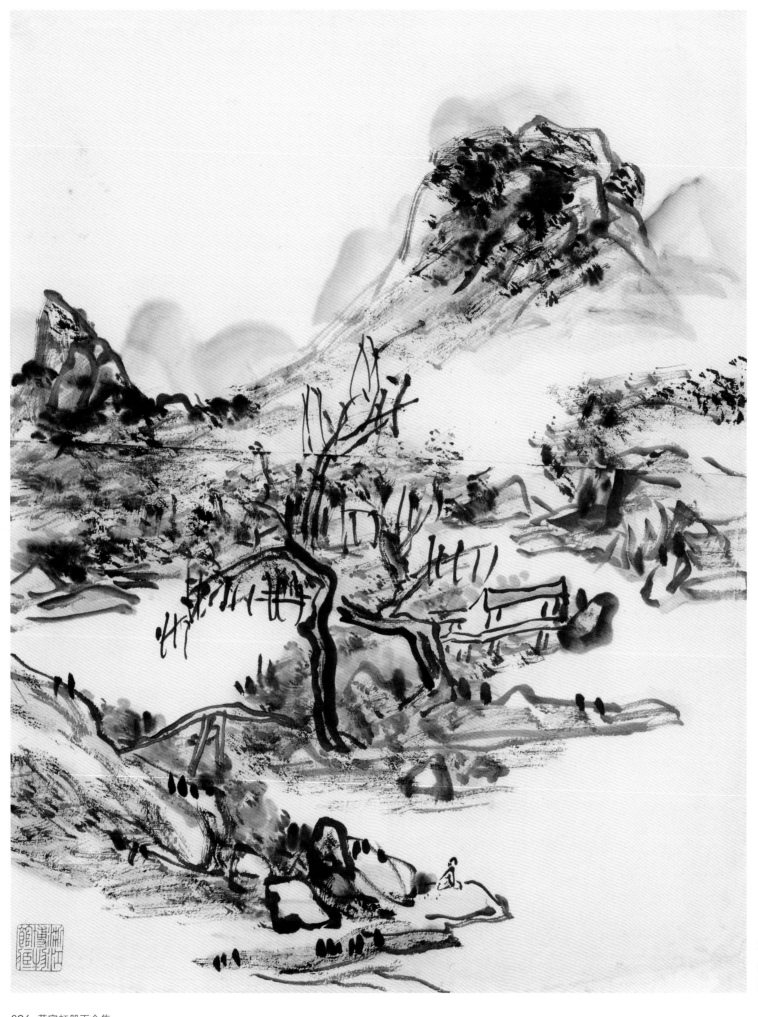

山水　两幅　之一

纸本　36cm×26.5cm

浙江省博物馆藏

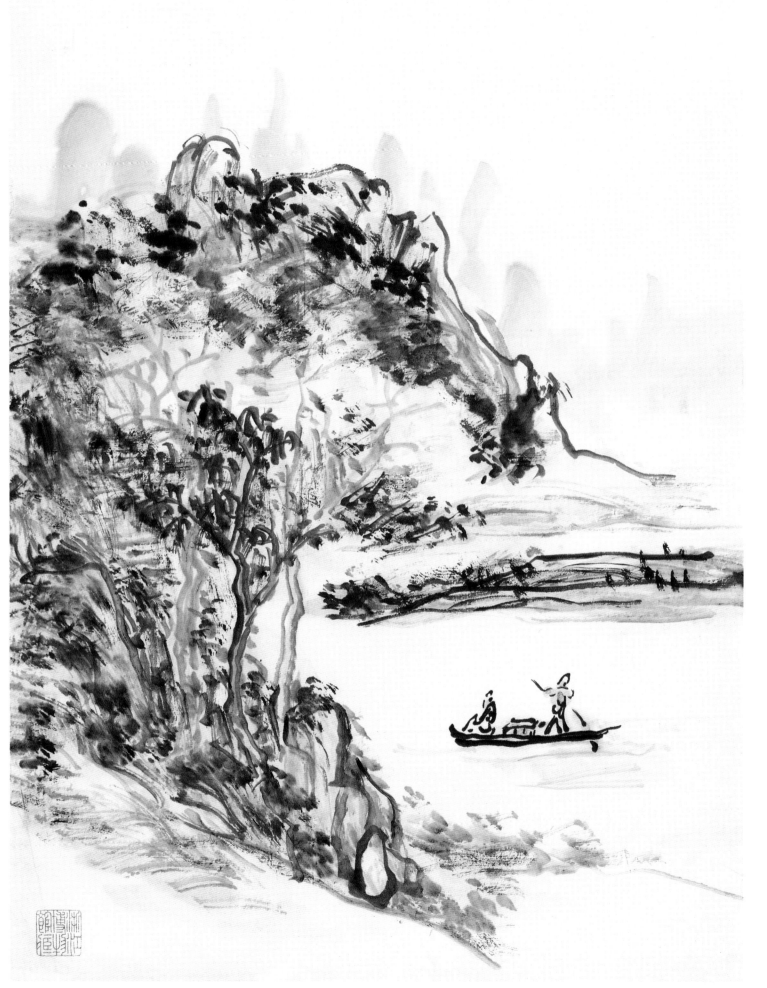

山水 之二

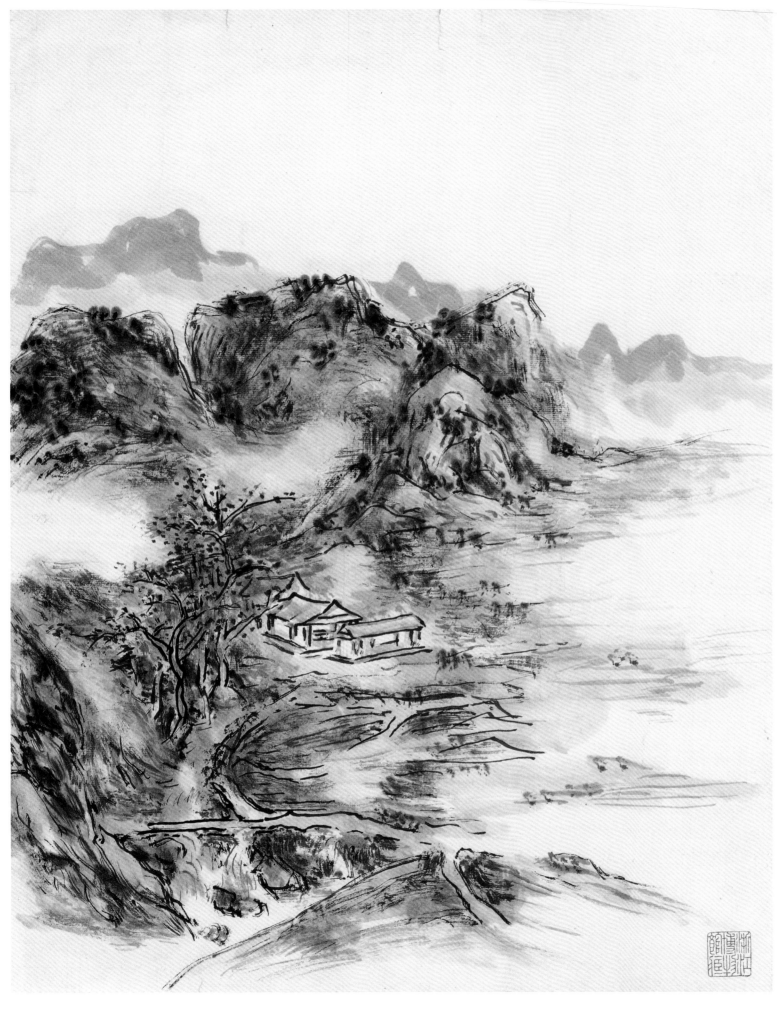

山水

纸本　40.5cm×32cm

浙江省博物馆藏

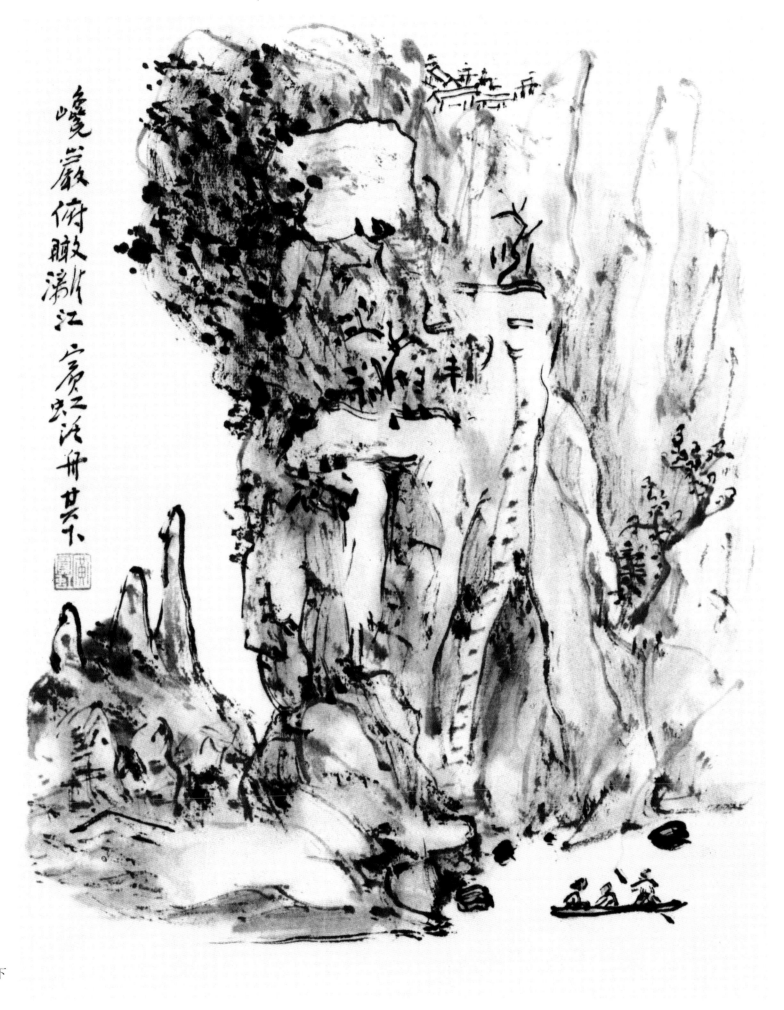

嶮岩俯瞰漓江

纸本　17.3cm×13.4cm　私人藏

题识：嶮岩俯瞰漓江　宾虹泛舟其下

钤印：黄宾虹

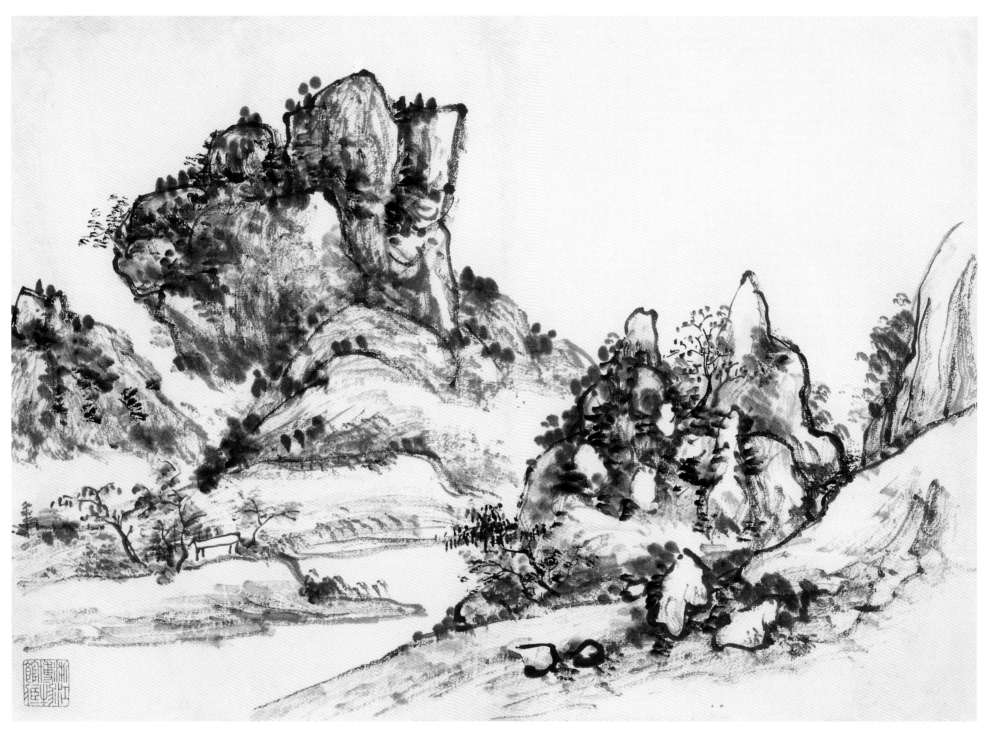

山水　两幅　之一
纸本　27.5cm×38cm　浙江省博物馆藏

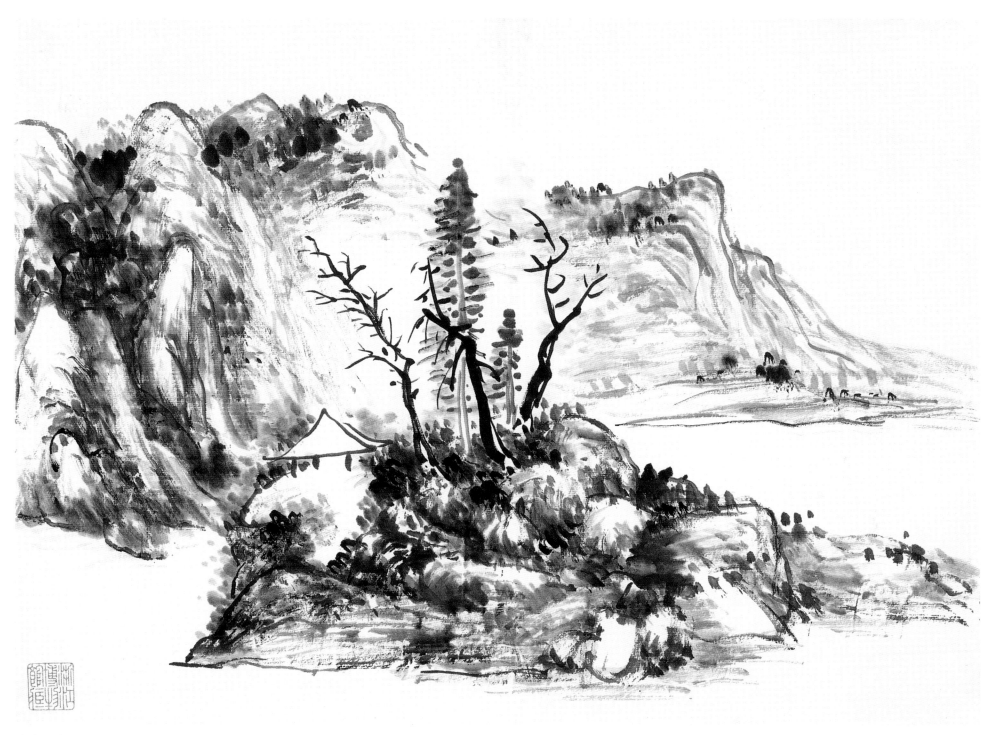

山水 之二

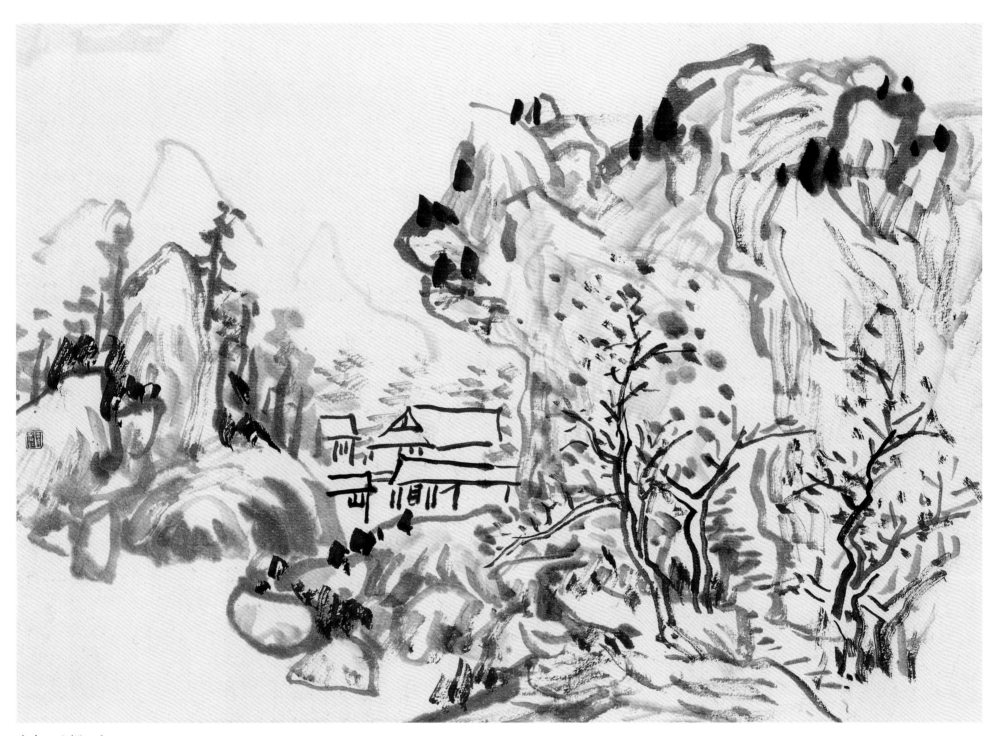

山水　八幅　之一

纸本　28.7cm×41.2cm　西泠印社藏
钤印：黄宾虹

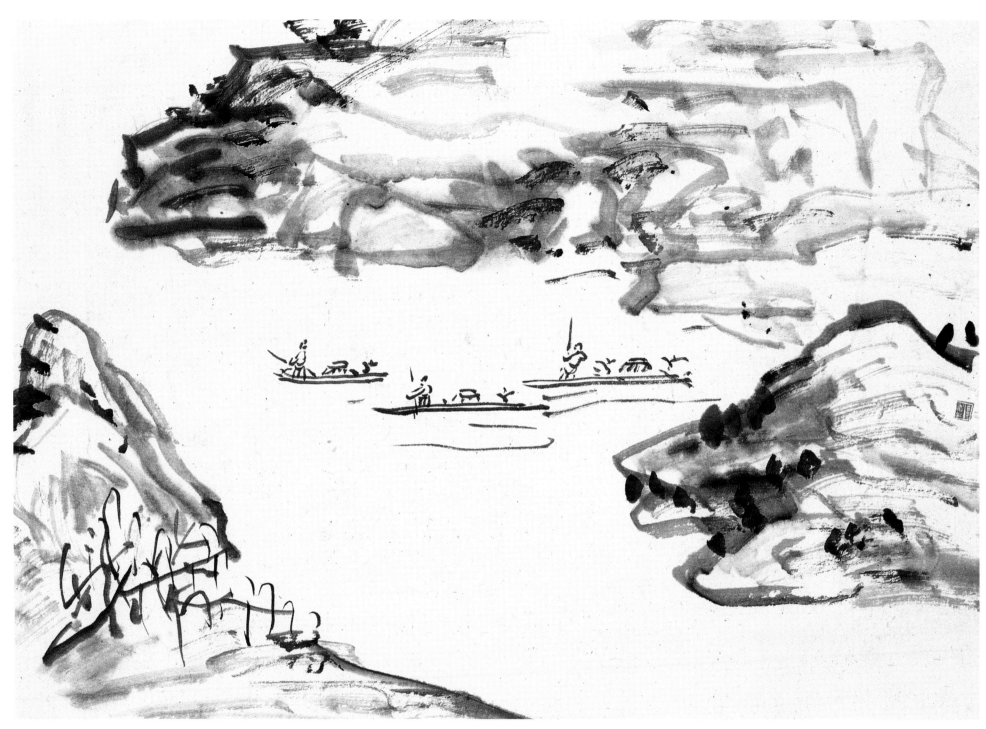

山水 之二

钤印：黄宾虹

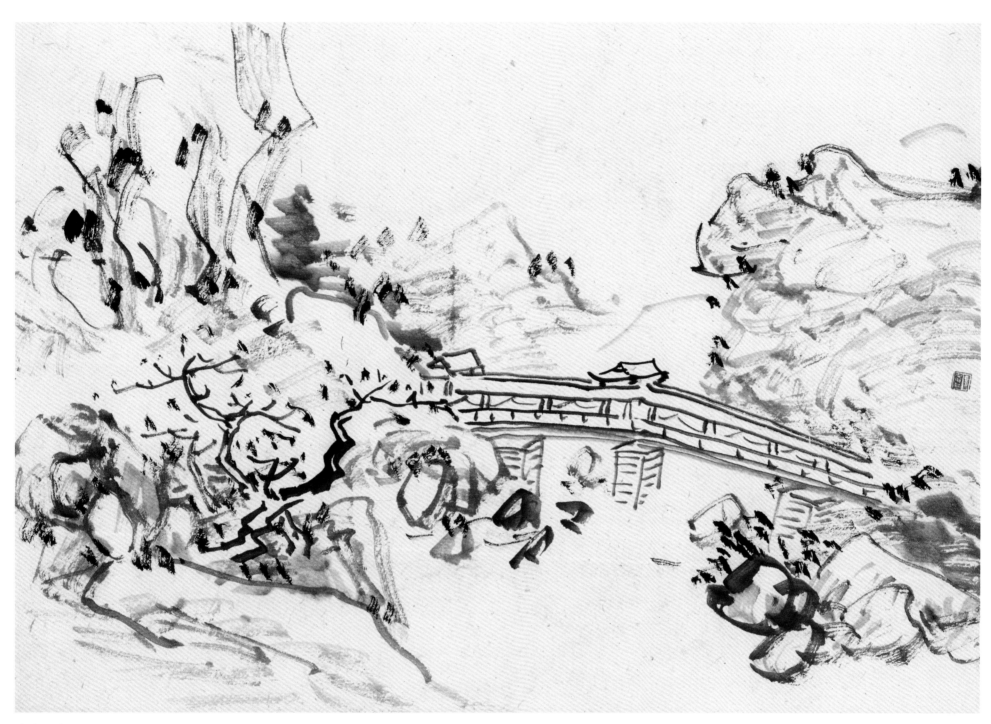

山水 之三

钤印：黄宾虹

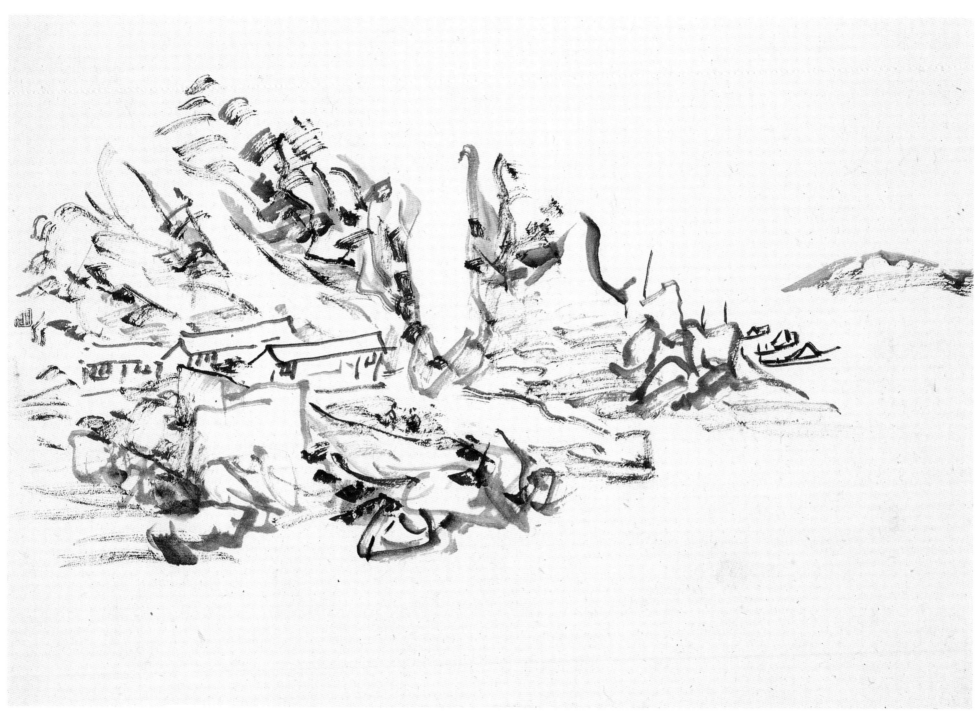

山水　之四

钤印：黄宾虹

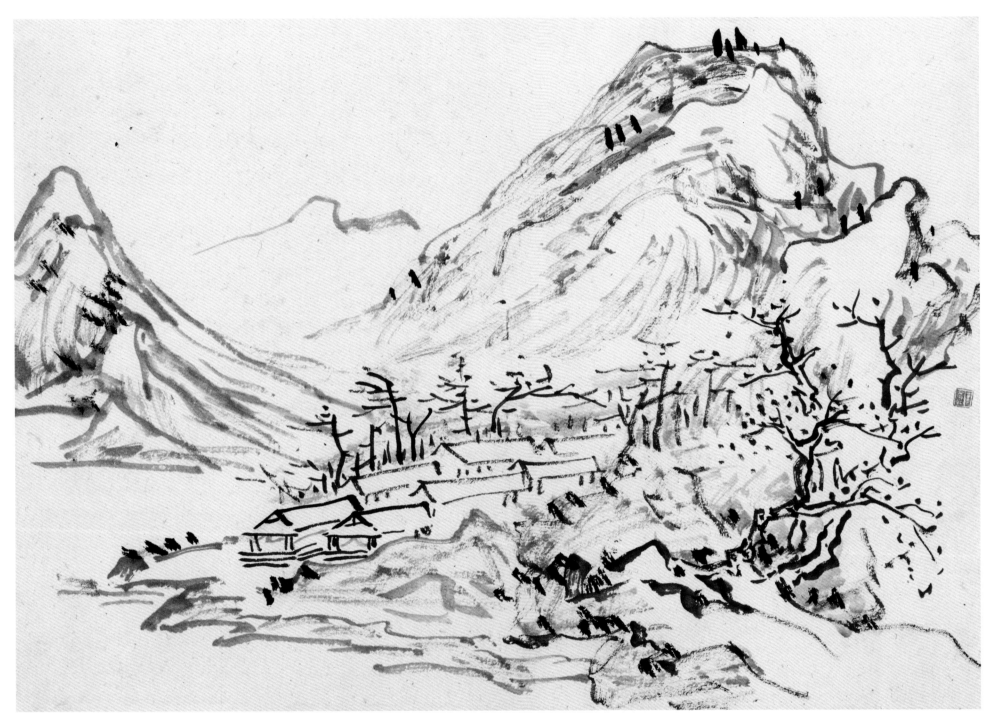

山水 之五

钤印：黄宾虹

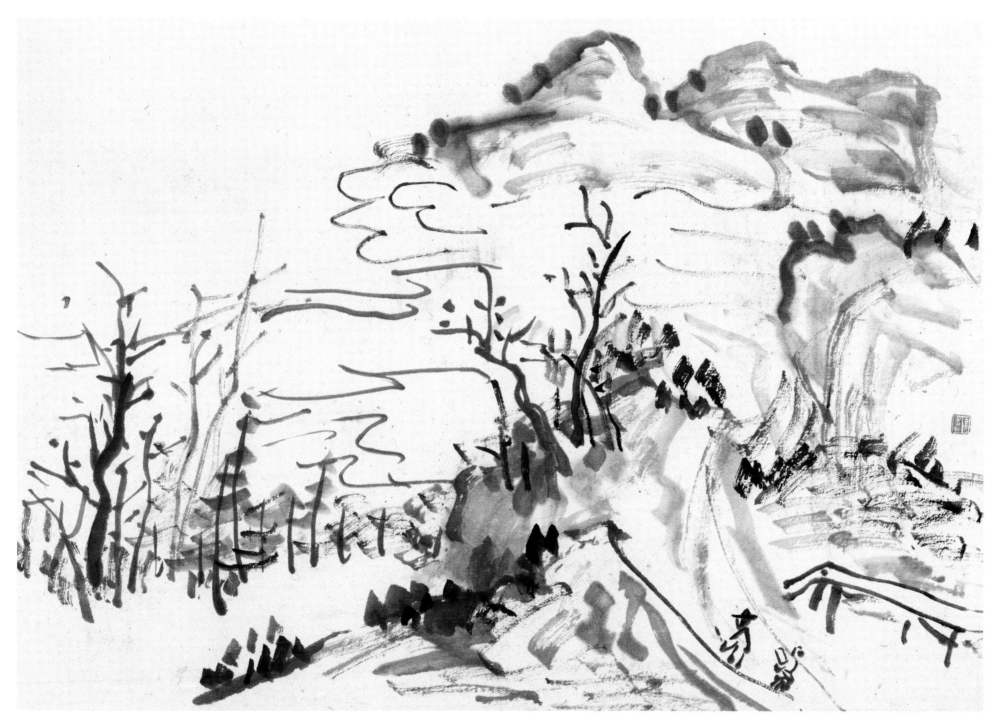

山水　之六

钤印：黄宾虹

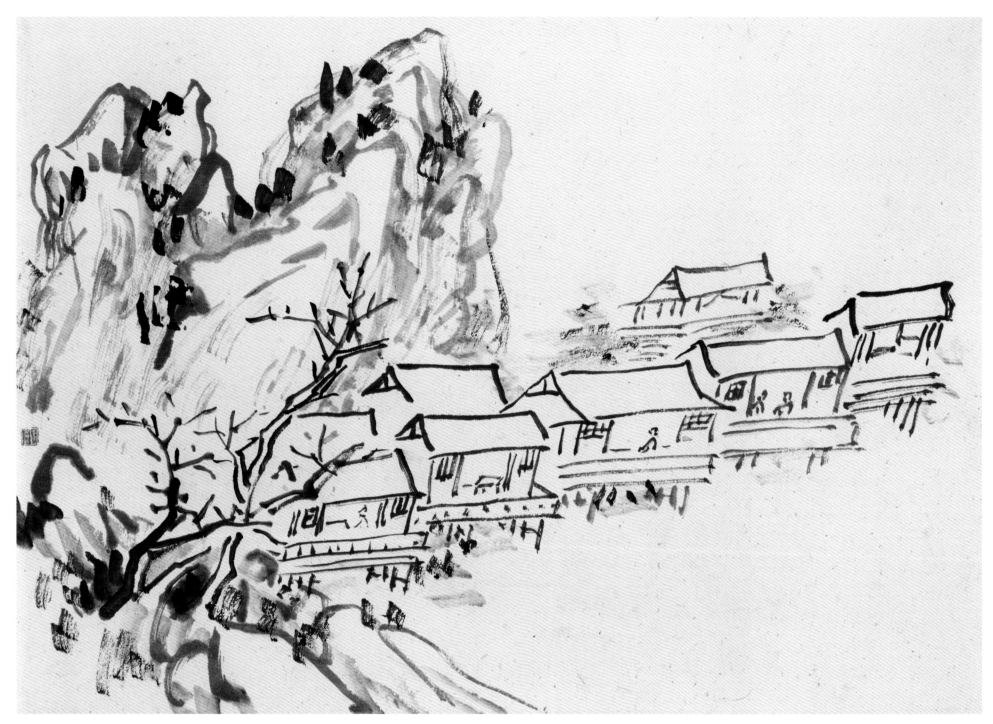

山水 之七

钤印：黄宾虹

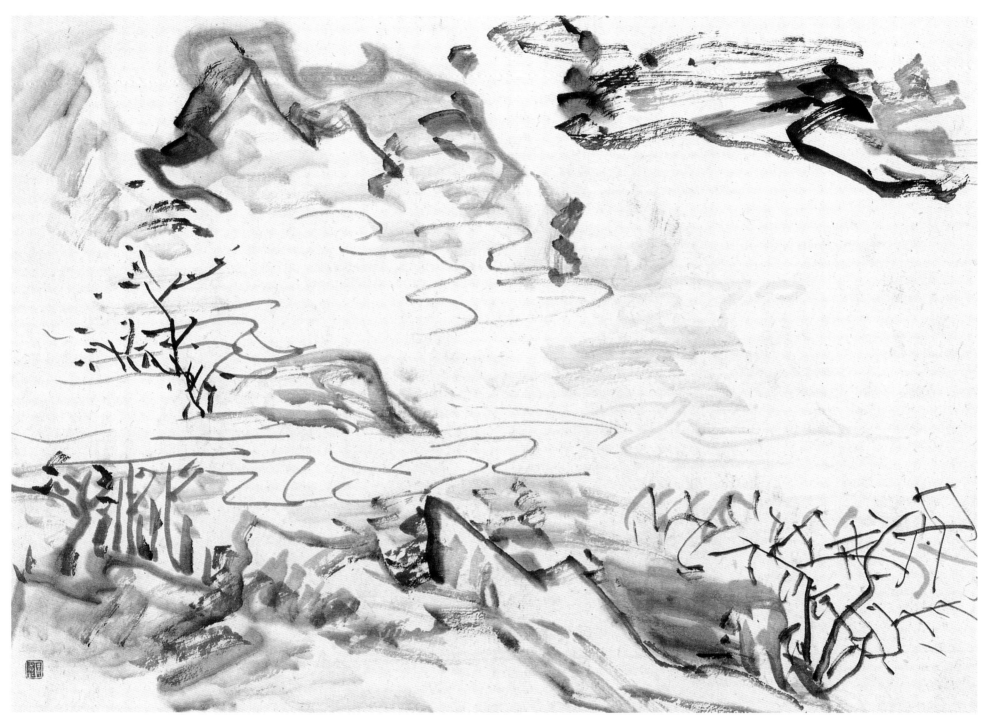

山水　之八

钤印：黄宾虹

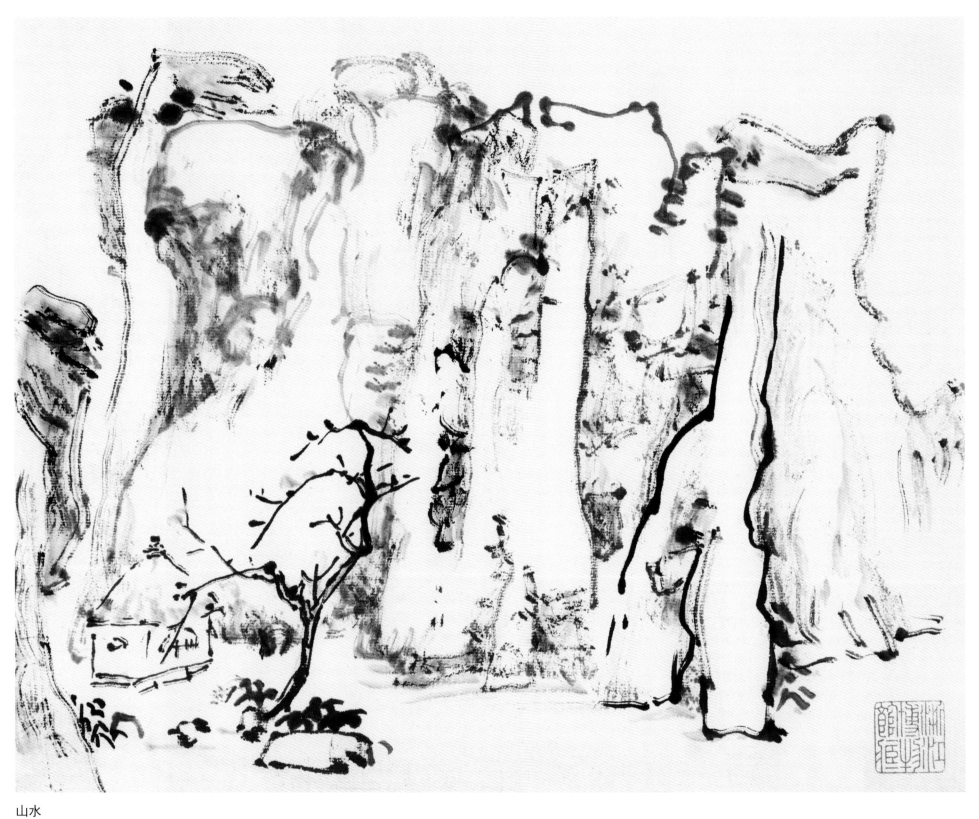

山水

纸本　20cm×25cm　浙江省博物馆藏

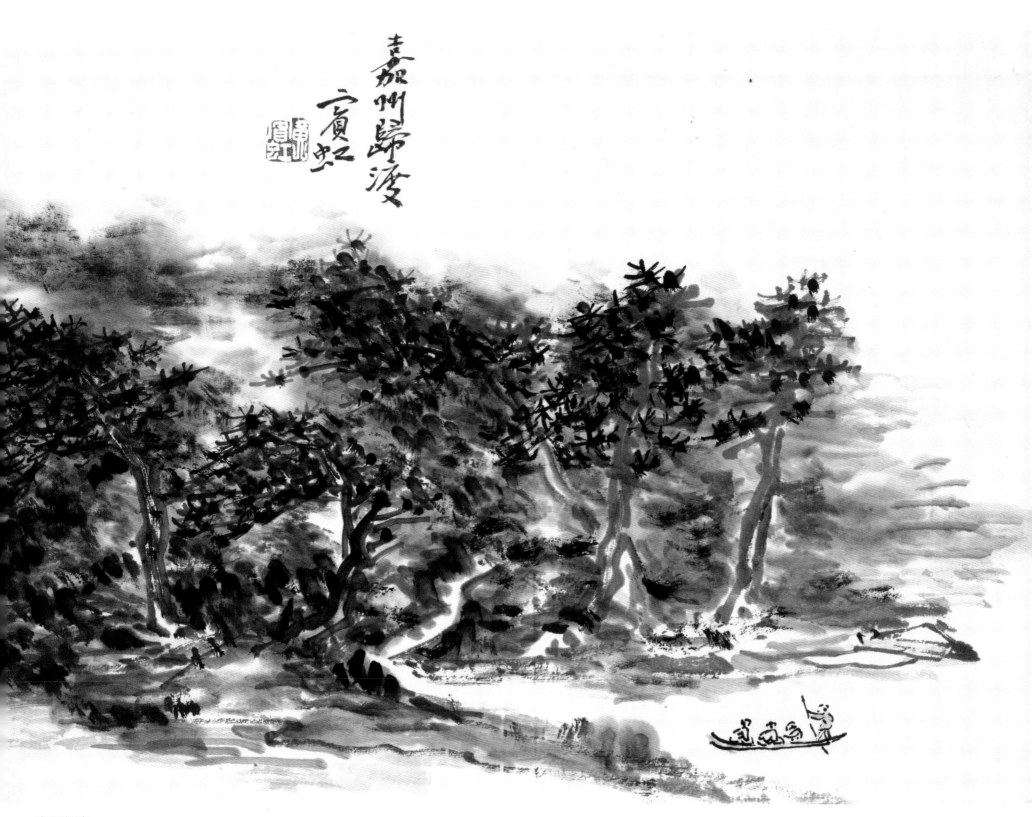

嘉州归渡

纸本　29cm×40.7cm　上海市美术家协会藏

题识：嘉州归渡　宾虹

钤印：黄宾虹

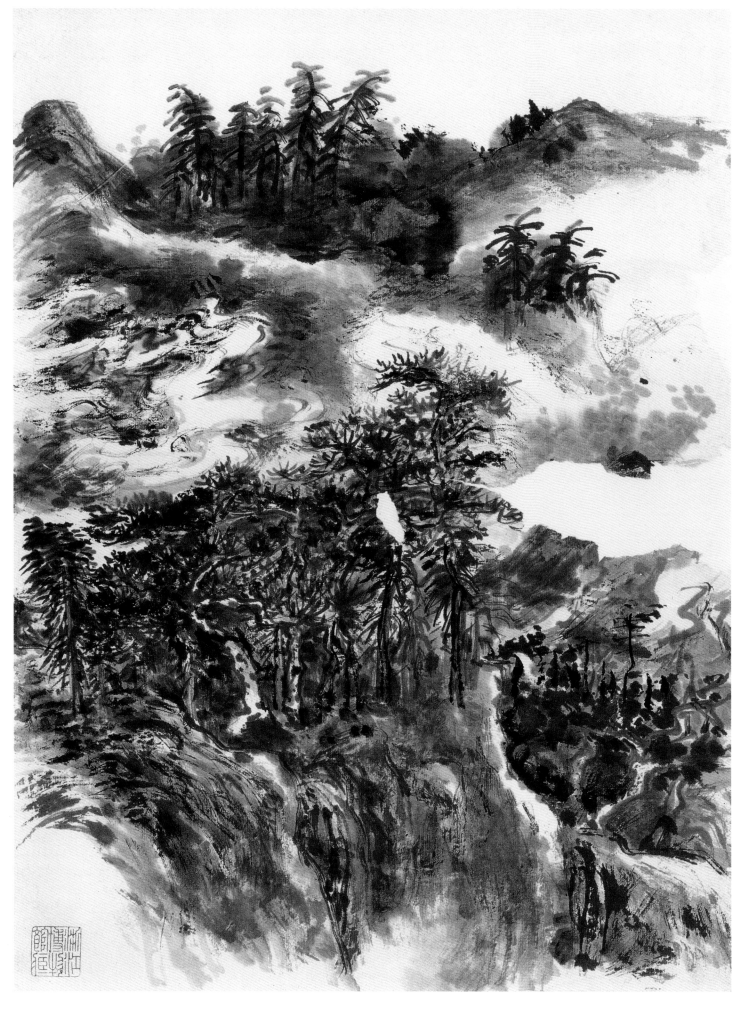

山水 四幅 之一
纸本 40cm × 28cm
浙江省博物馆藏

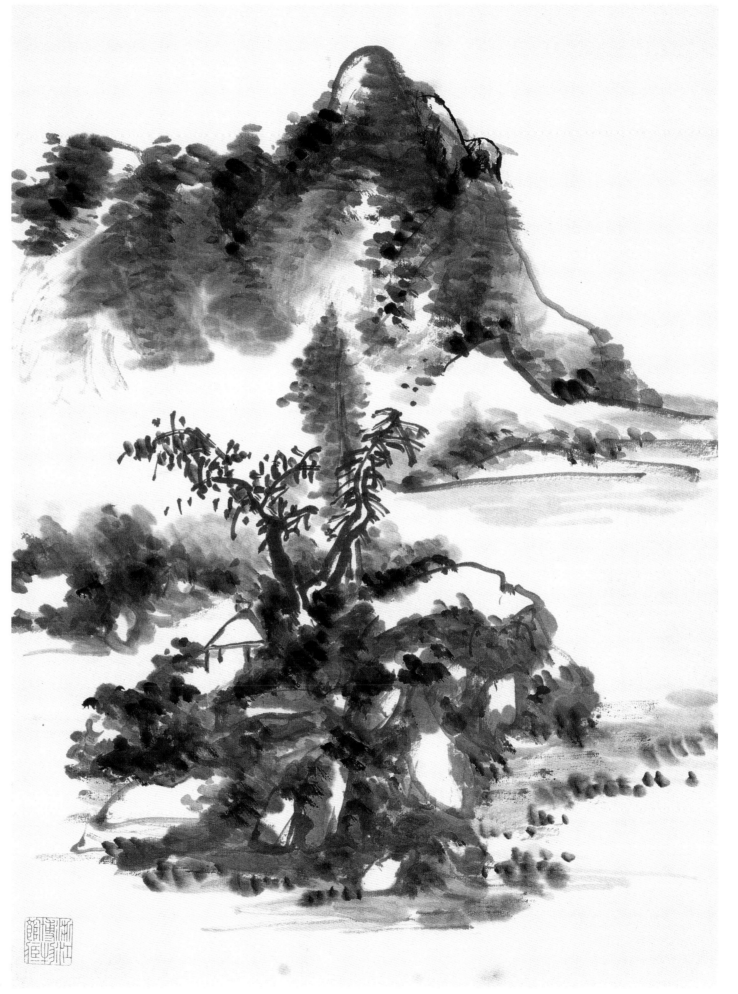

山水 之二

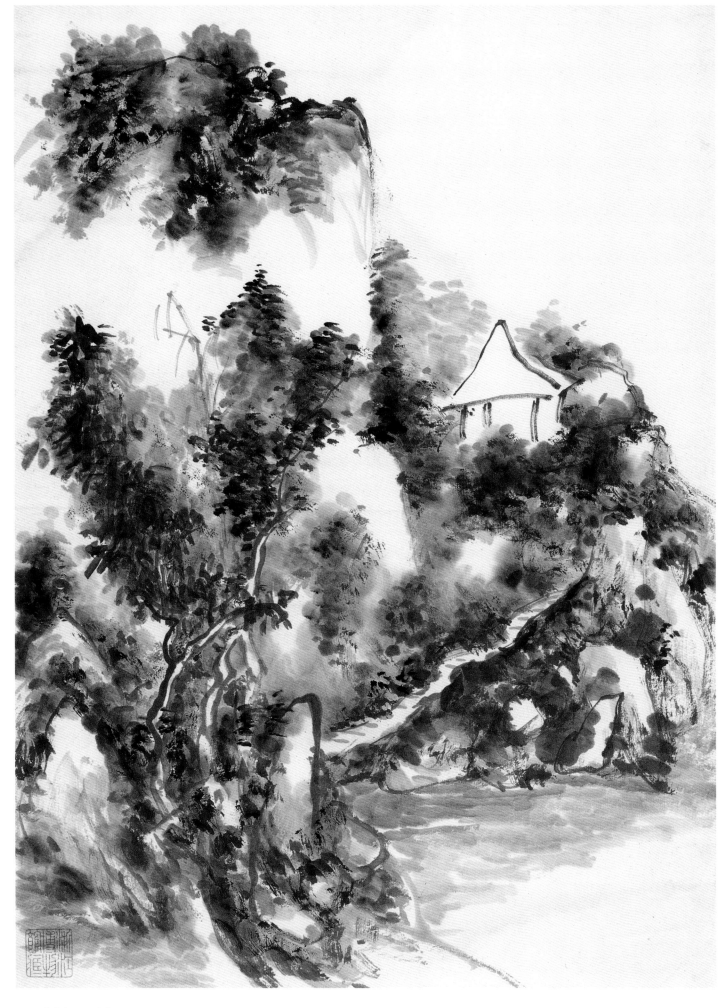

山水 之三

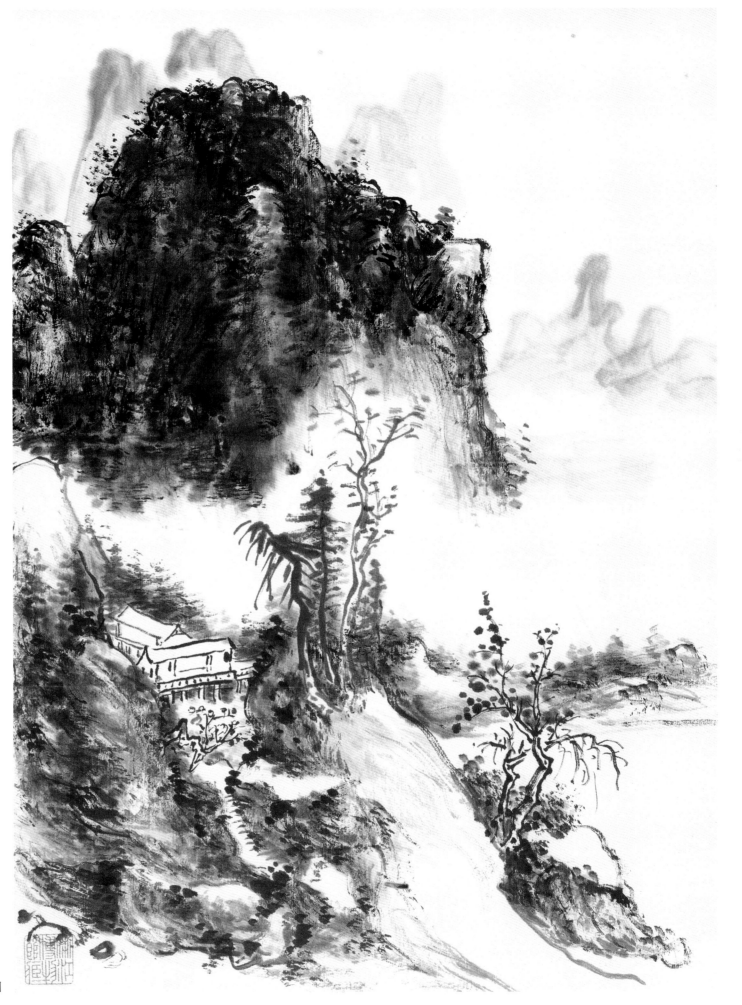

山水 之四

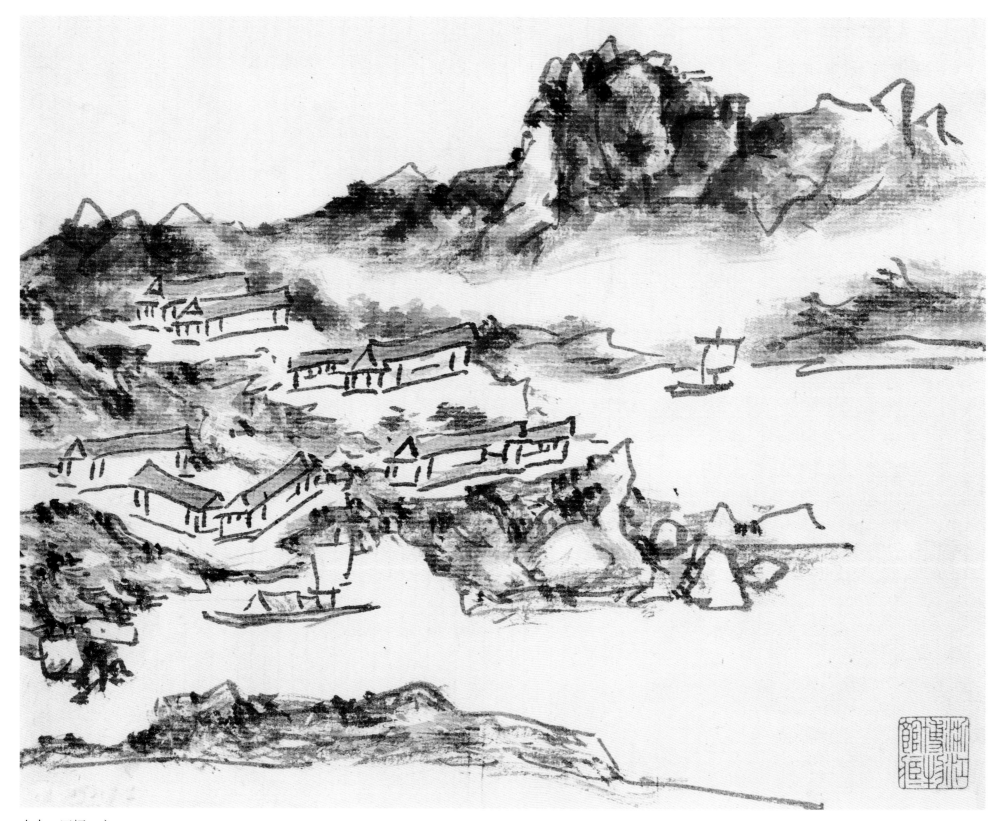

山水　四幅　之一
纸本　20cm×25cm　浙江省博物馆藏

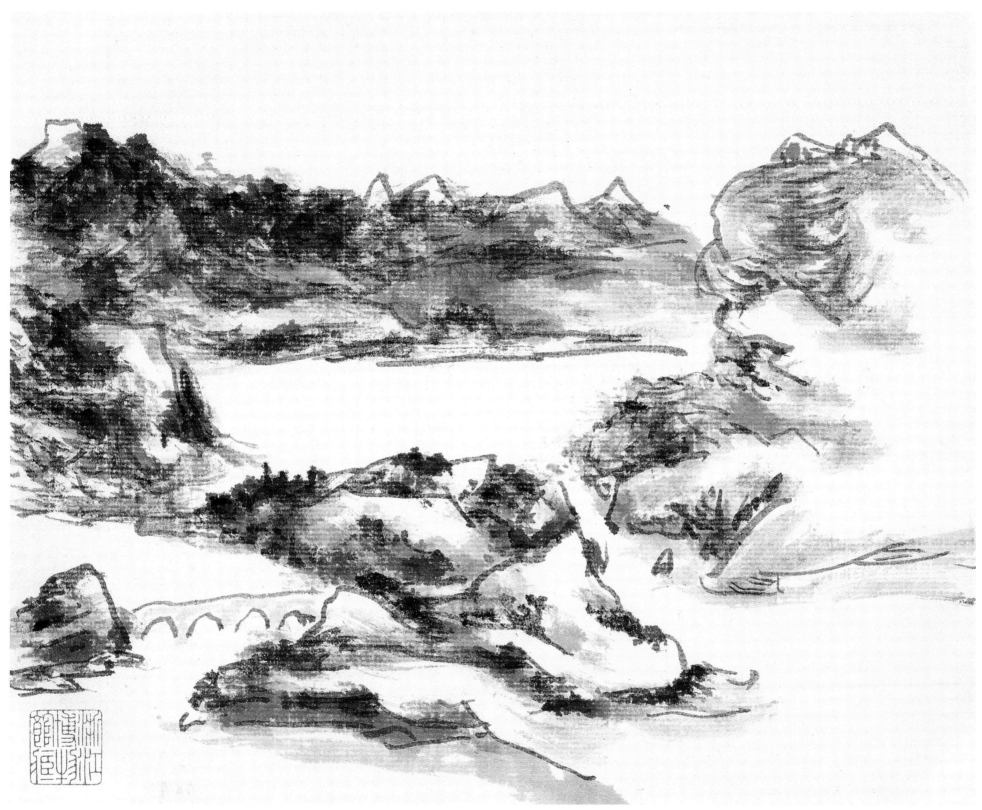

山水 之二

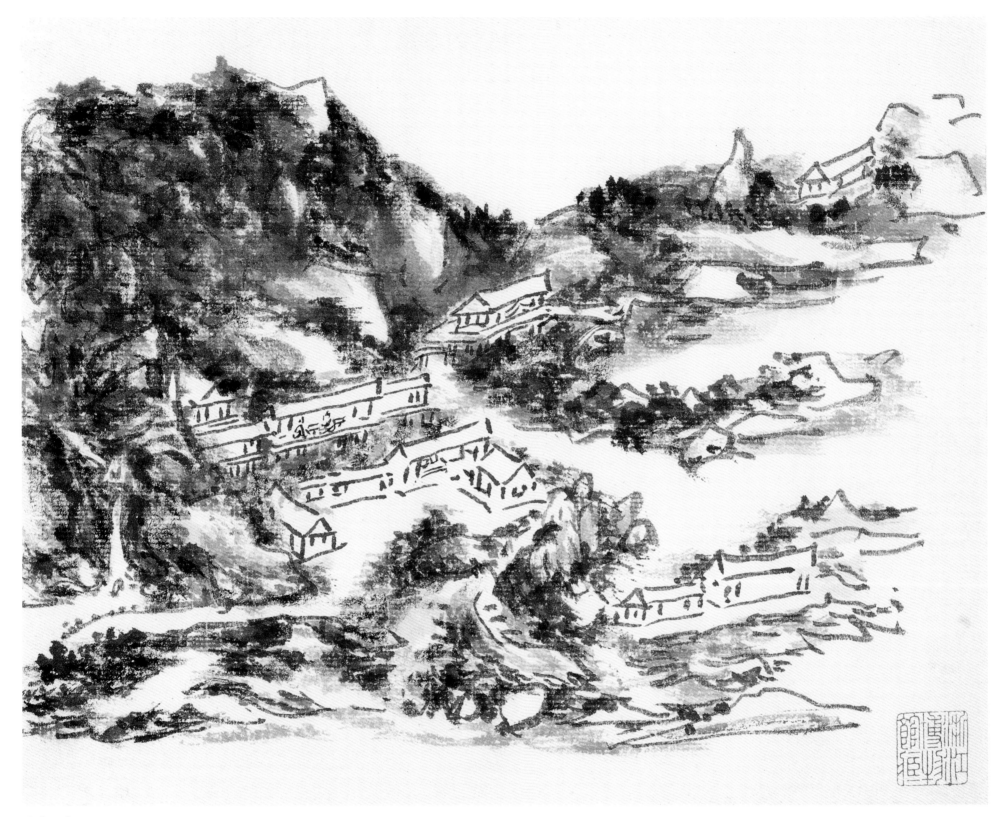

山水 之三

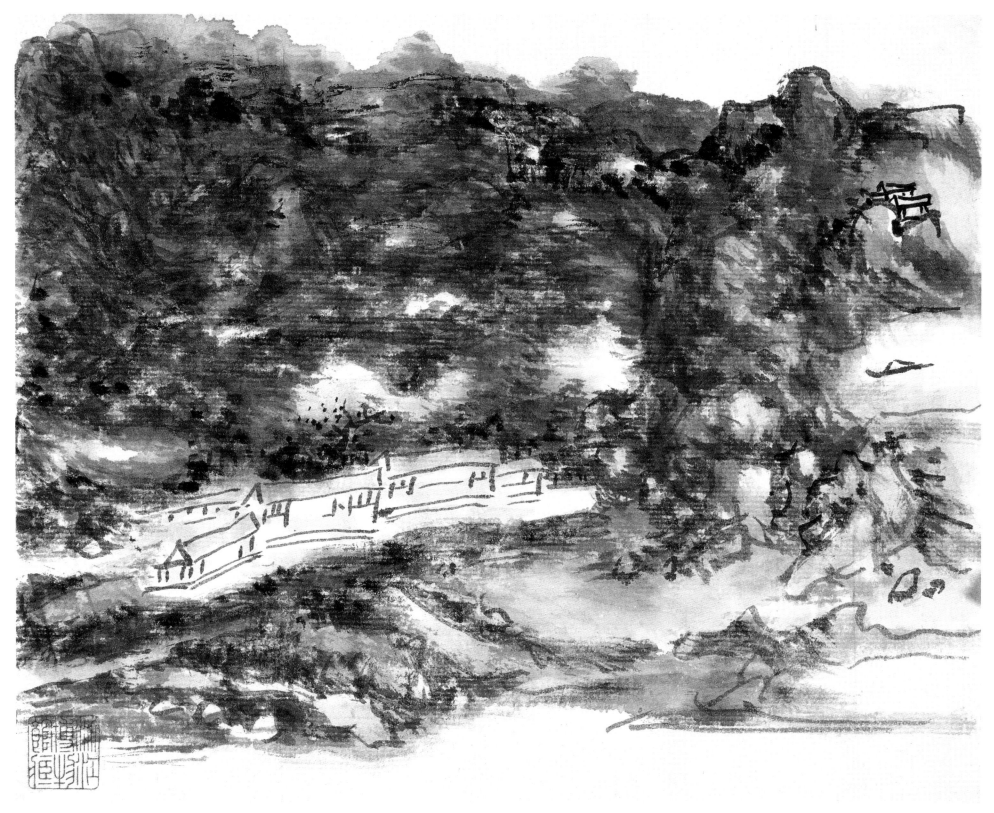

山水　之四

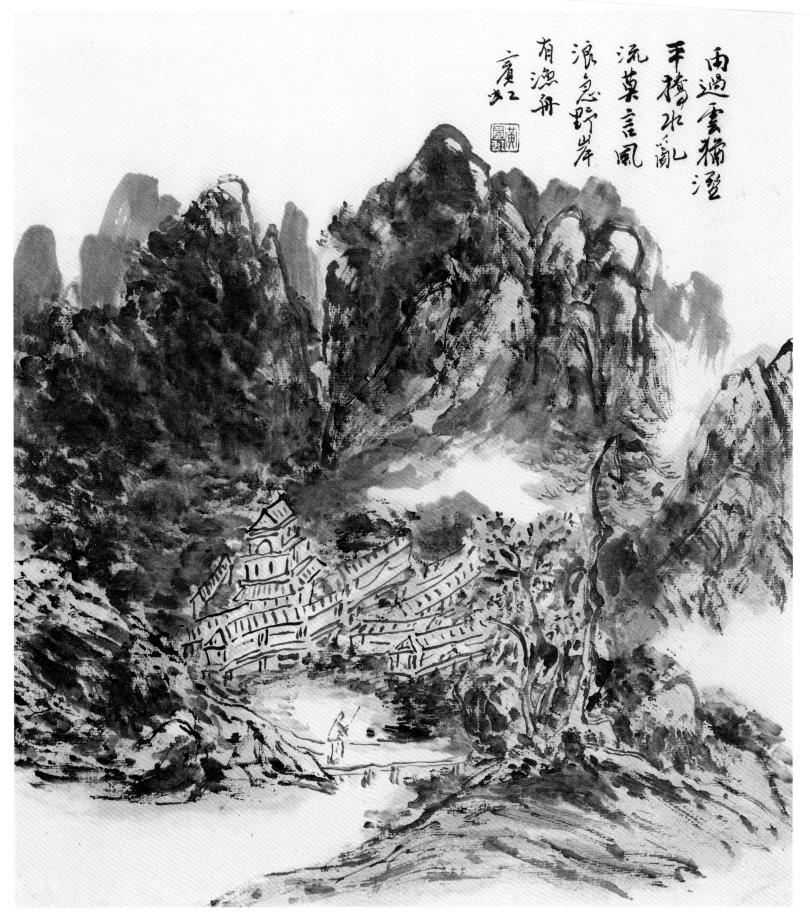

山水　八幅　之一　雨过云犹湿

纸本　34cm×30cm　私人藏

题识：雨过云犹湿　平桥水乱流　莫言风浪急　野岸有渔舟　宾虹

钤印：黄宾虹

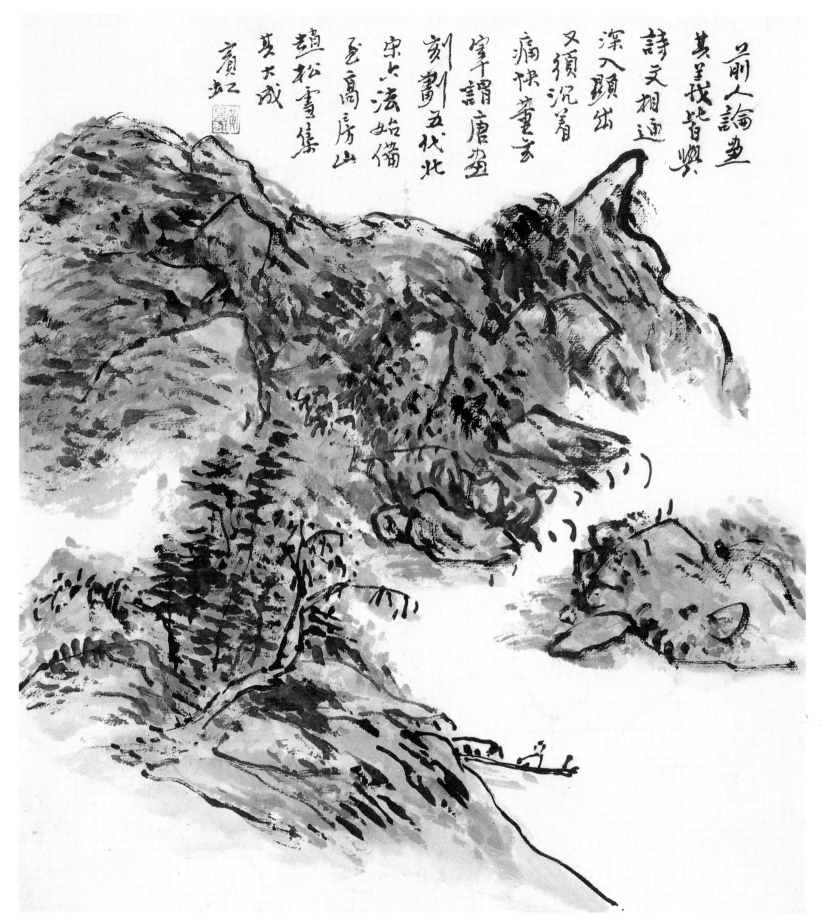

山水 之二 湖山泊舟

题识：前人论画 其义皆与诗文相通 深入显出 又须沉着痛快 董玄宰谓唐画刻划 五代北宋六法始备 至高房山赵松雪 集其大
成 宾虹

钤印：黄宾虹

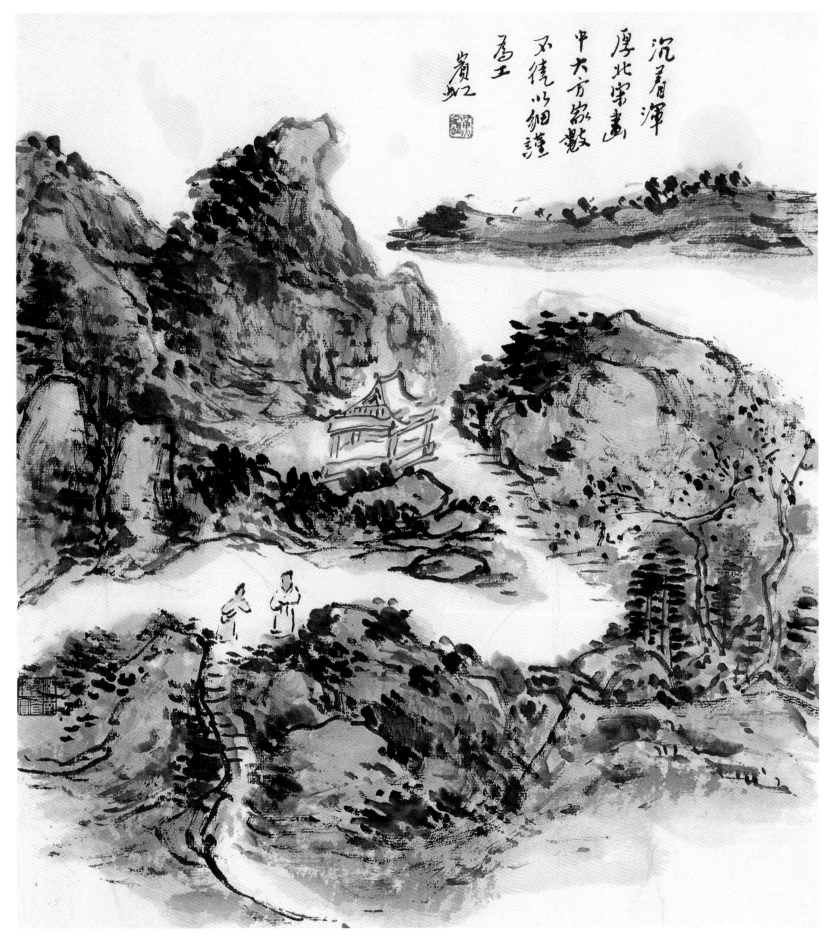

山水 之三 山亭会友

题识：沉着浑厚 北宋画中大方家数 不徒以细谨为工 宾虹

钤印：黄宾虹

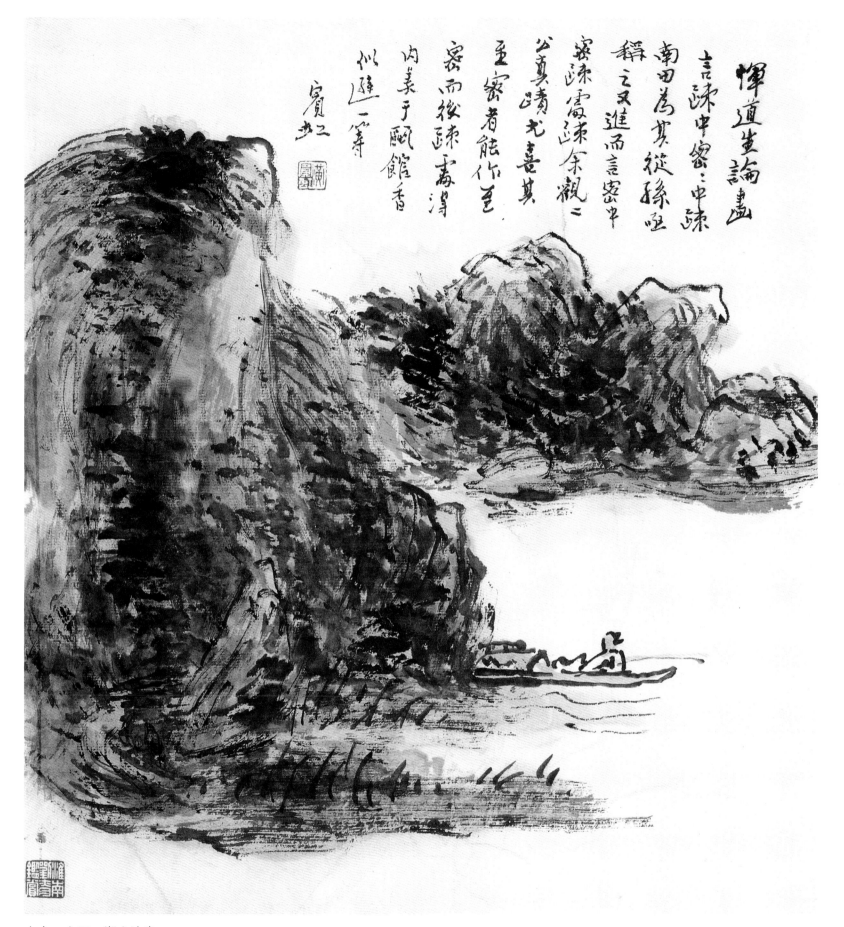

恽道生論畫
言疎中密：中疎
南田為其従孫
稱之又進而言密中
密疎雷迹余觀二
公真蹟尤喜其
至密者能作至
密而後疎處得
內美于甌館香
似避一籌
賓虹

山水　之四　湖山泊舟

题识：恽道生论画　言疏中密　密中疏　南田为其从孙　亟称之　又进而言密中密　疏处疏　余观二公真迹　尤喜其至密者　能作至
　　　密　而后疏处得内美　于瓯馆香（瓯香馆）似逊一筹　宾虹
钤印：黄宾虹

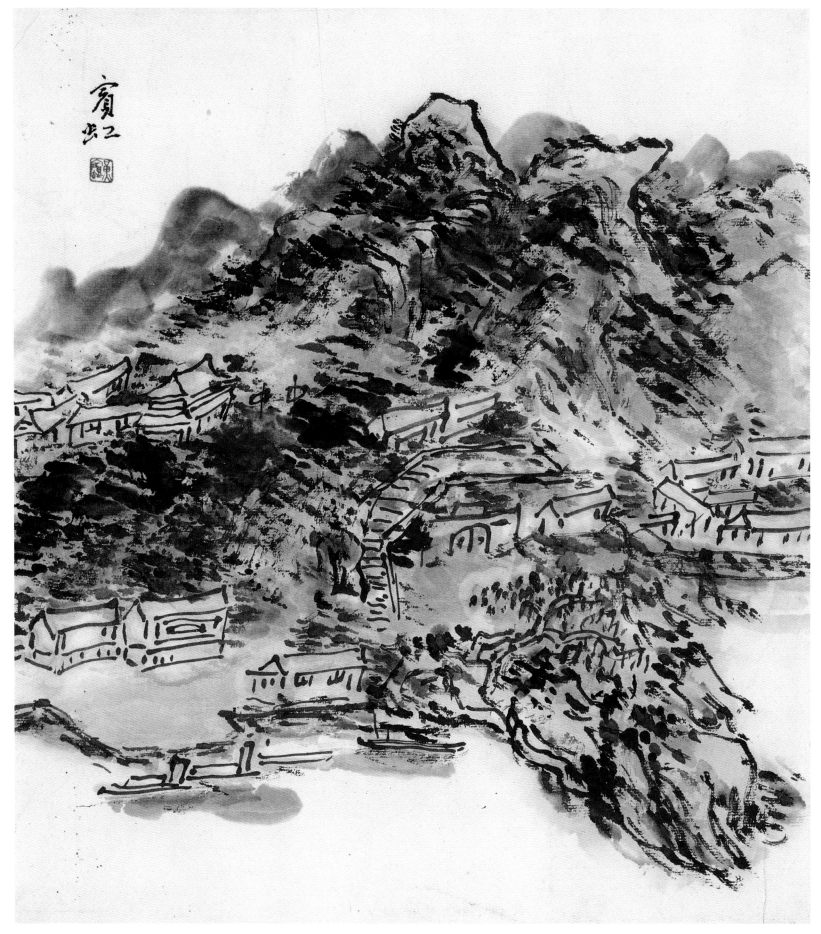

山水 之五 山居

题识：宾虹

钤印：黄宾虹

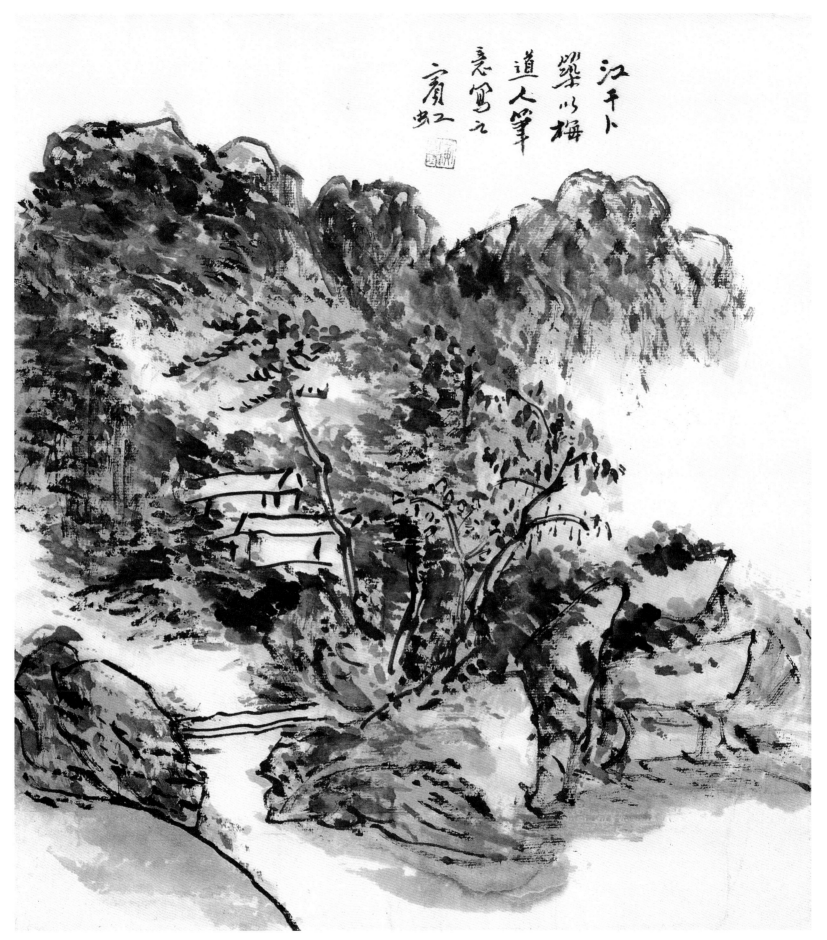

江干卜筑
以梅道人笔
意写之
宾虹

山水　之六　江干卜筑

题识：江干卜筑　以梅道人笔意写之　宾虹

钤印：黄宾虹

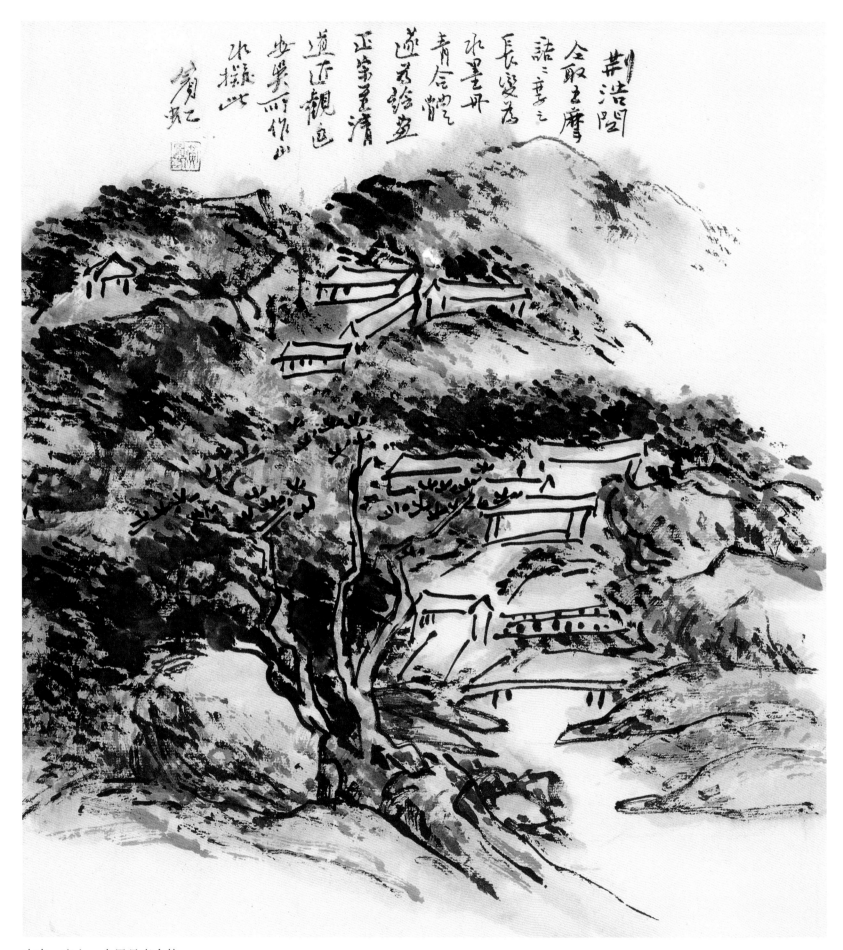

山水　之七　水墨丹青合体

题识：荆浩关仝取王摩诘二李之长　变为水墨丹青合体　遂为绘画正宗　至清道□　近观包安吴所作山水拟此　宾虹
钤印：黄宾虹

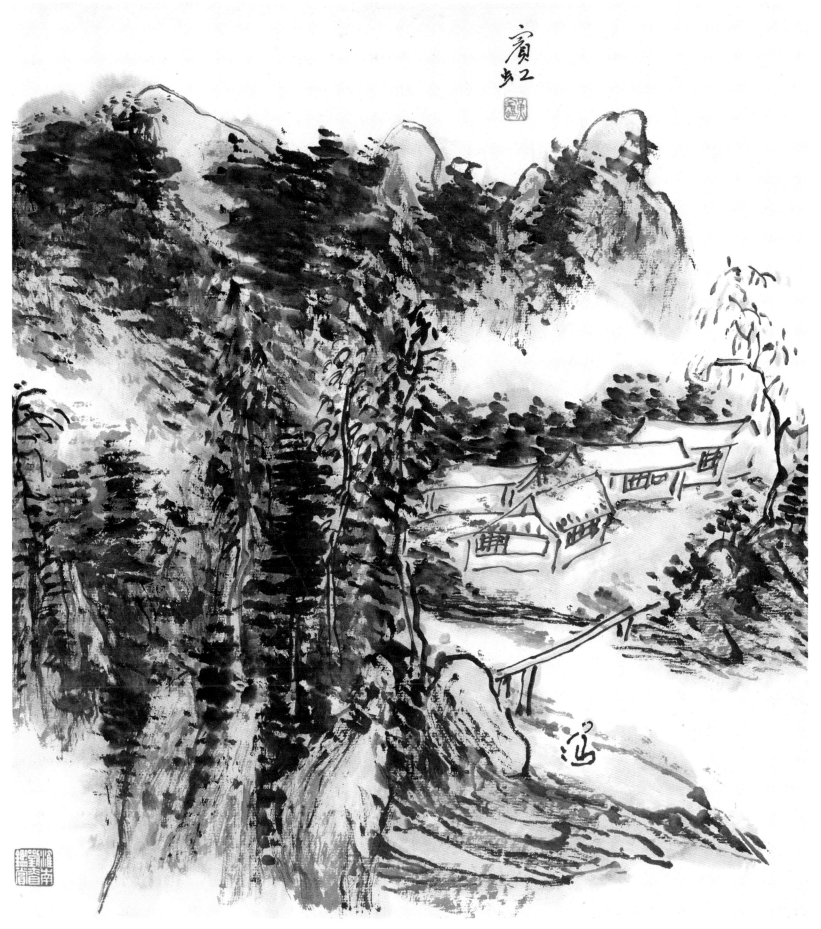

山水　之八

题识：宾虹

钤印：黄宾虹

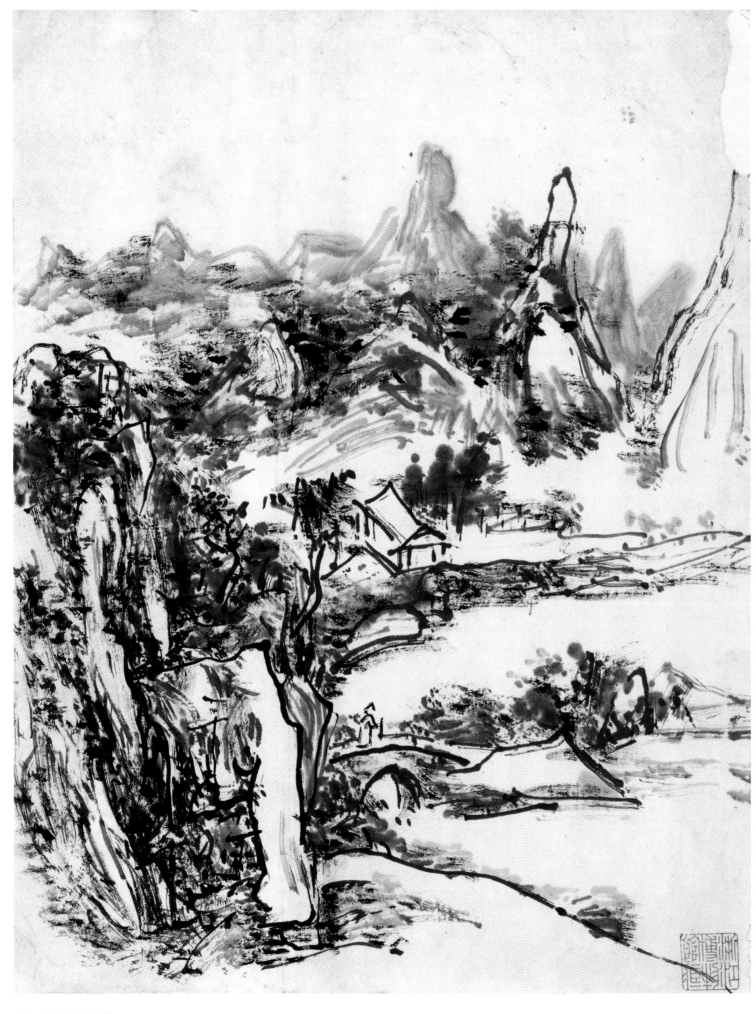

山水

纸本　33cm×25cm　浙江省博物馆藏

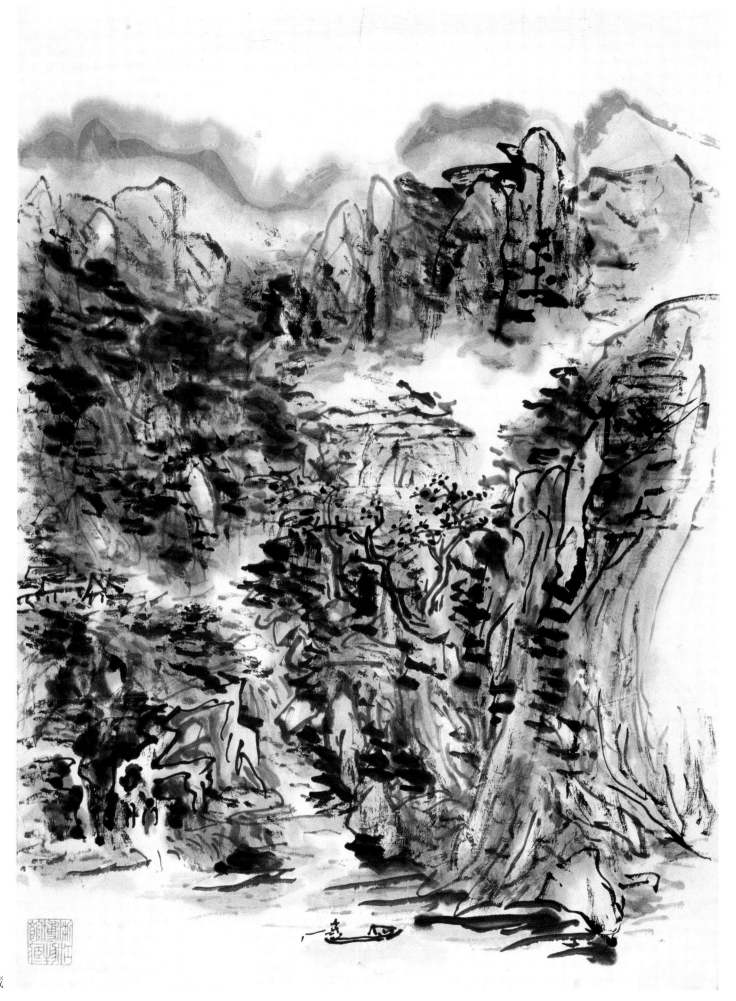

山水

纸本　41.5cm×30cm　浙江省博物馆藏

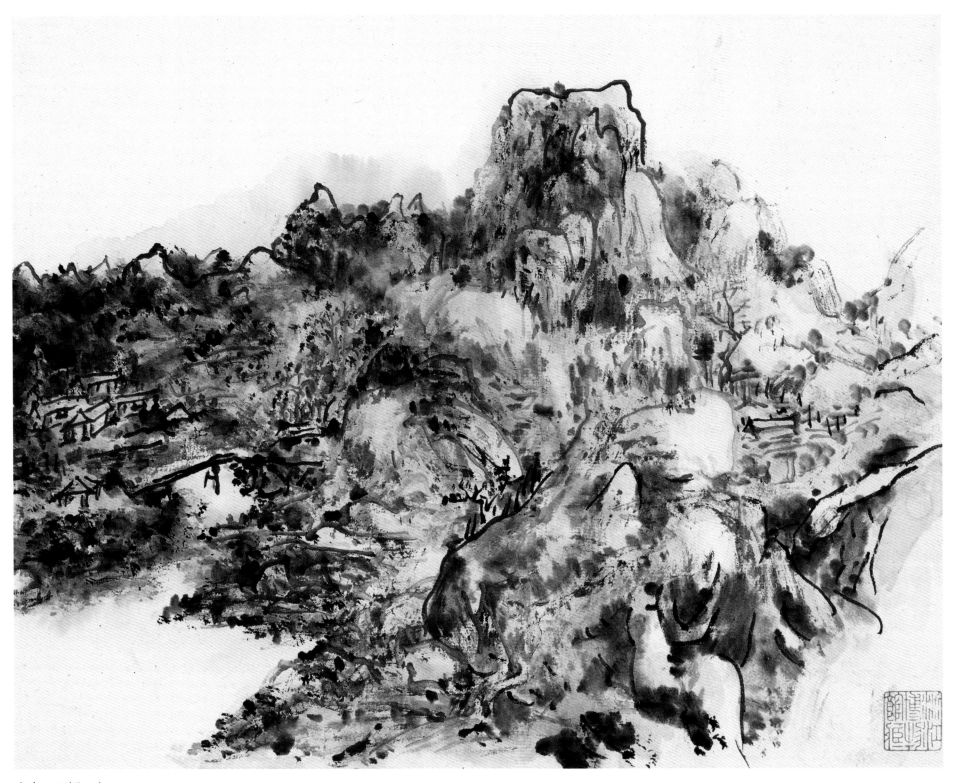

山水　四幅　之一

纸本　23.6cm×29.6cm　浙江省博物馆藏

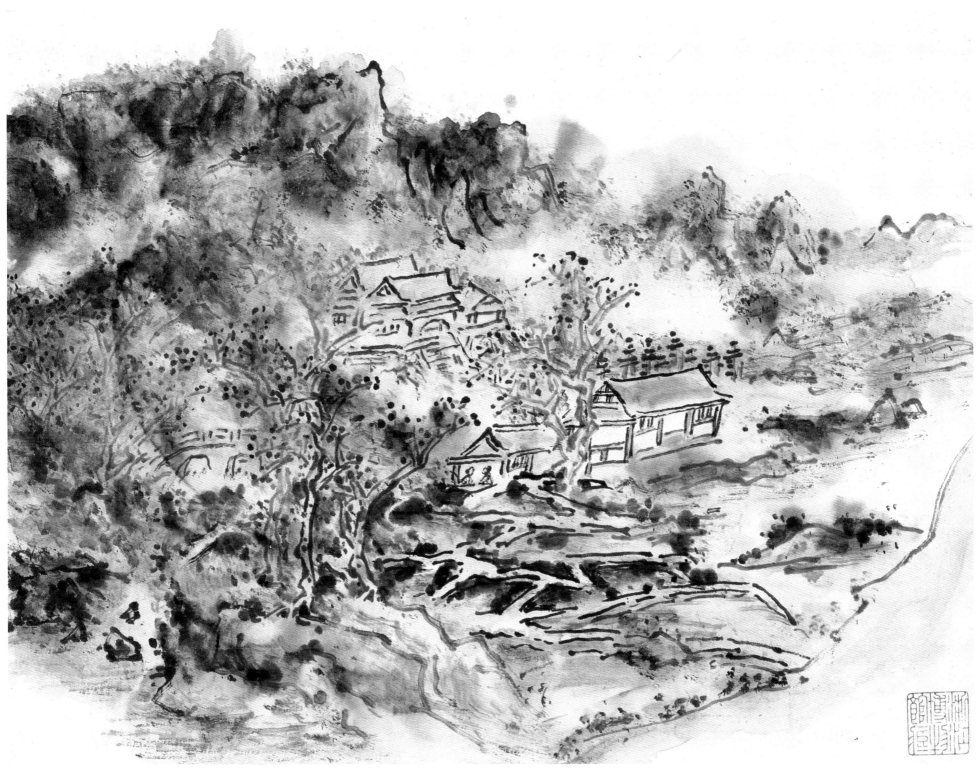

山水　之二

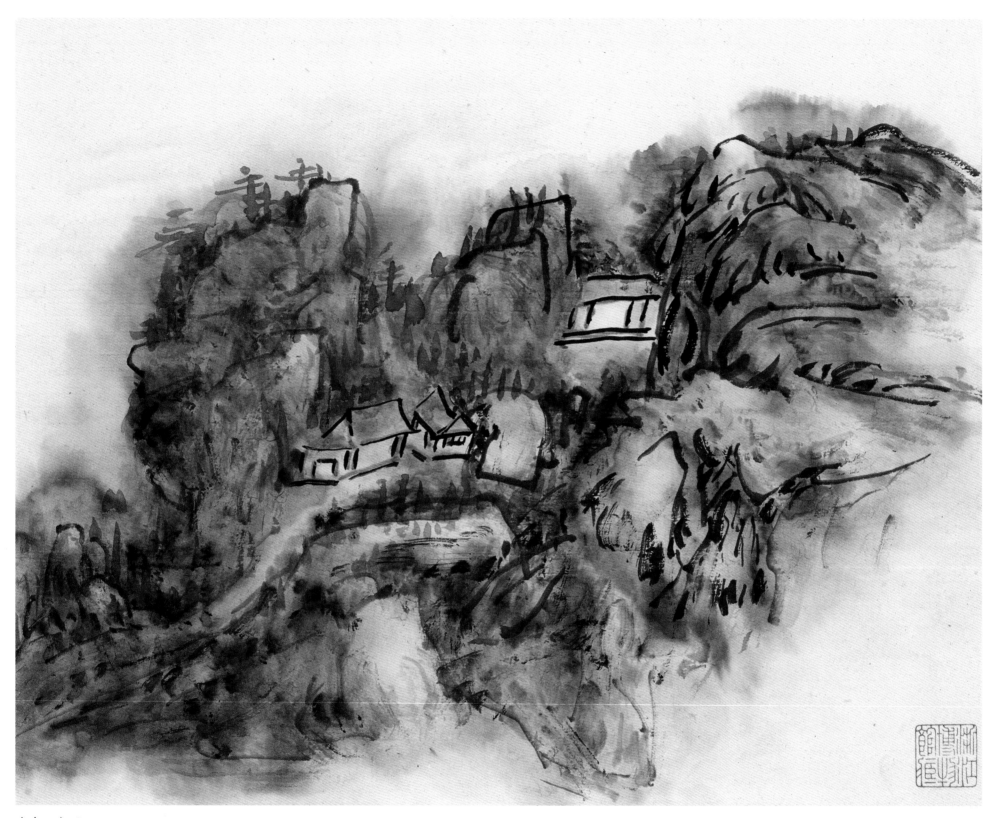

山水　之三

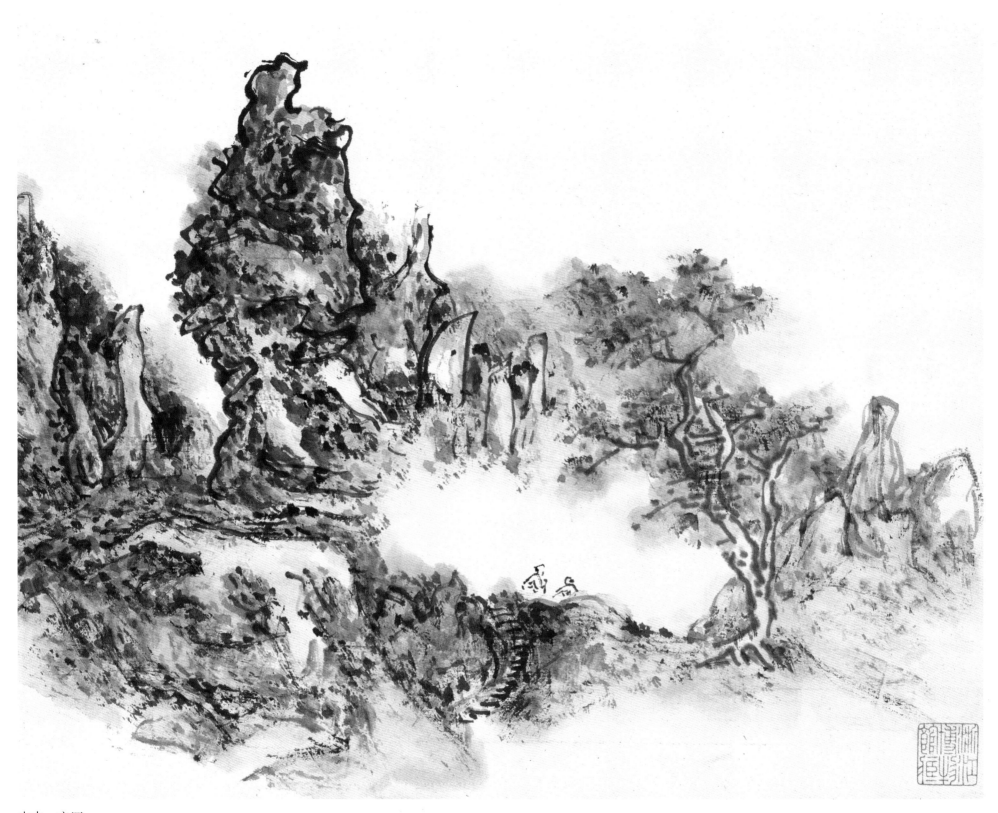

山水　之四

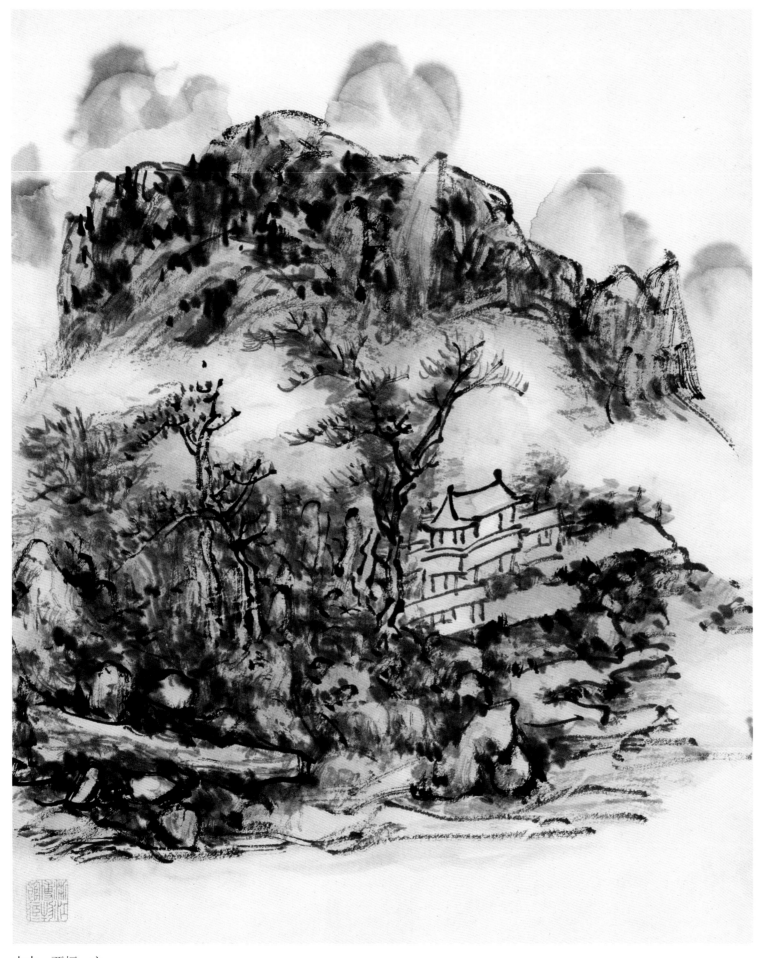

山水　两幅　之一

纸本　41.5cm×34cm　浙江省博物馆藏

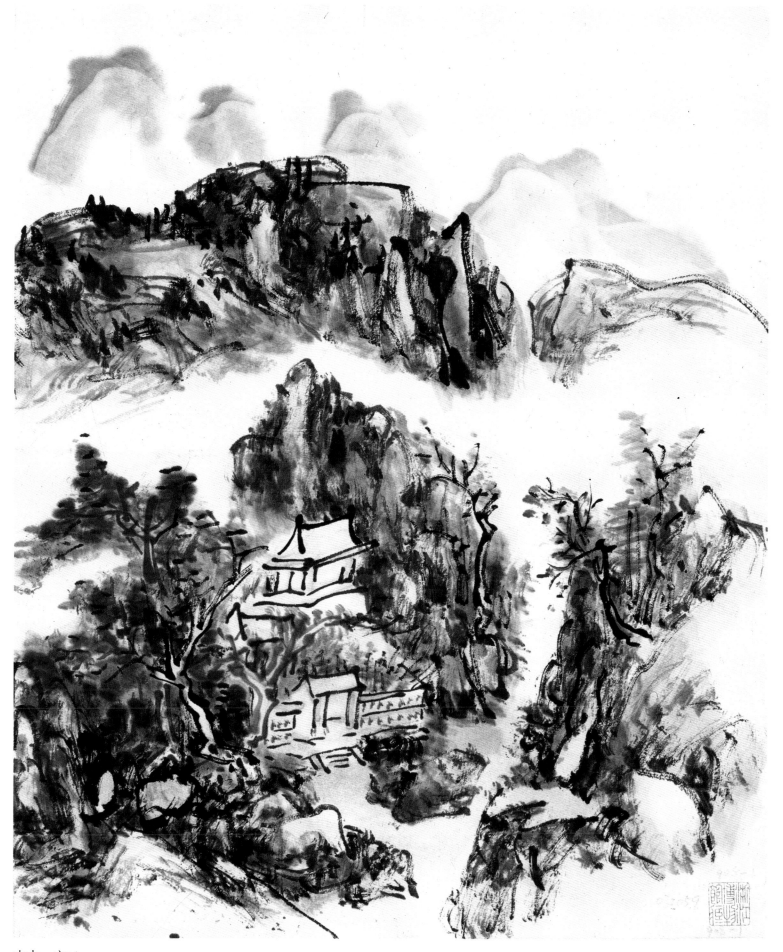

山水 之二

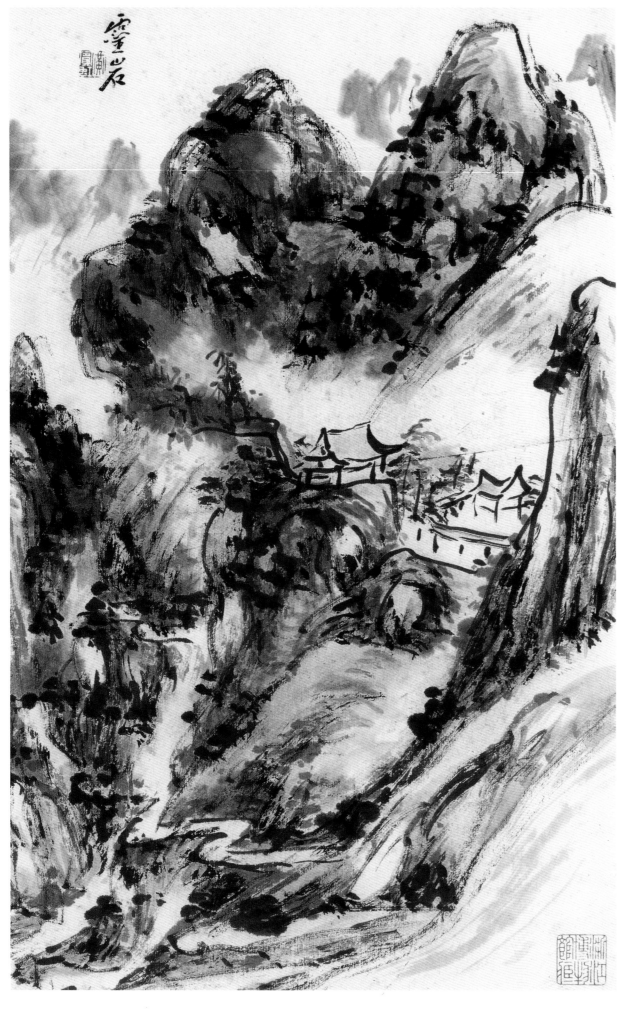

山水　六幅　之一

纸本　38cm×26cm　浙江省博物馆藏
题识：灵岩
钤印：黄宾虹

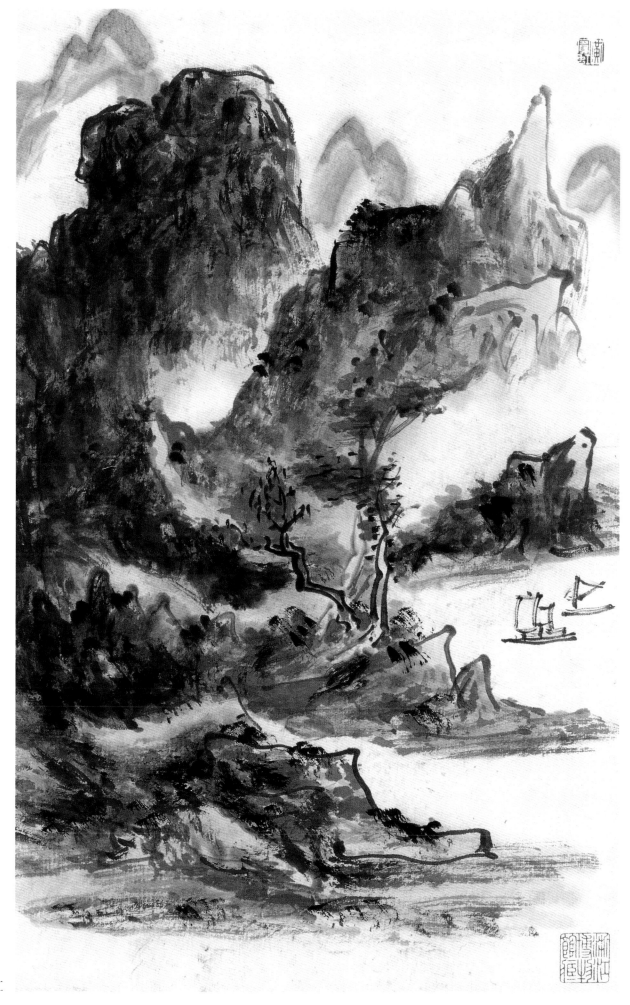

山水　之二

钤印：黄宾虹

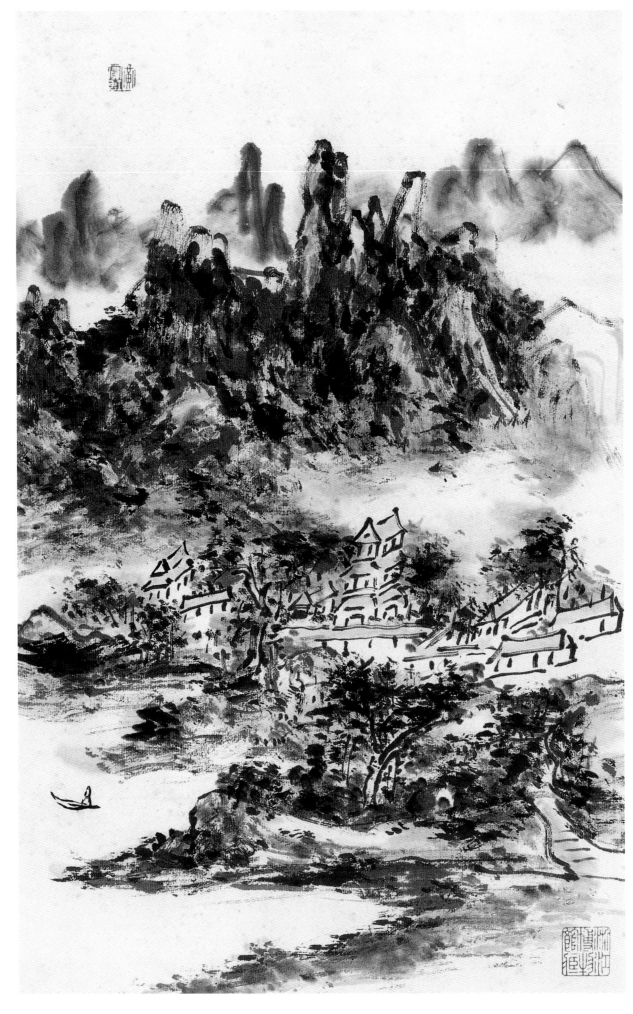

山水 之三

钤印：黄宾虹

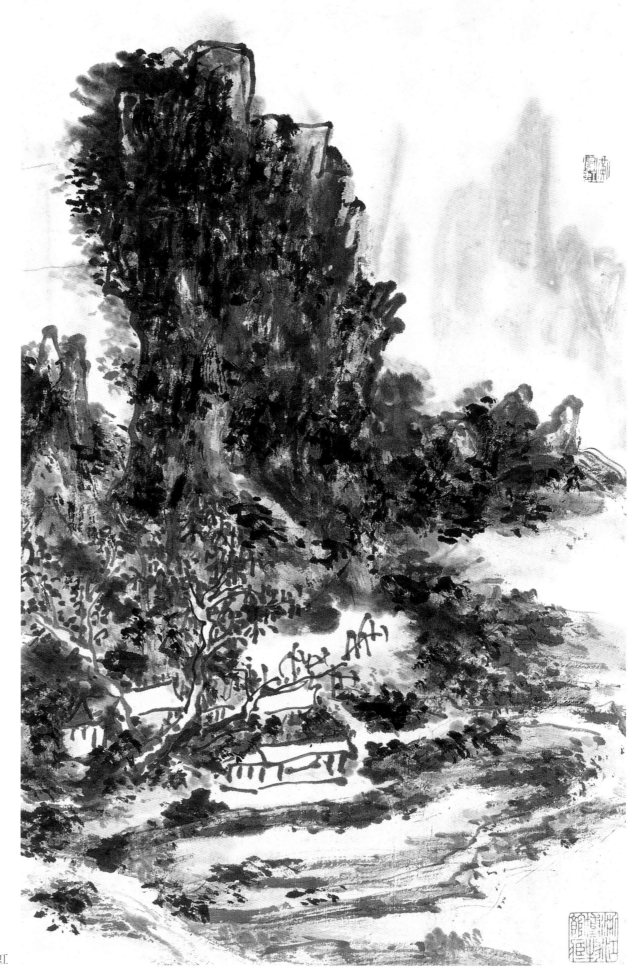

山水 之四

钤印：黄宾虹

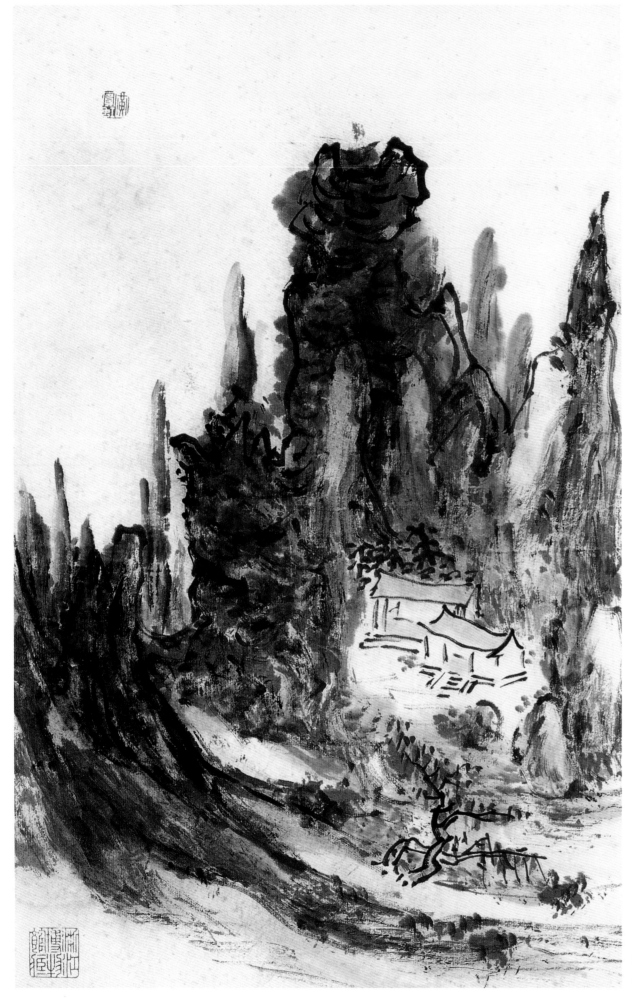

山水 之五

钤印：黄宾虹

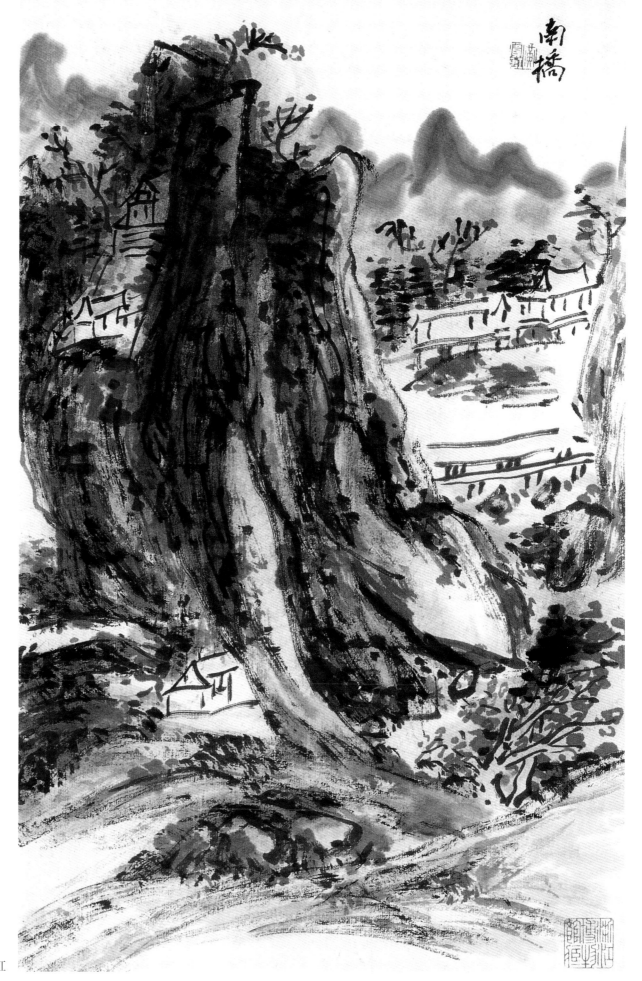

山水　之六
题识：南桥
钤印：黄宾虹

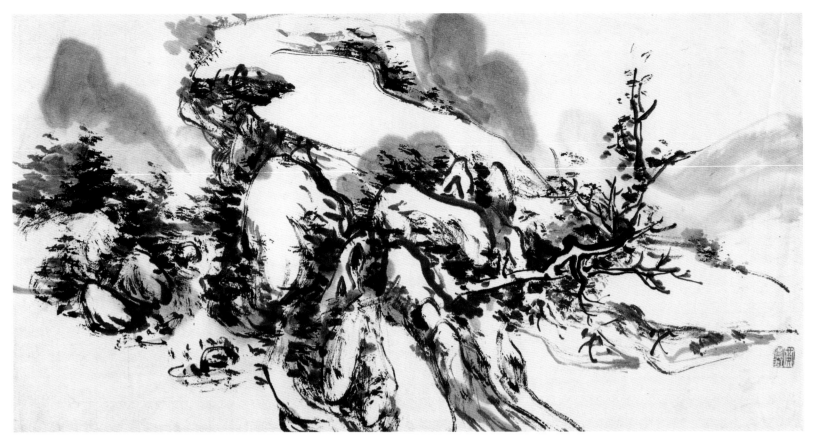

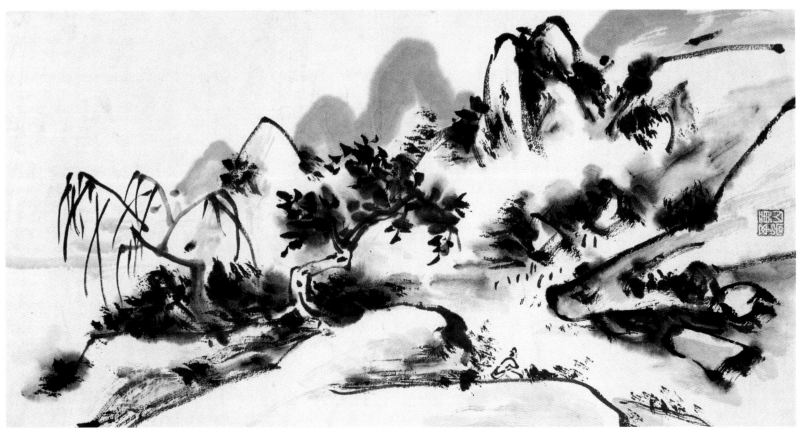

山水　两幅　之一

纸本　20.5cm×39cm　私人藏

钤印：黄宾虹

山水　之二

钤印：黄山予向

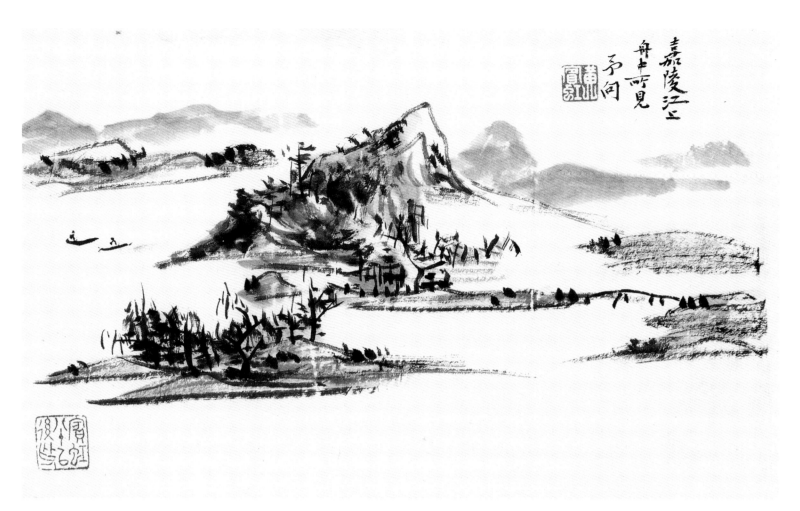

嘉陵江上
舟中所見
予向

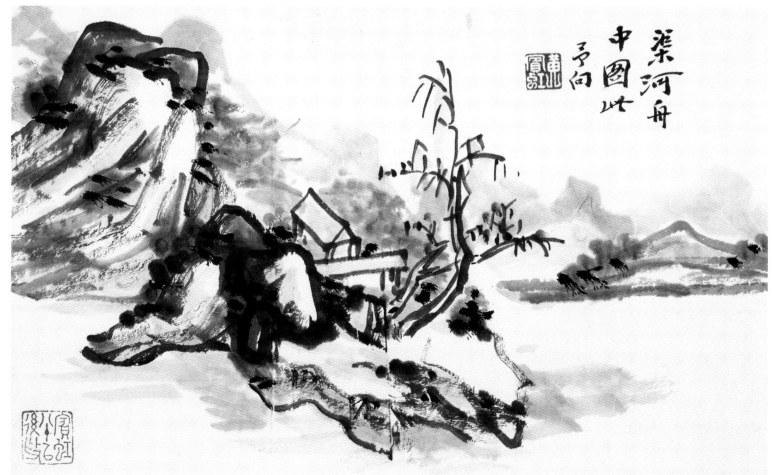

渠河舟
中圖此
予向

蜀游山水 两幅 之一 · 嘉陵江上

纸本 20cm×33cm 私人藏

题识：嘉陵江上舟中所见 予向

钤印：黄宾虹 宾虹八十以后作

蜀游山水 之二 渠河舟中

题识：渠河舟中图此 予向

钤印：黄宾虹 宾虹八十以后作

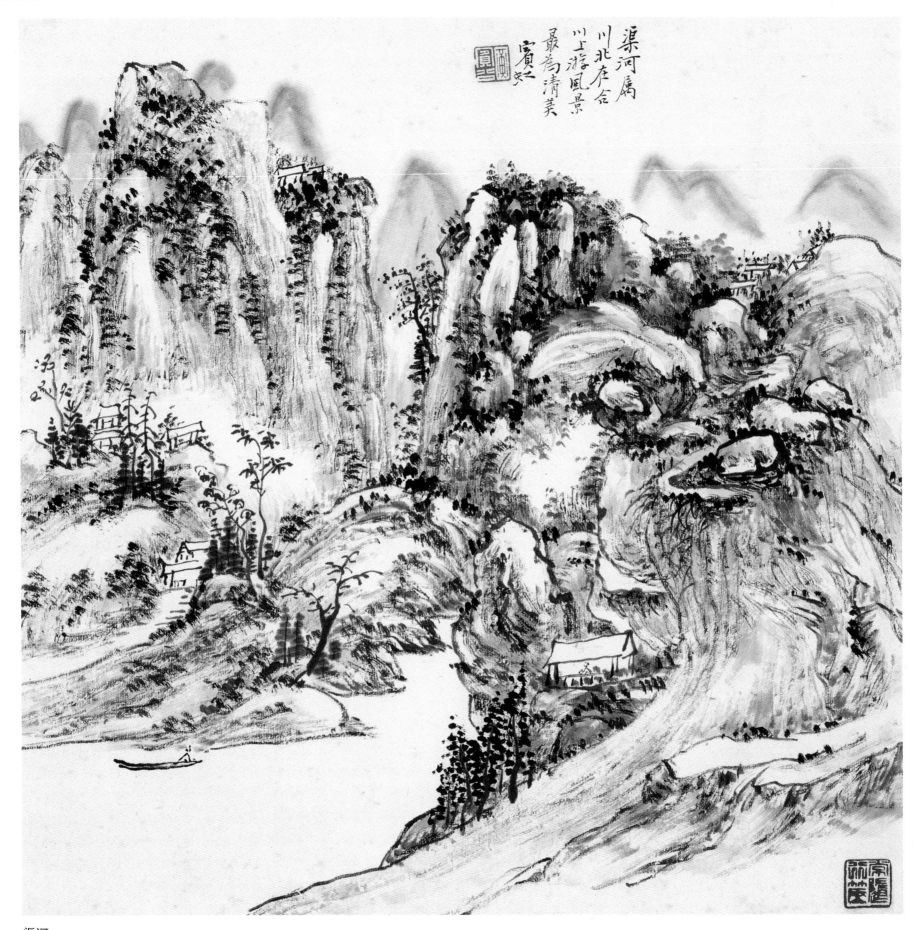

渠河属
川北麻
在合川上游
风景
最为清美
宾虹

渠河

纸本　32cm×32cm　私人藏

题识：渠河属川北　在合川上游　风景最为清美　宾虹

钤印：黄宾公

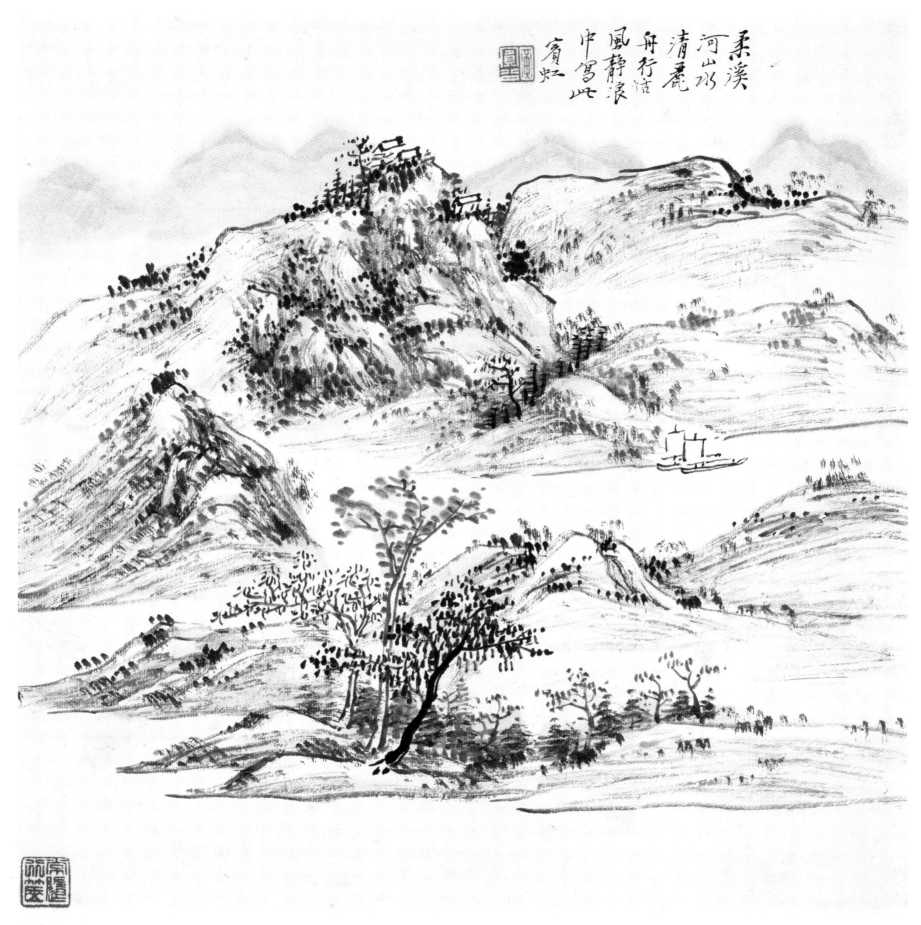

柔溪河

纸本　32cm×32cm　私人藏

题识：柔溪河山水清丽　舟行恬　风静浪中写此　宾虹

钤印：黄宾公

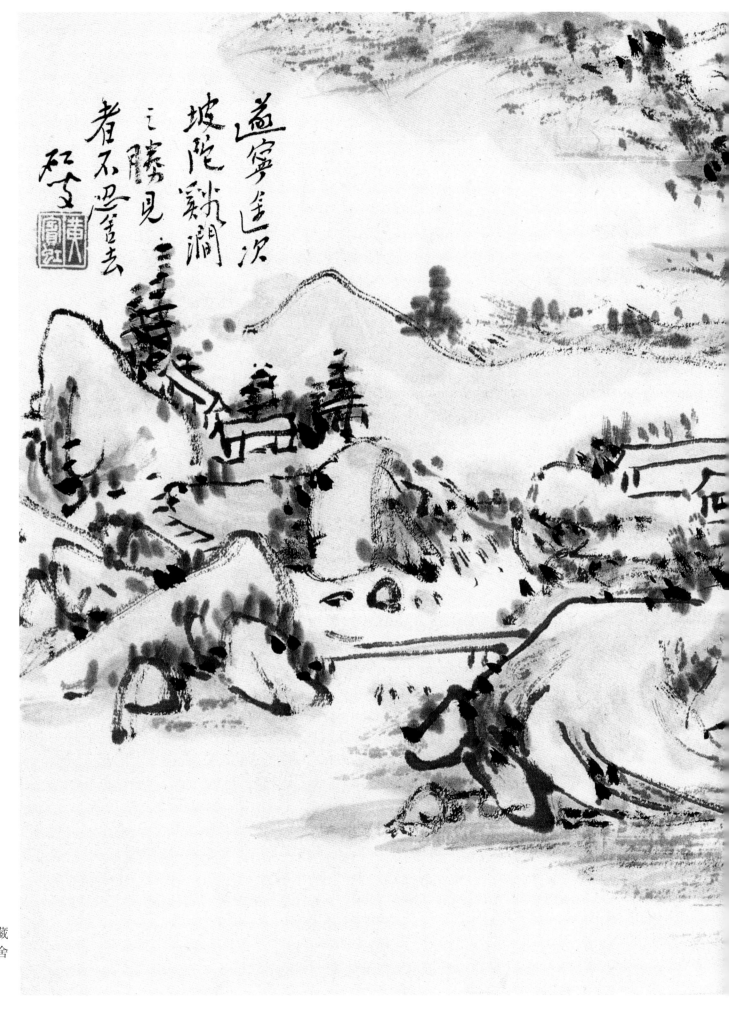

山水　两幅　之一　坡陀溪涧

纸本　20cm×38.5cm　1940年作　香港缘山堂藏
题识：遂宁途次　坡陀溪涧之胜　见者不忍舍
　　　去　矼叟
钤印：黄宾虹　庚辰

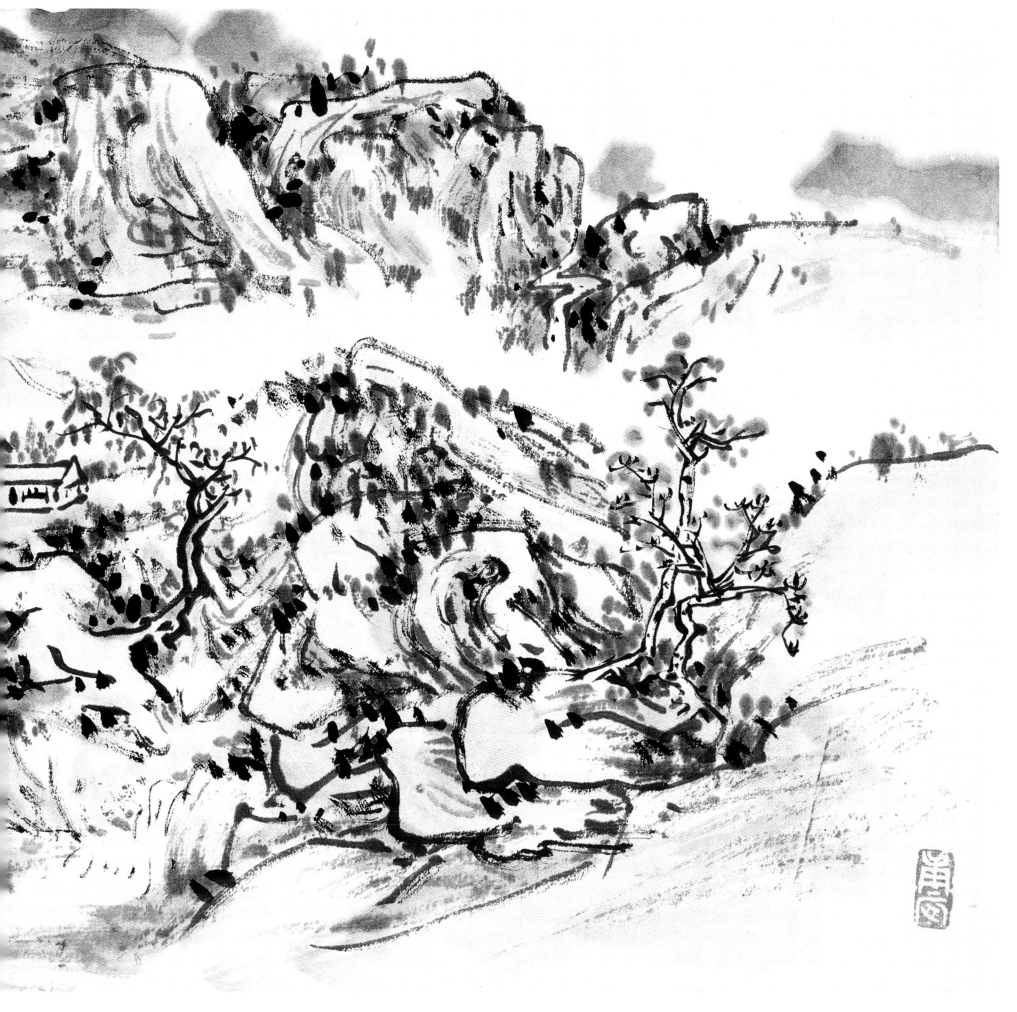

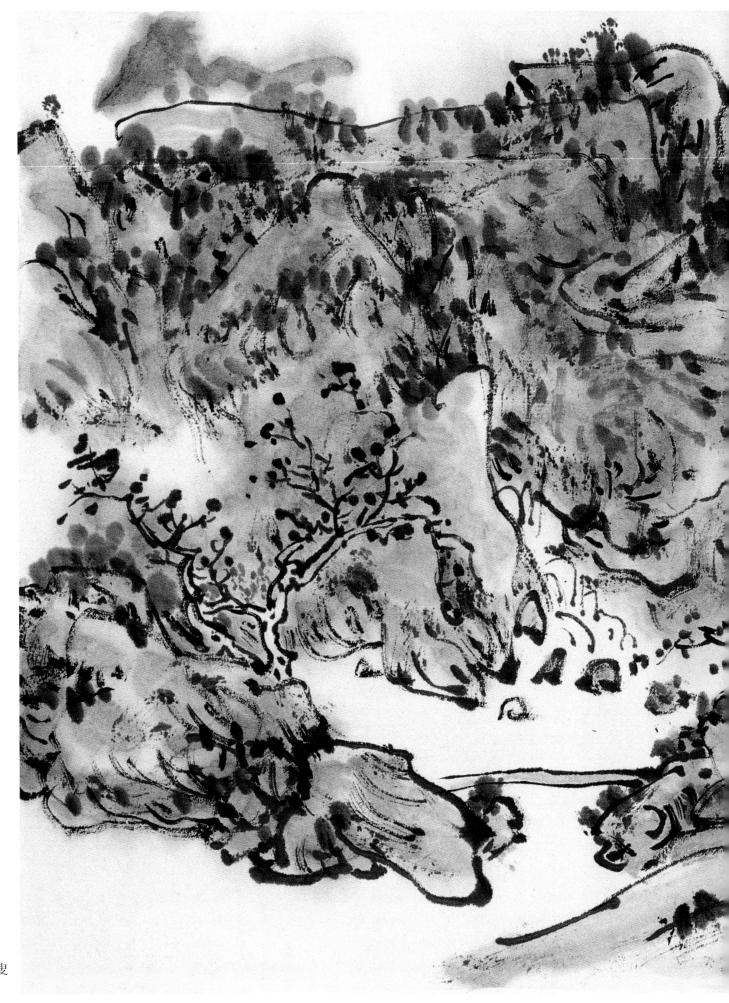

山水　之二　蓬溪道中
题识：蓬溪道中林泉清绝　矼叟
钤印：黄宾虹　庚辰

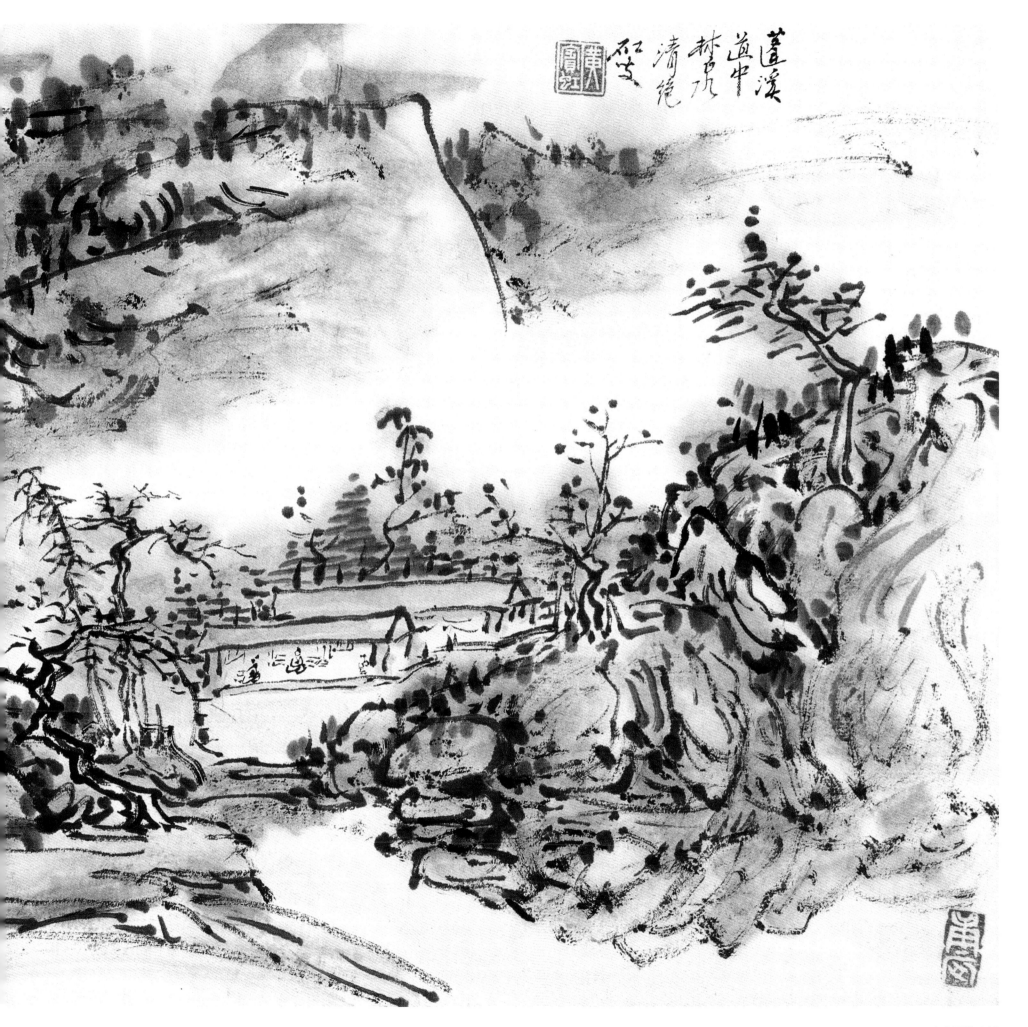

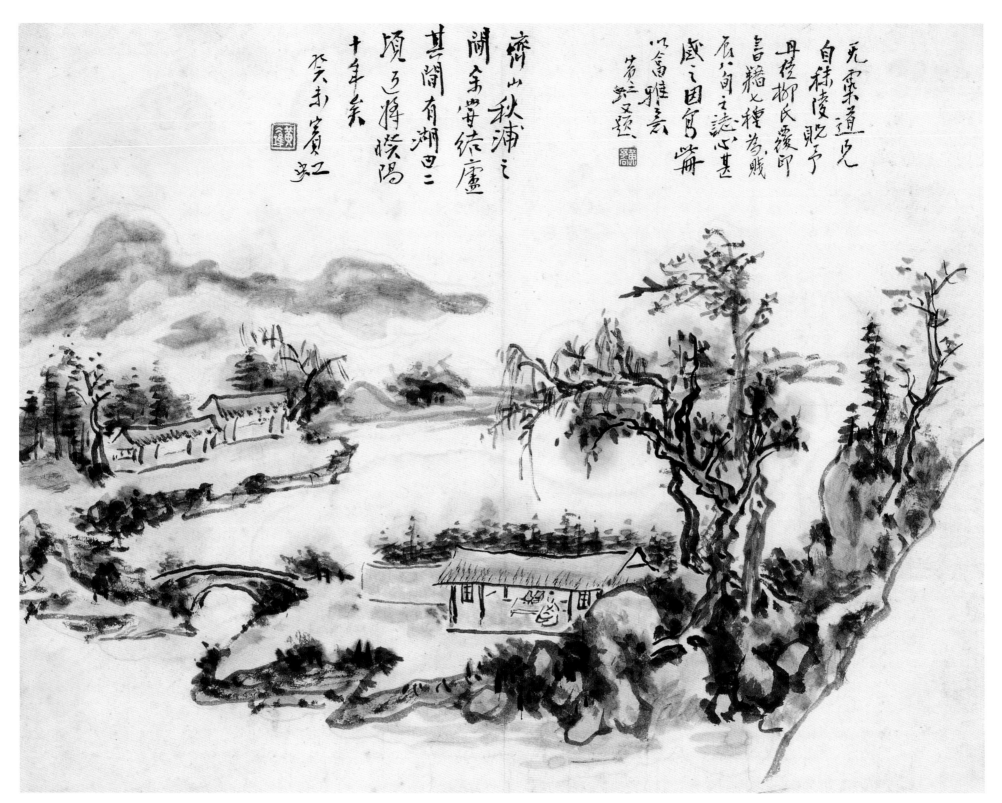

赠无染山水　六幅　之一　齐山秋浦之间

纸本　22.5cm×29cm　1943年作　私人藏

题识：齐山秋浦之间　余尝结庐其间　有湖田二顷　近将暌隔十年矣　癸未　宾虹　无染道兄自秣陵贶予丹徒柳氏　复印书籍七种　为贱辰八旬之志　心甚感之　因写
　　　此册以答雅意　宾虹又题

钤印：黄冰鸿　黄予向

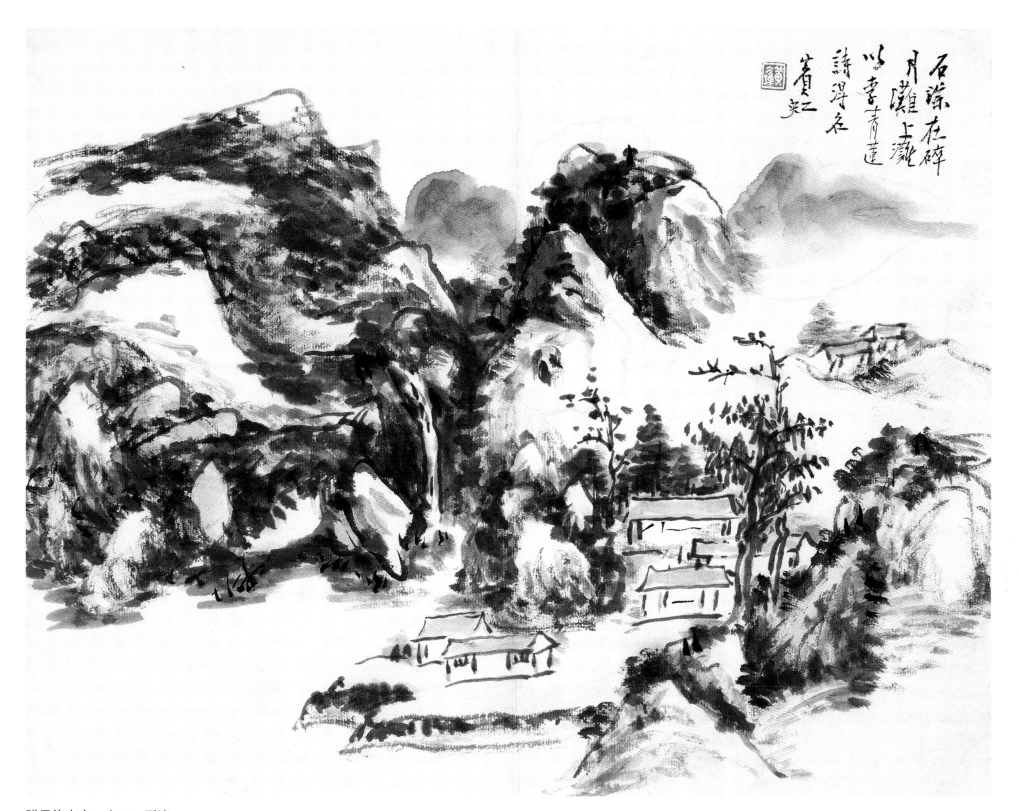

石淙在碎月滩上　滩以李青莲诗得名　宾虹

赠无染山水　之二　石淙

题识：石淙在碎月滩上　滩以李青莲诗得名　宾虹
钤印：黄冰鸿

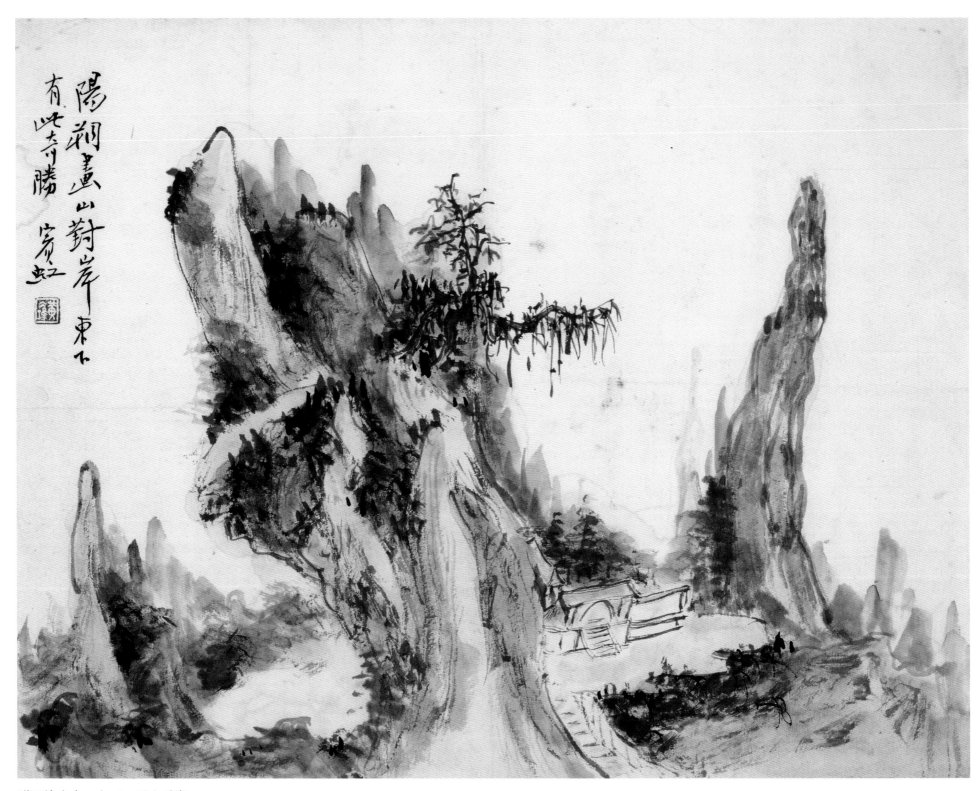

赠无染山水　之三　画山对岸

题识：阳朔画山对岸　东下有此奇胜　宾虹

钤印：黄冰鸿

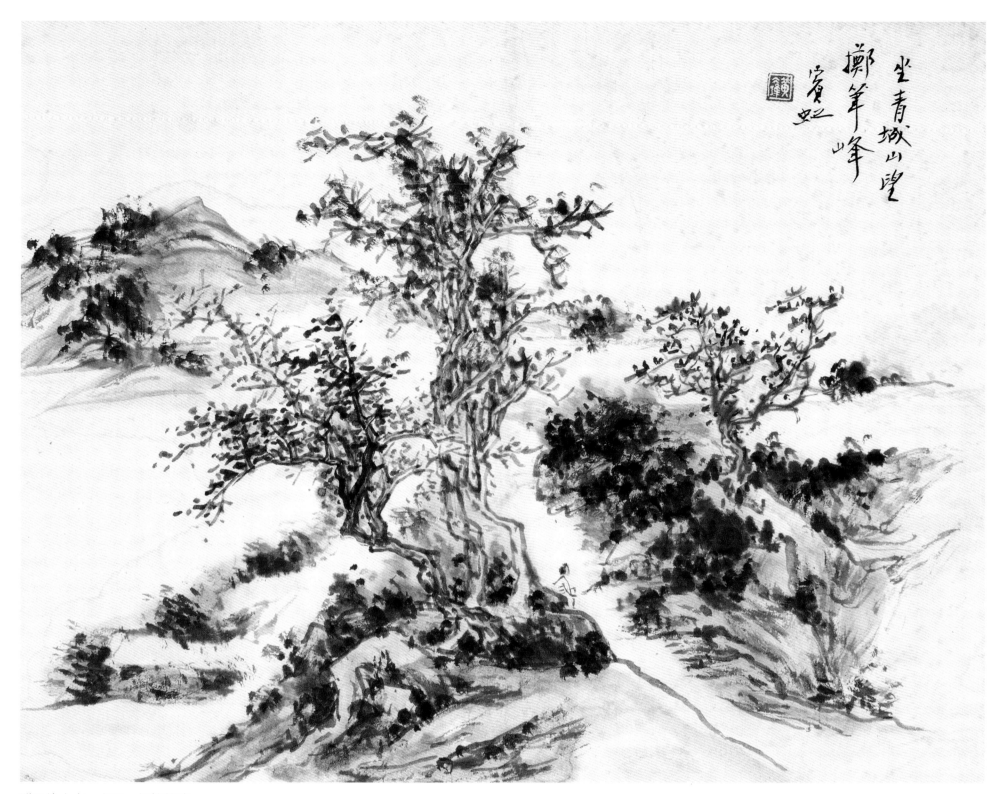

坐青城山望掷笔峰 宾虹

赠尢染山水 之四 望掷笔峰

题识：坐青城山望掷笔峰 宾虹

钤印：黄冰鸿

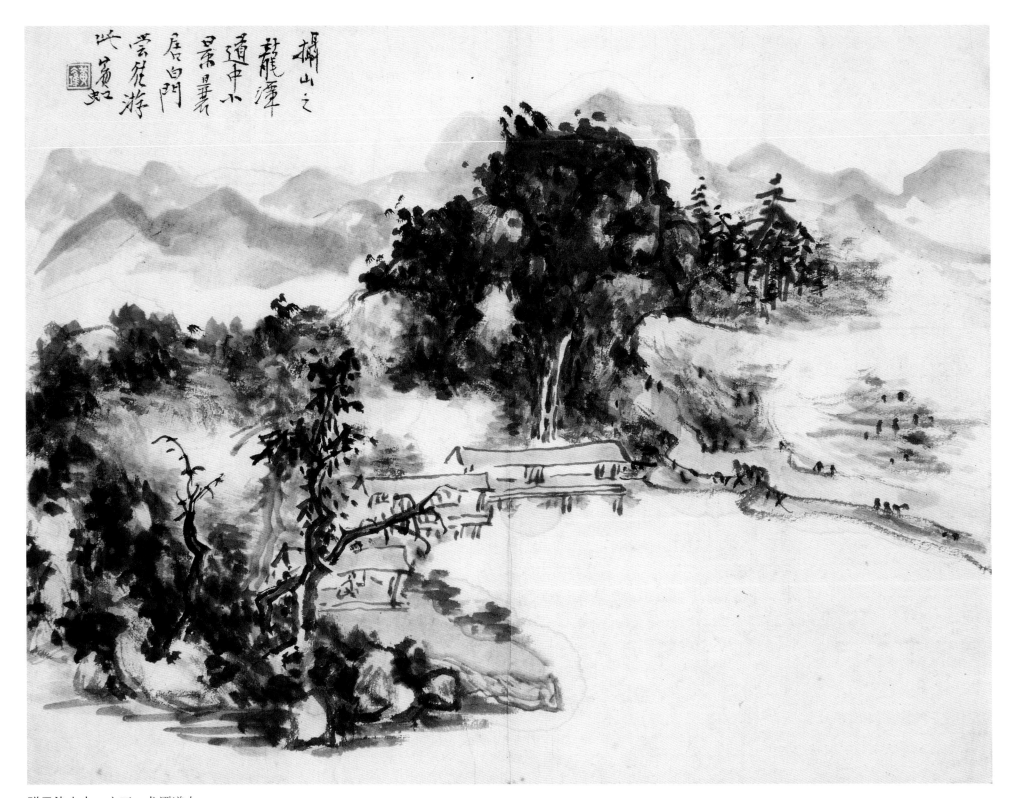

赠无染山水 之五 龙潭道中

题识：摄山之龙潭道中小景 曩居白门 尝往游此 宾虹
钤印：黄冰鸿

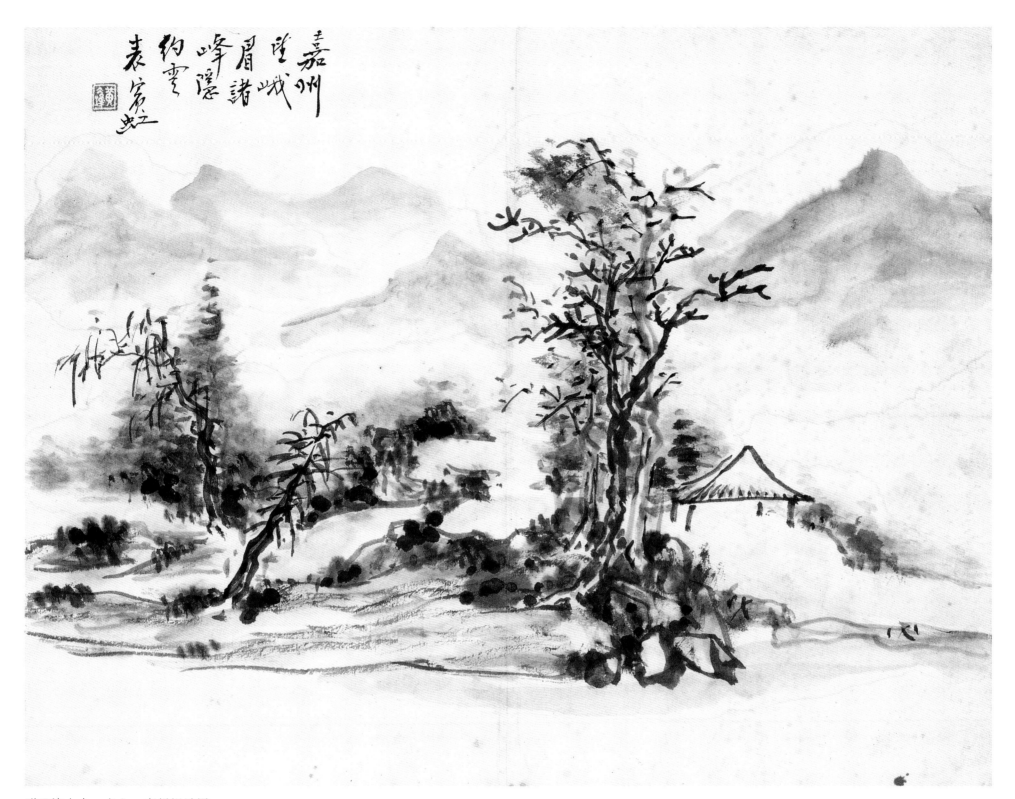

赠无染山水　之六　嘉州望峨眉

题识：嘉州望峨眉　诸峰隐约云表　宾虹

钤印：黄冰鸿

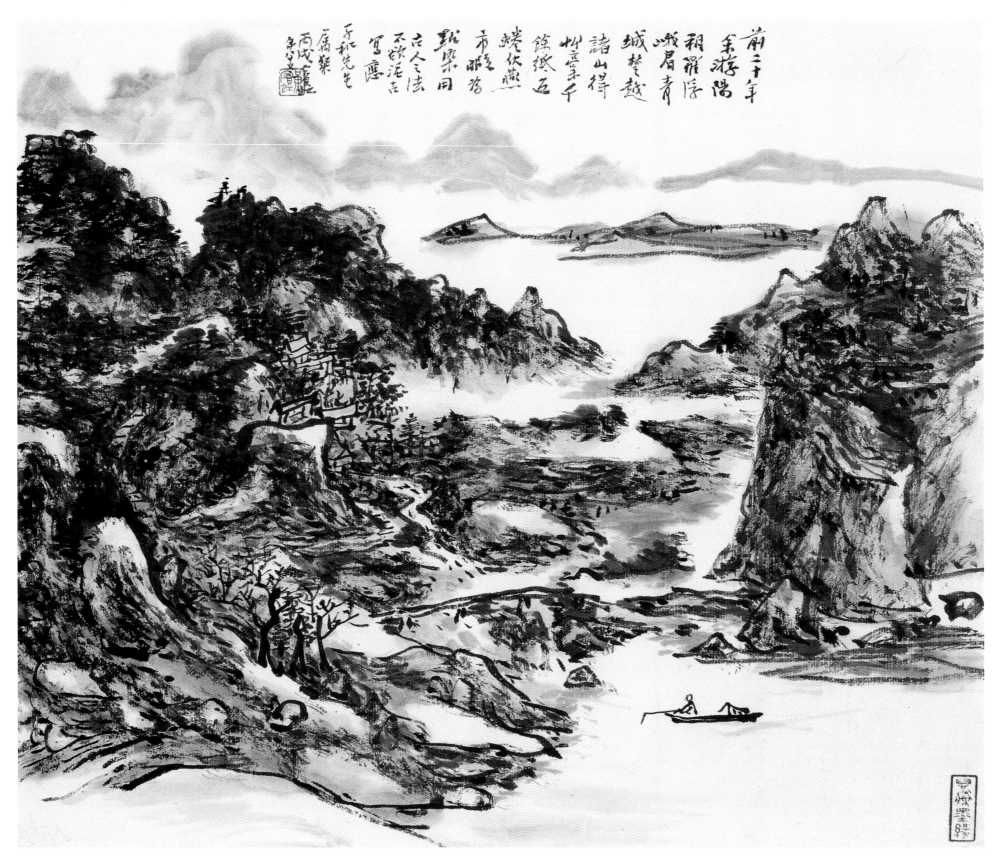

写应子和先生

纸本　26.1cm×31.3cm　1946年作　私人藏

题识：前二十年　余游阳朔罗浮峨眉青城楚越诸山　得草稿千余纸　近蜷伏燕市　暇为点染　用古人之法　不欲泥古　写应子和先生属粲　丙戌　宾虹年八十又三

钤印：黄宾虹

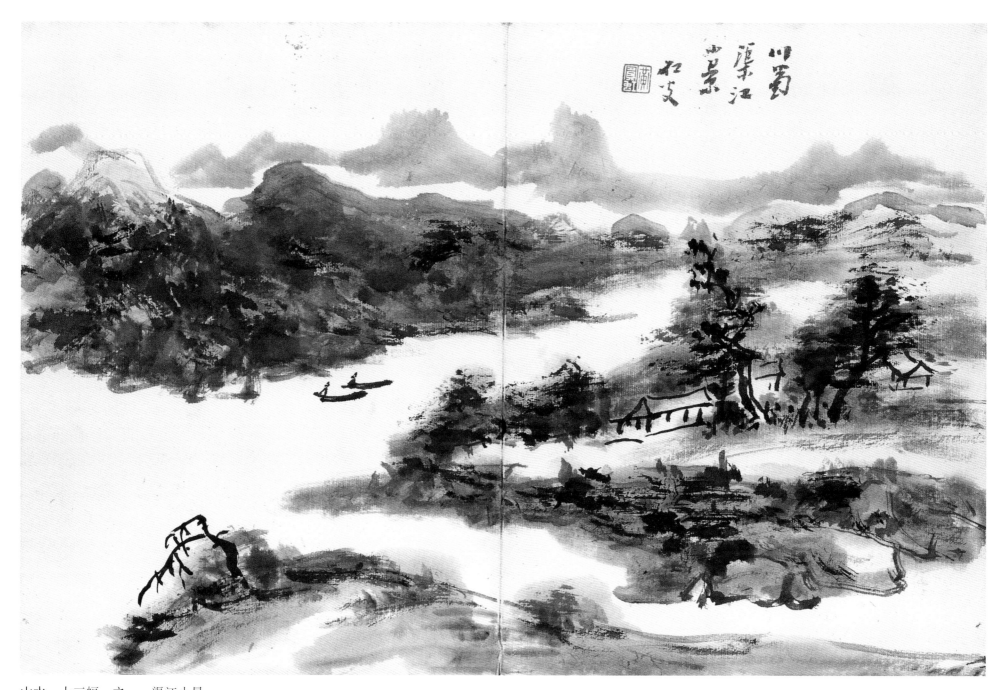

山水 十三幅 之一 渠江小景

纸本 24cm×36cm 1946年作 私人藏
题识：川蜀渠江小景 矼叟
钤印：黄宾虹

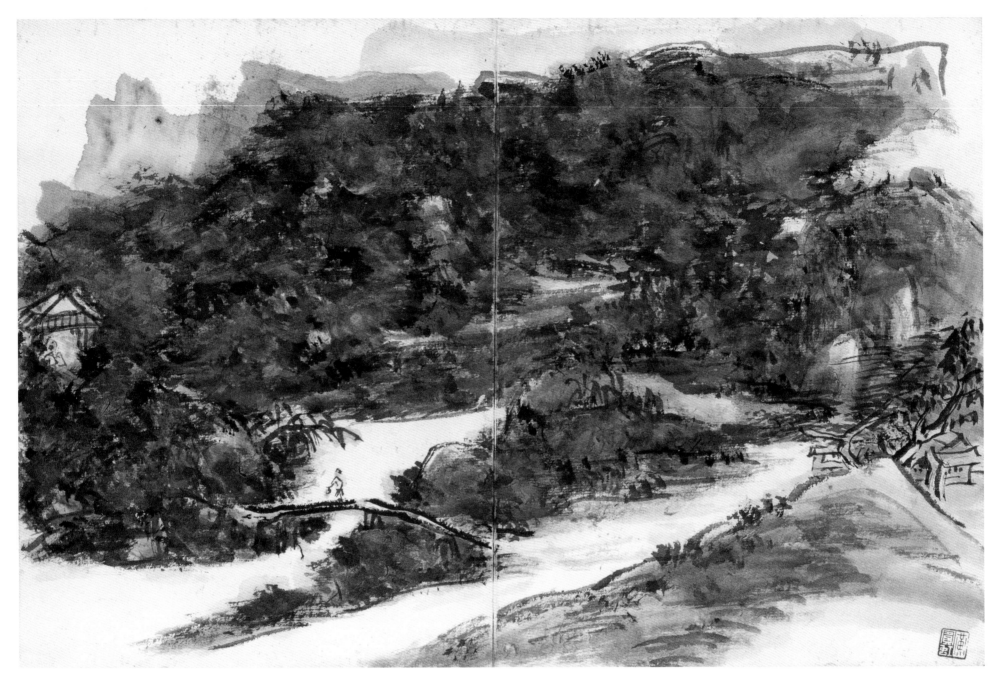

山水 之二 夜归

钤印：黄宾虹

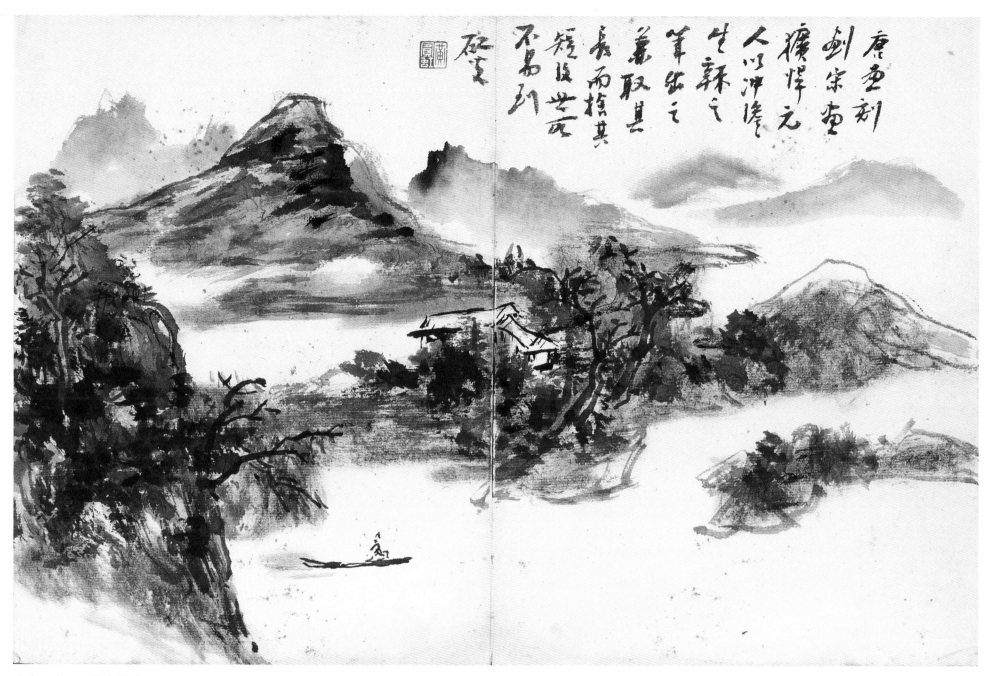

山水 之三 湖山泊舟

题识：唐画刻划 宋画犷悍 元人以冲澹生辣之笔出之 兼取其长而舍其短 后世所不易到 矼叟

钤印：黄宾虹

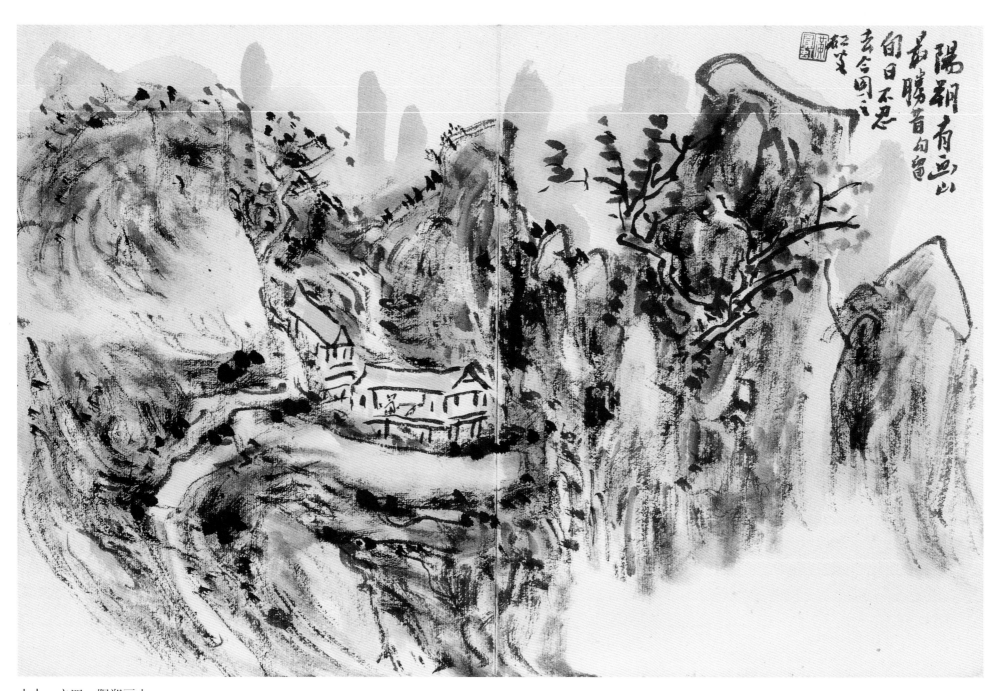

山水 之四 阳朔画山

题识：阳朔有画山最胜 昔勾留旬日不忍去 今图之 矼叟

钤印：黄宾虹

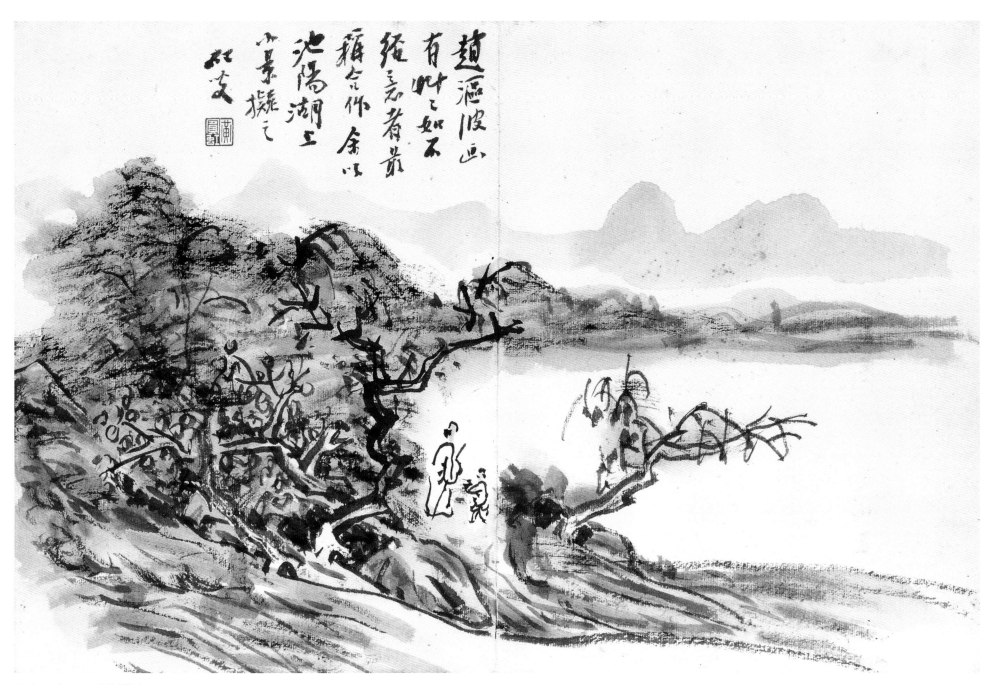

山水 之五 池阳湖上

题识：赵沤波画有草草如不经意者 最称合作 余以池阳湖上小景拟之 矼叟

钤印：黄宾虹

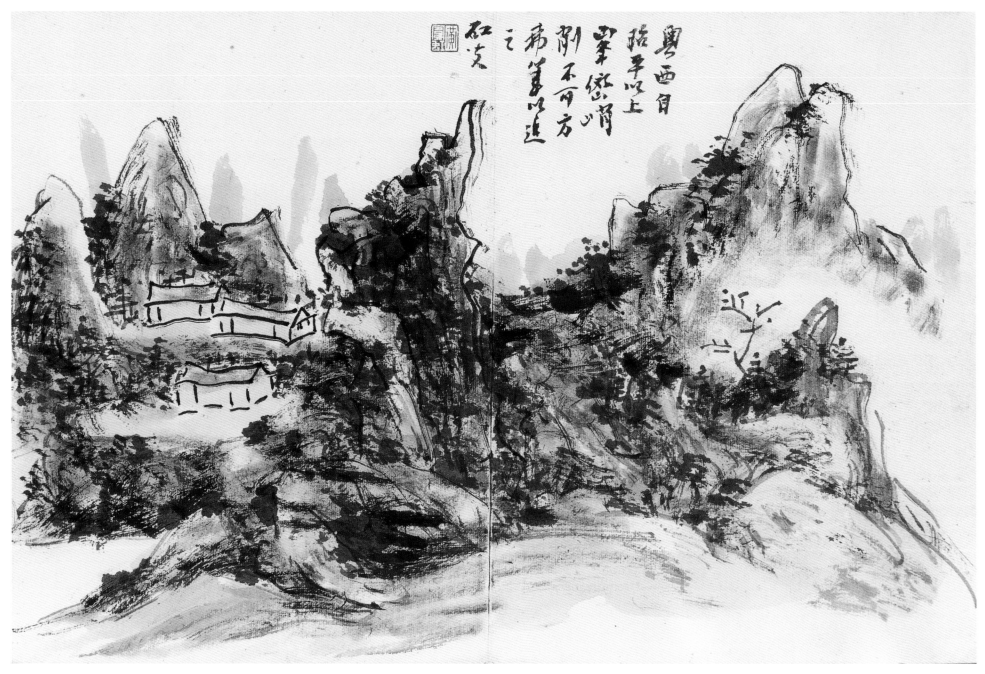

山水　之六　粤西山水

题识：粤西自昭平以上　峰峦峭削　不可仿佛　笔以追之　矼叟

钤印：黄宾虹

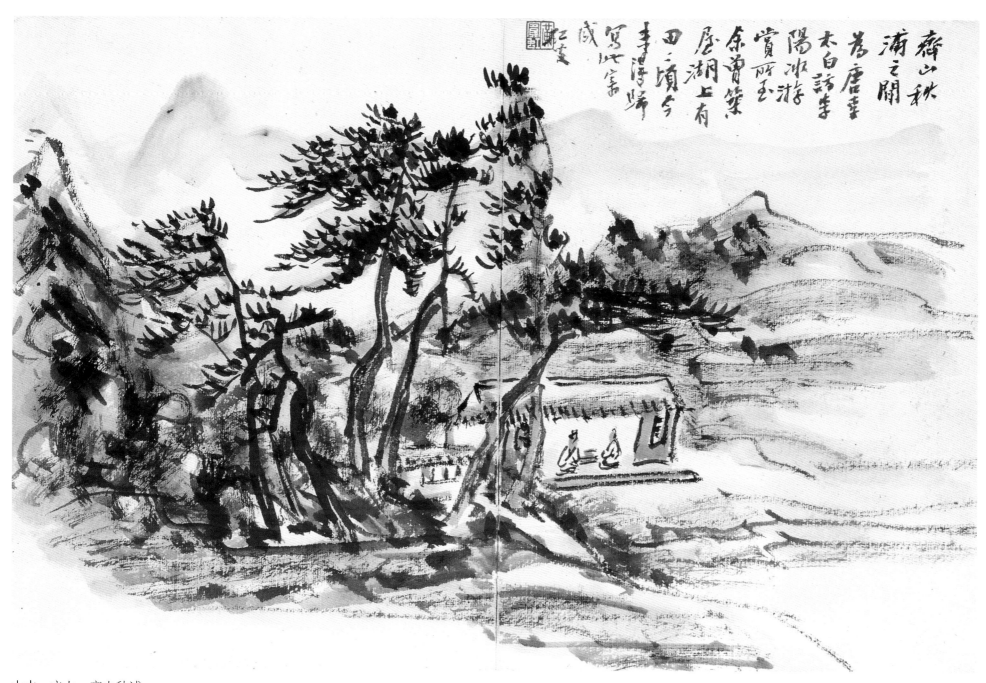

山水 之七 齐山秋浦

题识：齐山秋浦之间为唐李太白访李阳冰游赏所至 余曾筑屋湖上 有田二顷 今未得归 写此寄感 矼叟

钤印：黄宾虹

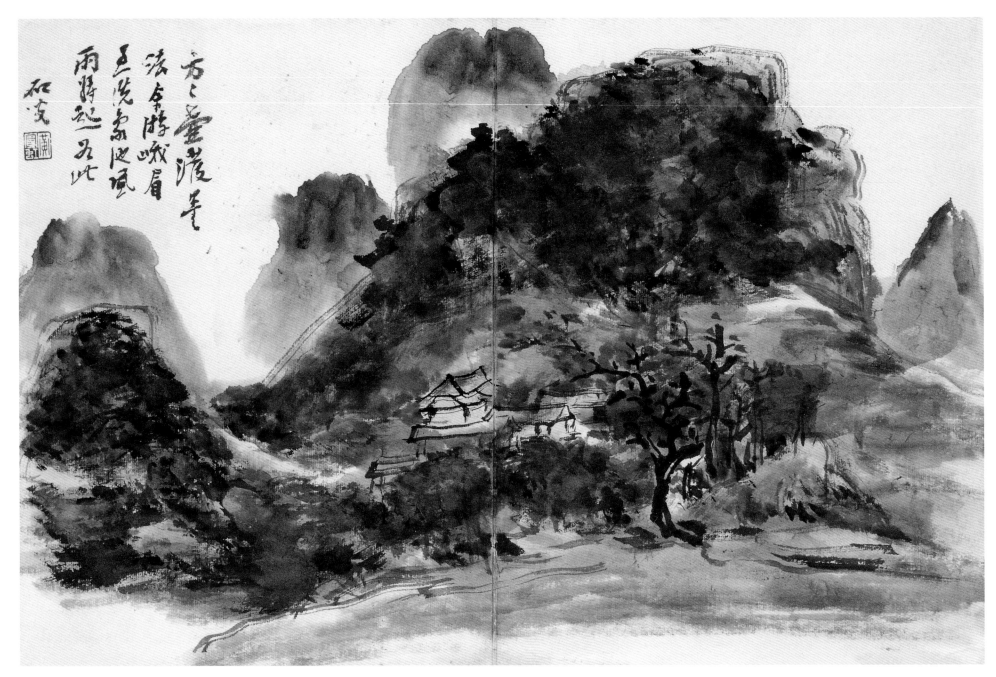

山水　之八　峨嵋洗象池

题识：方方壶泼墨法　余游峨眉3至洗象池　风雨将起如此　矼叟

钤印：黄宾虹

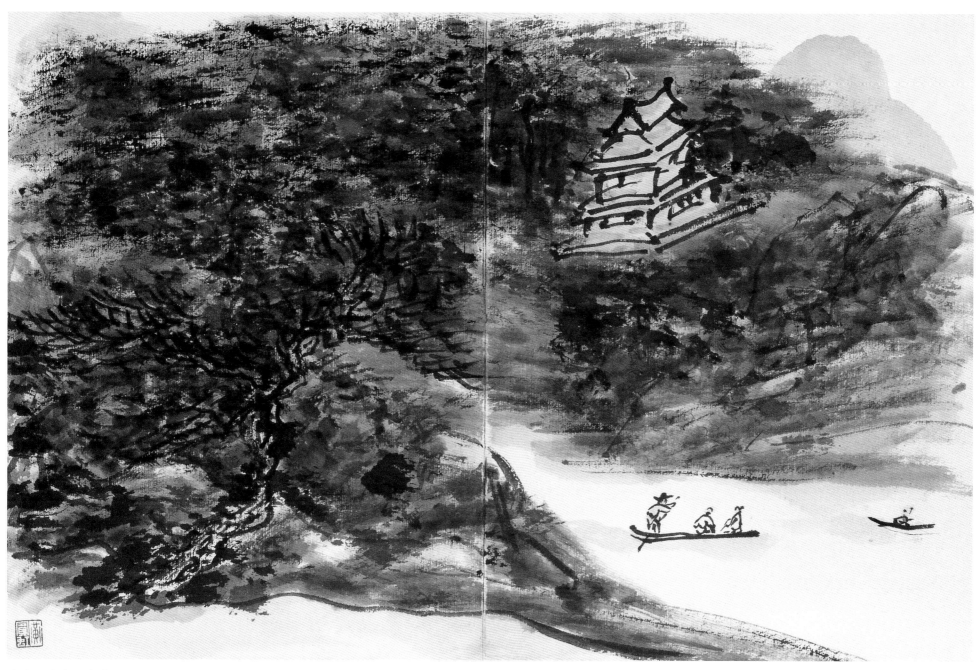

山水　之九　山水

钤印：黄宾虹

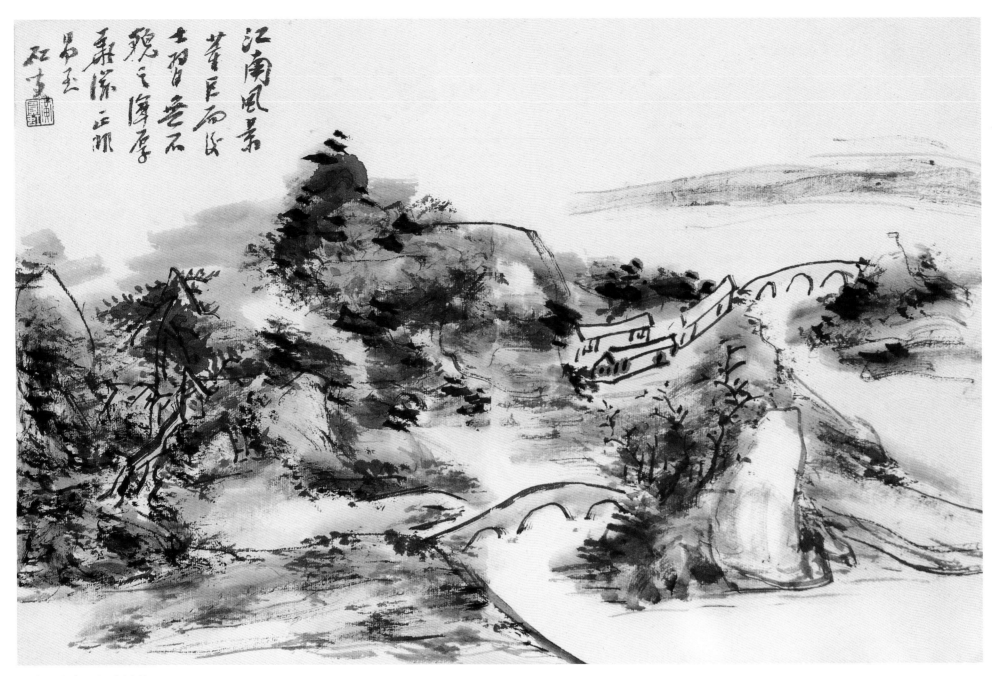

山水 之十 江南风景

题识：江南风景 董巨而后 士习无不貌之 浑厚华滋 正非易至 矼叟
钤印：黄宾虹

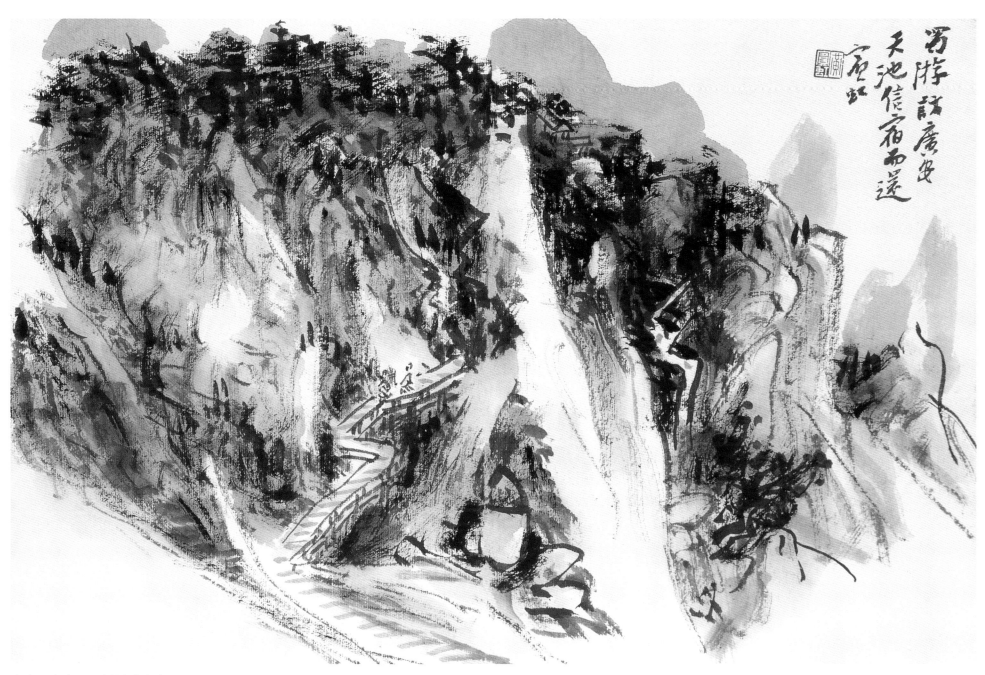

山水　之十一　蜀游访广安

题识：蜀游访广安天池　信宿而还　宾虹

钤印：黄宾虹

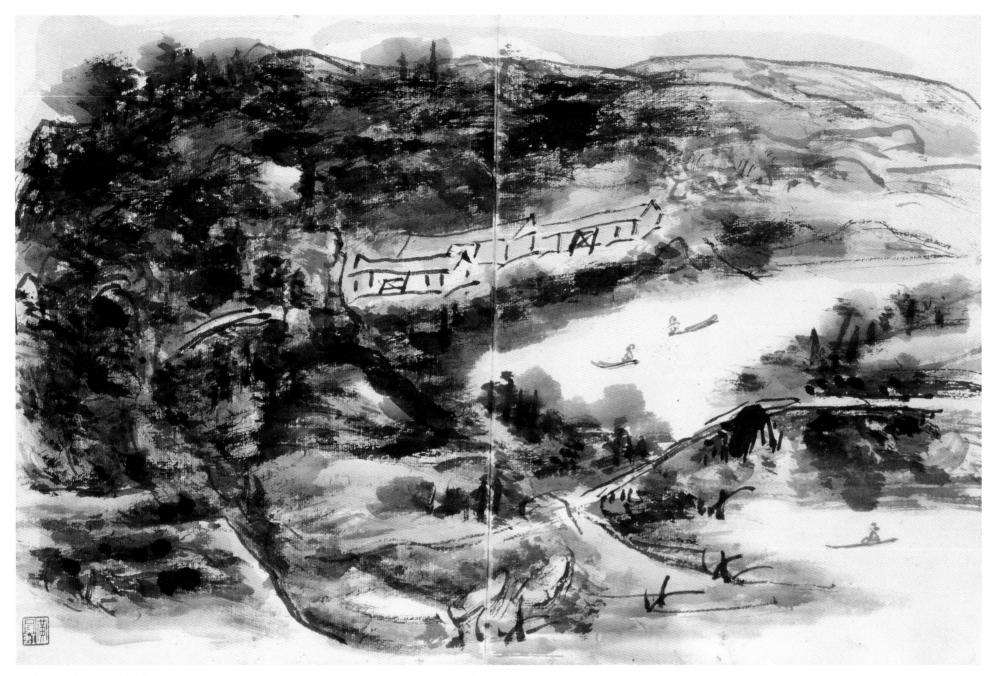

山水　之十二　湖山泛舟

钤印：黄宾虹

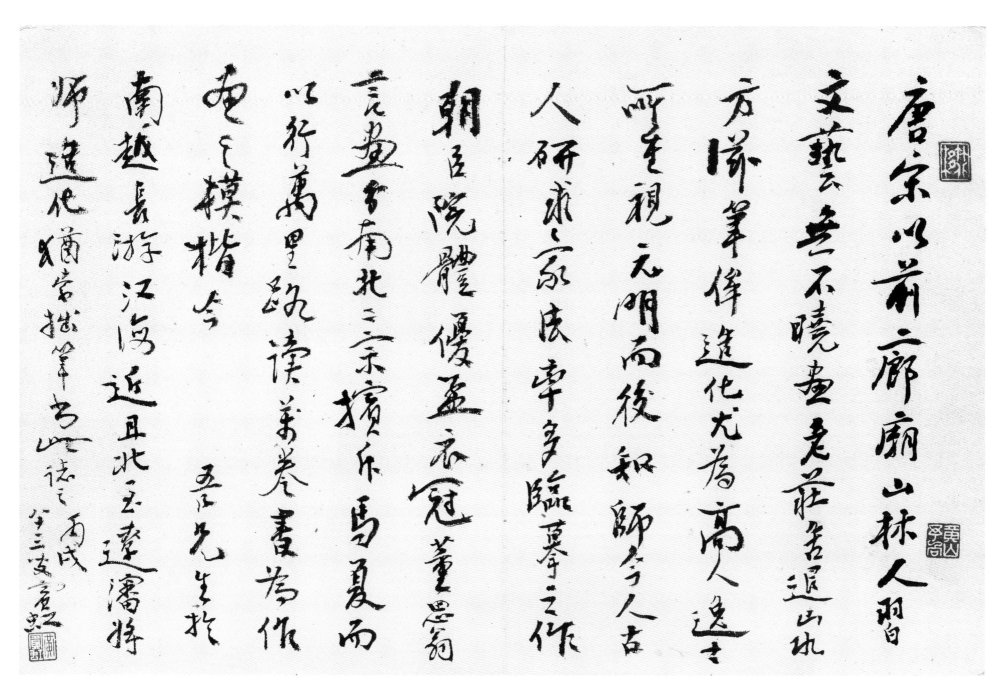

山水　之十三　题记

释文：唐宋以前　廊庙山林人习文艺　无不晓画　老庄告退　山水方滋　笔侔造化　尤为高人逸士所重视　元明而后　知师今人古人　研求家法　率多临摹之作　朝臣
院体　优孟衣冠　董思翁言画分南北二宗　摈斥马夏　而以行万里路读万卷书为作画之模楷　今吾兄生于南越　长游江海　近且北至辽沈　将师造化　犹索拙
笔　书此志之　丙戌　八十三叟　宾虹
钤印：竹北移　黄山予向　黄宾虹

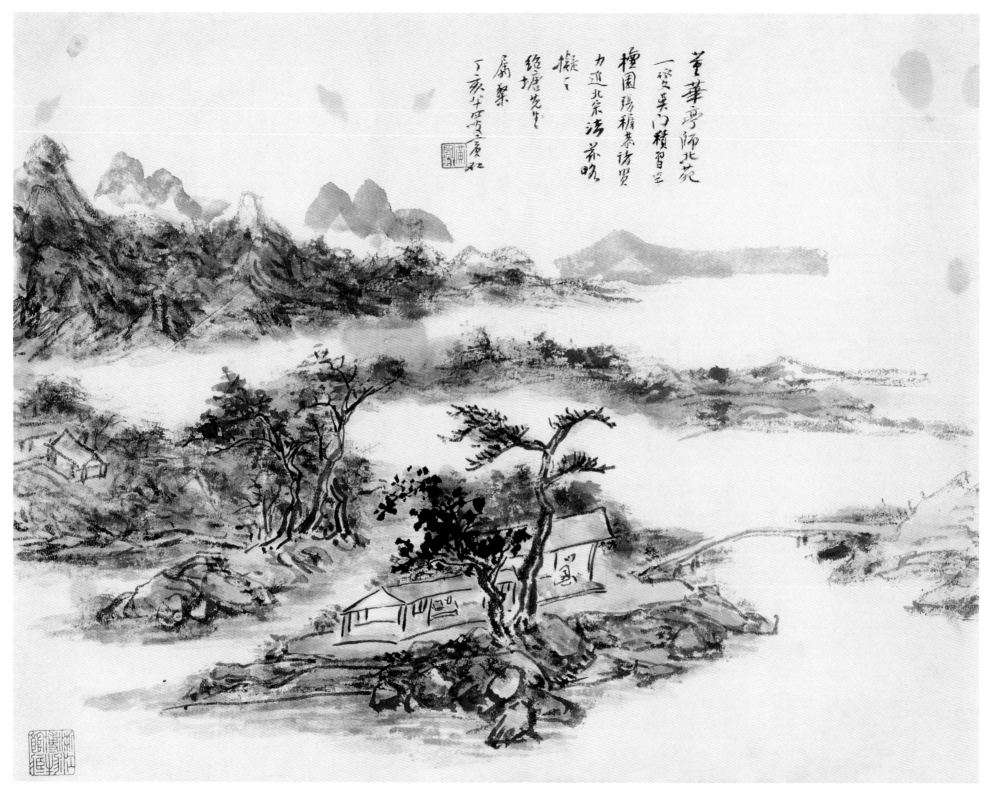

山水

纸本　32cm×39.5cm　1947年作　浙江省博物馆藏

题识：董华亭师北苑　一变吴门积习　李檀园张稚恭诸贤力追北宋法　兹略拟之　绍塘先生属粲　丁亥　八十四叟　宾虹

钤印：黄宾虹

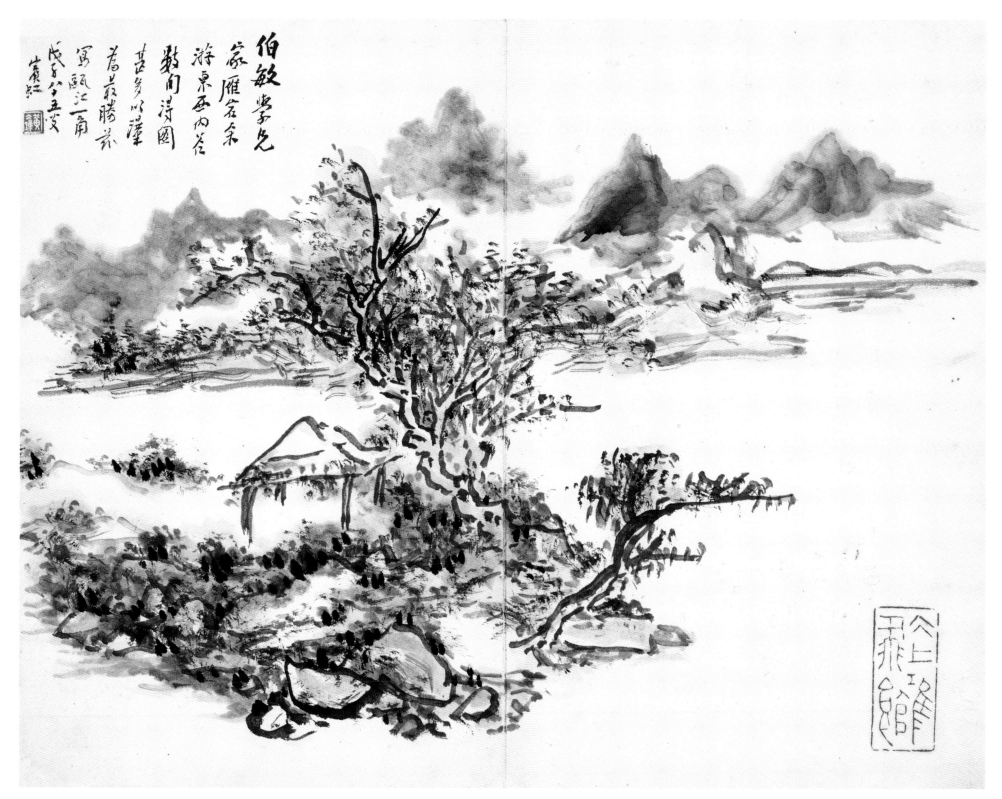

瓯江一角

纸本　27cm×35cm　1948年作　私人藏

题识：伯敏学兄家雁荡　余游东西内谷数旬　得图甚多　以瀑为最胜　兹写瓯江一角　戊子　八十五叟　宾虹

钤印：黄冰鸿　冰上鸿飞馆

黄山卧游 十九幅 之一

纸本　22cm×26cm　1949年作　私人藏

释文：黄山卧游　前后云海　一松一石　无不入画　抚琴动操　欲令众山皆响　冚叟

钤印：黄宾虹

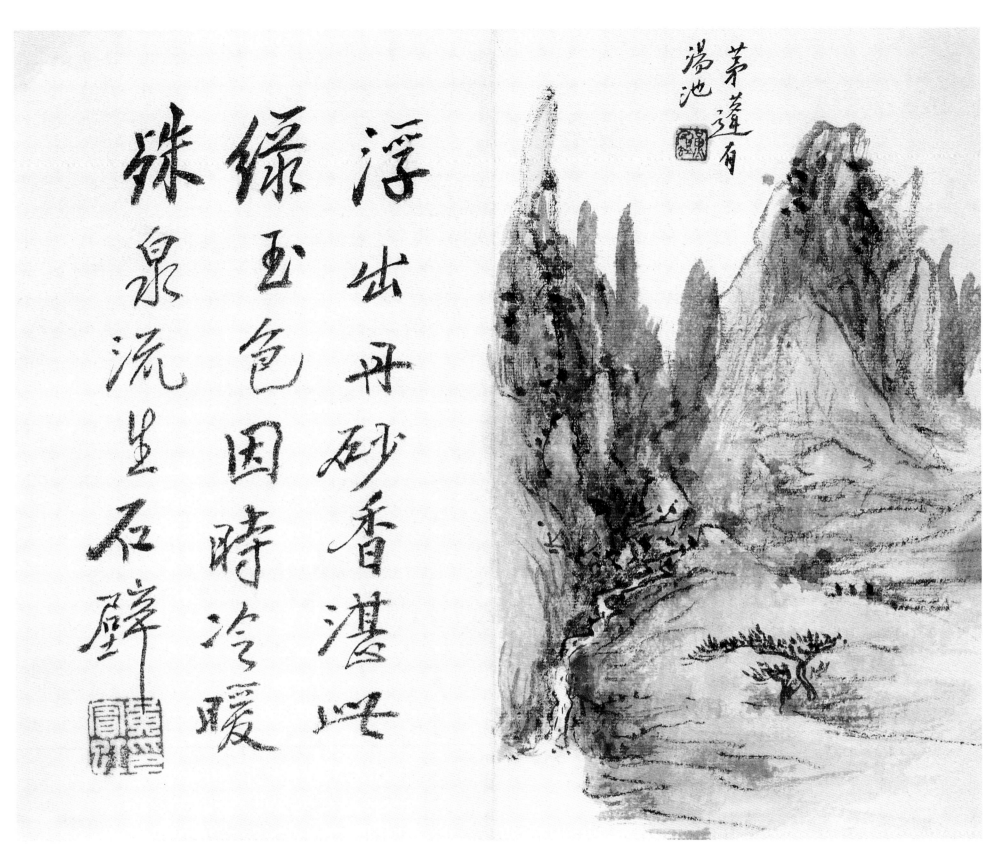

黄山卧游 之二

题识：茅蓬有汤池

钤印：黄宾虹

释文：浮出丹砂香　湛此绿玉色　因时冷暖殊　泉流生石壁

钤印：黄宾虹印

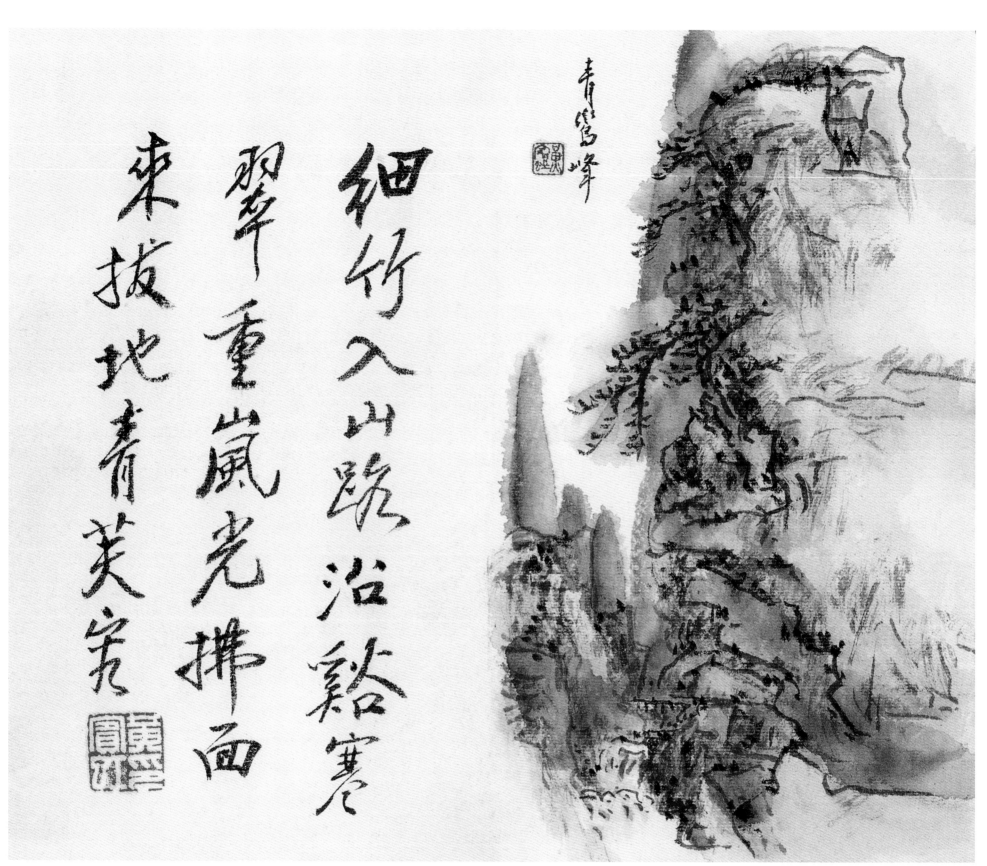

黄山卧游　之三

题识：青鸾峰

钤印：黄宾虹

释文：细竹入山路　沿溪寒翠重　岚光拂面来　拔地青芙蓉

钤印：黄宾虹印

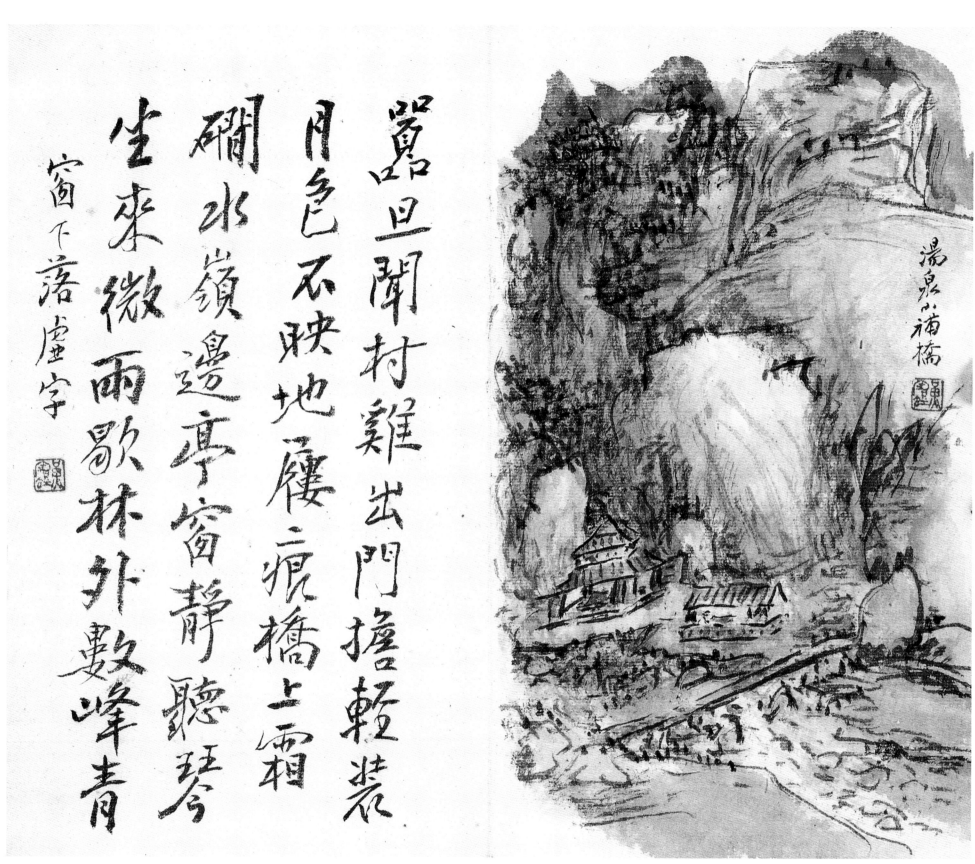

嚣旦闻村鸡　出门担轻装　月色不映地　屦痕桥上霜　涧水岭边亭　窗（虚）静听琴　坐来微雨歇　林外数峰青　窗下落虚字

黄山卧游　之四

题识：汤泉小补桥

钤印：黄宾虹

释文：嚣旦闻村鸡　出门担轻装　月色不映地　屦痕桥上霜　涧水岭边亭　窗（虚）静听琴　坐来微雨歇　林外数峰青　窗下落虚字

钤印：黄宾虹

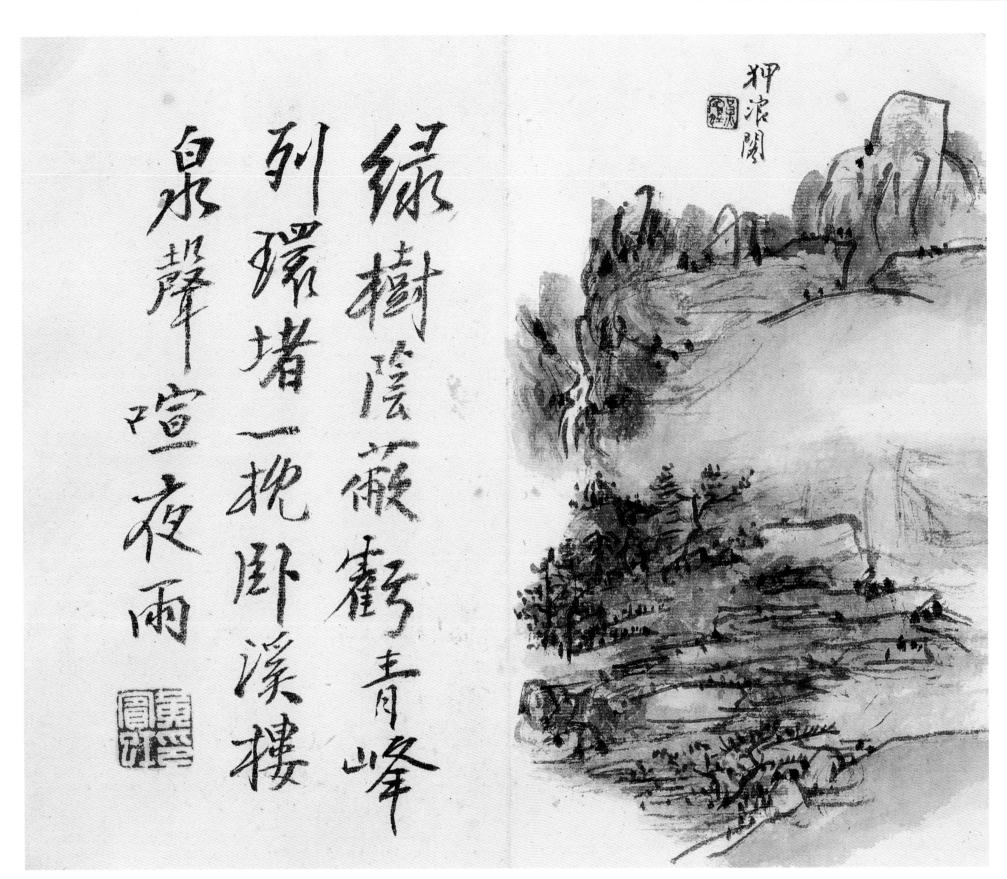

绿树阴蔽亏　青峰列环堵　一枕卧溪楼　泉声喧夜雨

黄山卧游　之五
题识：狎浪阁
钤印：黄宾虹
释文：绿树阴蔽亏　青峰列环堵　一枕卧溪楼　泉声喧夜雨
钤印：黄宾虹印

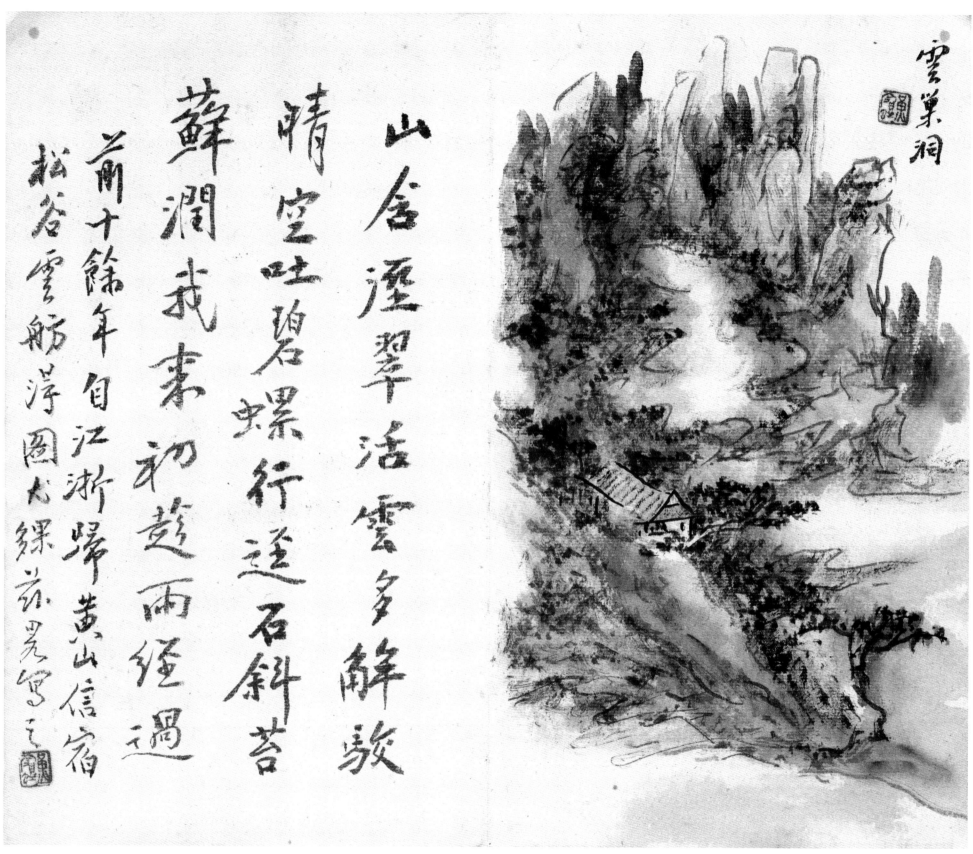

山含湮翠活雲多解驳
晴空吐碧螺行遂石斜苔
蘚潤我来初趁雨経過
前十餘年自江浙歸黄山信宿
松谷雲舫浮図尤絿兹畧写之

雲巢洞

黄山卧游 之六

题识：云巢洞

钤印：黄宾虹

释文：山含湿翠活云多　解驳晴空吐碧螺　行径石斜苔藓润　我来初趁雨经过　前十余年　自江浙归黄山　信宿松谷云舫　得图尤絿　兹略写之

钤印：黄宾虹

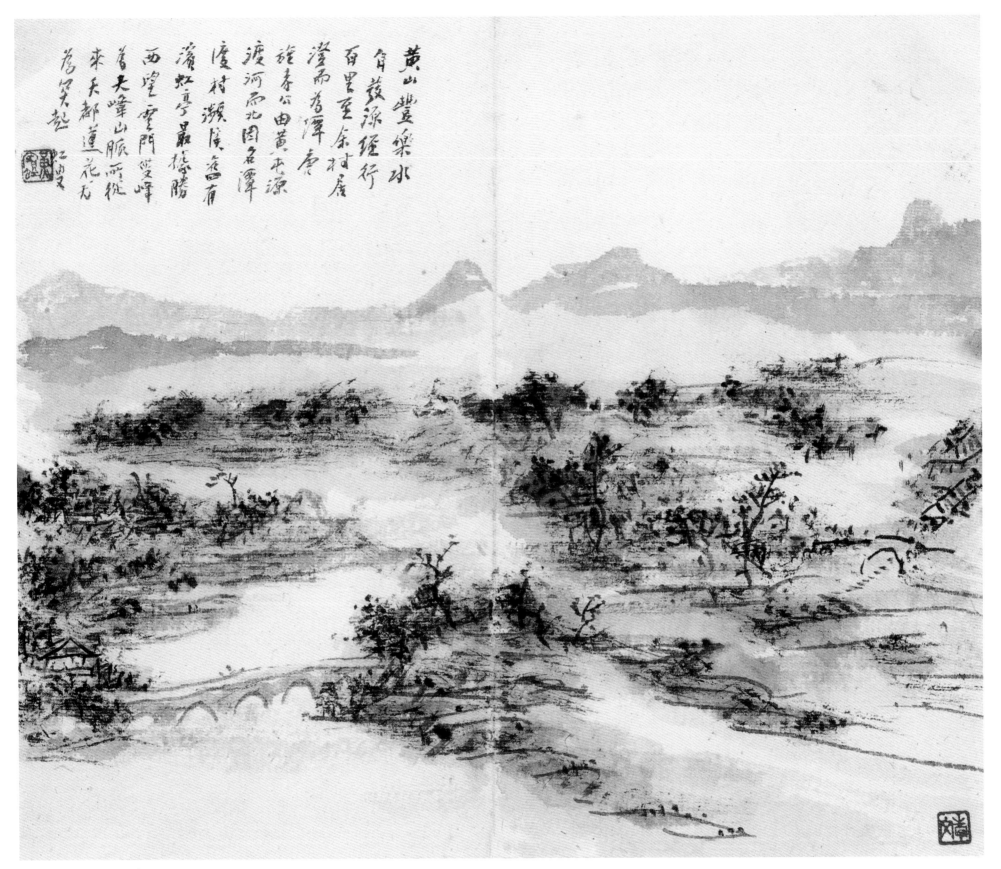

黄山卧游　之七

题识：黄山丰乐水　自发源经行百里　至余村居　澄而为潭　唐旌孝公由黄屯源渡河而北　因名潭渡村　濒溪旧有滨虹亭　最据胜　西望云门双峰　为大嶂山脉所从
　　　来　天都莲花尤为突起　矼叟
铃印：黄宾虹

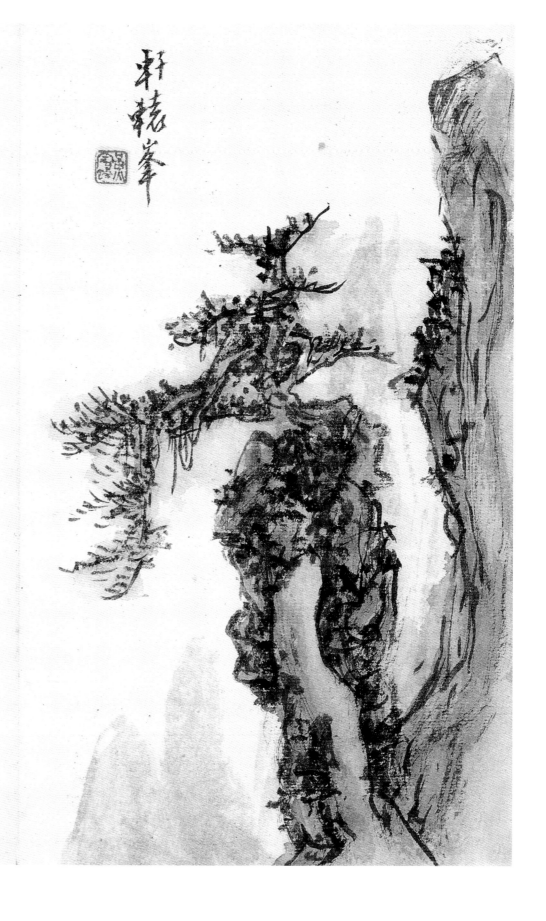

断壁苔阴缀青紫 凿窦千寻步容趾 下瞰绝壑云苍茫 欲度不度魄为褫 喘汗扪崖一伫观 远迎西爽开屏颜 安得面山此长坐 平铺松翠成蒲团 骋思未已足转进 历险穷幽贪选胜 群峰拔地各争奇 图归卧我徐徐领 小心坡

黄山卧游 之八

题识：轩辕峰

钤印：黄宾虹

释文：断壁苔阴缀青紫 凿窦千寻步容趾 下瞰绝壑云苍茫 欲度不度魄为褫 喘汗扪崖一伫观 远迎西爽开屏颜 安得面山此长坐 平铺松翠成蒲团 骋思未已足转进 历险穷幽贪选胜 群峰拔地各争奇 图归卧我徐徐领 小心坡

钤印：黄宾虹印

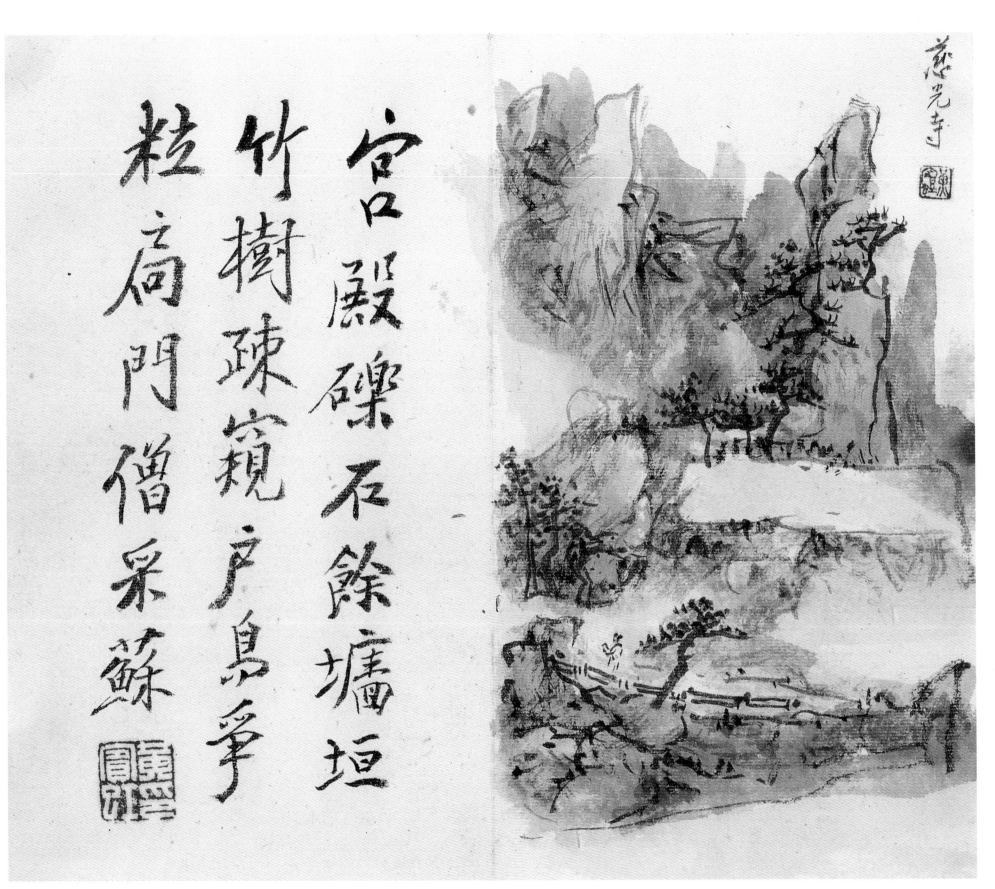

宮殿礫石餘牆垣
竹樹疎窺戶鳥爭
粒扃門僧采蘇

黄山卧游 之九

题识：慈光寺

钤印：黄宾虹

释文：宫殿砾石余　墙垣竹树疏　窥户鸟争粒　扃门僧采苏

钤印：黄宾虹印

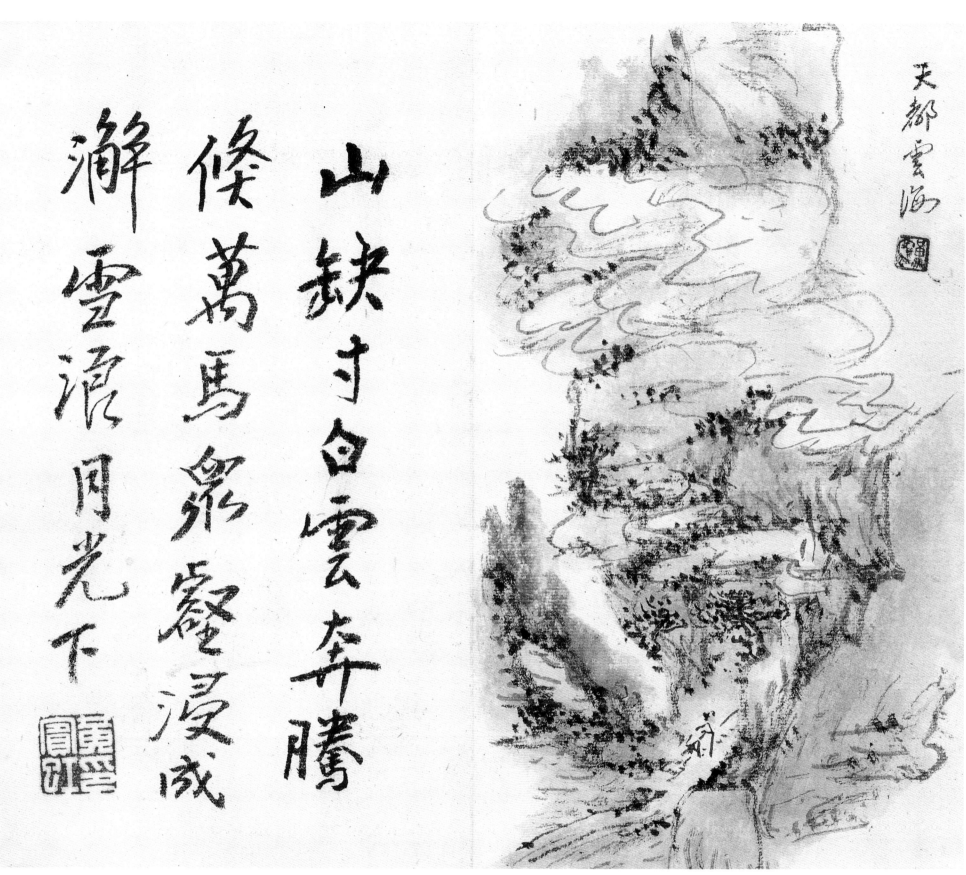

山缺寸白云奔腾倏万马众壑浸成瀚雪浪月光下

天都云海

黄山卧游 之十

题识：天都云海

钤印：黄宾虹

释文：山缺寸白云　奔腾倏万马　众壑浸成瀚　雪浪月光下

钤印：黄宾虹印

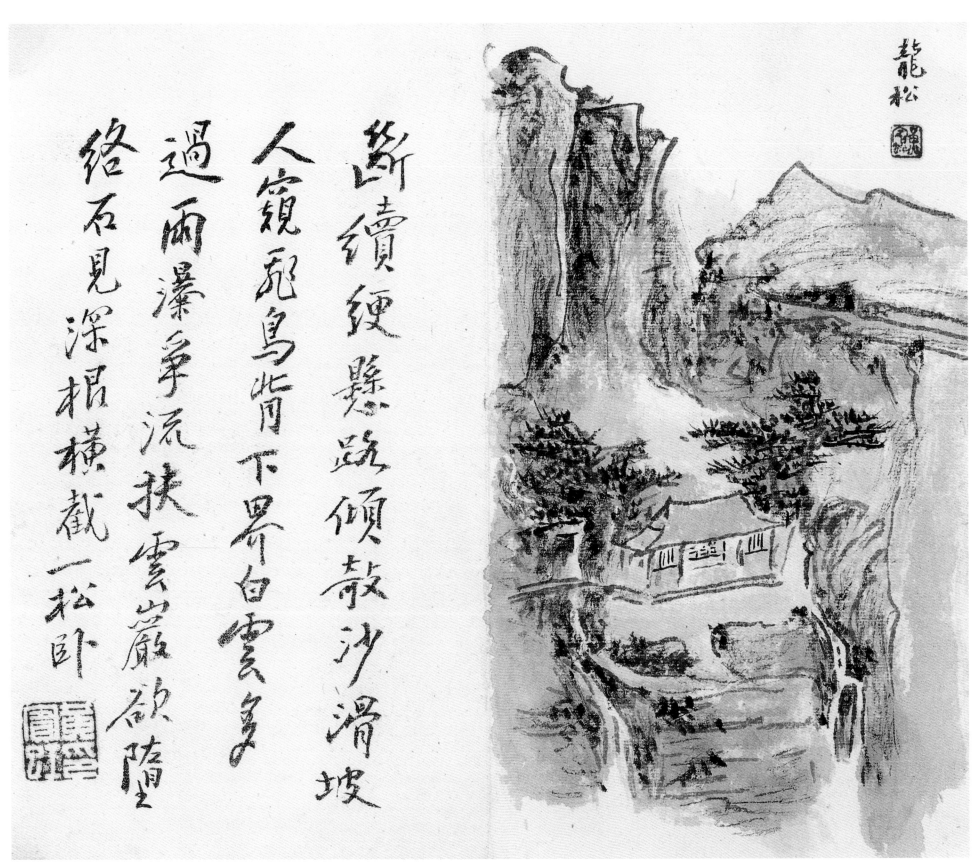

断续缒悬路　倾欹沙滑坡　人窥飞鸟背　下界白云多　过雨瀑争流　扶云岩欲堕　络石见深根横截一松卧

黄山卧游　之十一

题识：龙松

钤印：黄宾虹

释文：断续缒悬路　倾欹沙滑坡　人窥飞鸟背　下界白云多　过雨瀑争流　扶云岩欲堕　络石见深根横截一松卧

钤印：黄宾虹印

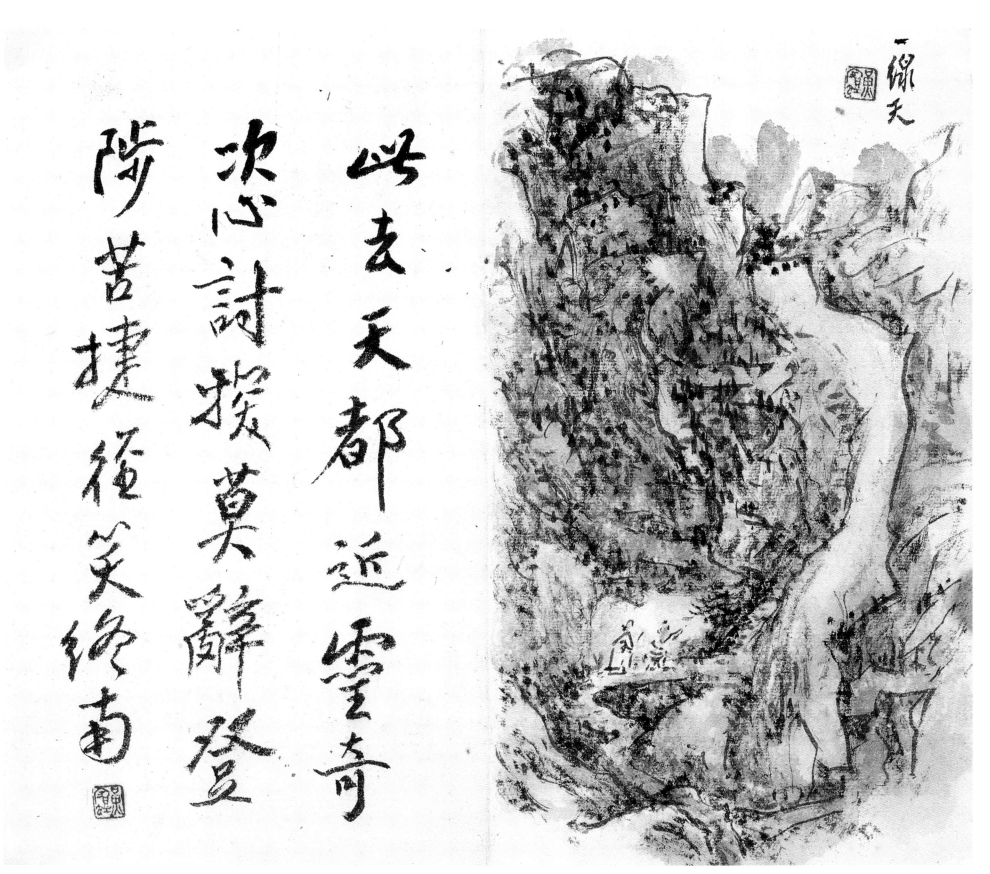

此去天都近　灵奇恣讨探　莫辞登陟苦　捷径笑终南

黄山卧游　之十二

题识：一线天

钤印：黄宾虹

释文：此去天都近　灵奇恣讨探　莫辞登陟苦　捷径笑终南

钤印：黄宾虹

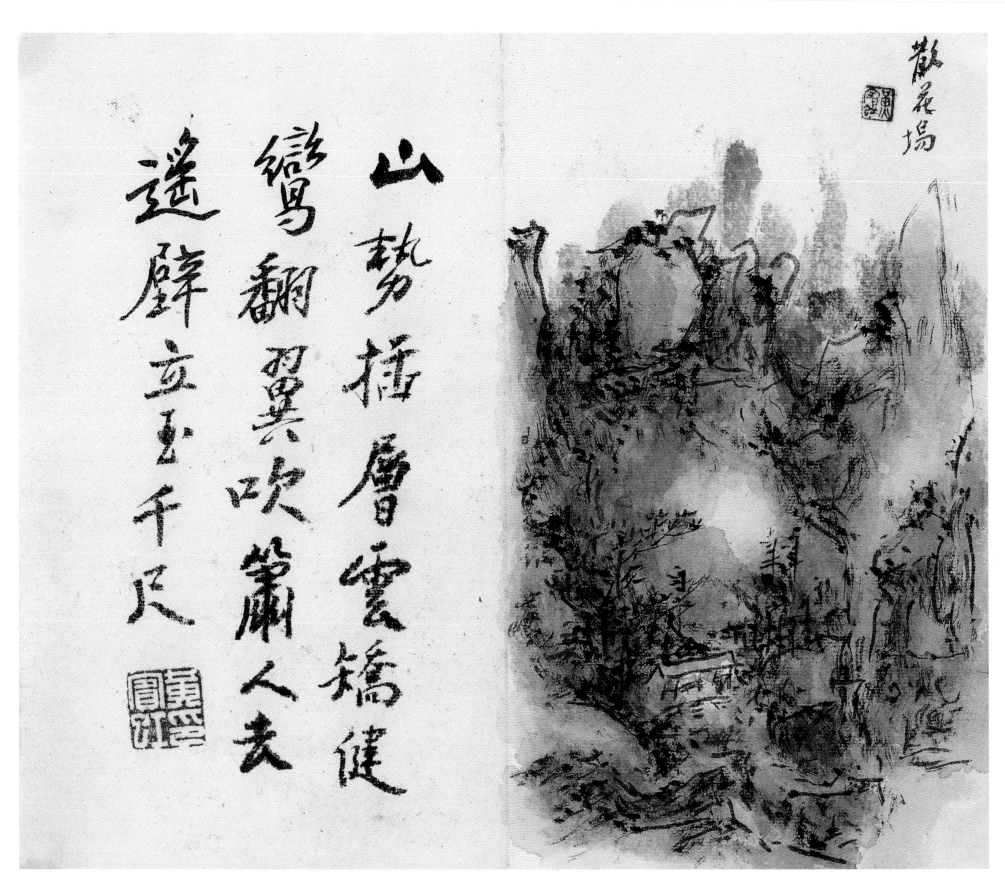

黄山卧游 之十三

题识：散花坞

钤印：黄宾虹

释文：山势插层云　矫健鸾翻翼　吹箫人去遥　壁立玉千尺

钤印：黄宾虹印

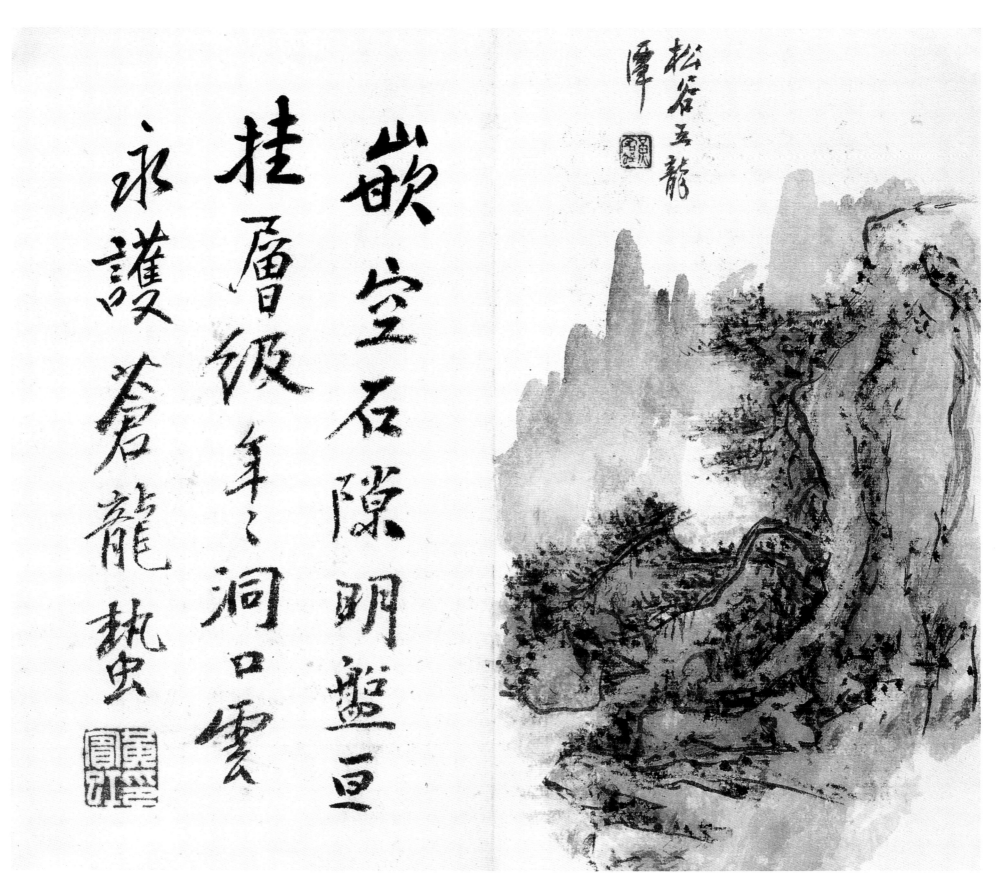

嵌空石隙明盤亘

挂層級年年洞口雲

永護蒼龍蟄

松谷五龍潭

黄山卧游 之十四

题识：松谷五龙潭

钤印：黄宾虹

释文：嵌空石隙明　盘亘挂层级　年年洞口云　永护苍龙蛰

钤印：黄宾虹印

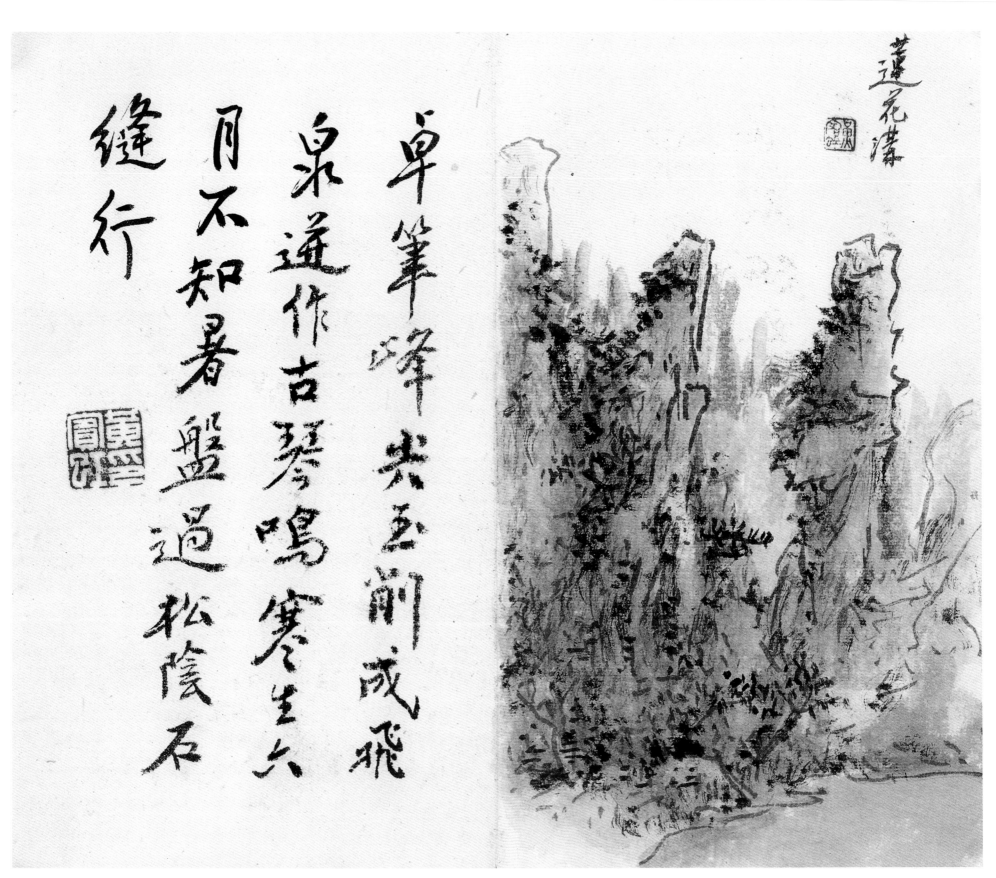

卓筆峰尖玉削成
飛泉進作古琴鳴
寒生六月不知暑
盤過松陰石縫行

蓮花溝

黄山卧游 之十五

题识：莲花沟

钤印：黄宾虹

释文：卓笔峰尖玉削成　飞泉进作古琴鸣　寒生六月不知暑　盘过松阴石缝行

钤印：黄宾虹印

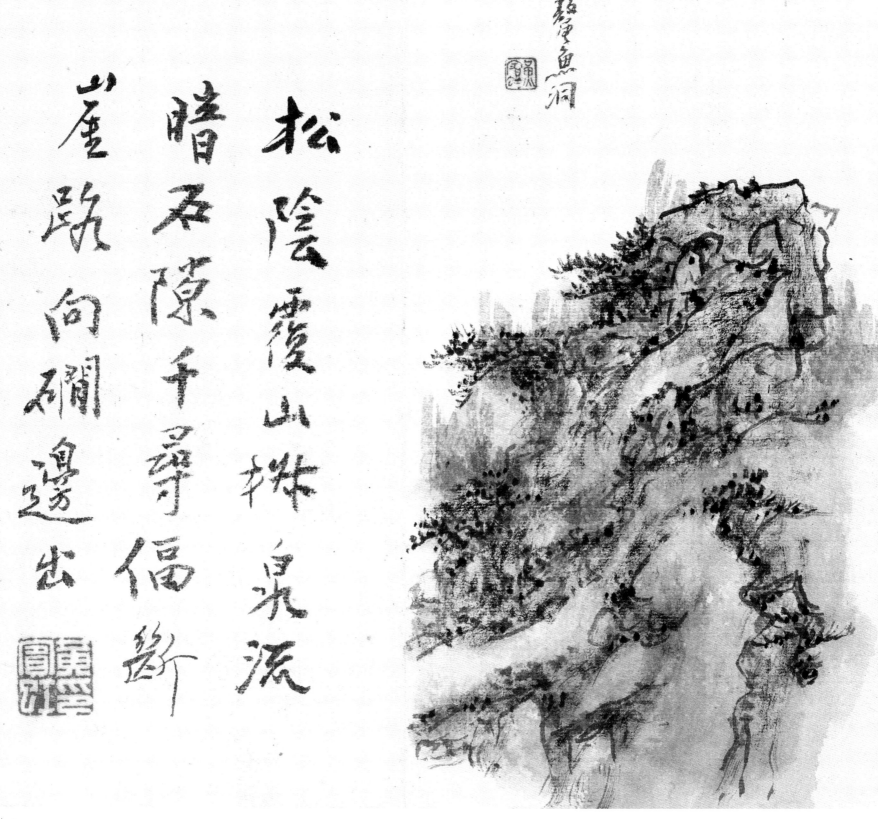

松陰覆山椒　泉流暗石隙　千尋逼斷崖　路向磵邊出

鼇魚洞

黄山卧游　之十六

题识：鳌鱼洞
钤印：黄宾虹
释文：松阴覆山椒　泉流暗石隙　千寻逼断崖　路向涧边出
钤印：黄宾虹印

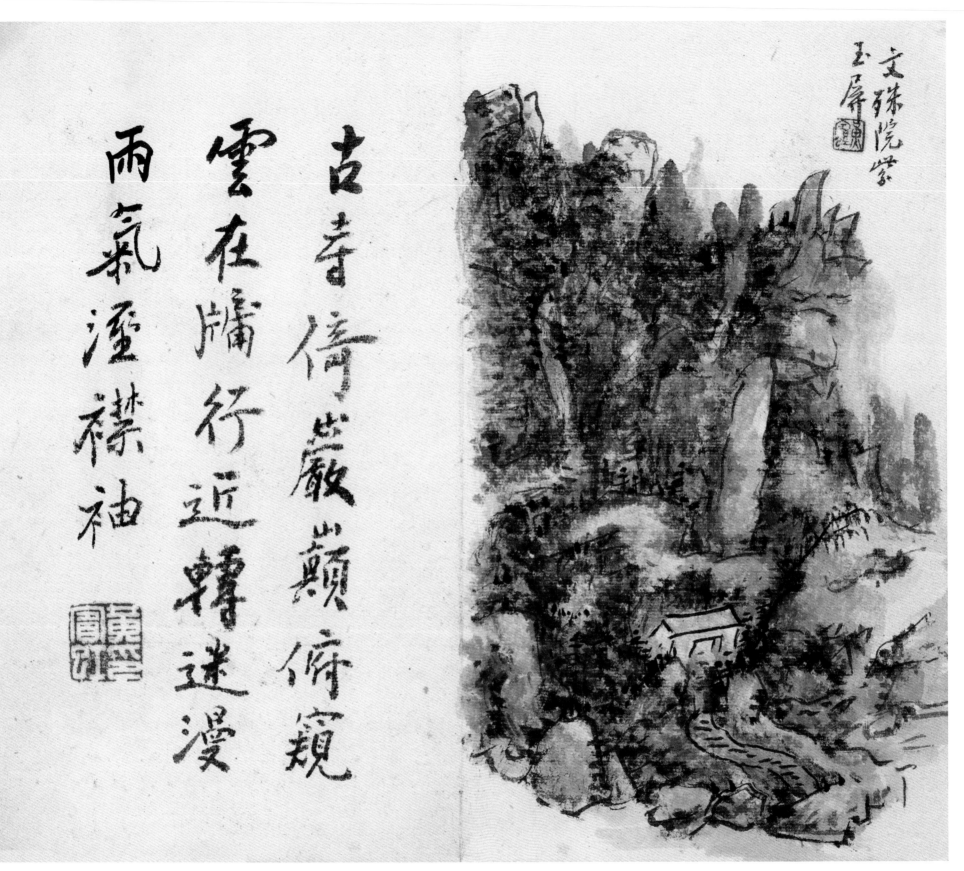

古寺倚巖巔俯窺
雲在牖行近轉迷漫
雨氣溼襟袖

文殊院紫玉屏

黄山卧游 之十七
题识：文殊院紫玉屏
钤印：黄宾虹
释文：古寺倚岩巅 俯窥云在牖 行近转迷漫 雨气湿襟袖
钤印：黄宾虹印

庚子三月余躧屩嶺經譚
家橋將浮江至鳩茲會有人
自黃山來遂偕行度烏泥關
從雲舫入師林寺登始信
峰觀散花隝游前海之
文殊院下湯口因冒雨而旋
甲午而後歸耕歙東墾
兵荒田晦數千計歲必至

天都蓮花諸峰嘗於
秋霽盡興探索邱壑云
煙之趣收之囊中
孝文世講出素冊索為拙
筆昕夕點染積數月
而成此爰錄紀游詩以
博雅粲
己丑八十六叟賓虹

黃山臥游 之十八

释文：庚子三月余躧屩岭 经谭家桥 将浮江至鸠
兹 会有人自黄山来 遂偕行 度乌泥关 从
云舫入师林寺 登始信峰 观散花坞 游前海
之文殊院 下汤口因冒雨而旋 甲午而后归耕
歙东 垦兵荒田亩数千 计岁必至

黃山臥游 之十九

释文：天都莲花诸峰 尝于秋霁 尽兴探索丘壑云
烟之趣 收之囊中 孝文世讲出素册索为拙
笔 昕夕点染 积数月而成此 爰录纪游诗以
博雅粲 己丑 八十六叟宾虹

钤印：黄宾虹印

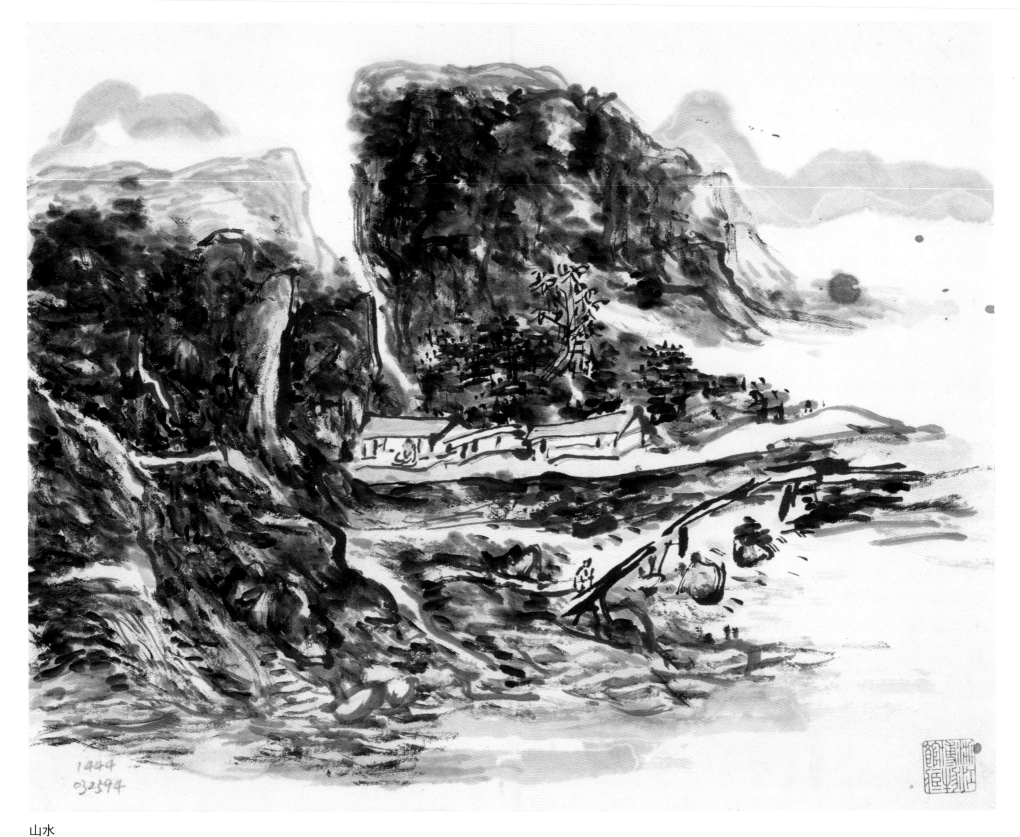

山水

纸本　27.5cm×34cm　浙江省博物馆藏

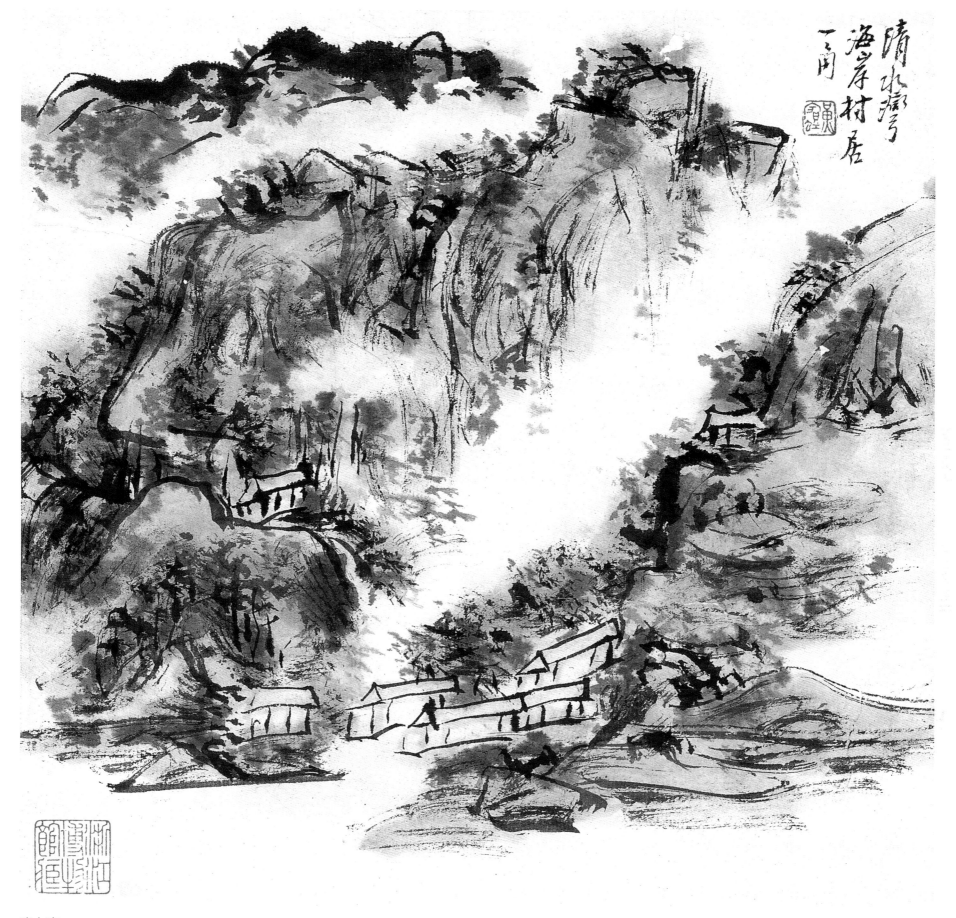

清水湾海岸村居
一角

清水湾

纸本　22.8cm×23.3cm　浙江省博物馆藏

题识：清水湾海岸村居一角

钤印：黄宾虹

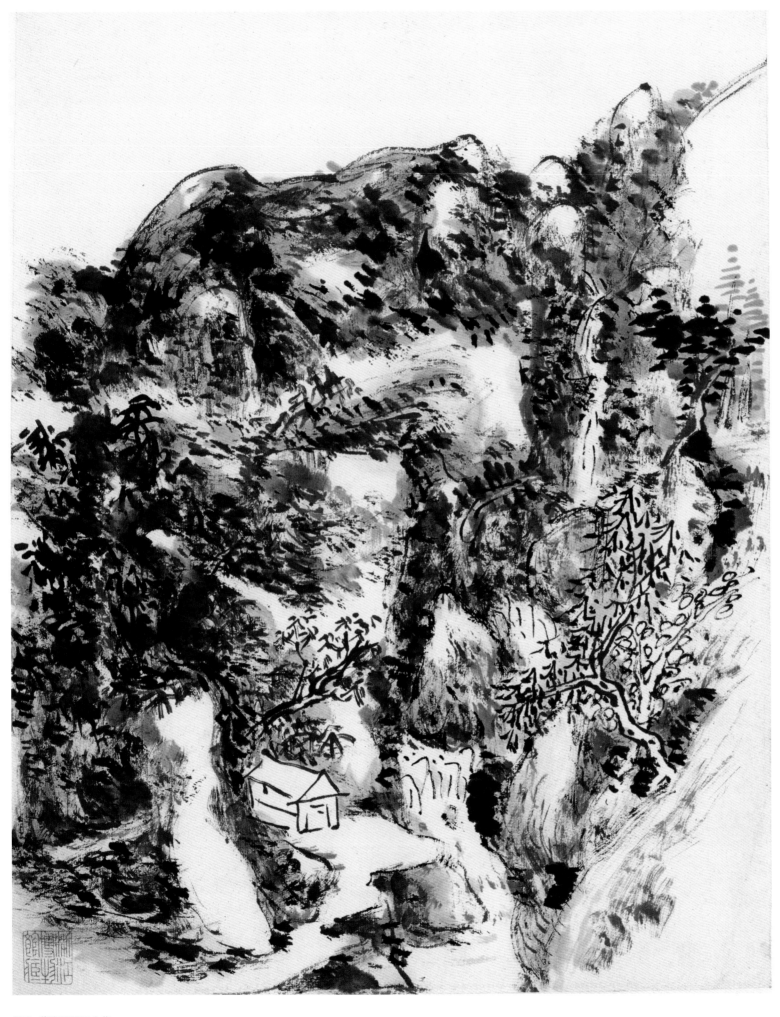

山水　四幅　之一
纸本　40cm×28cm
浙江省博物馆藏

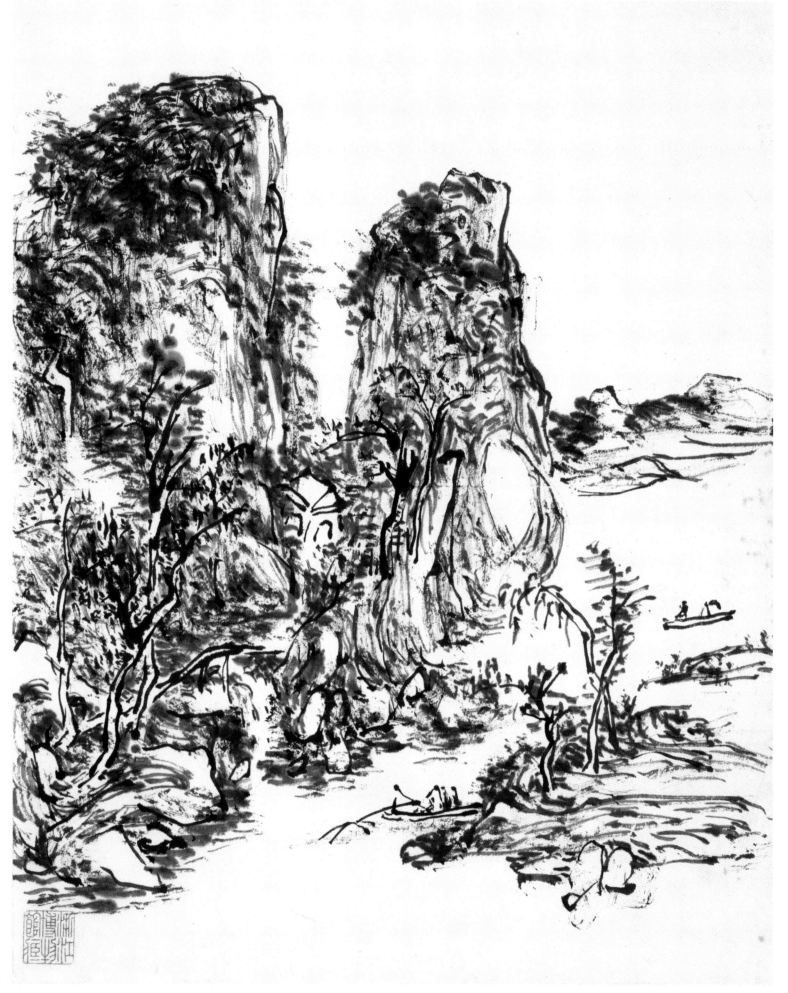

山水　之二

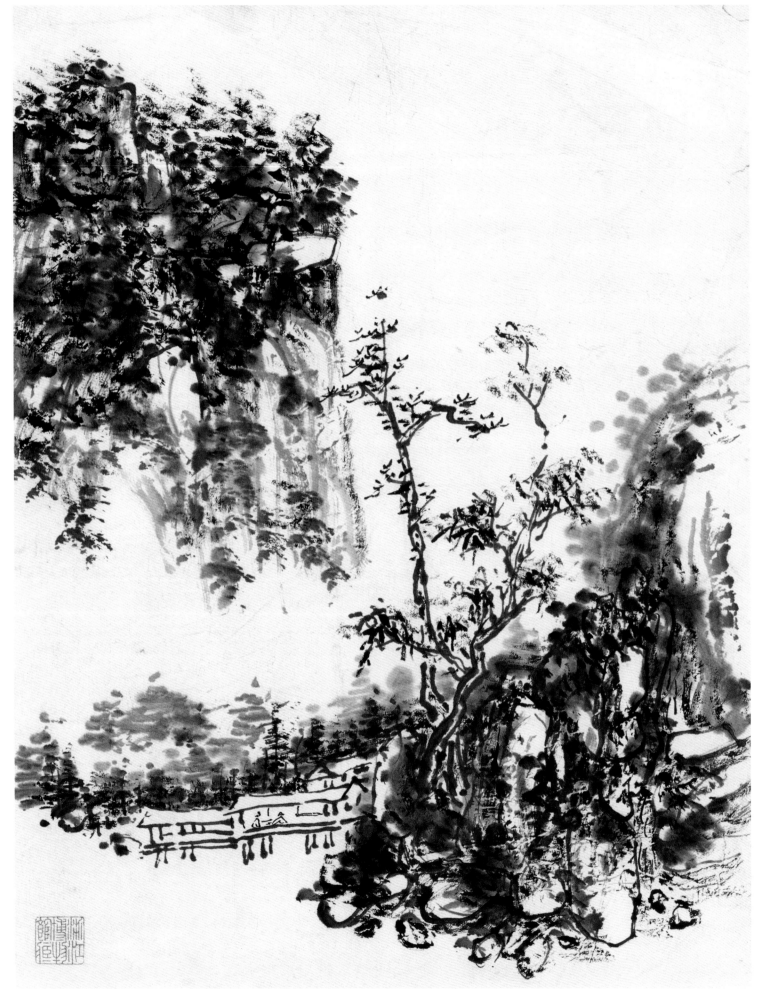

山水 之三

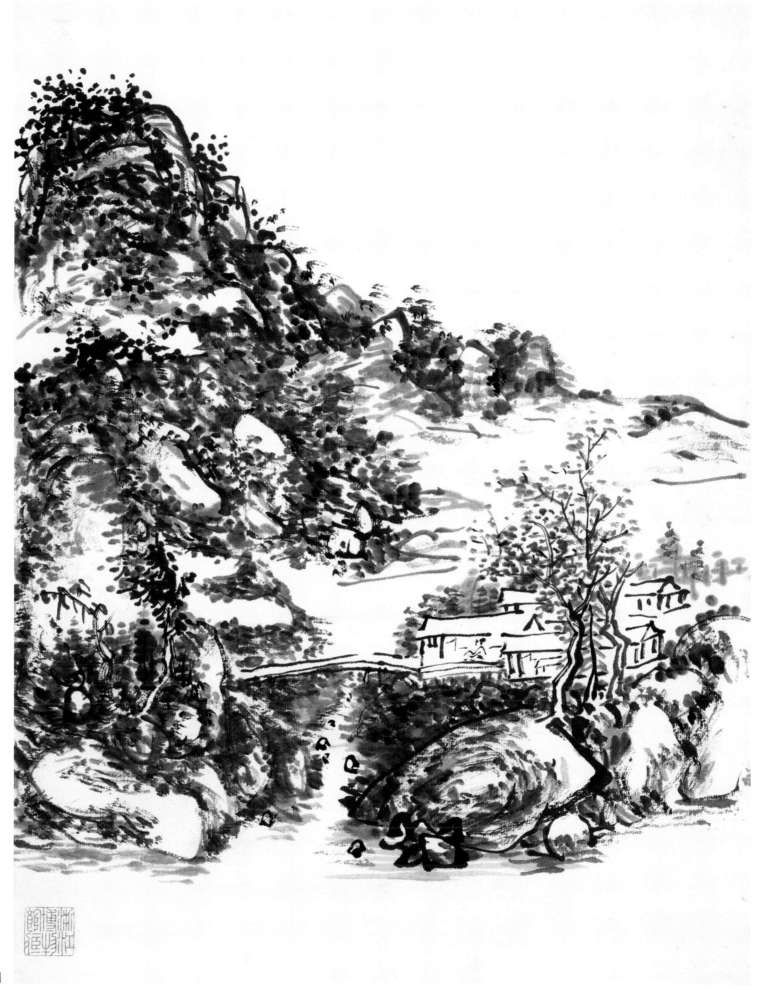

山水 之四

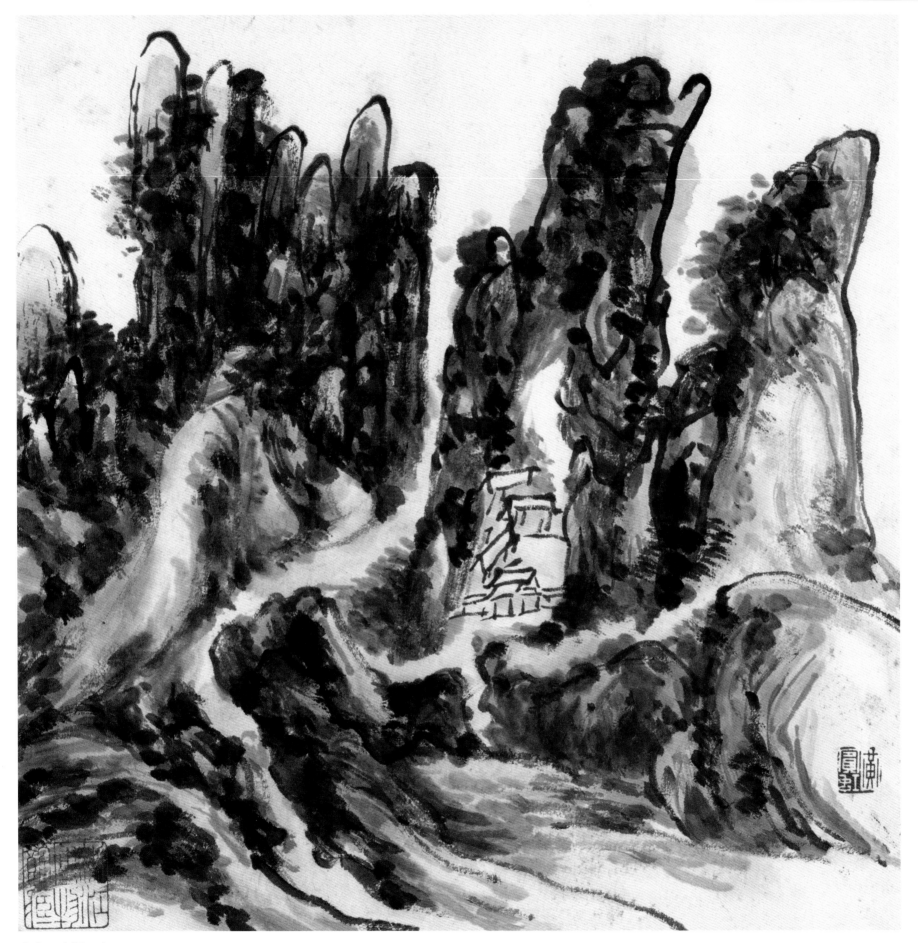

山水　八幅　之一

纸本　19.7cm×19.6cm　浙江省博物馆藏
钤印：黄宾虹

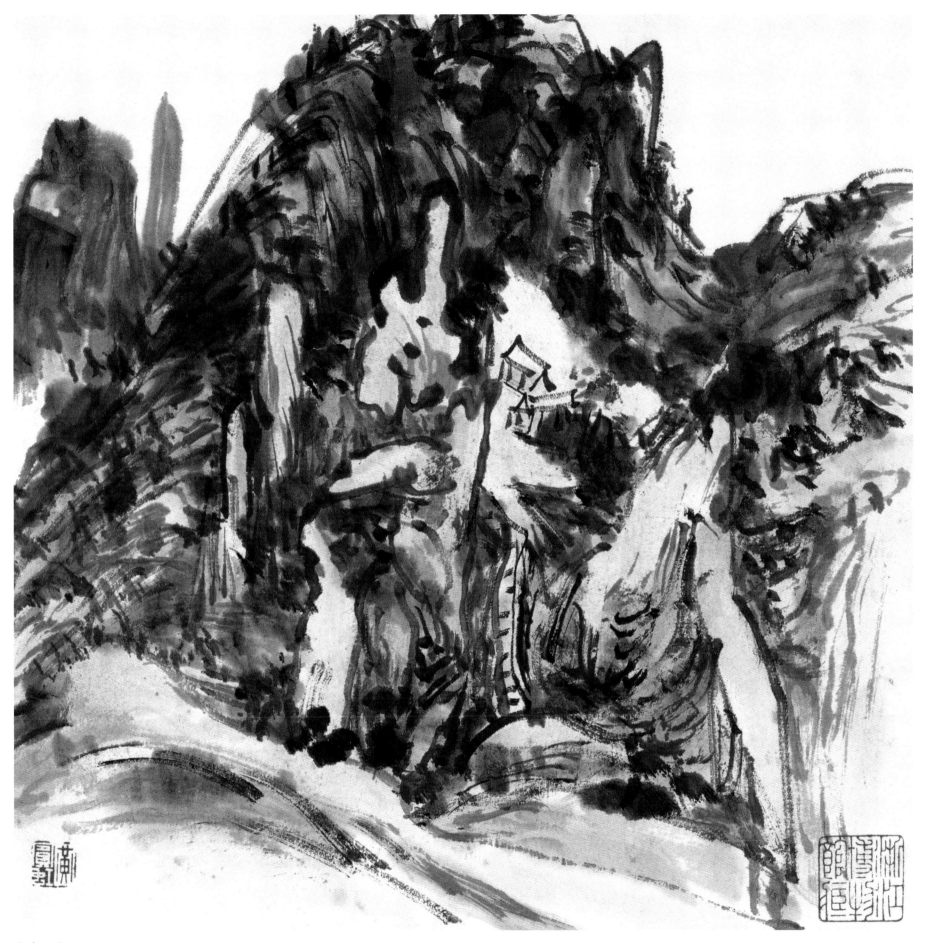

山水　之二

钤印：黄宾虹

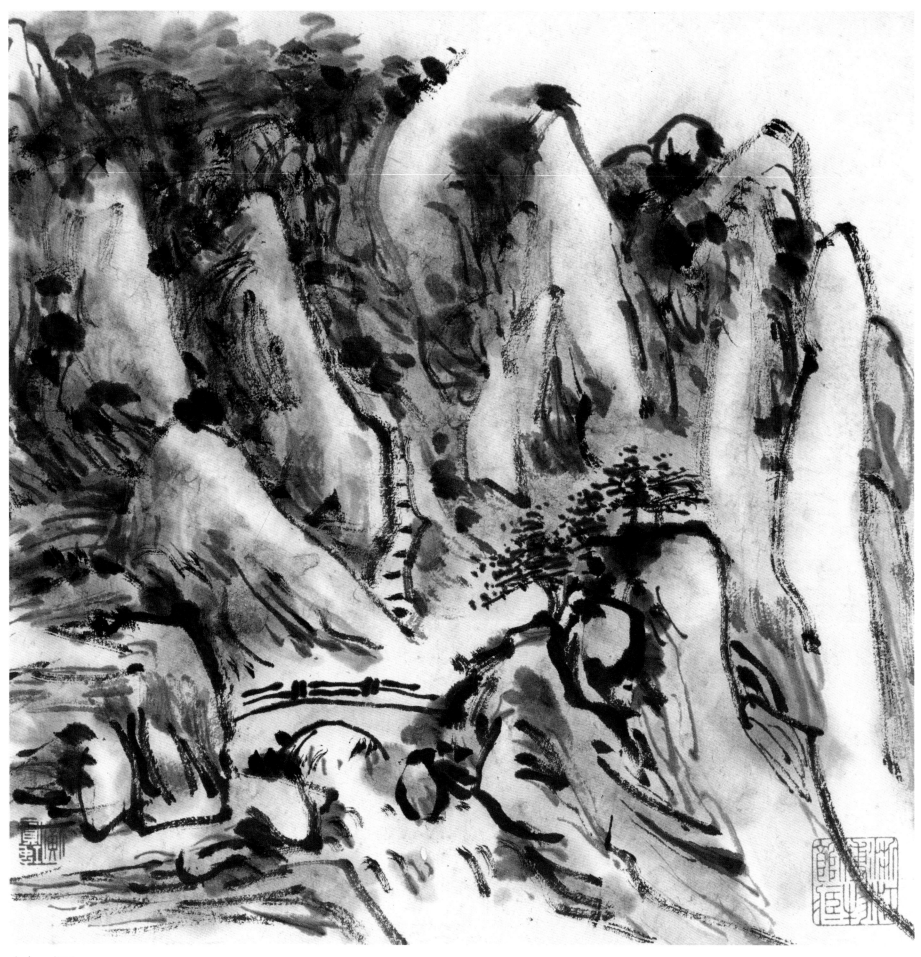

山水 之三

钤印：黄宾虹

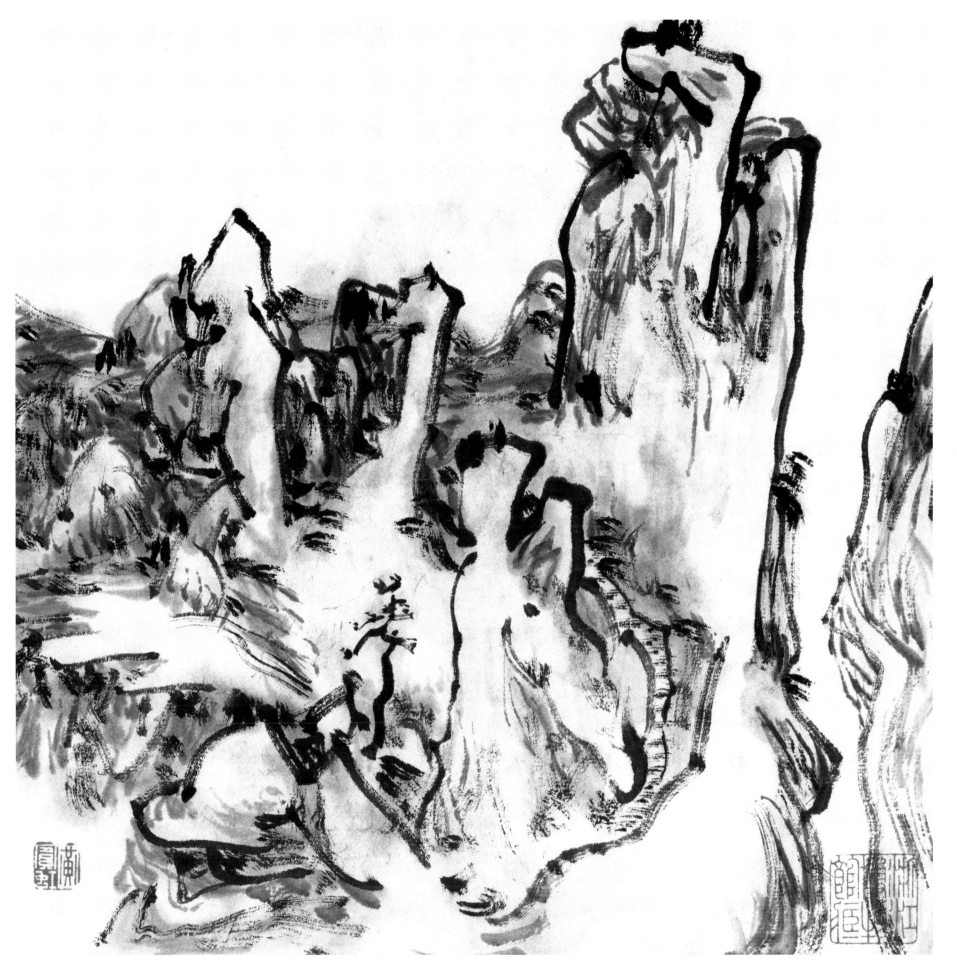

山水　之四

钤印：黄宾虹

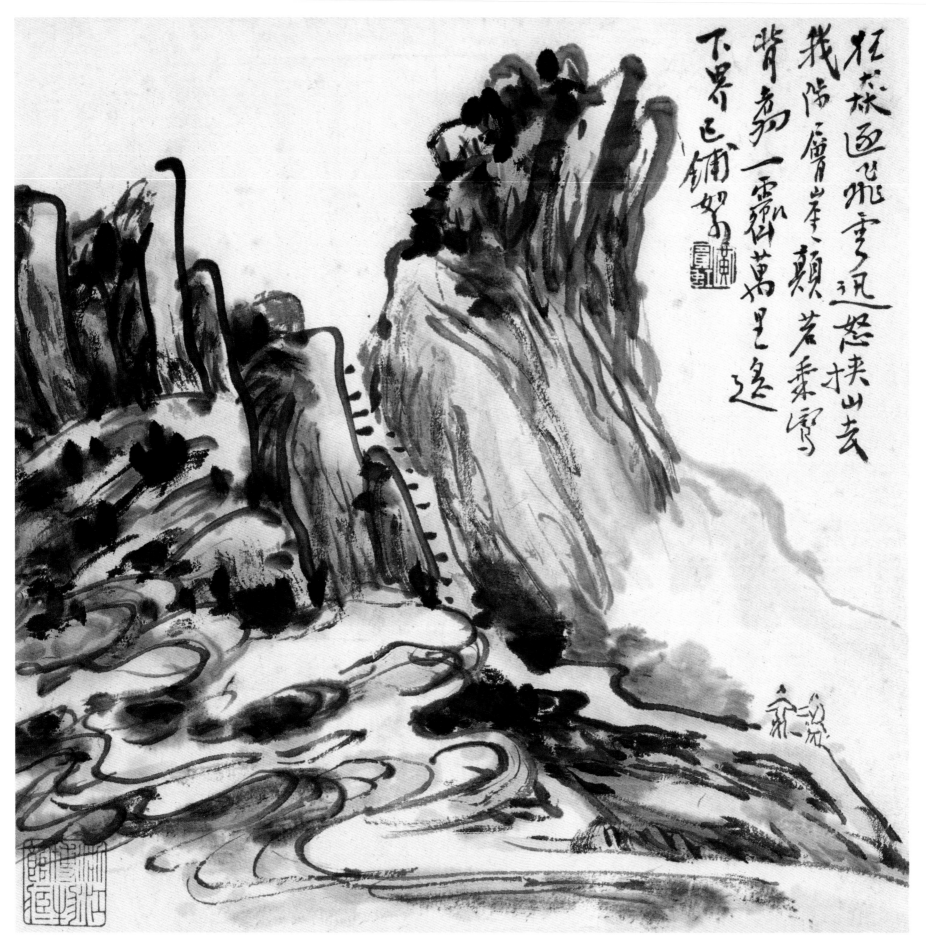

山水 之五

题识：狂飙逐飞云　迅怒挟山去　我陟层崖颠（巅）　若乘鸢背骞　一霁万里遥　下界已铺絮

钤印：黄宾虹

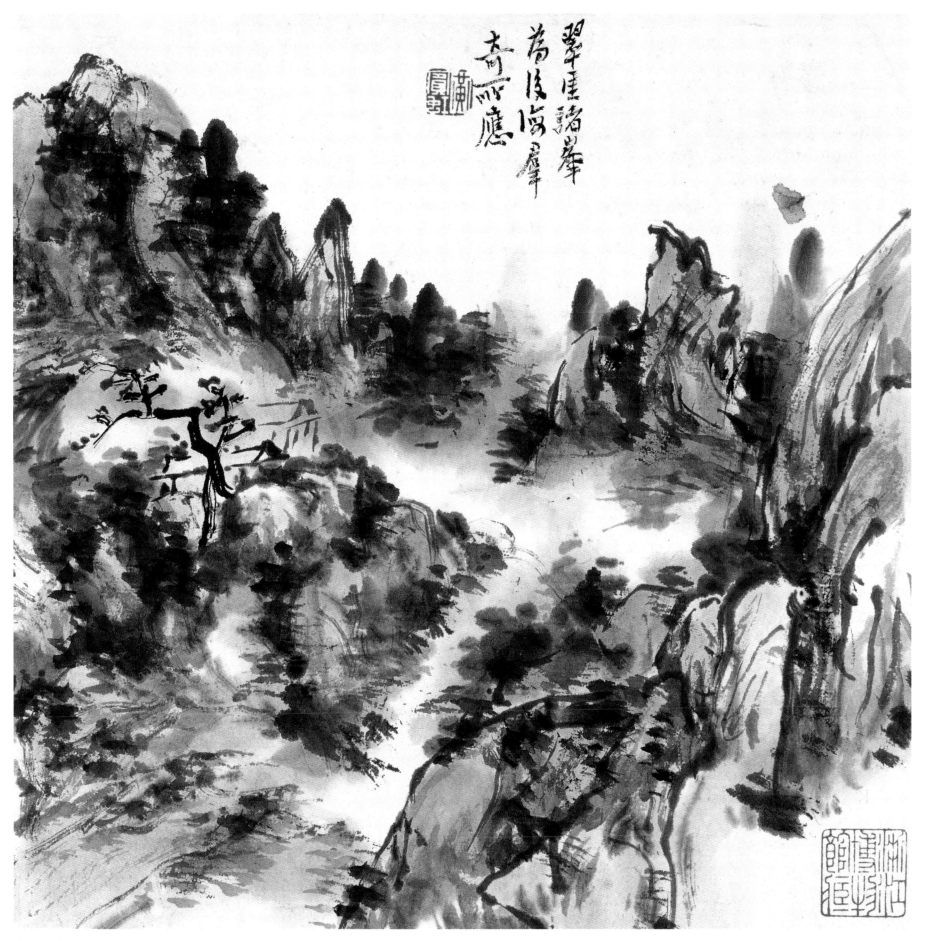

山水　之六

题识：翠崖诸峰为后海群奇所应

钤印：黄宾虹

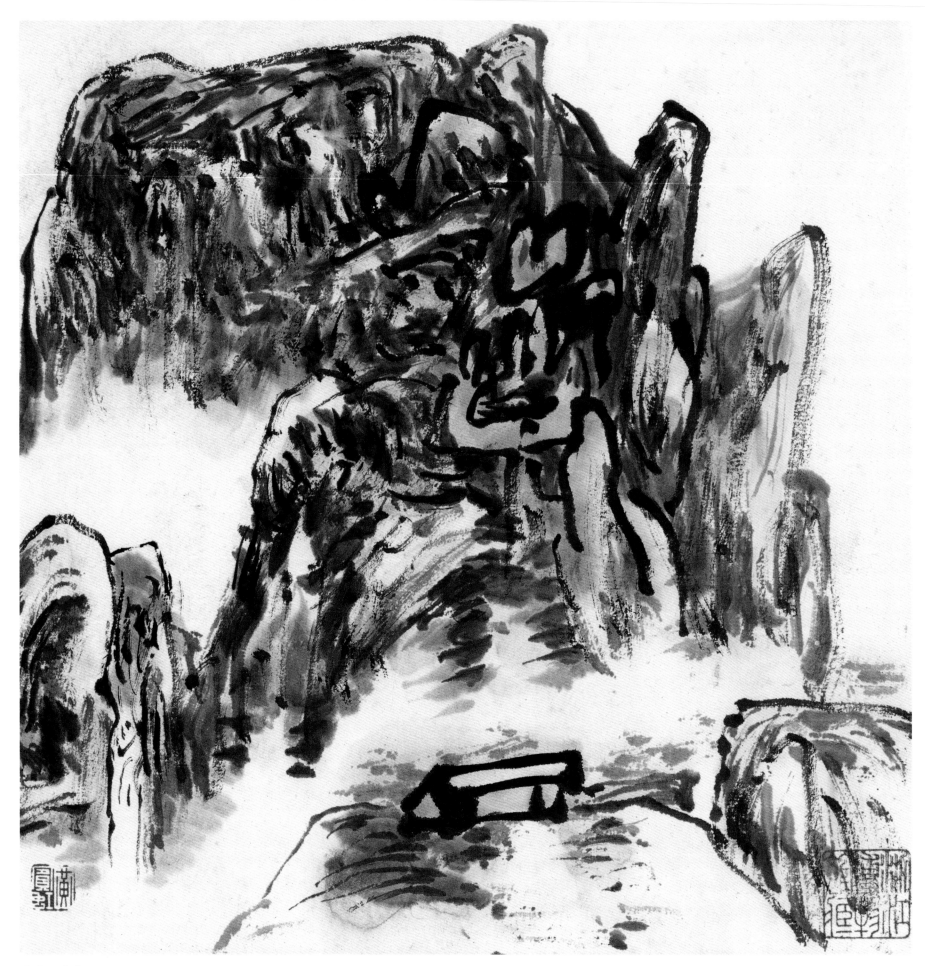

山水 之七
钤印：黄宾虹

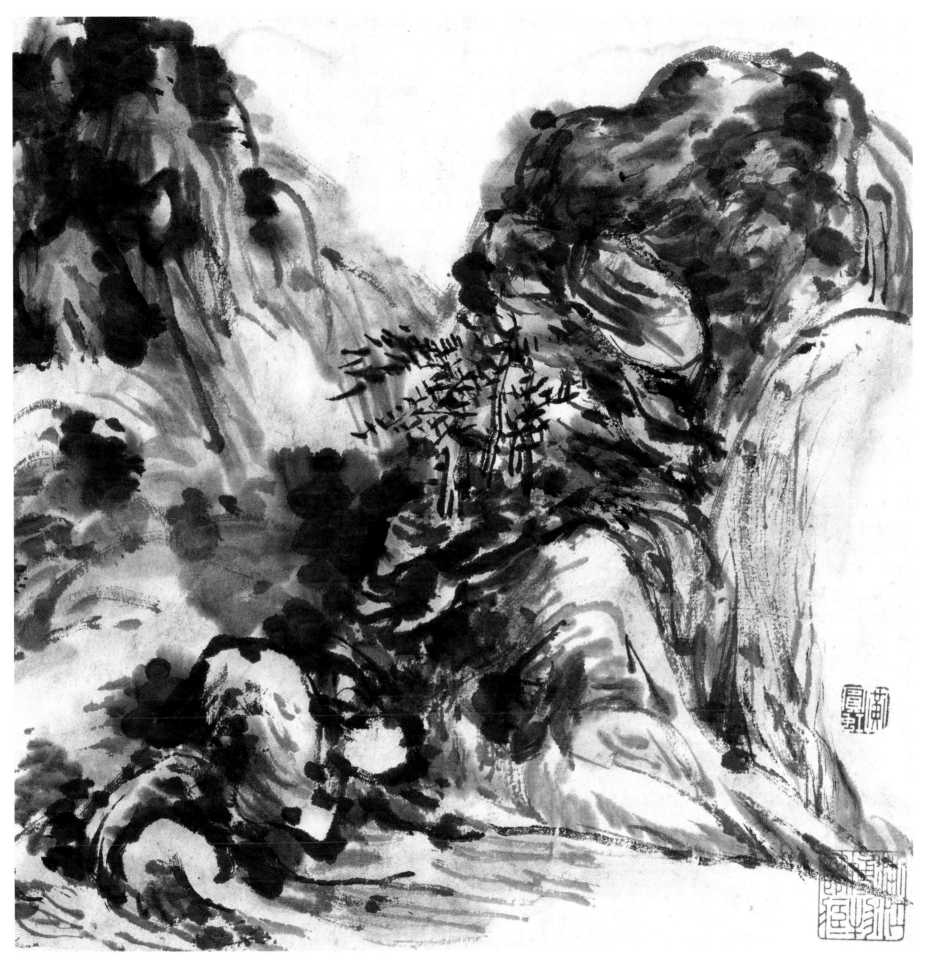

山水 之八

钤印：黄宾虹

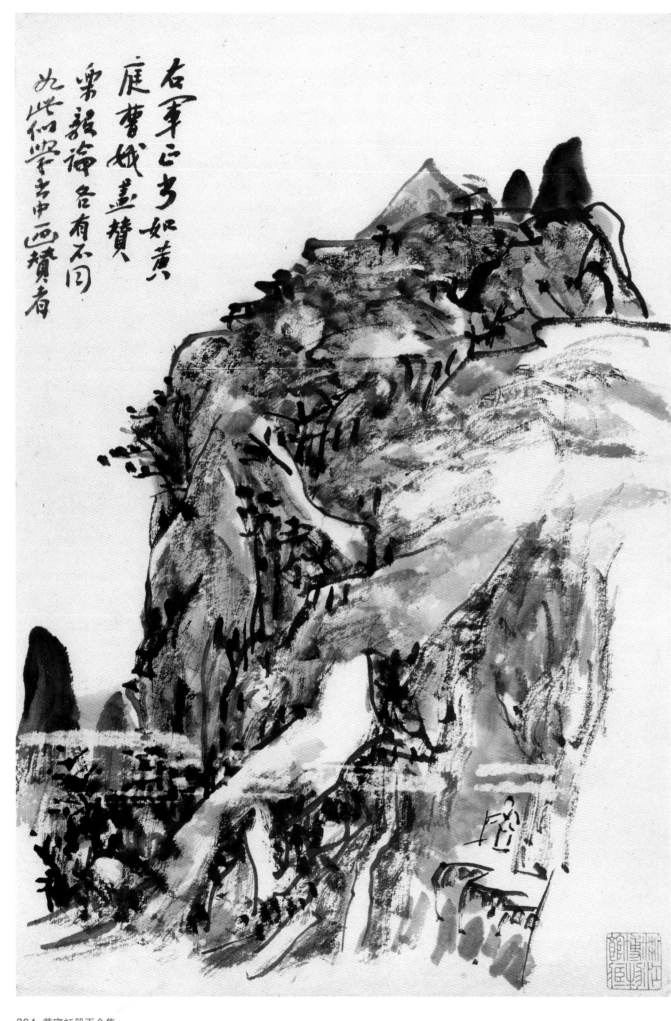

右軍正書如黃
庭曹娥畫贊
樂毅論各有不同
如此似學書中畫贊者

山水　两幅　之一

纸本　33cm×22.5cm　浙江省博物馆藏
题识：右军正书如黄庭曹娥画赞乐毅论　各有不
　　　同　如此似学书中画赞者

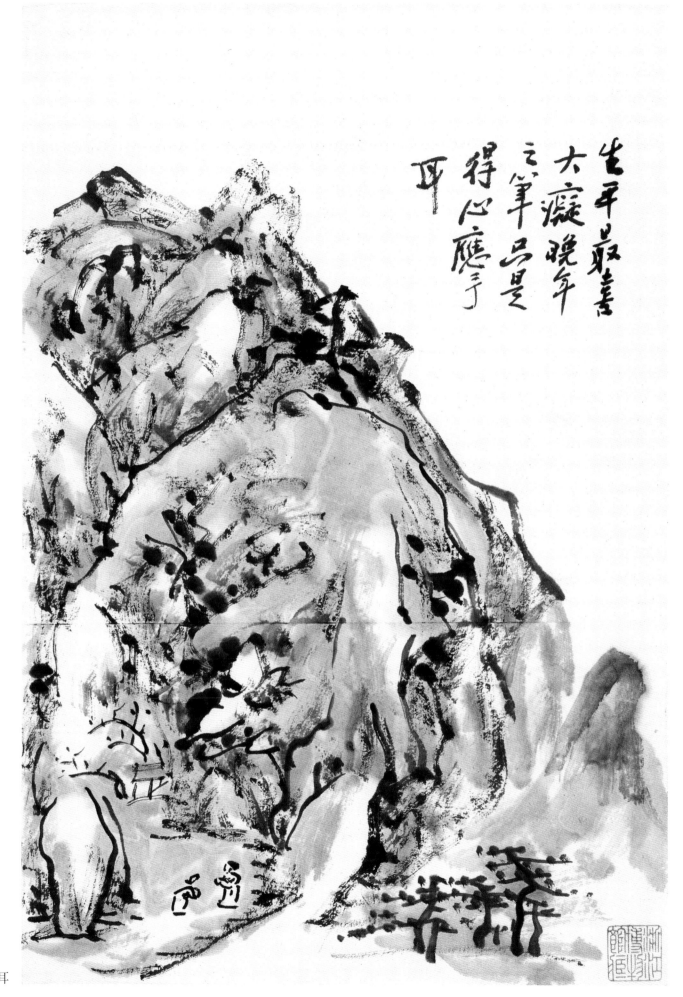

生平最善
大痴晚年
之筆品是
得心應手
耳

山水 之二

题识：生平最爱大痴晚年之笔 只是得心应手耳

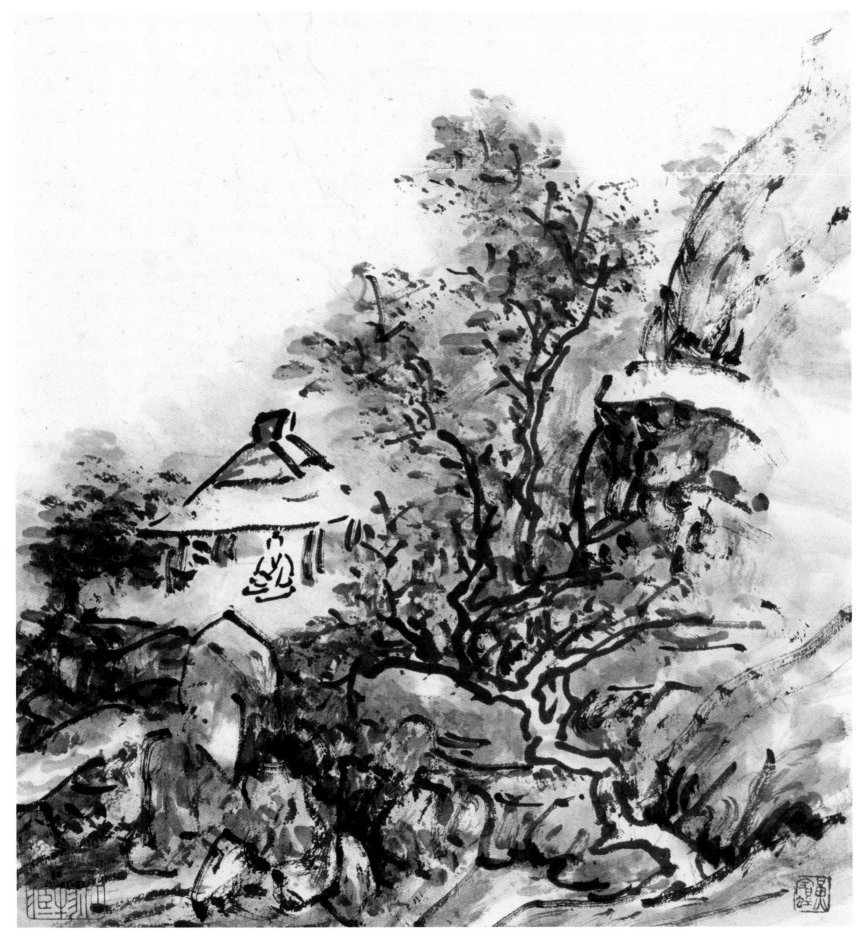

山水　两幅　之一

纸本　20.8cm×19.5cm　浙江省博物馆藏
钤印：黄宾虹

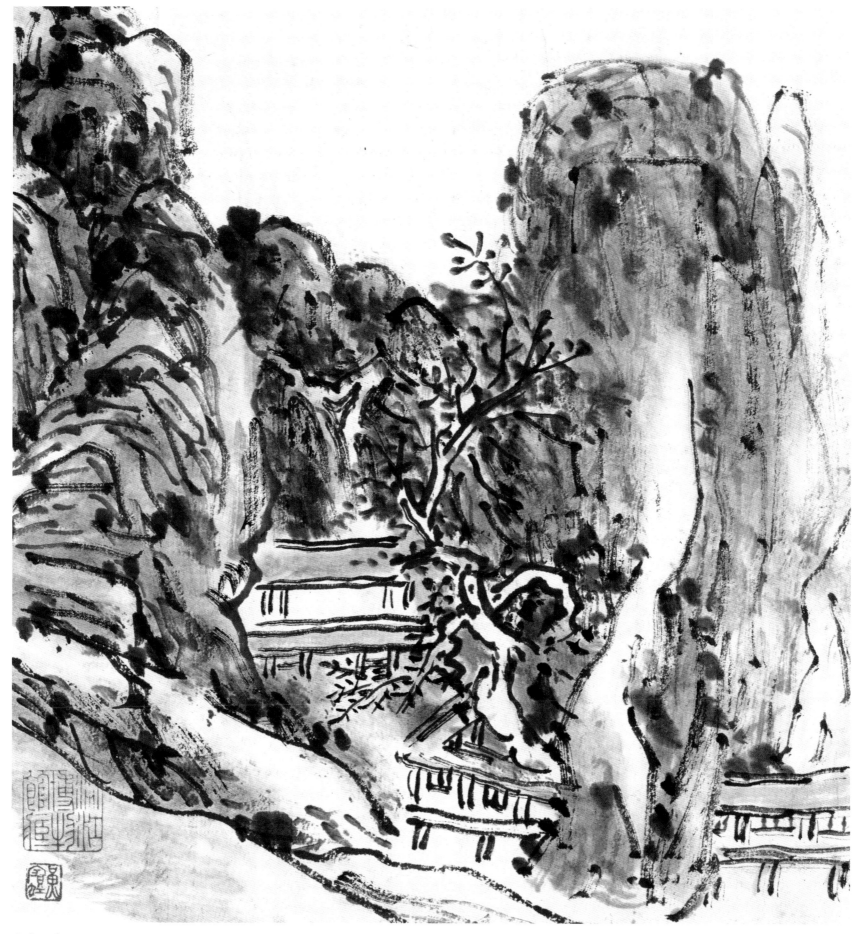

山水　之二

钤印：黄宾虹

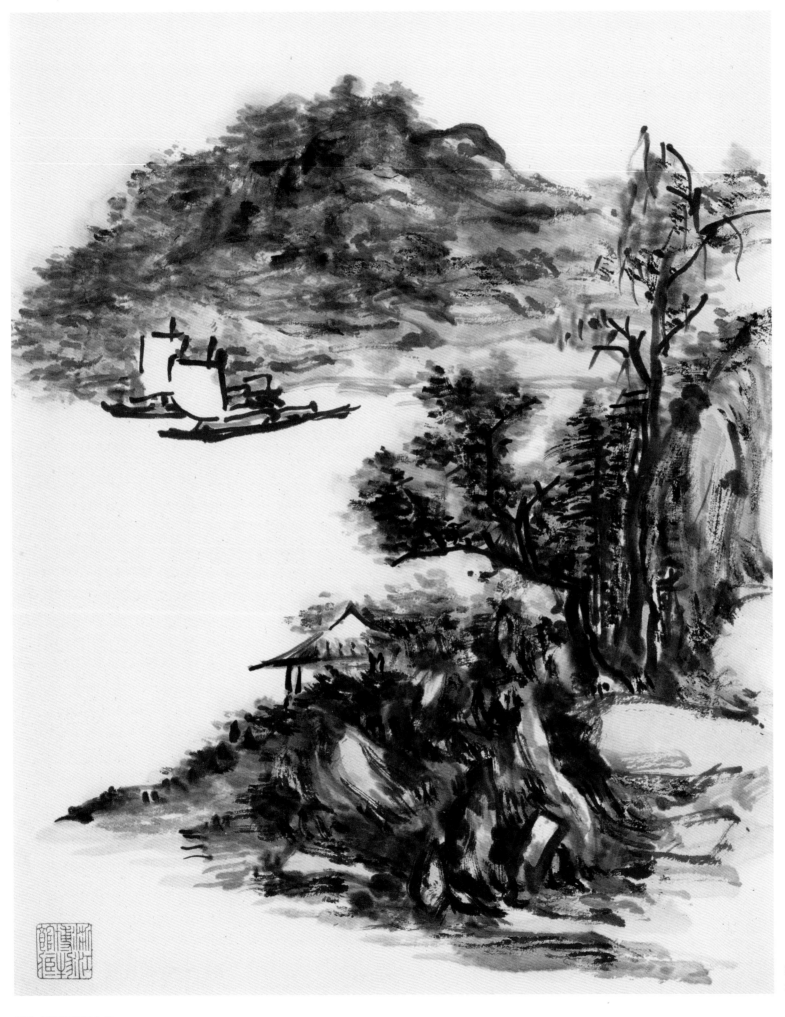

山水　两幅　之一

纸本　33cm×25cm

浙江省博物馆藏

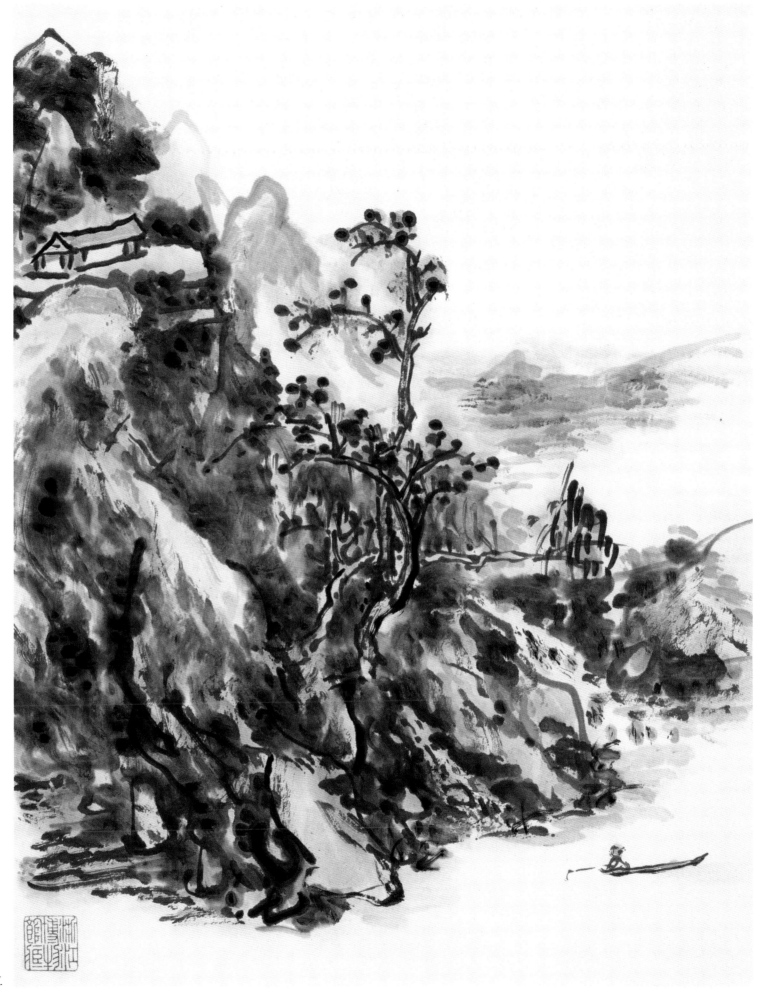

山水 之二

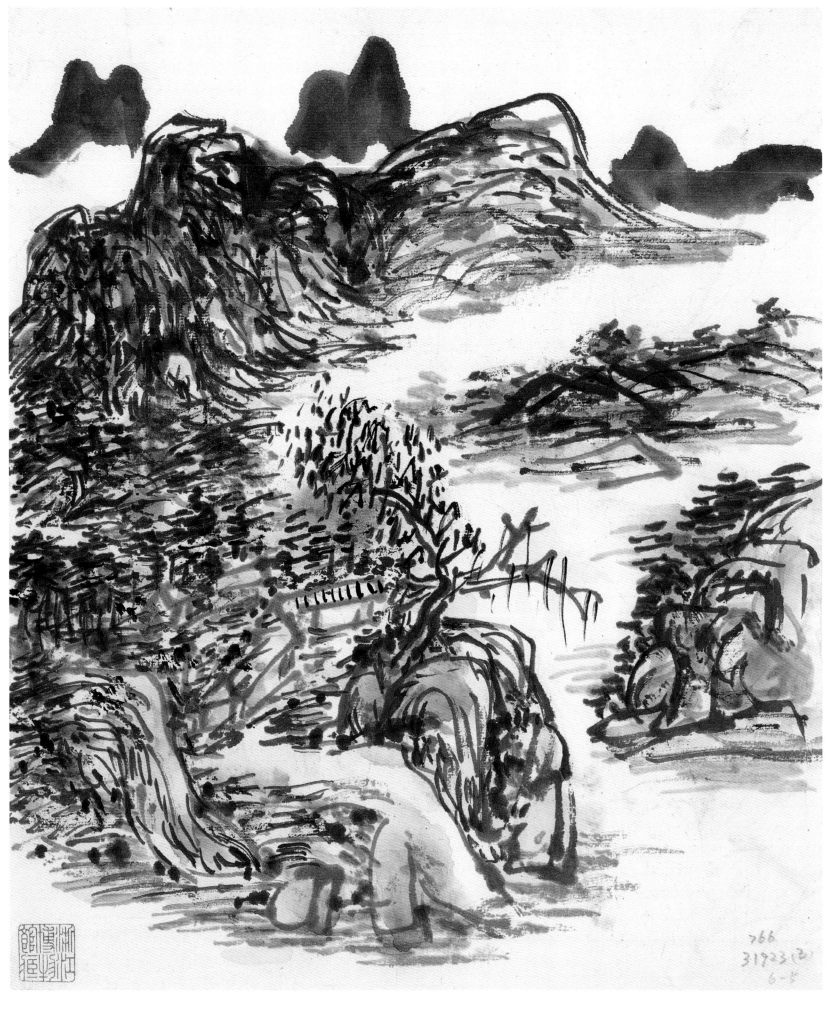

山水 两幅 之一
纸本 32cm × 26.5cm
浙江省博物馆藏

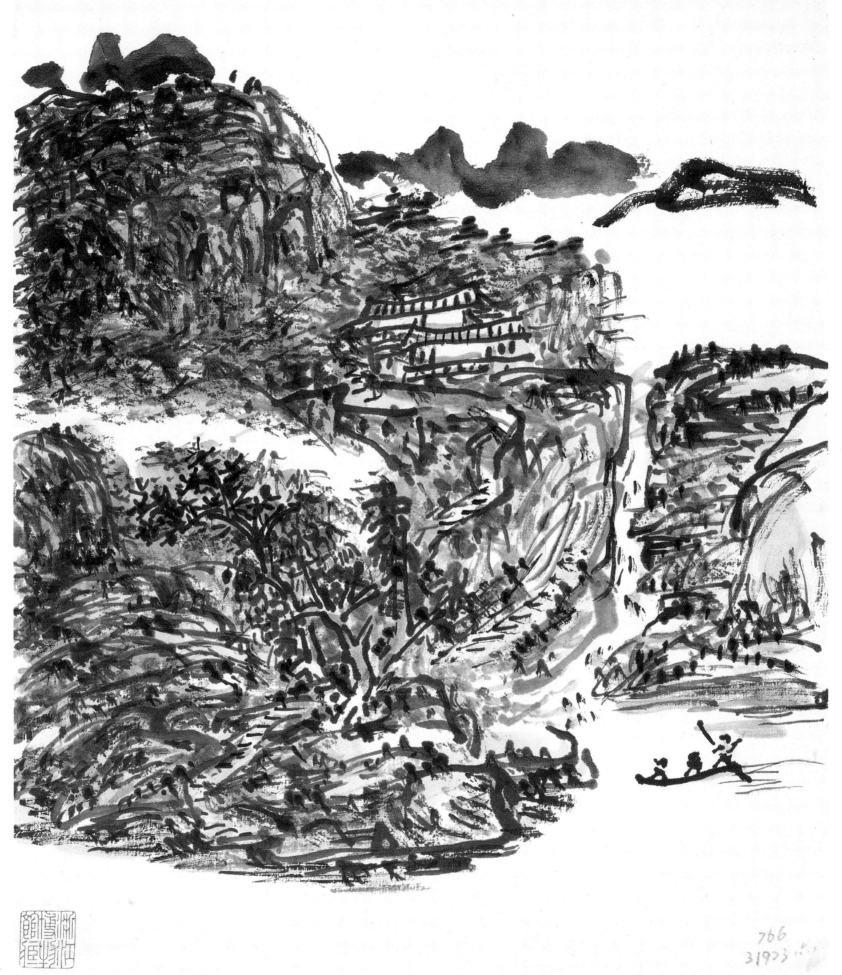

山水 之二

766
31923

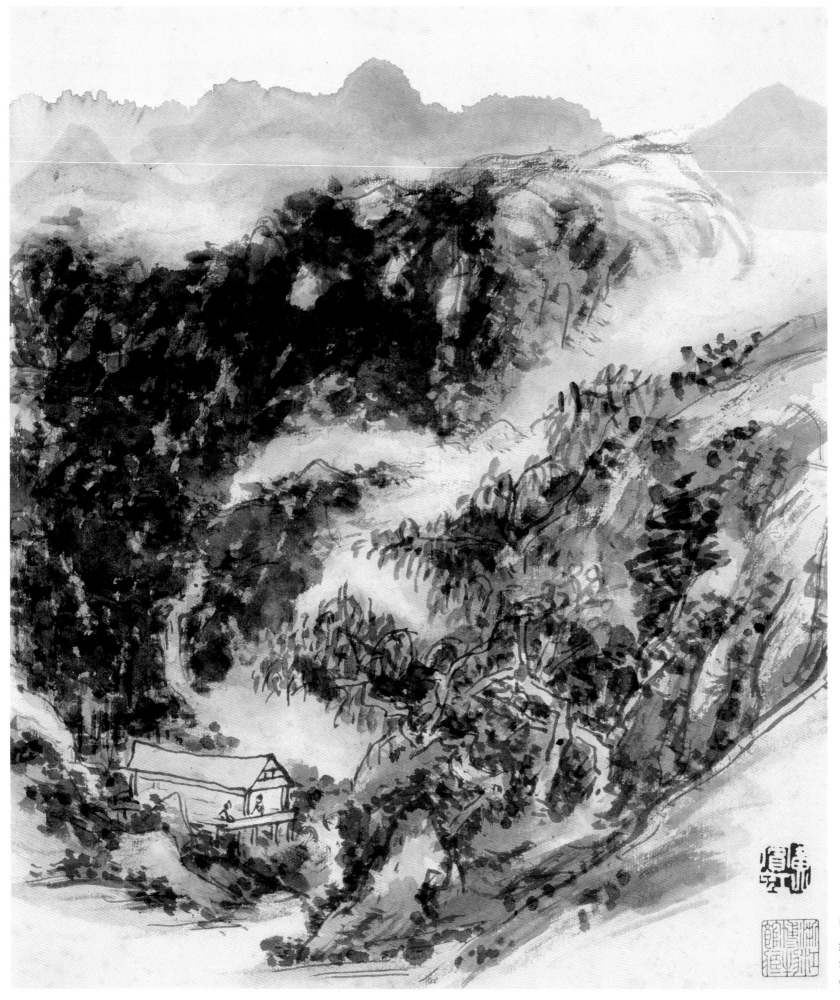

山水 四幅 之一
纸本 32.5cm×26.5cm
浙江省博物馆藏
钤印：黄宾虹

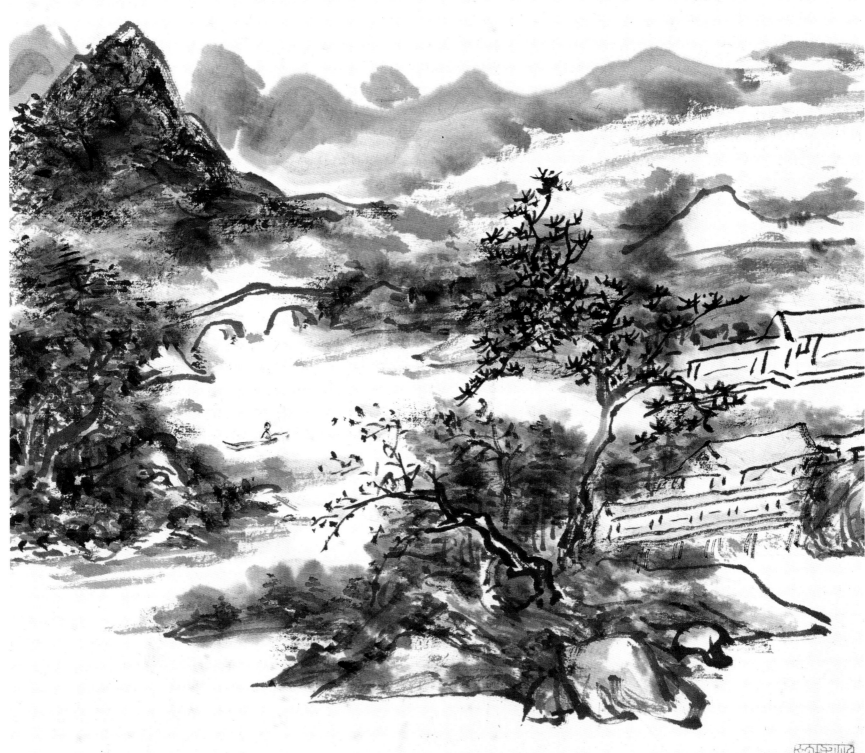

山水 之二

钤印：黄宾虹

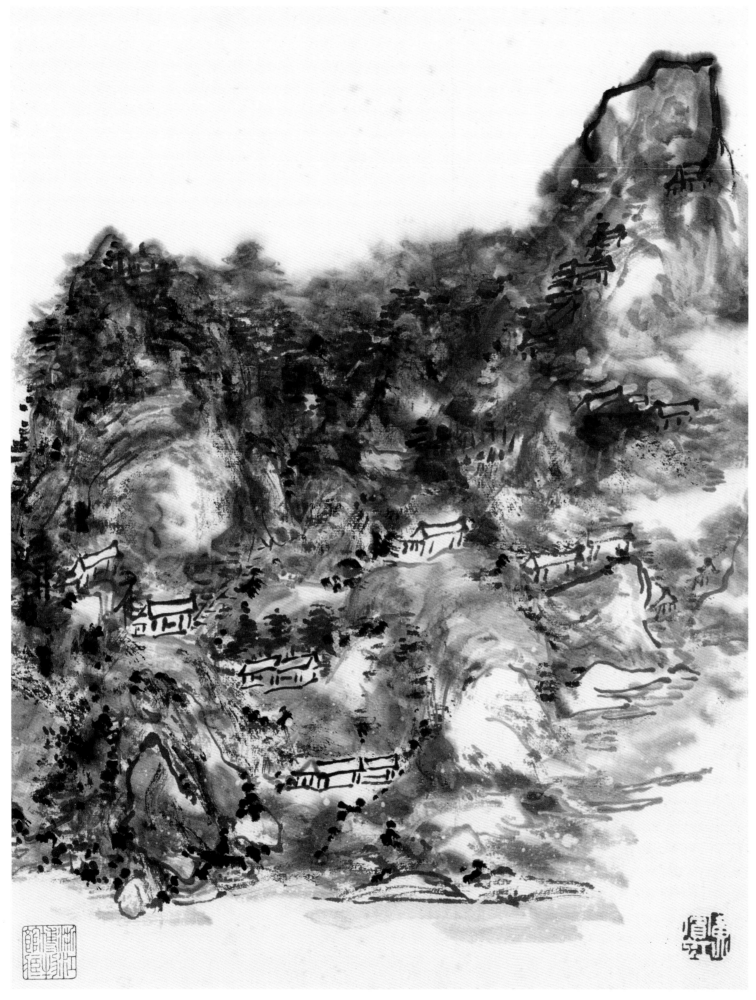

山水 之三

钤印：黄宾虹

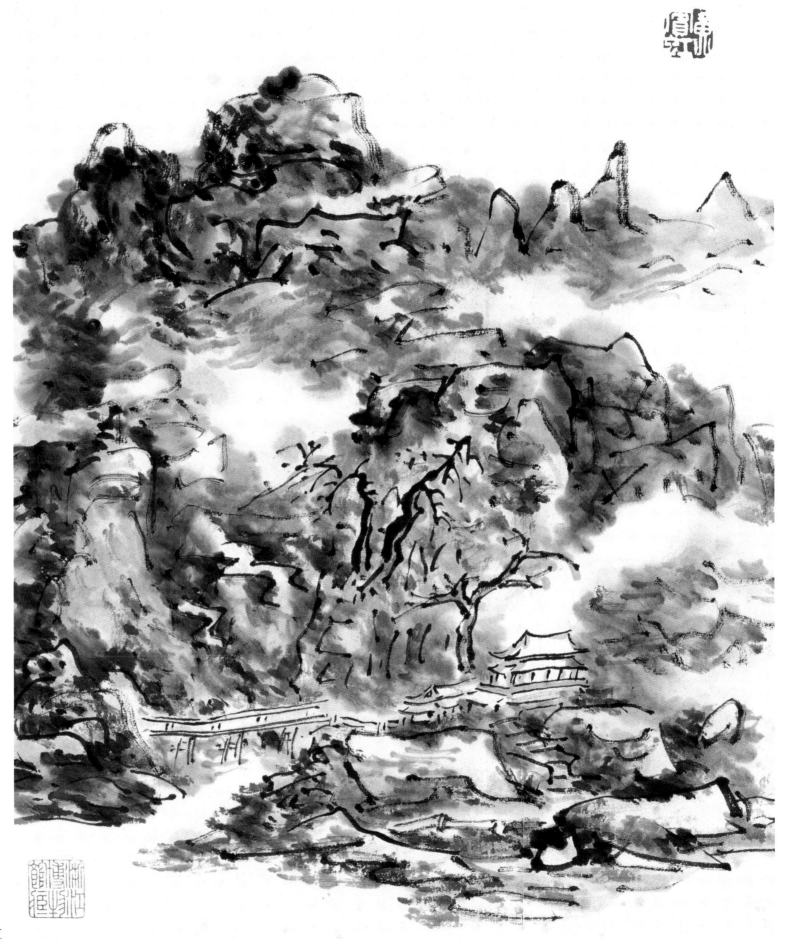

山水 之四

钤印：黄宾虹

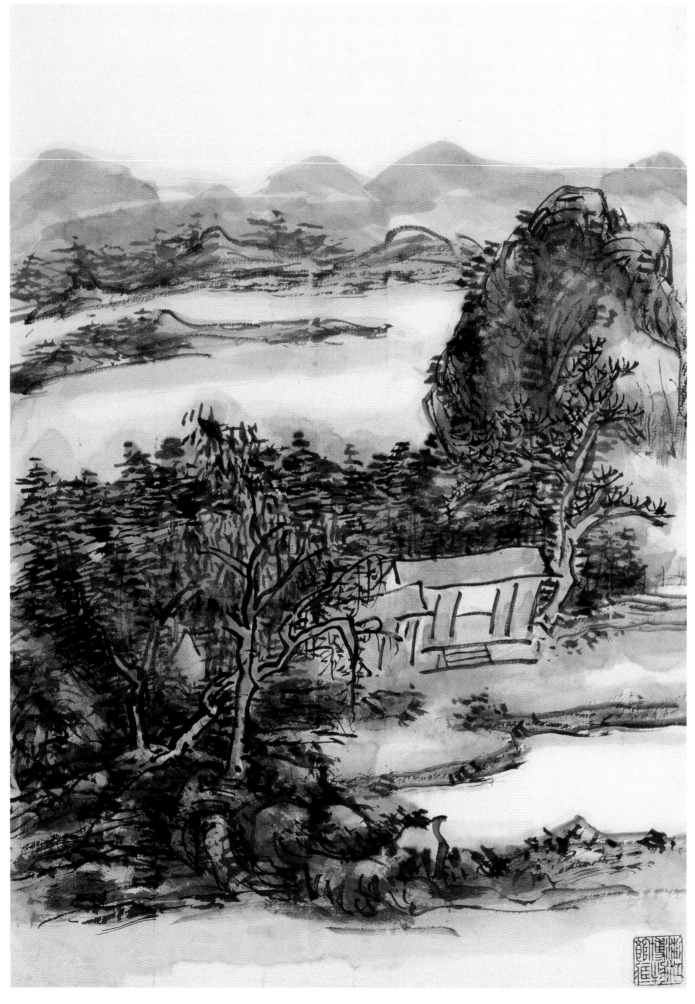

山水　十幅　之一

纸本　38cm×26cm　浙江省博物馆藏

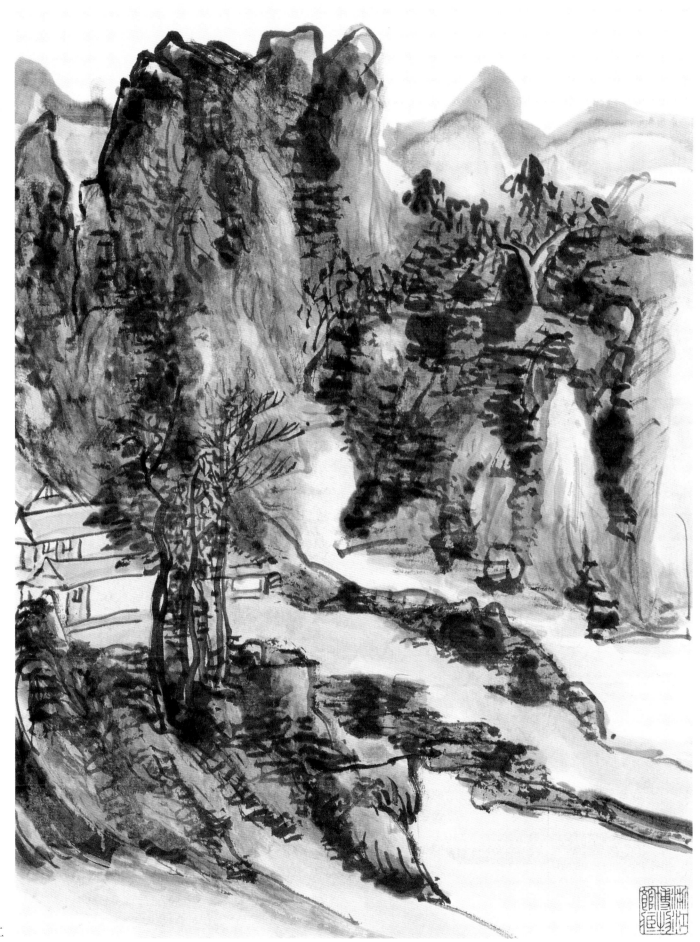

山水 之二

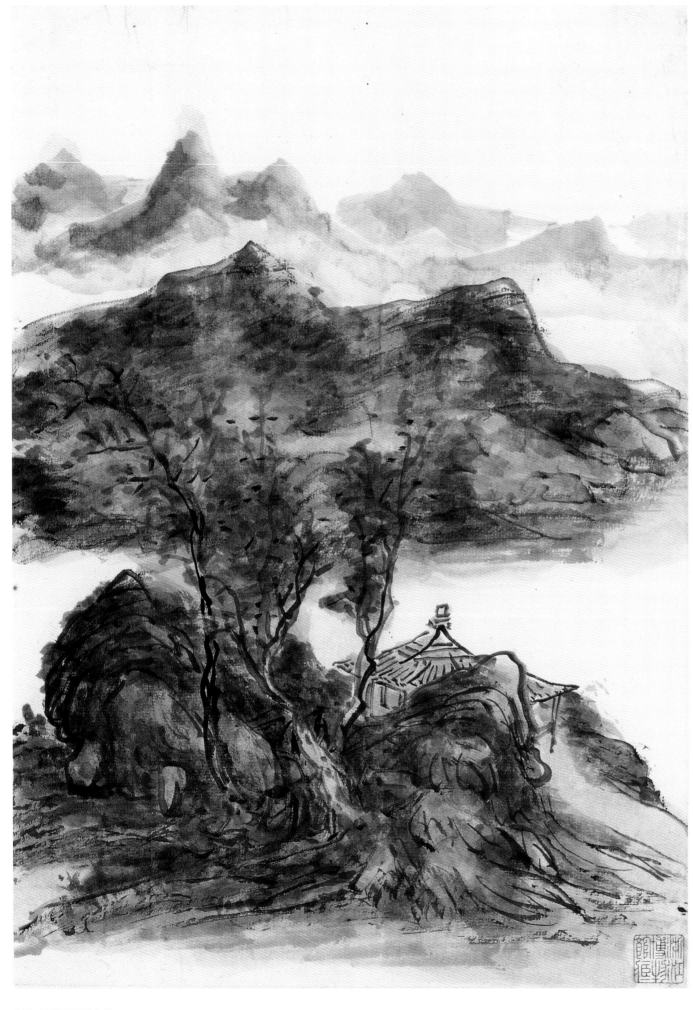

山水 之三

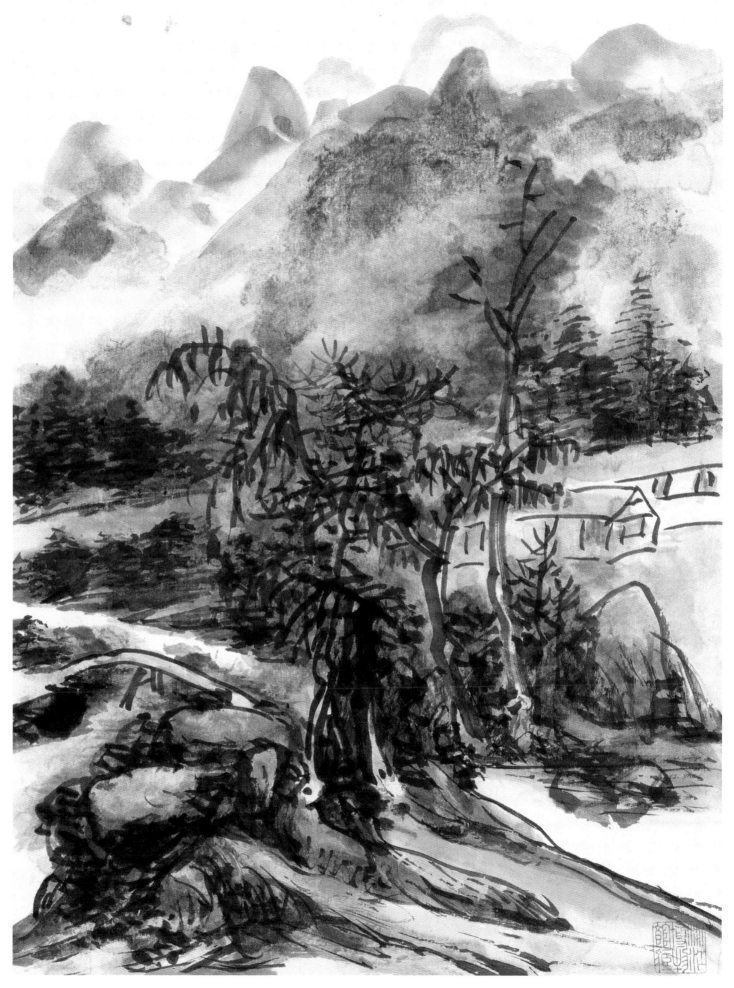

山水 之四

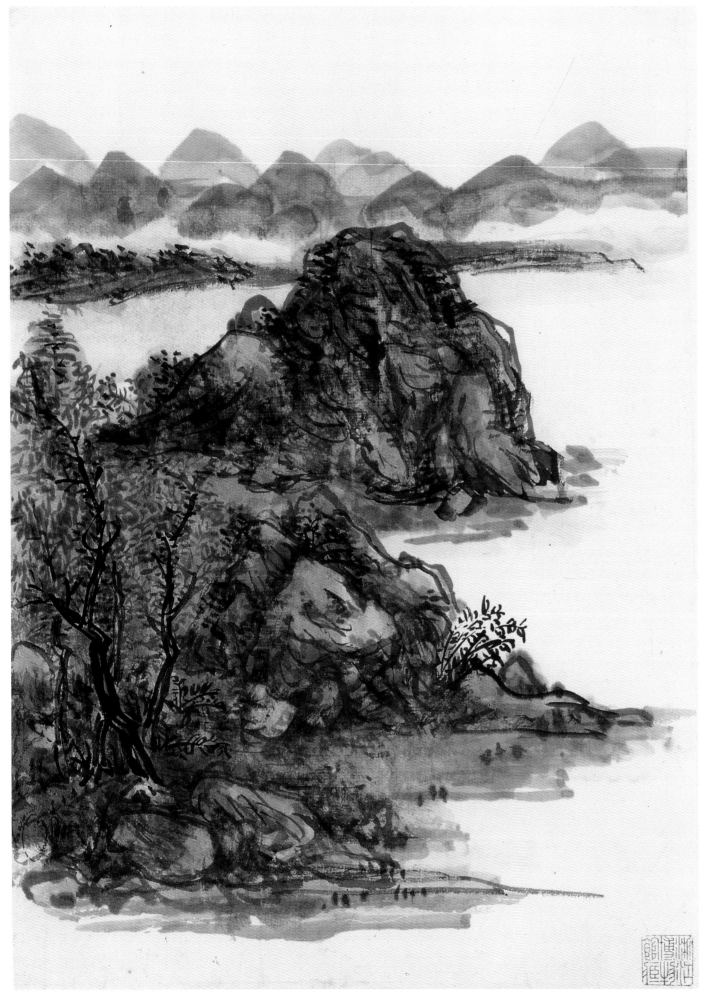

山水 之五

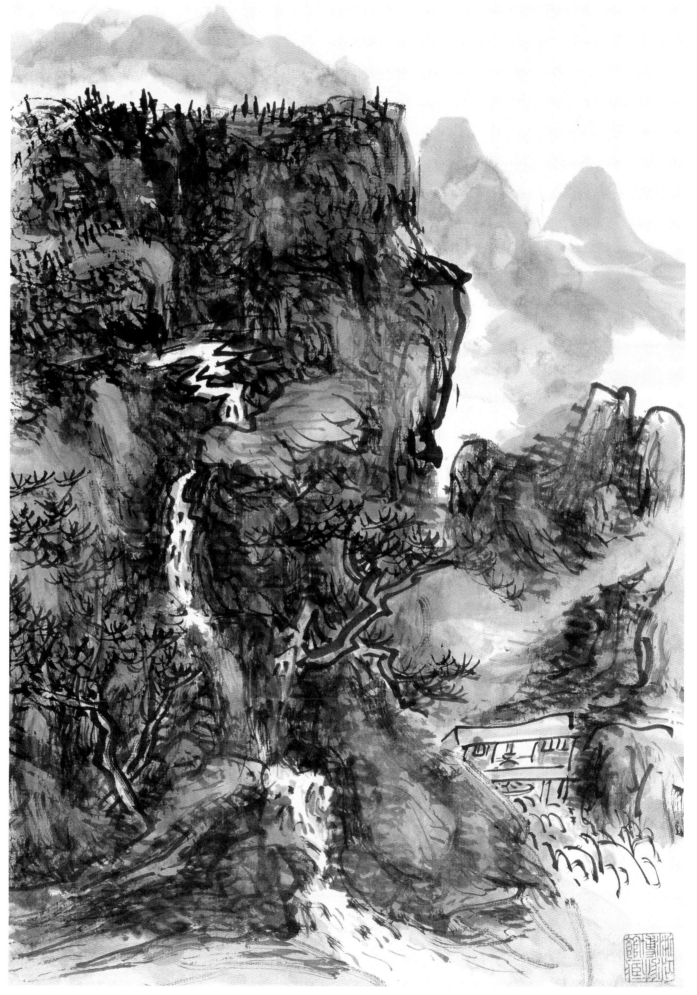

山水 之六

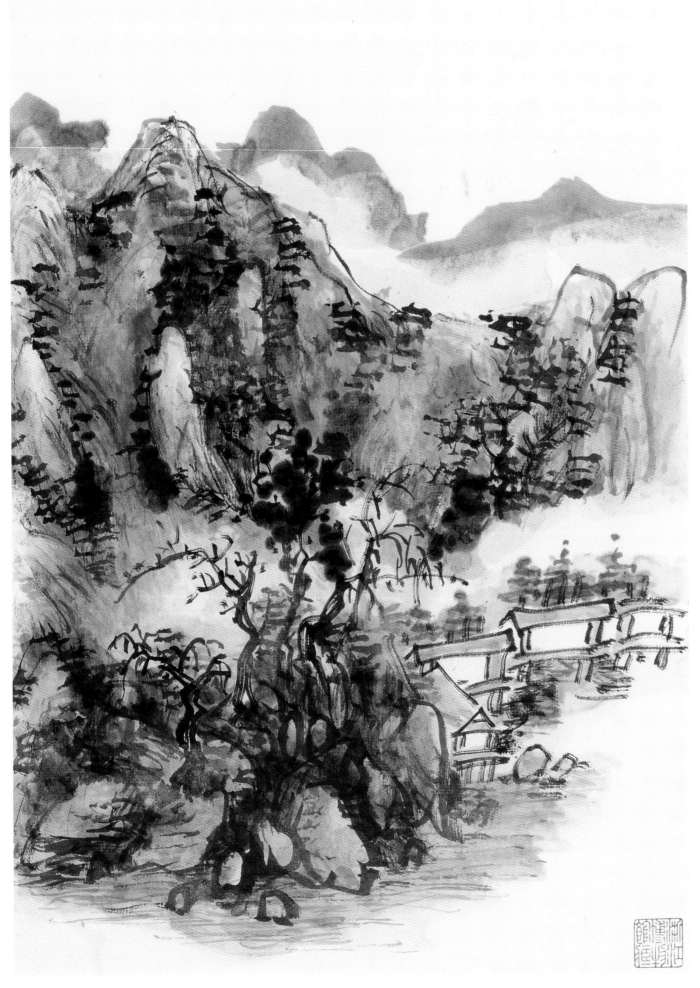

山水 之七

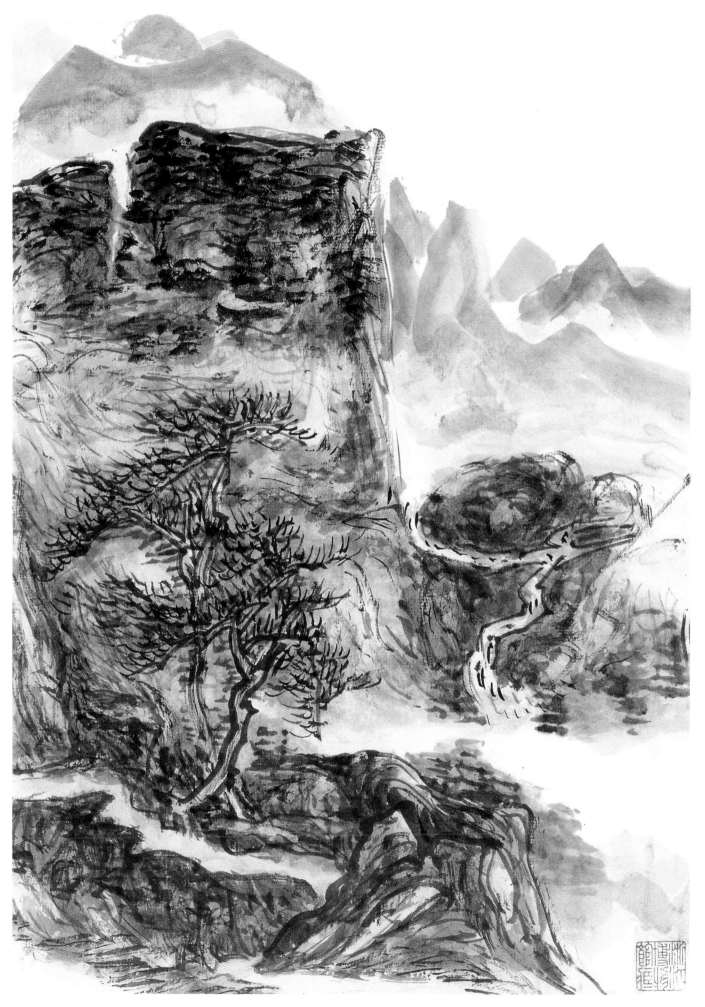

山水 之八

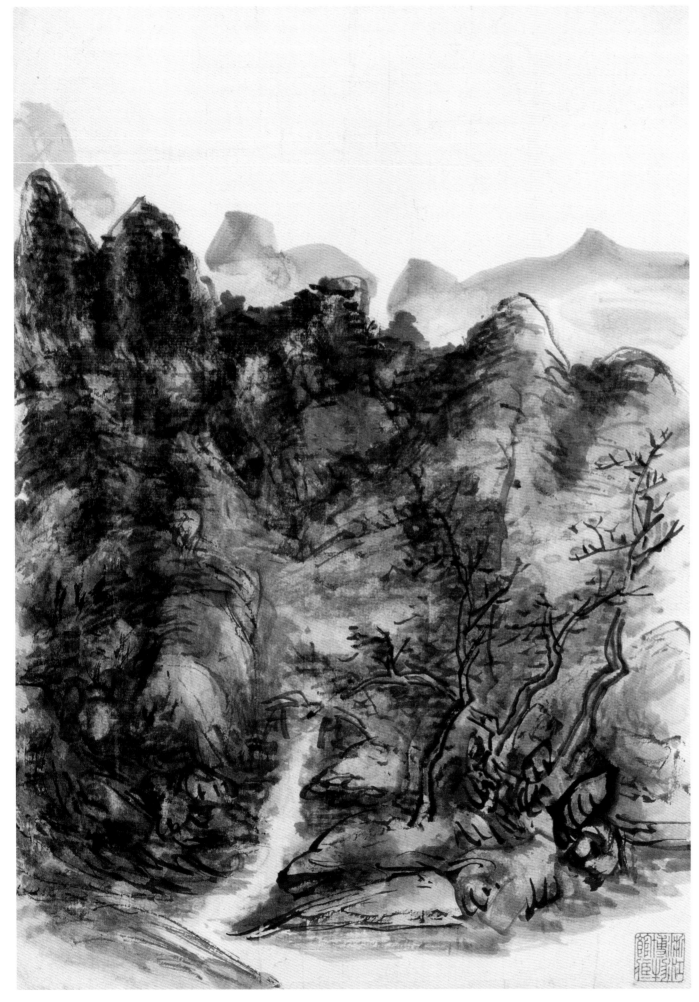

山水 之九

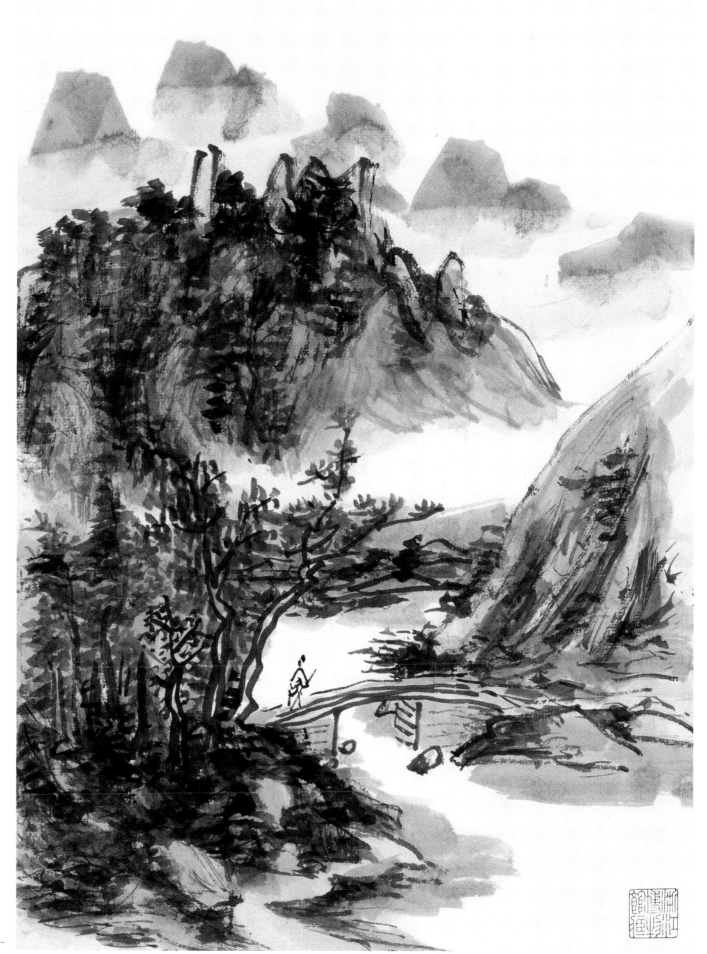

山水 之十

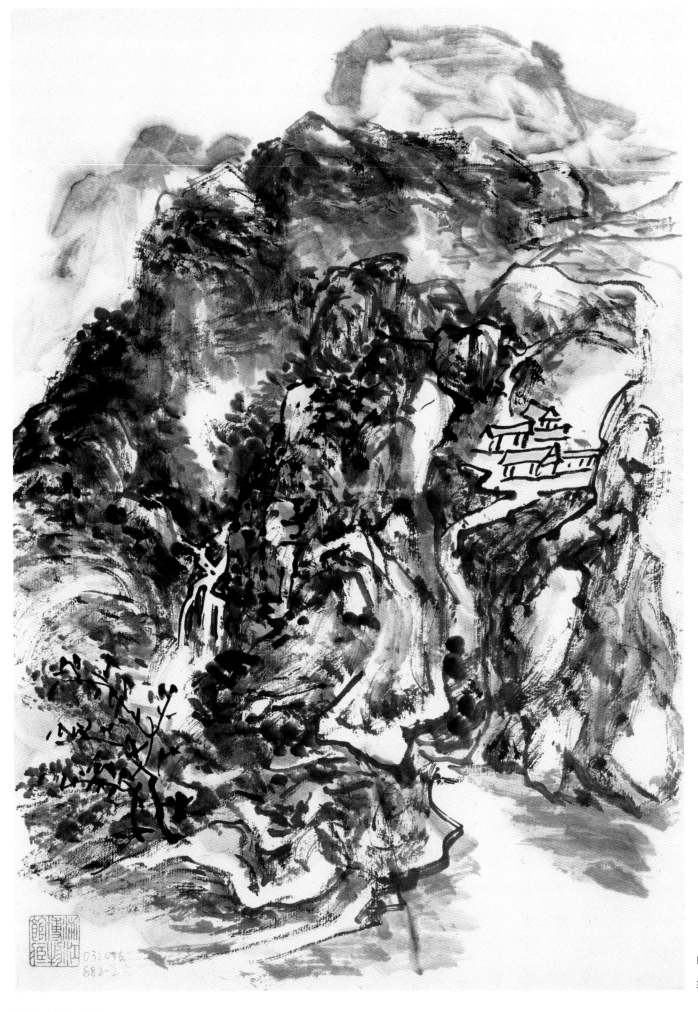

山水　两幅　之一

纸本　35.5cm×24.5cm　浙江省博物馆藏

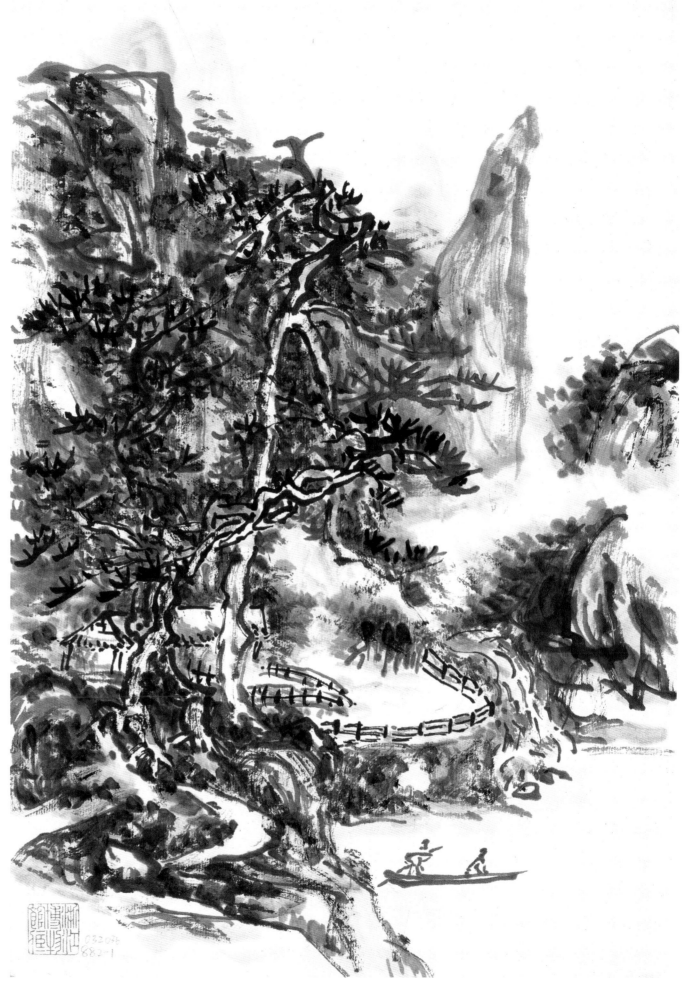

山水 之二

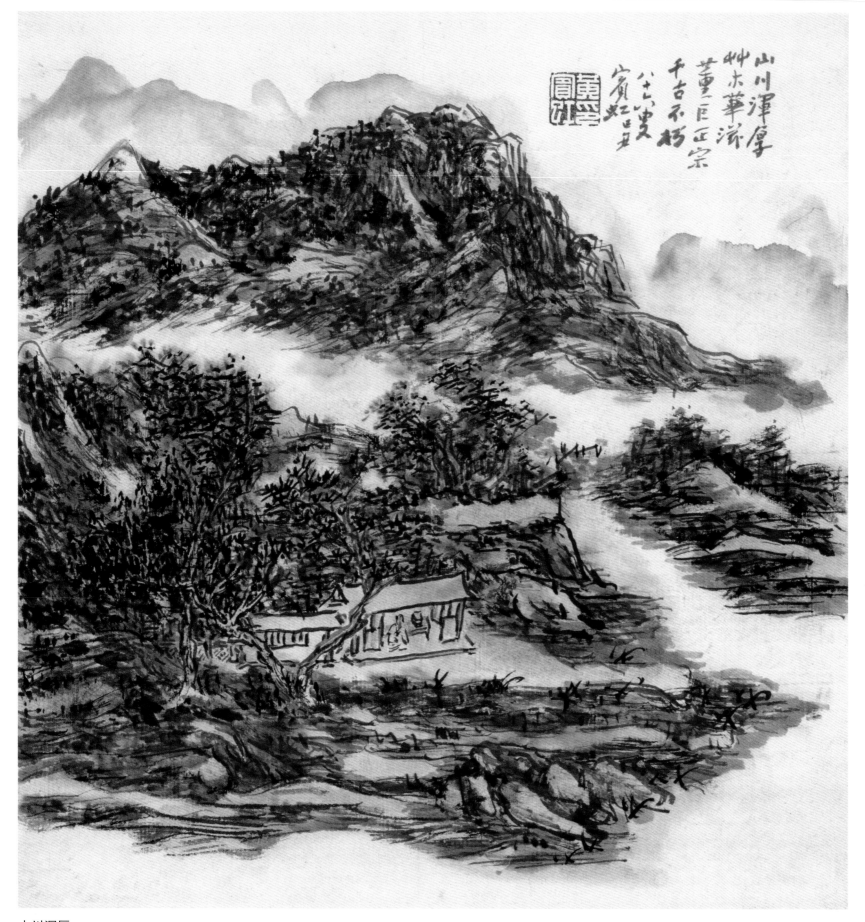

山川浑厚

纸本　33.2cm×33.1cm　上海博物馆藏
题识：山川浑厚　草木华滋　董巨正宗　千古不朽　八十六叟　己丑　宾虹
钤印：黄宾虹印

山水　五幅　之一

纸本　27.5cm×49cm　浙江省博物馆藏

山水　之二

山水　之三

山水 之四

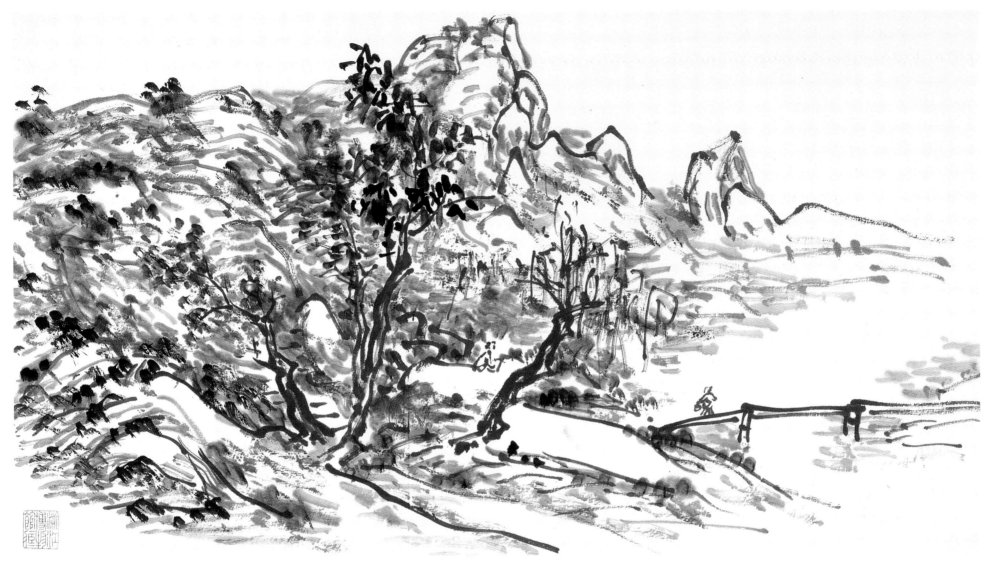

山水 之五

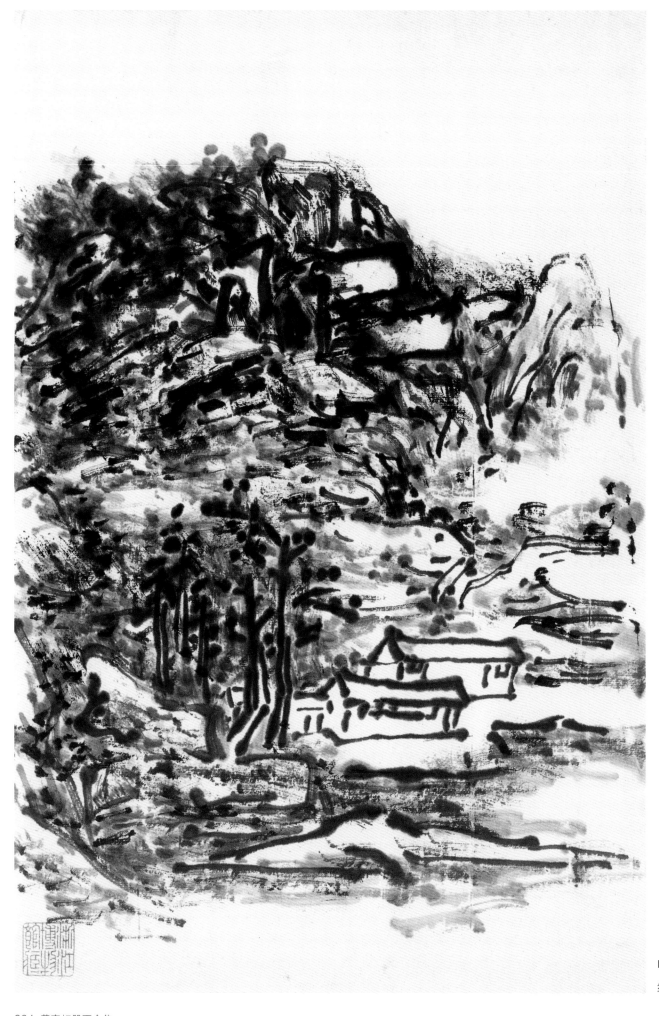

山水 四幅 之一

纸本 34.6cm×22cm 浙江省博物馆藏

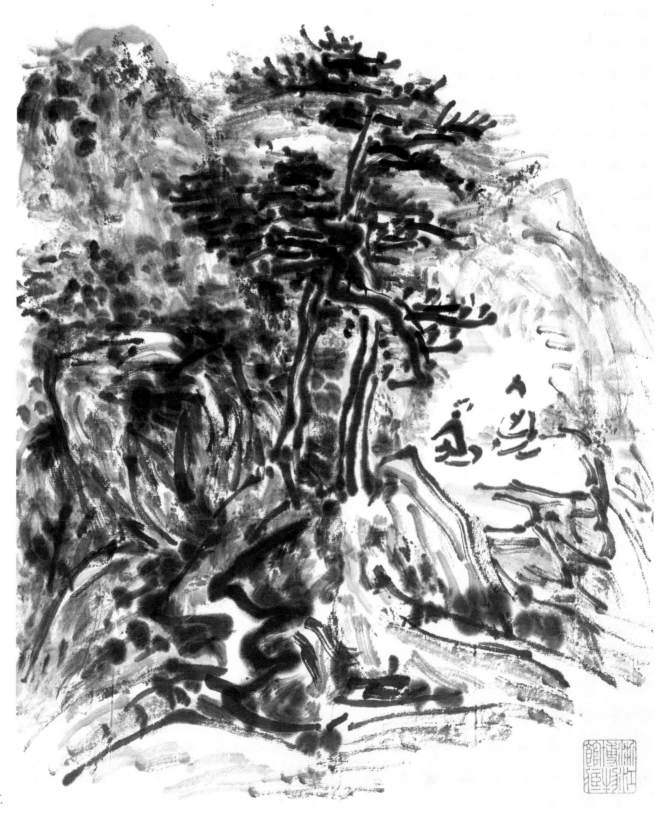

山水　之二

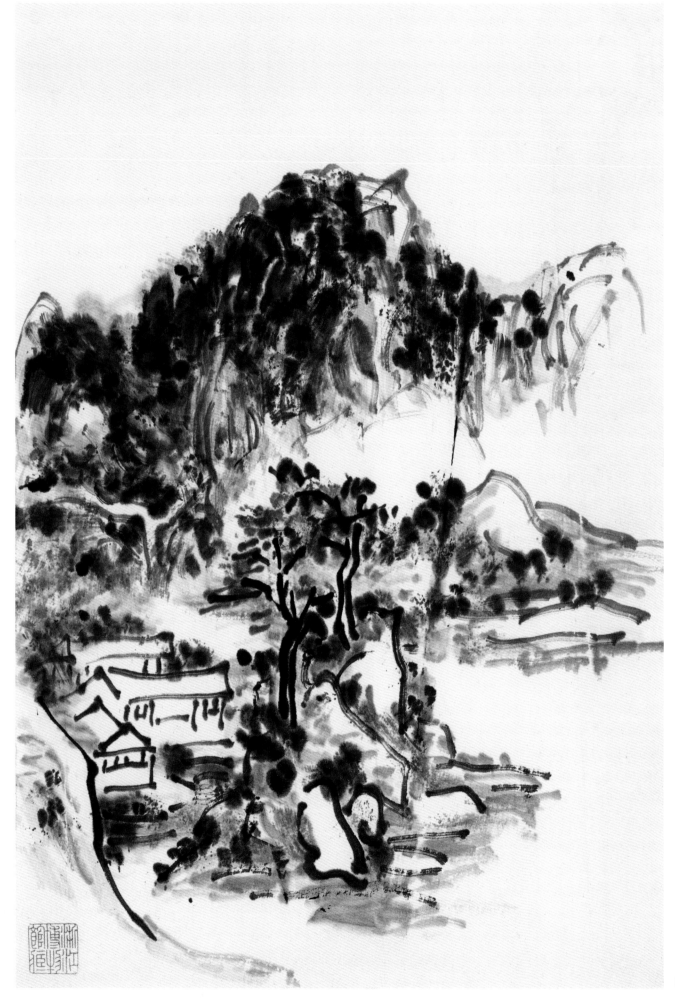

山水 之三

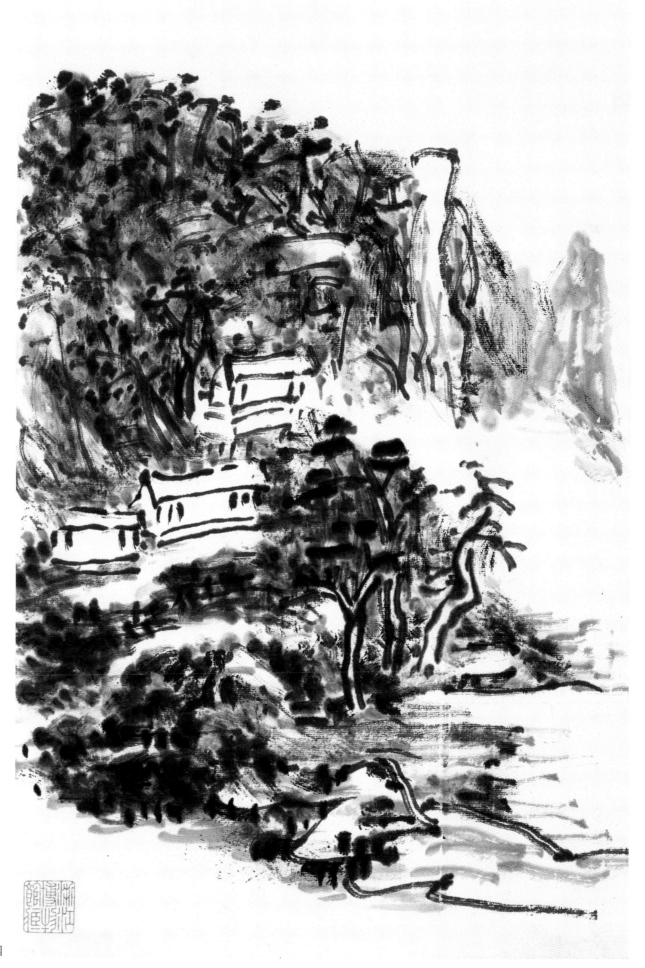

山水 之四

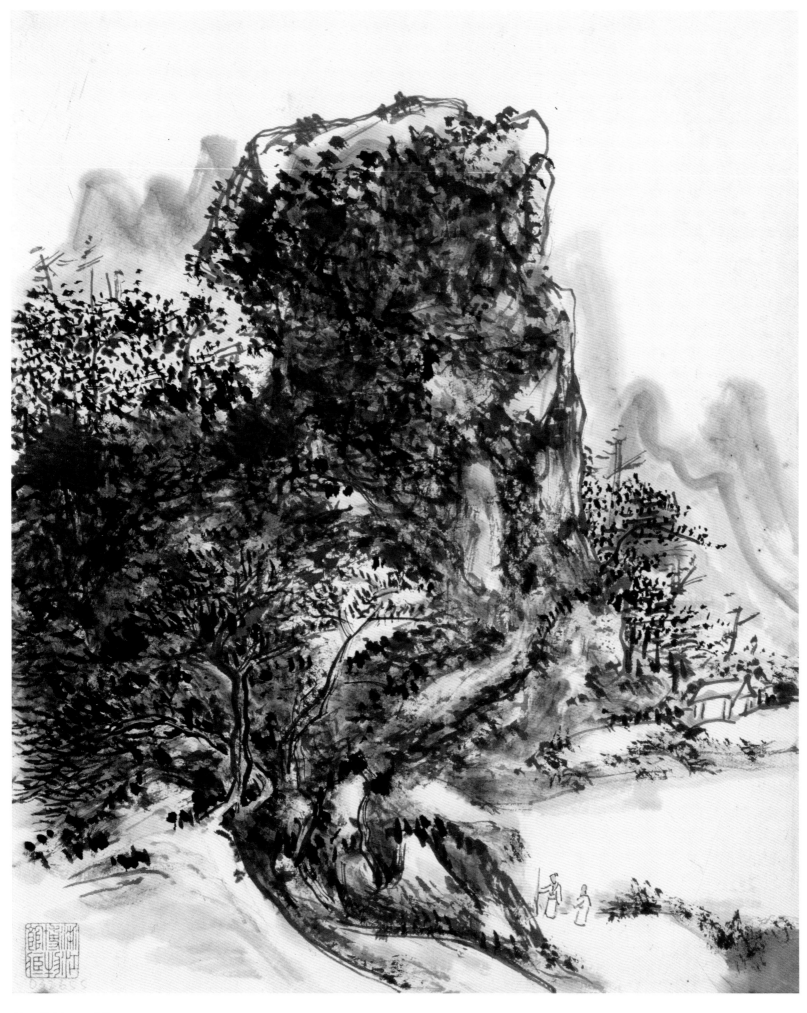

山水　两幅　之一

纸本　33.5cm×27.5cm

浙江省博物馆藏

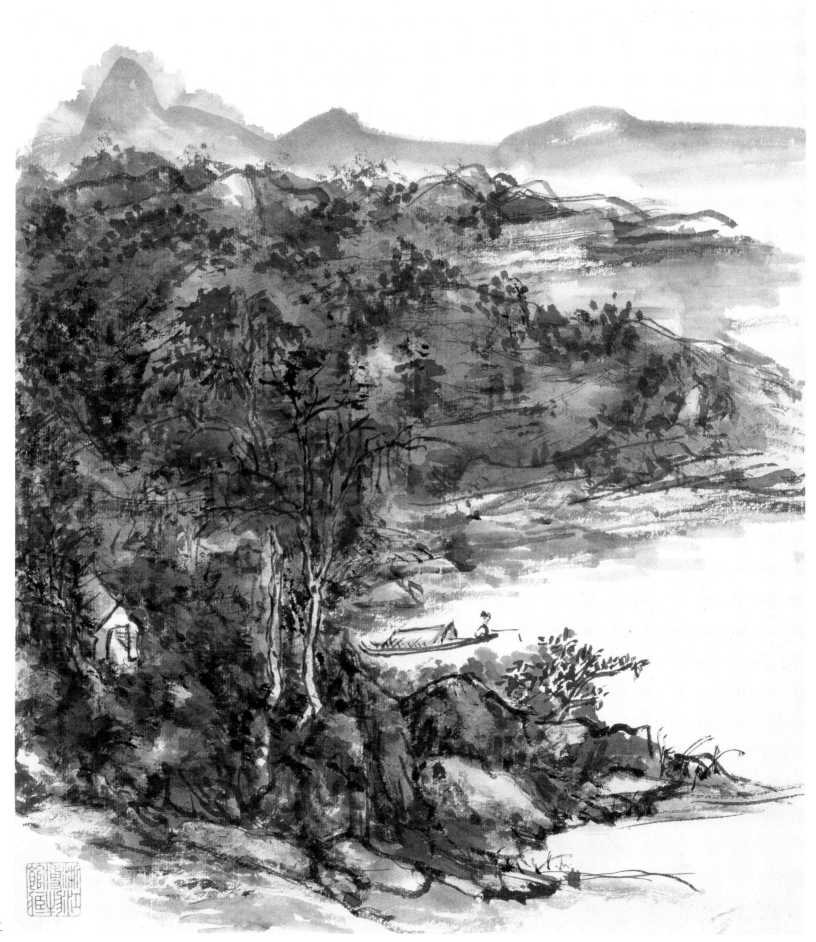

山水 之二

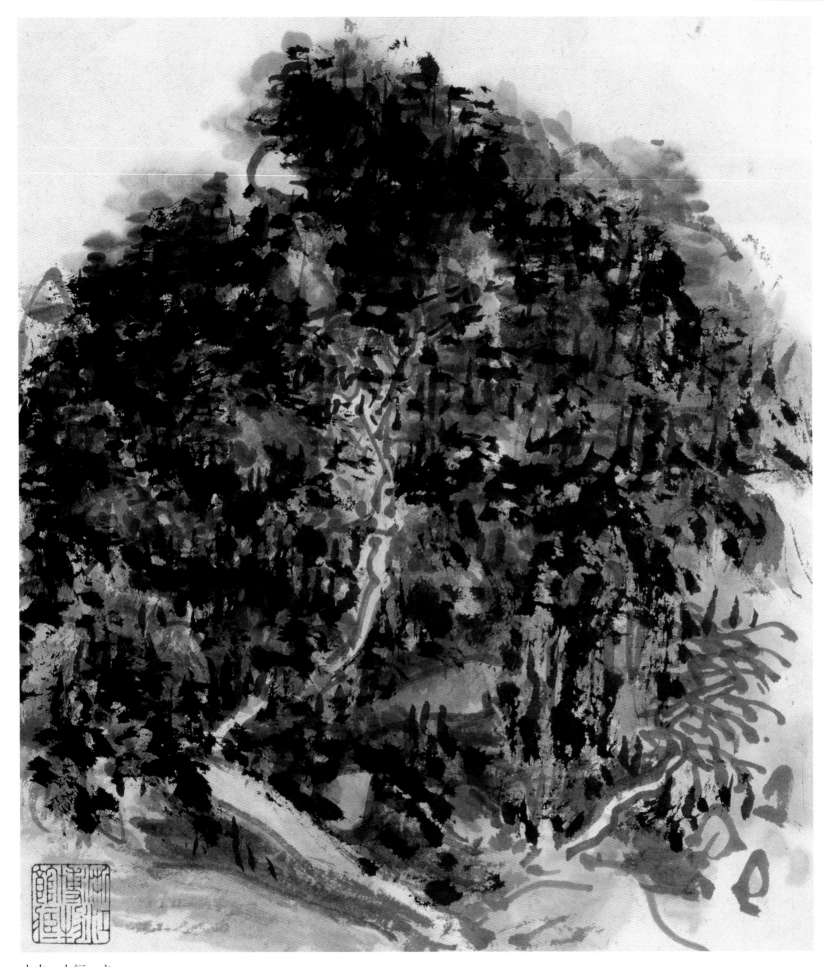

山水　十幅　之一

纸本　21.4cm×18.7cm　浙江省博物馆藏

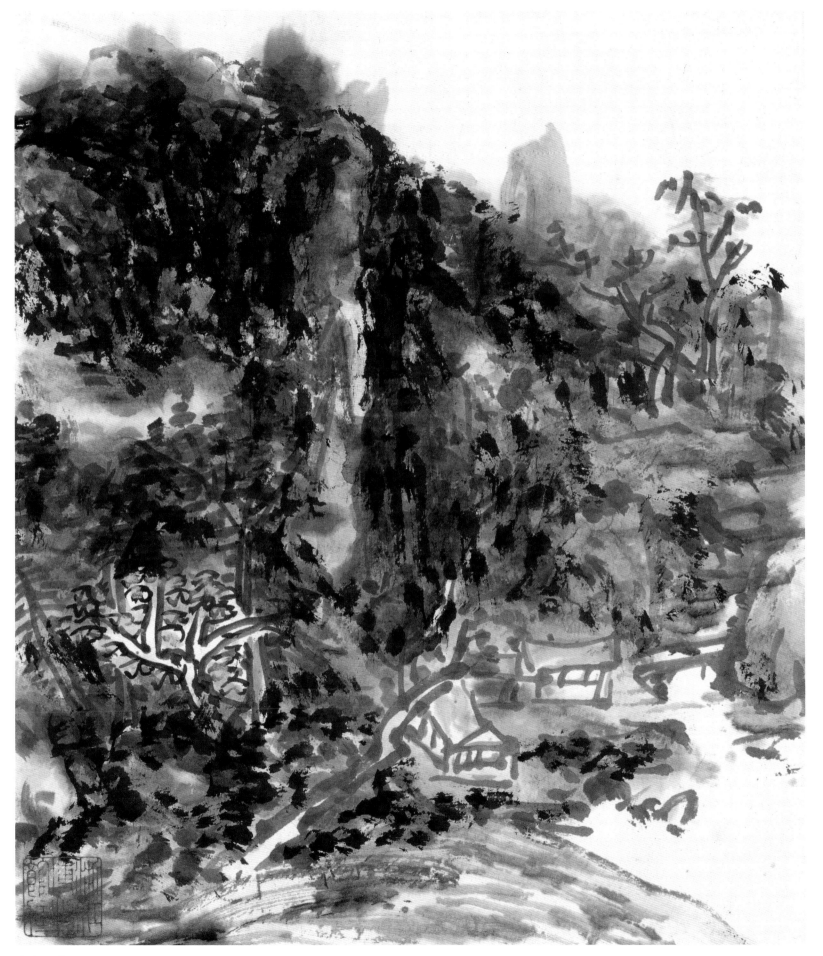

山水 之二

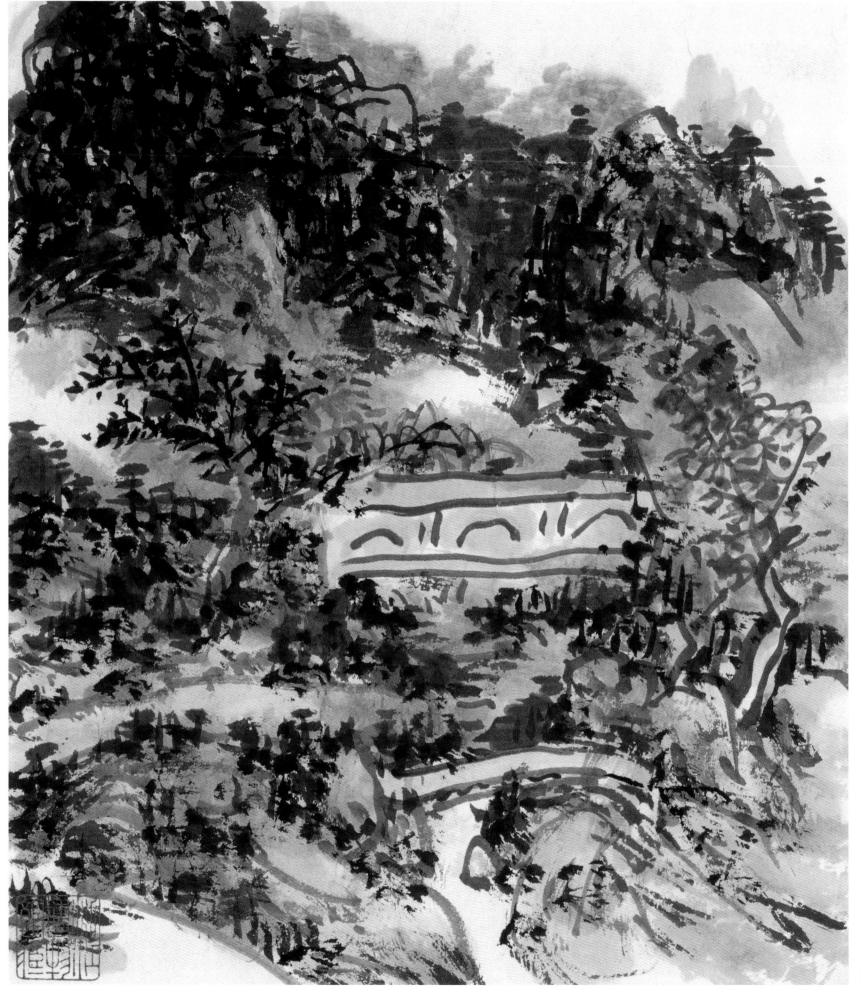

山水 之三

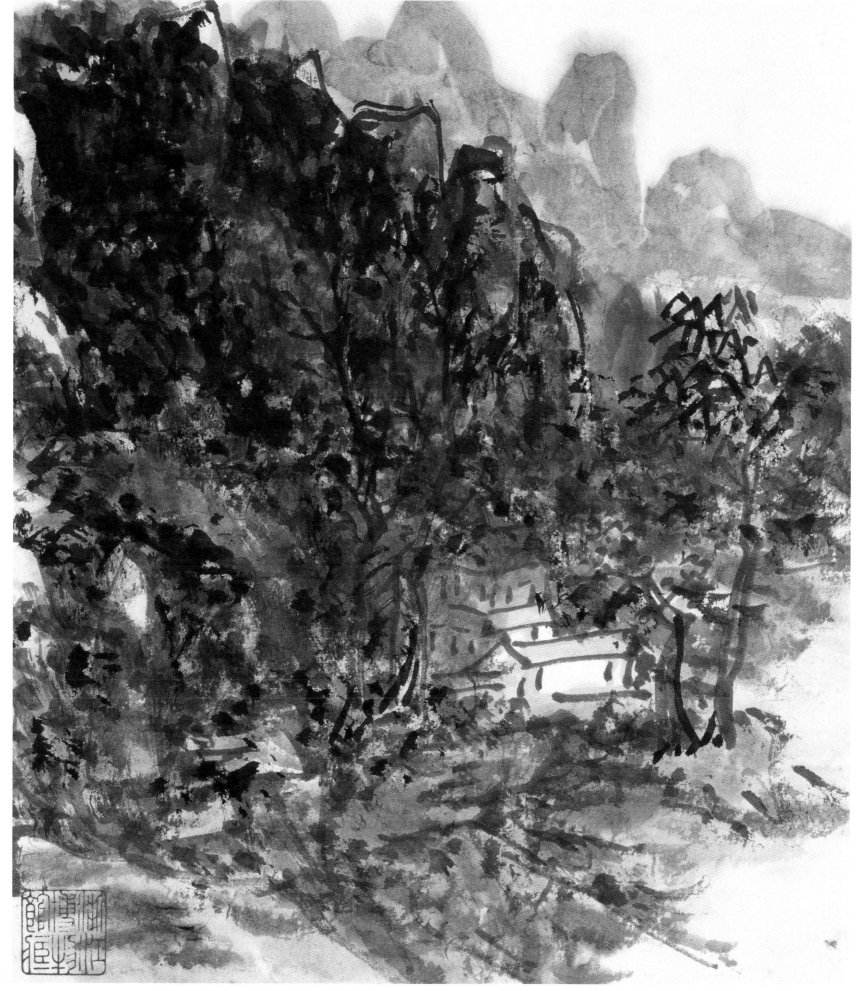

山水 之四

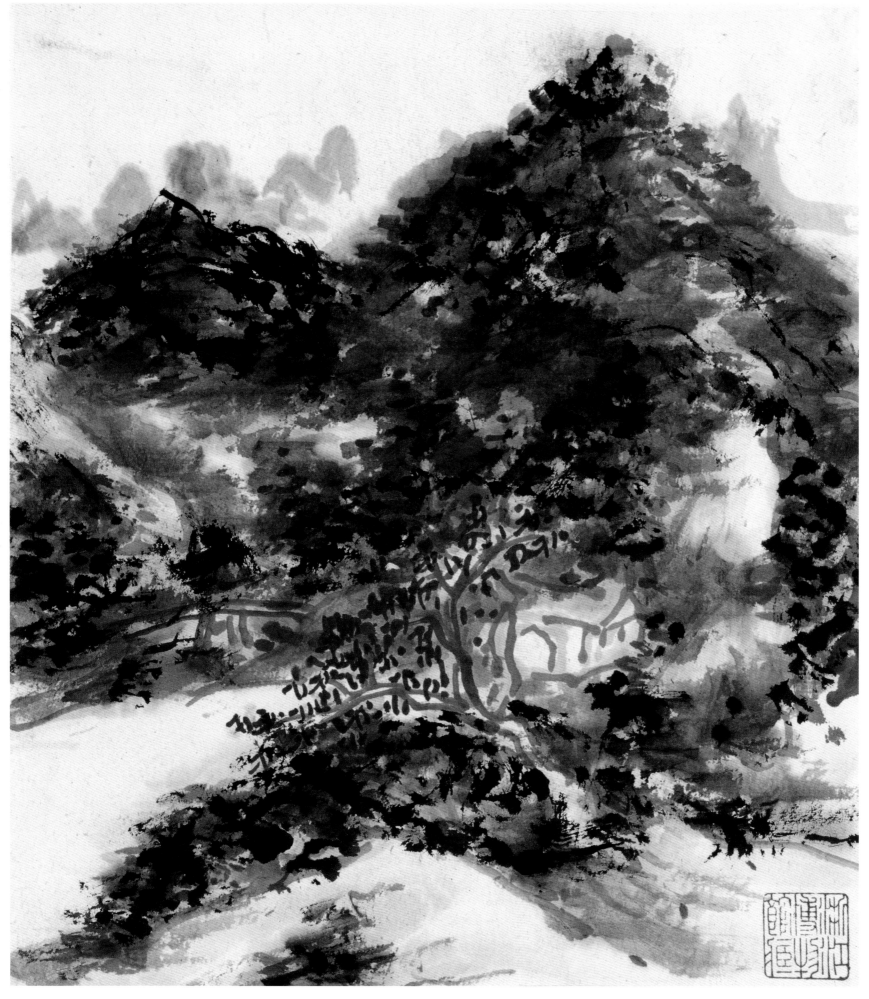

山水 之五

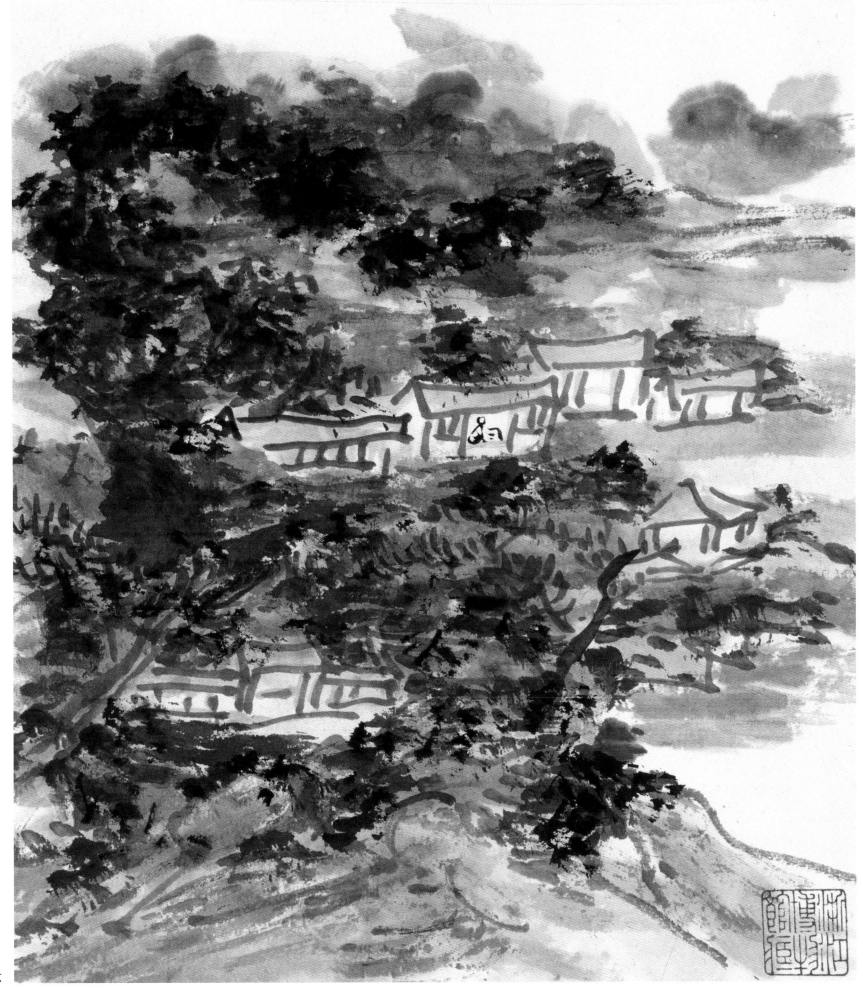

山水　之六

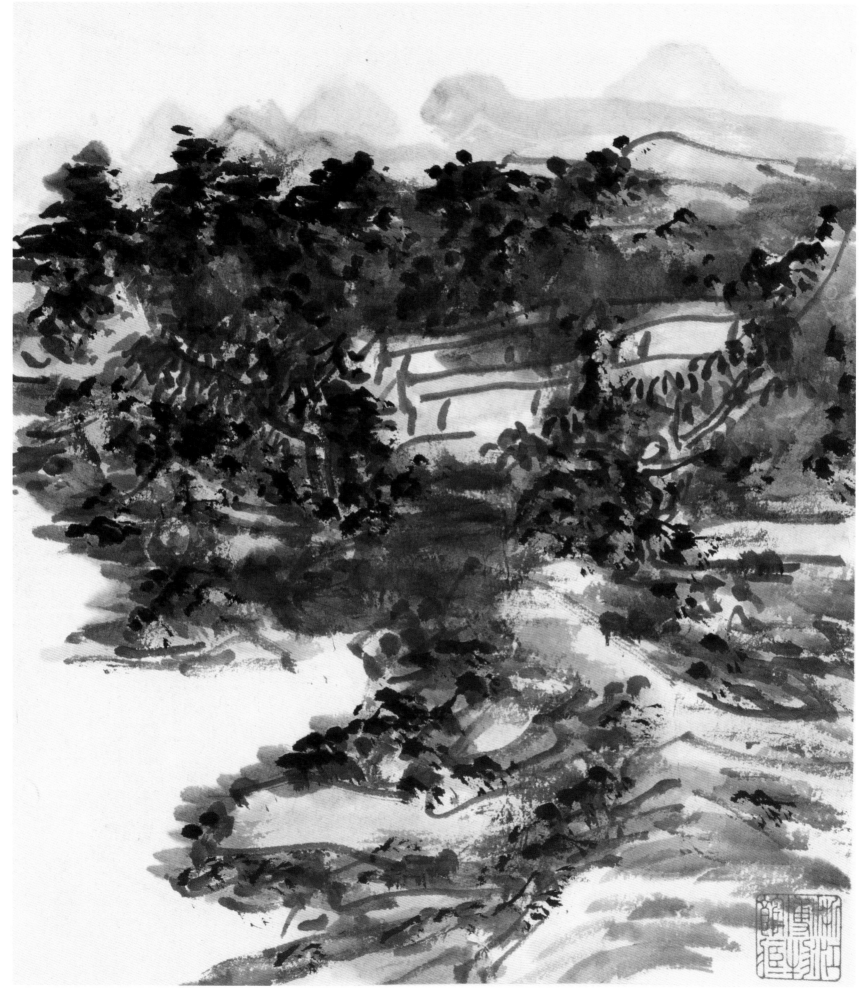

山水 之七

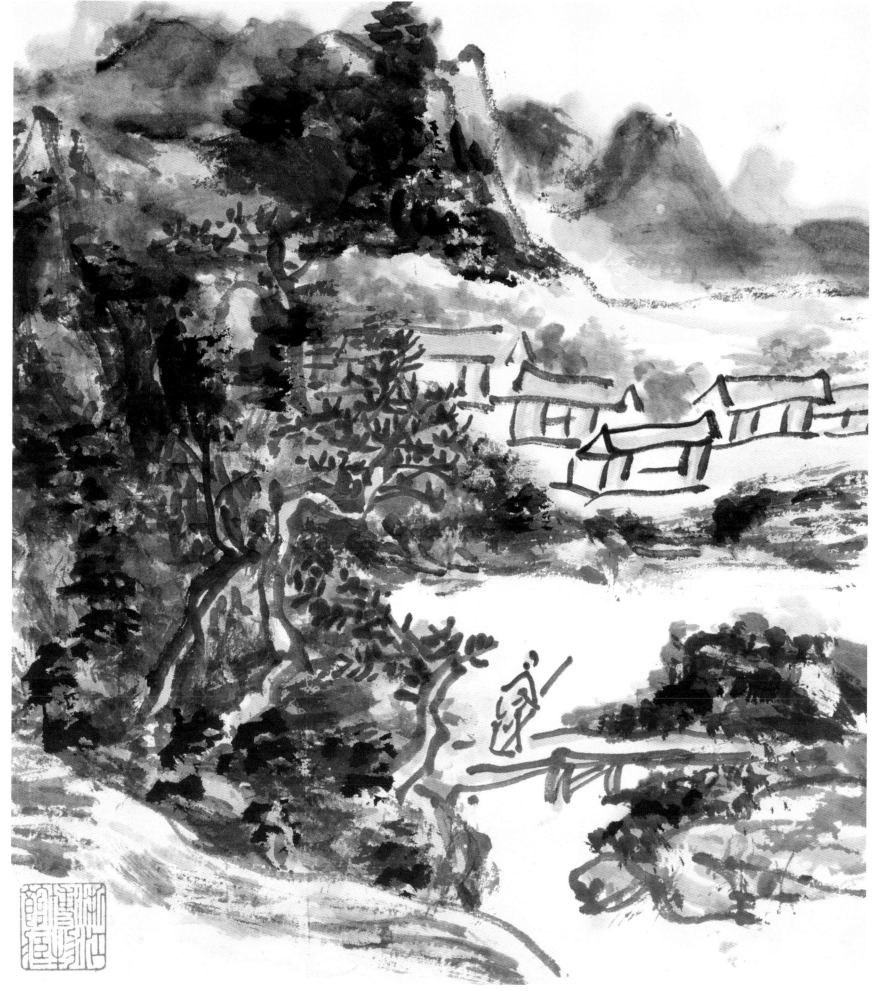

山水 之八

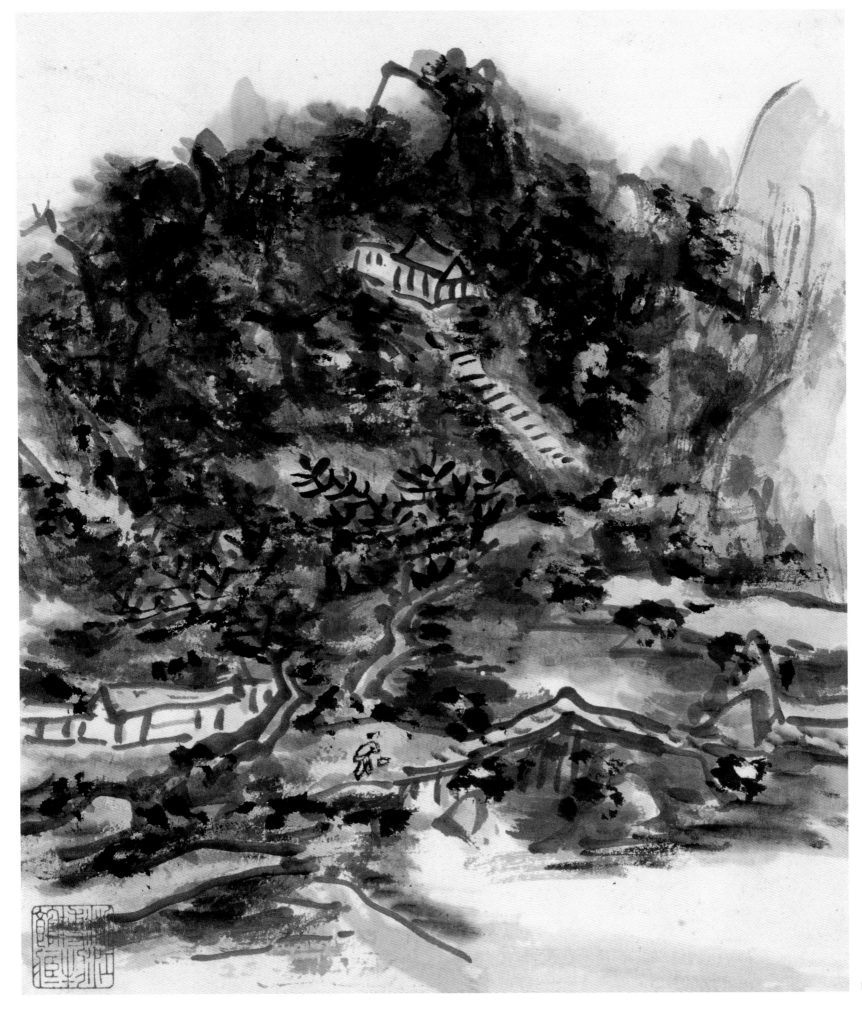

山水 之九

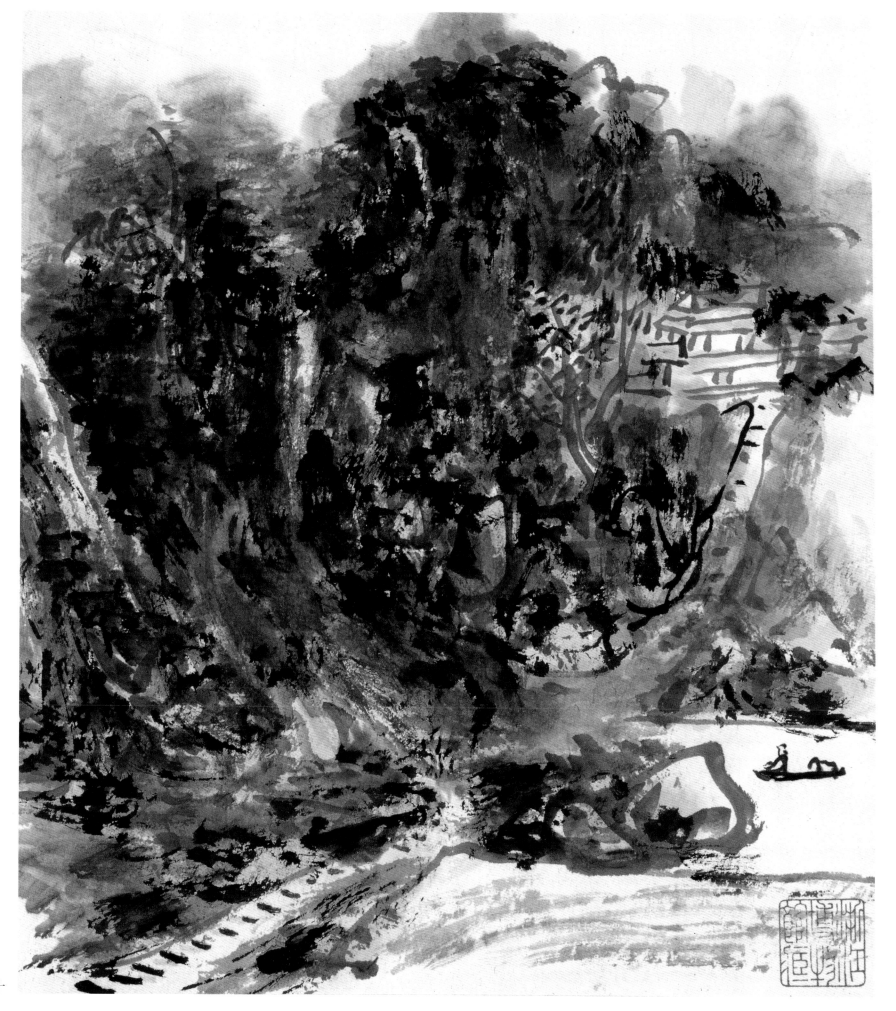

山水 之十

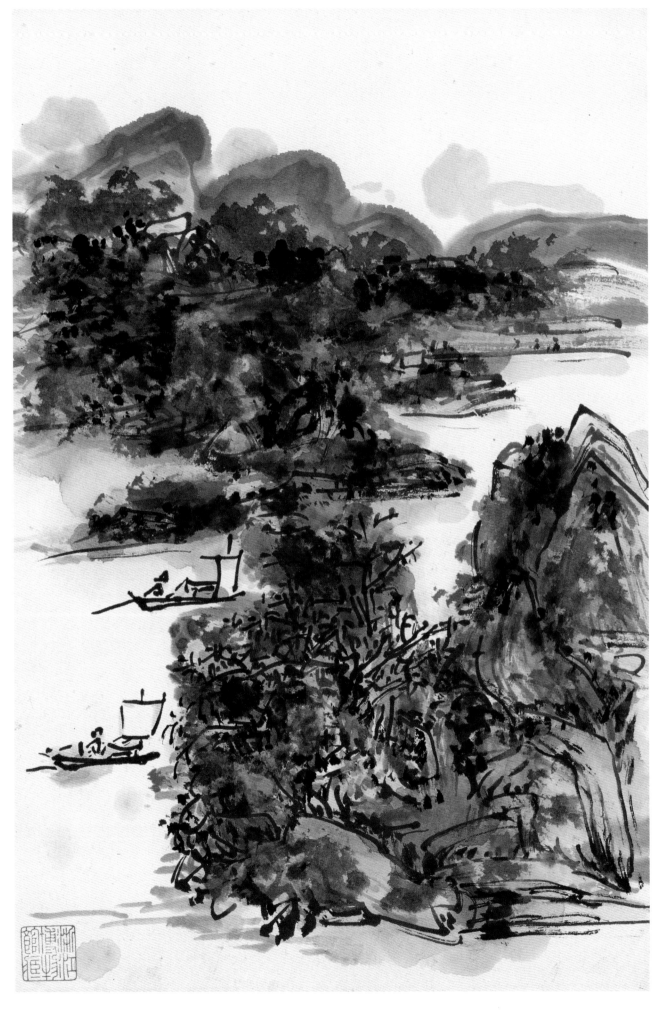

山水　两幅　之一

纸本　32.9cm×21.6cm　浙江省博物馆藏

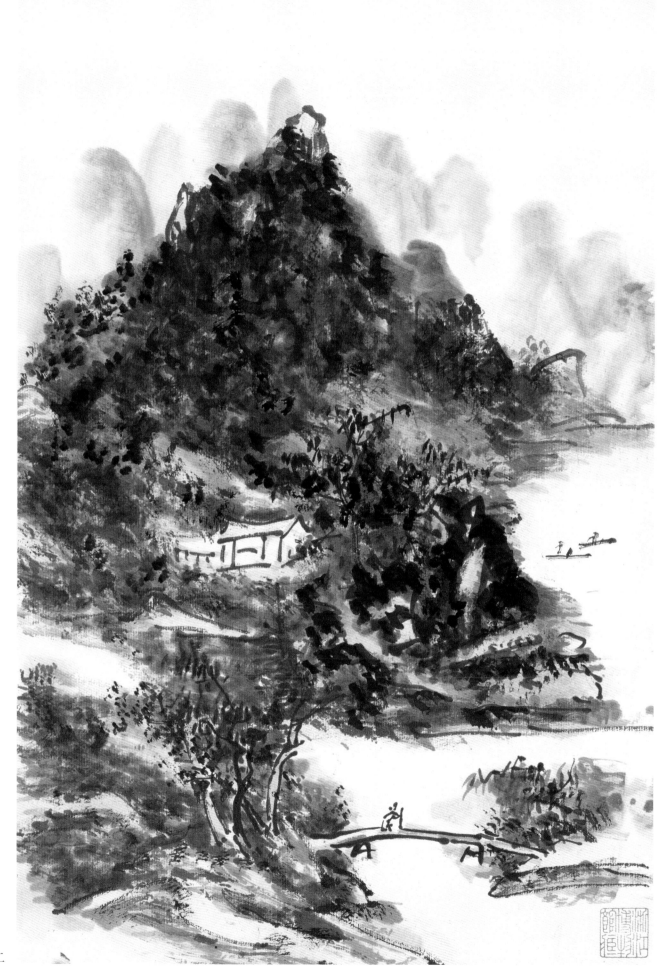

山水 之二

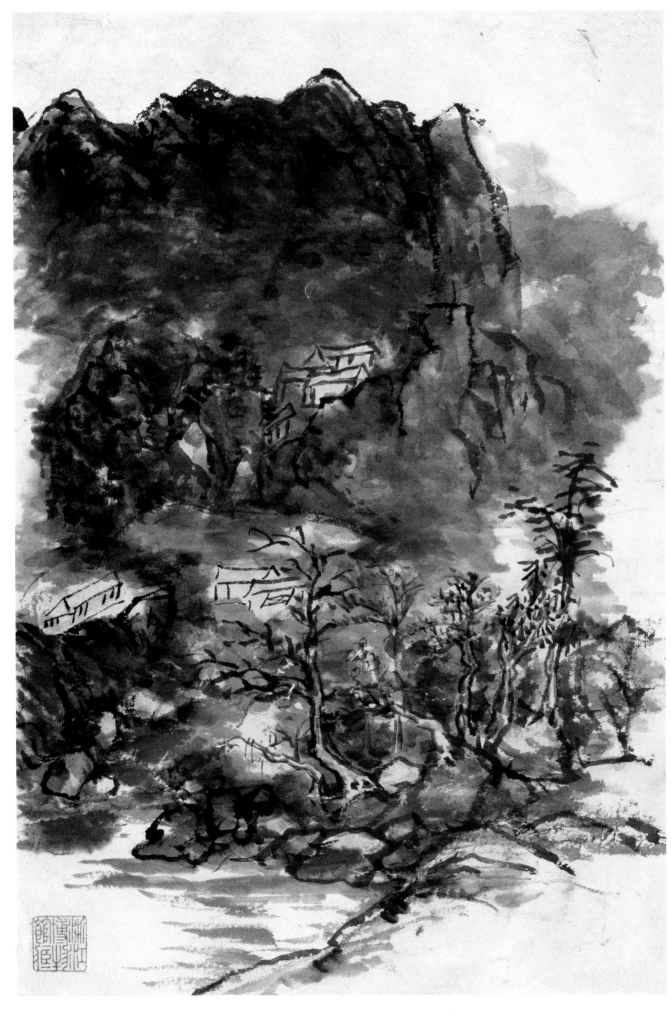

山水

纸本　32cm×22cm　浙江省博物馆藏

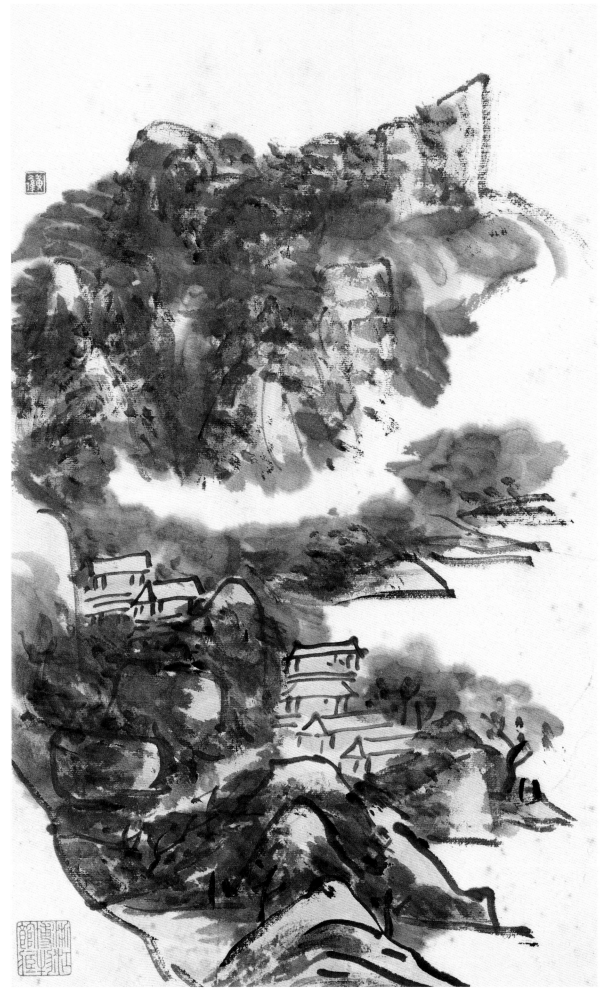

山水

纸本　33.5cm×20.3cm　浙江省博物馆藏
钤印：黄冰鸿

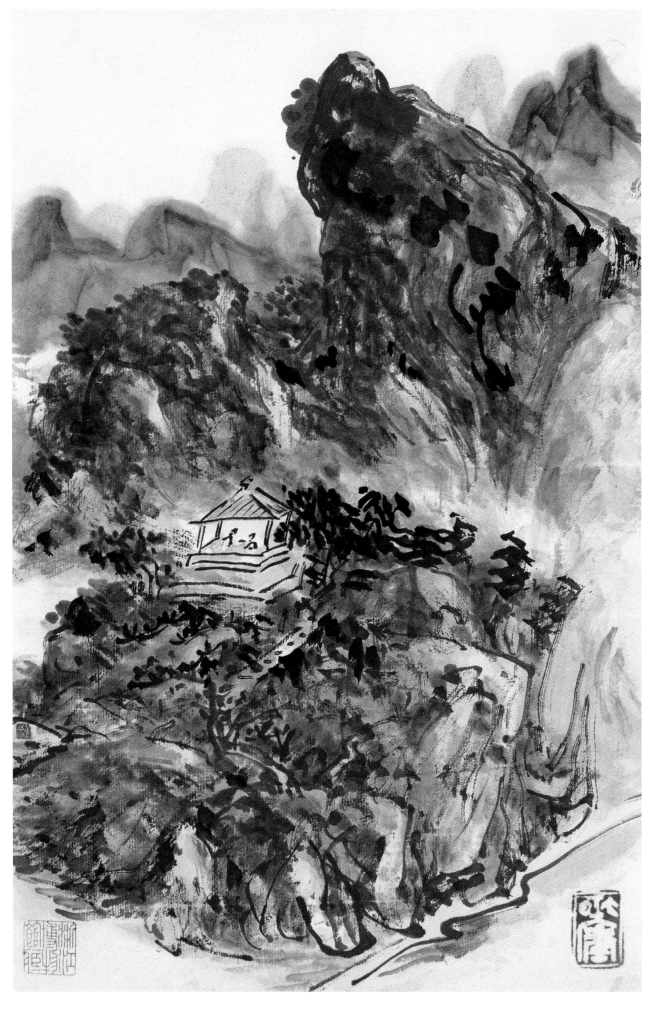

山水　十幅　之一
纸本　33.5cm×22.5cm　浙江省博物馆藏
钤印：虹庐　黄予向

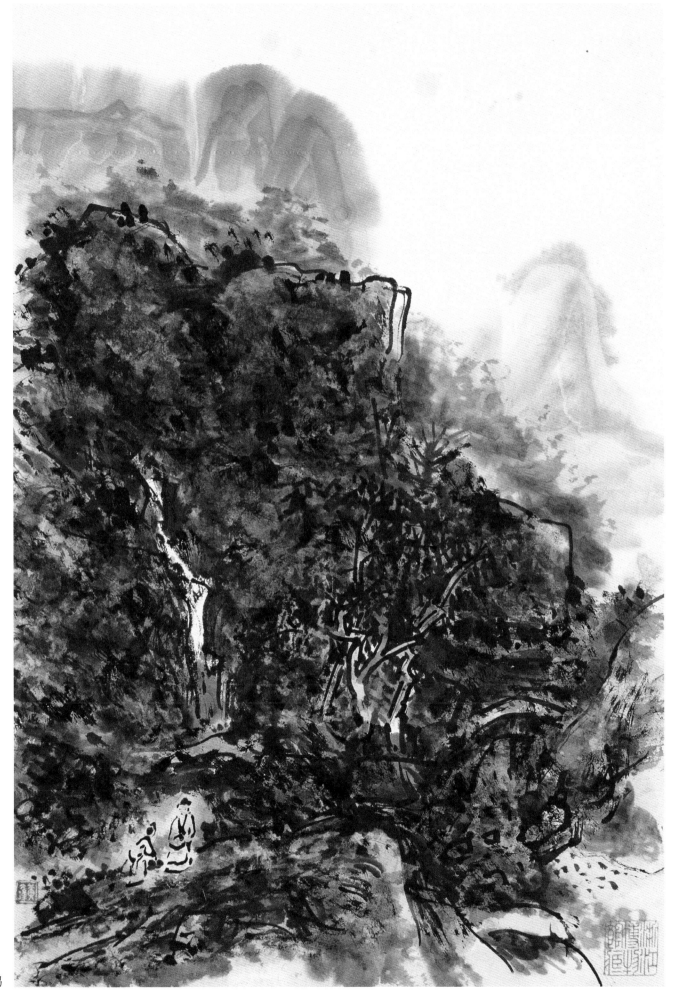

山水　之二

钤印：黄冰鸿

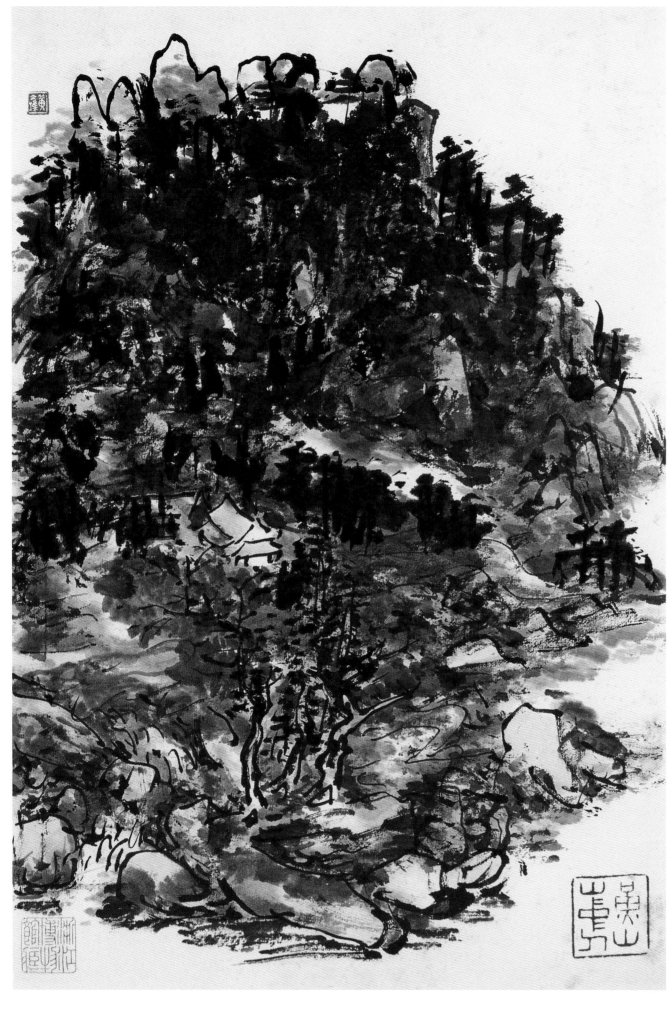

山水　之三

钤印：黄冰鸿　黄山山中人

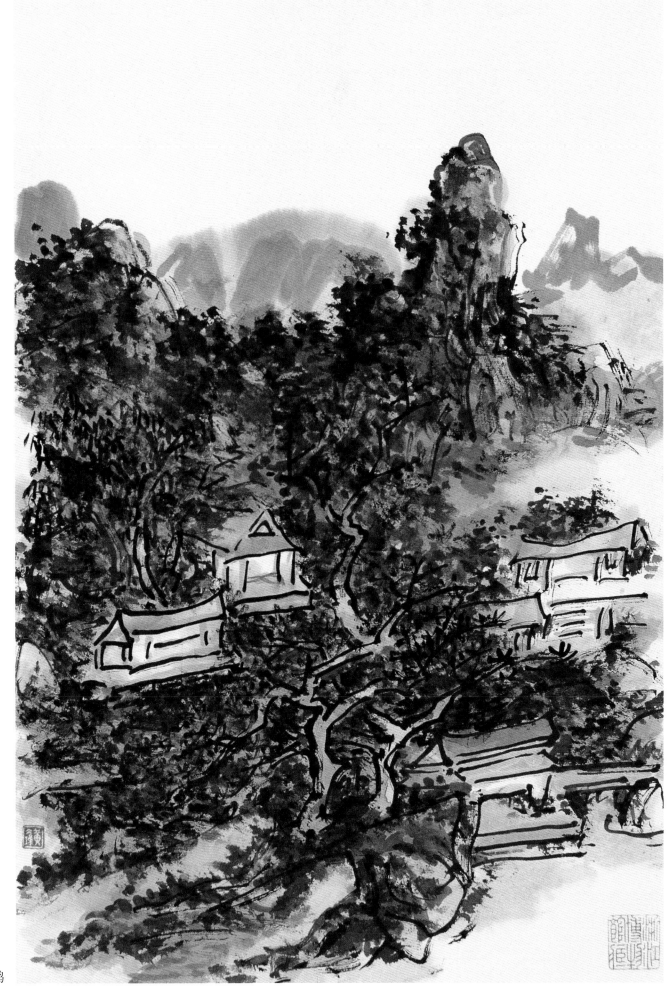

山水 之四
钤印：黄冰鸿

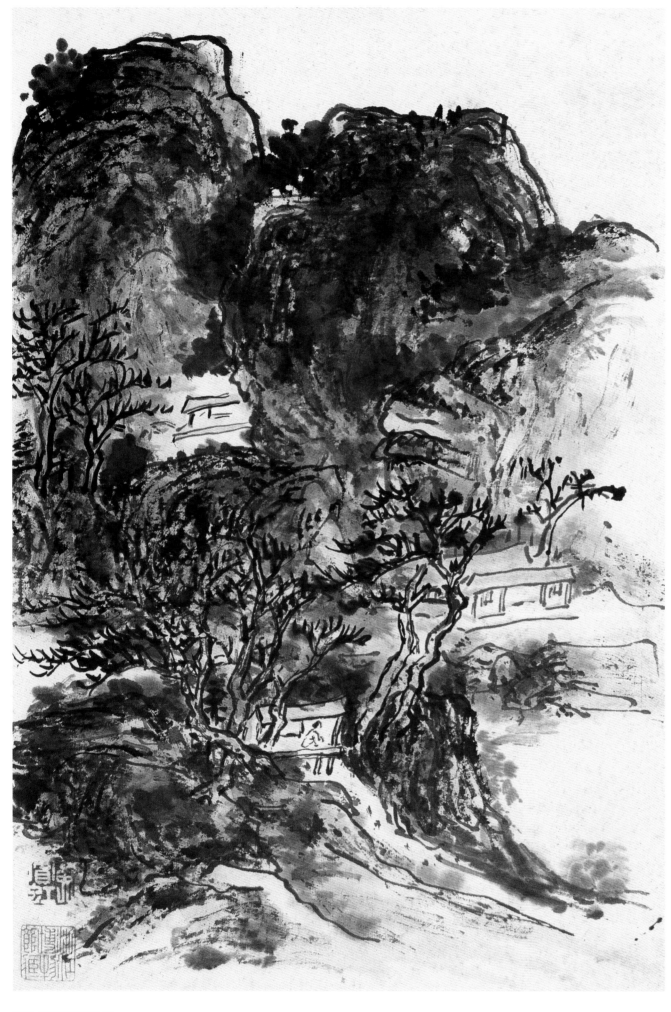

山水 之五

钤印：黄宾虹

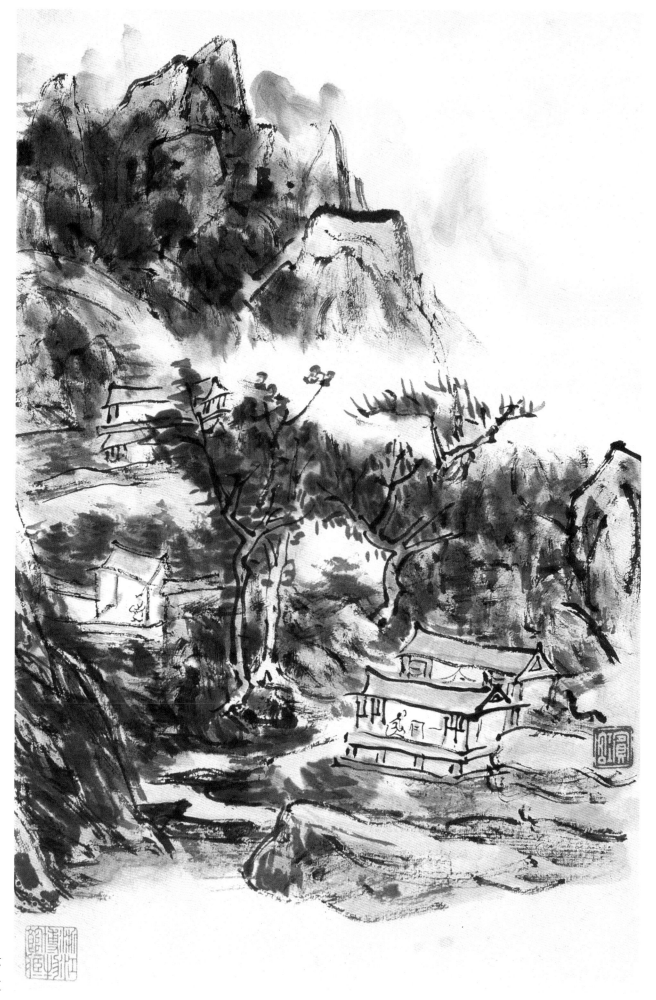

山水　之六
钤印：宾虹

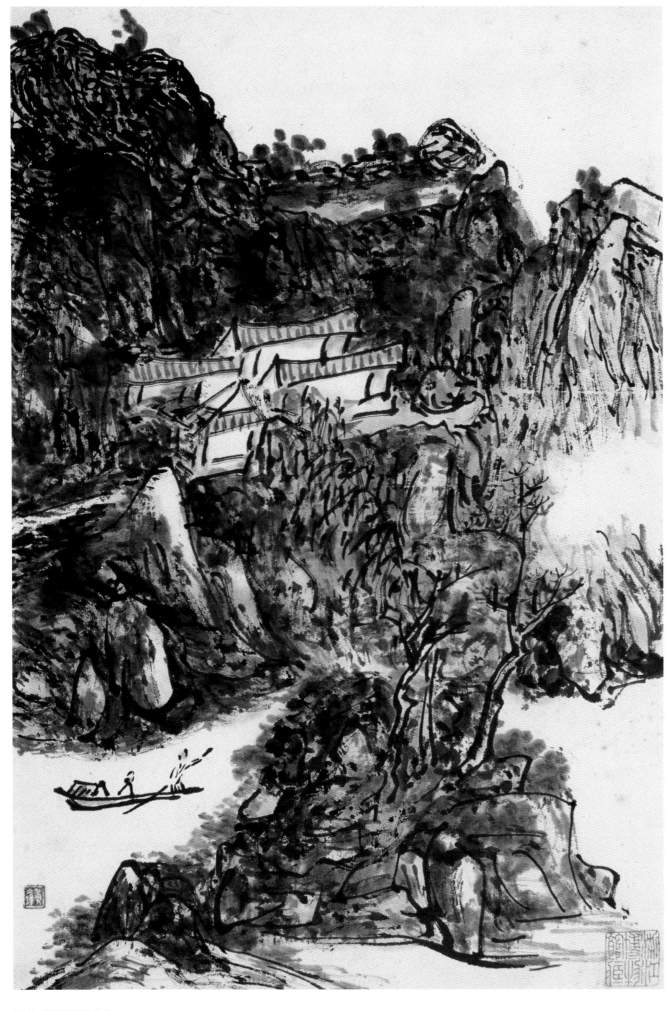

山水　之七
钤印：黄冰鸿

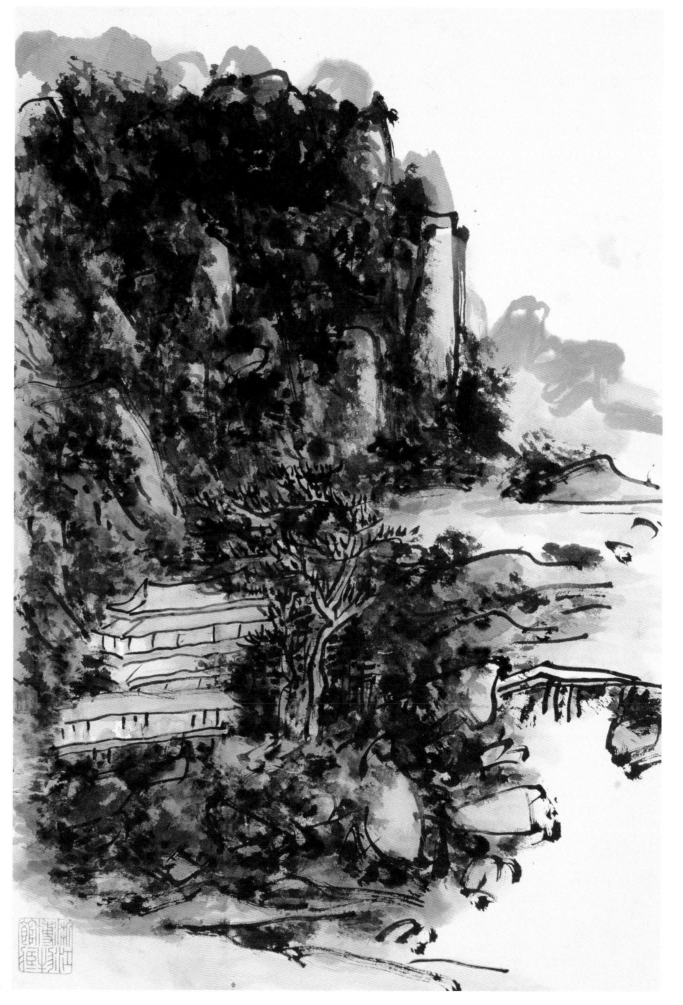

山水 之八

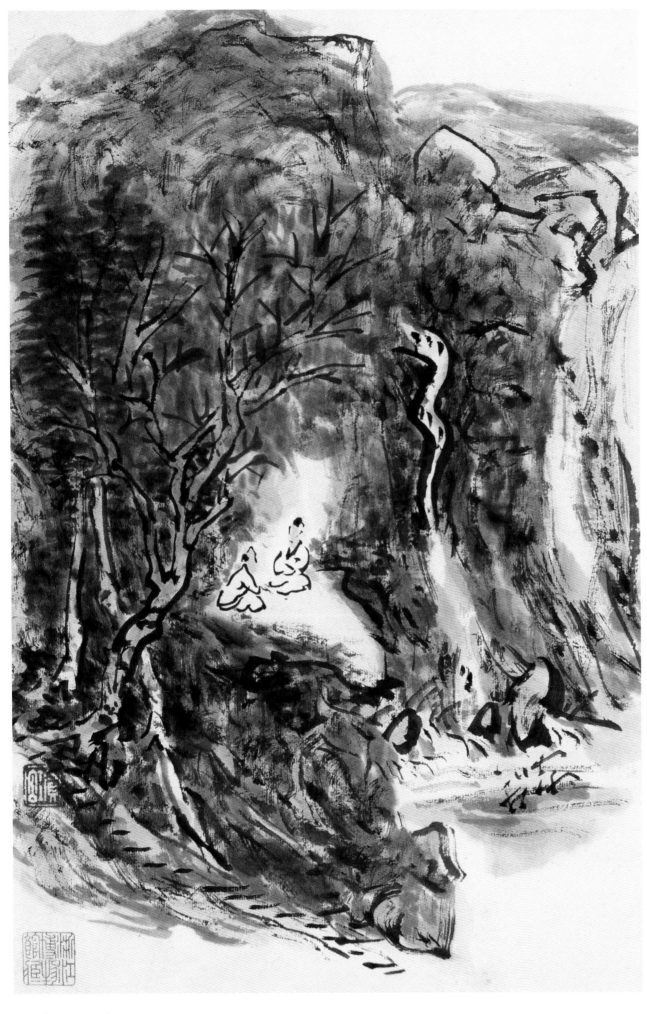

山水 之九

钤印：宾虹

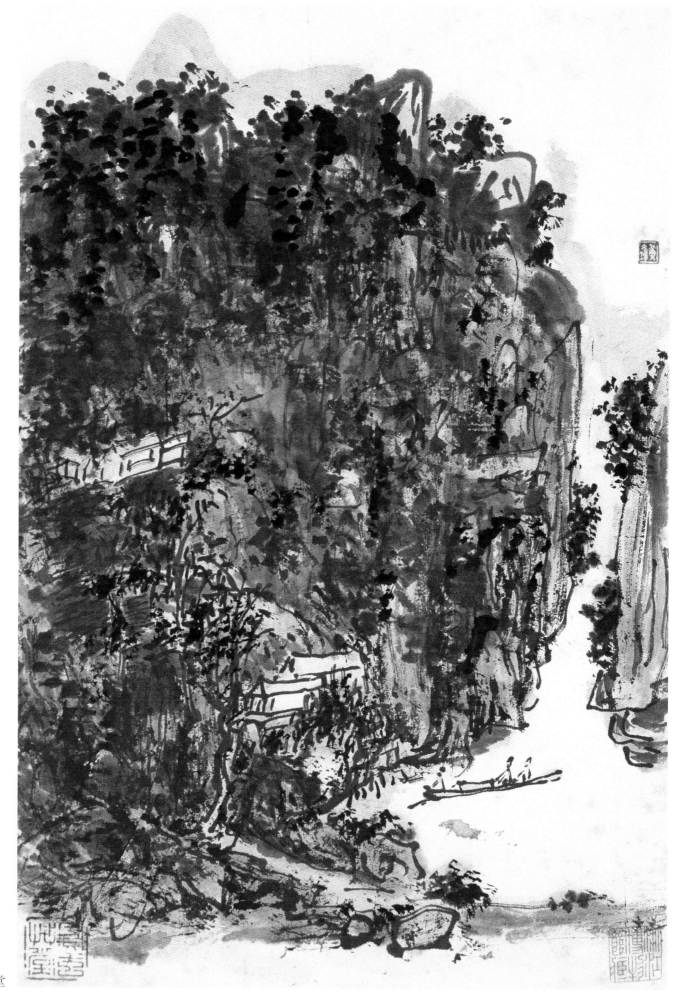

山水 之十

钤印：黄冰鸿　宾虹草堂

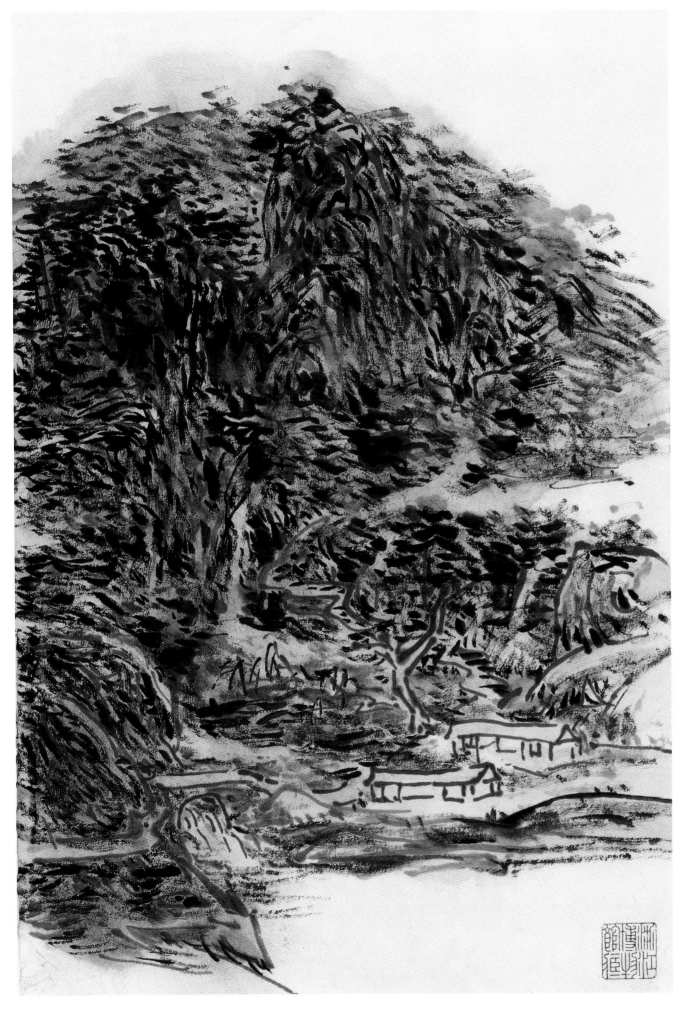

山水　两幅　之一
纸本　31cm×21.5cm　浙江省博物馆藏

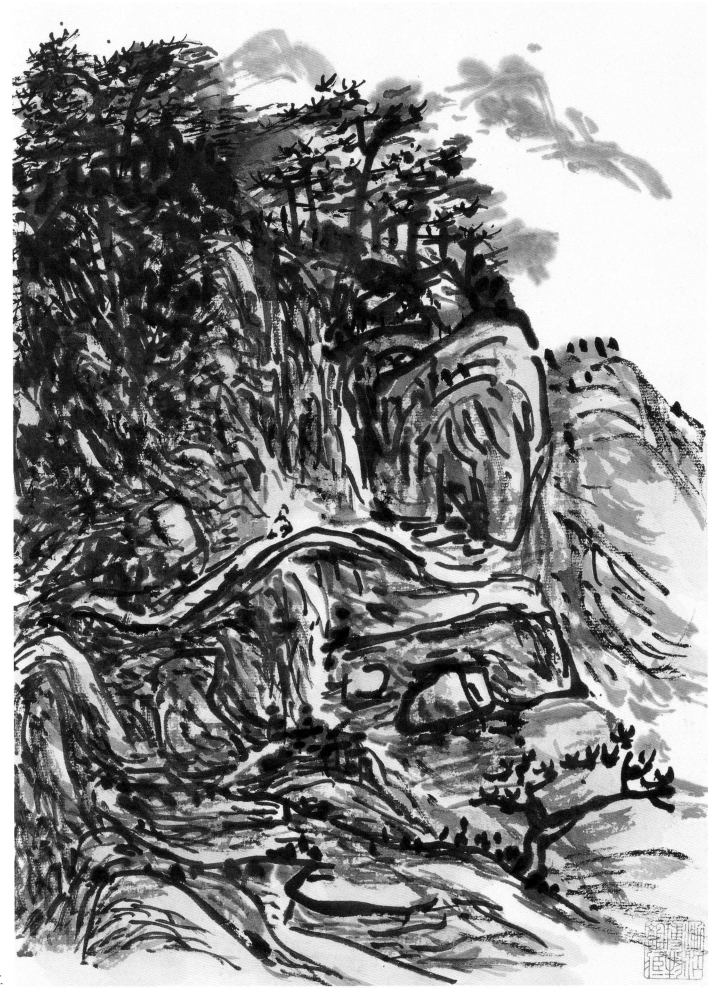

山水 之二

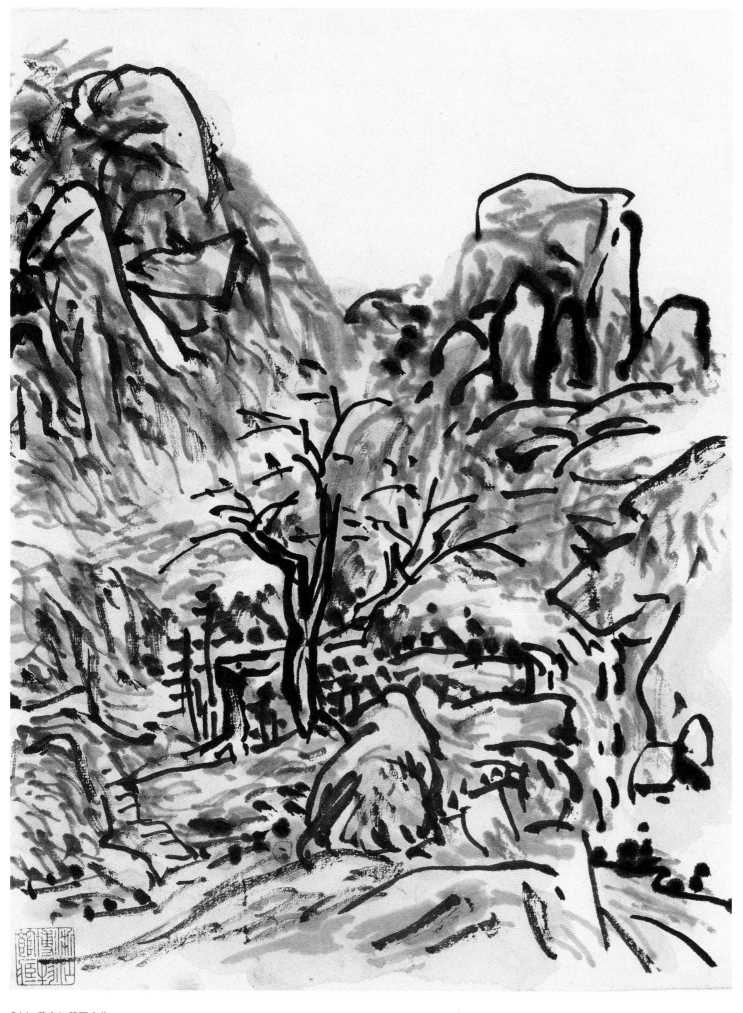

山水　两幅　之一

纸本　31cm×23cm　浙江省博物馆藏

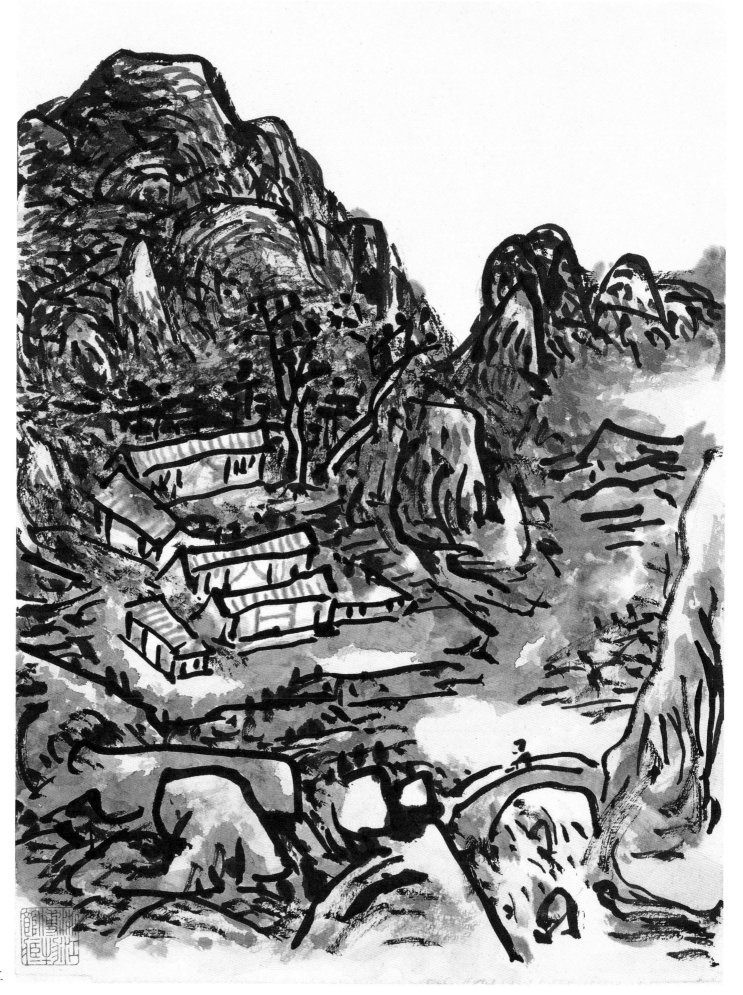

山水 之二

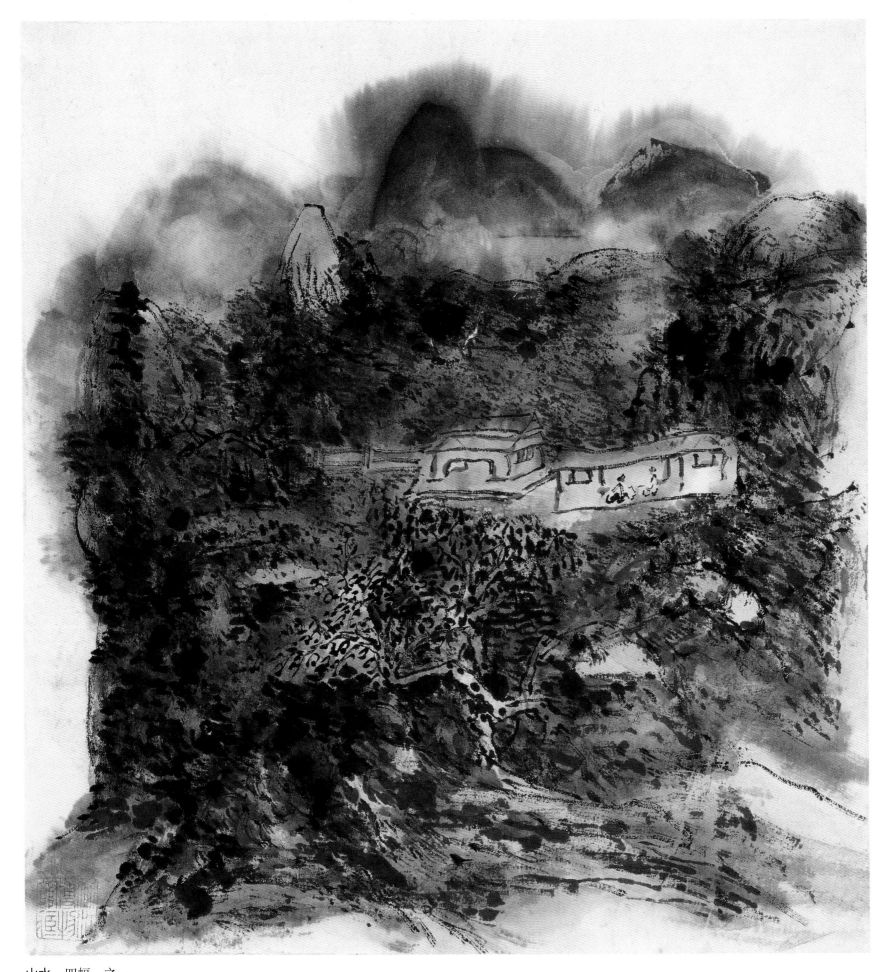

山水 四幅 之一

纸本 27.5cm×25cm 浙江省博物馆藏

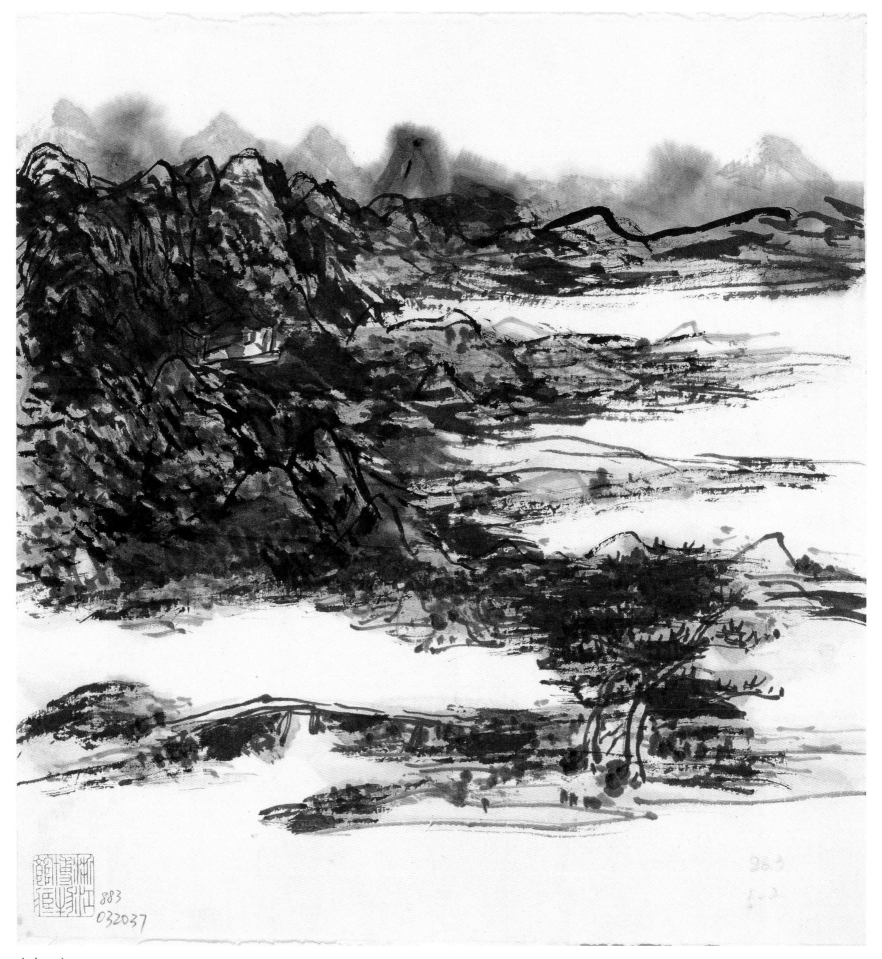

山水 之二

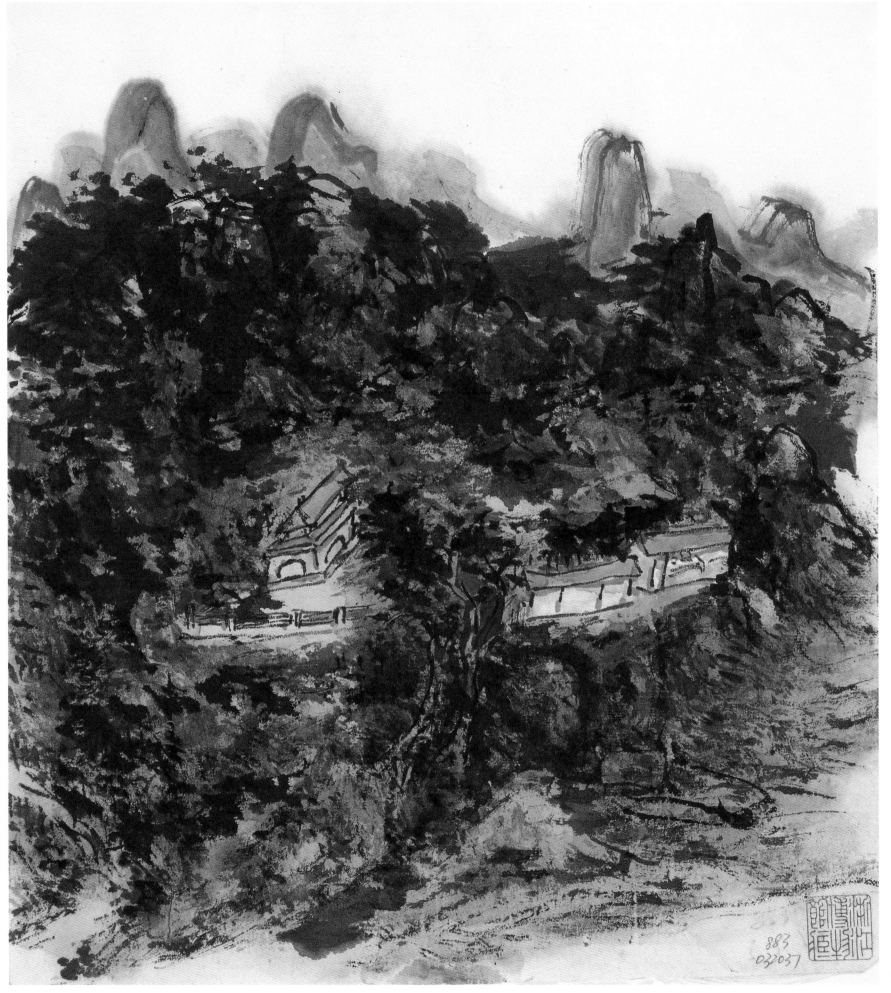

山水 之三

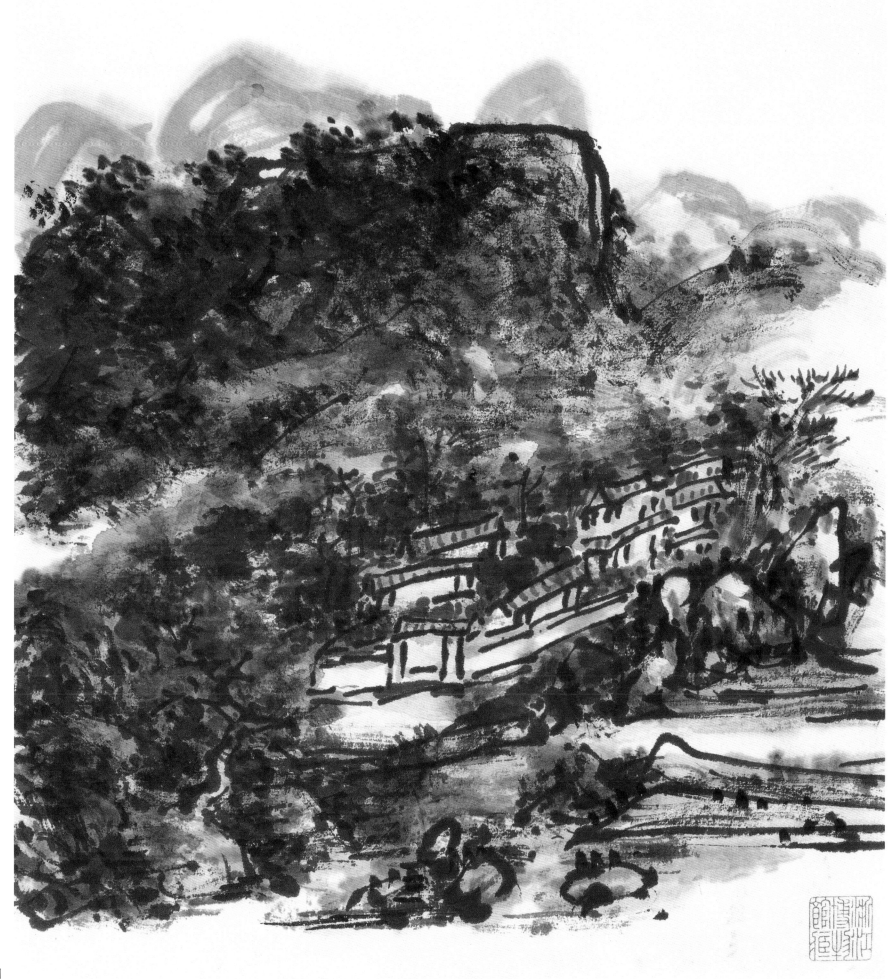

山水 之四

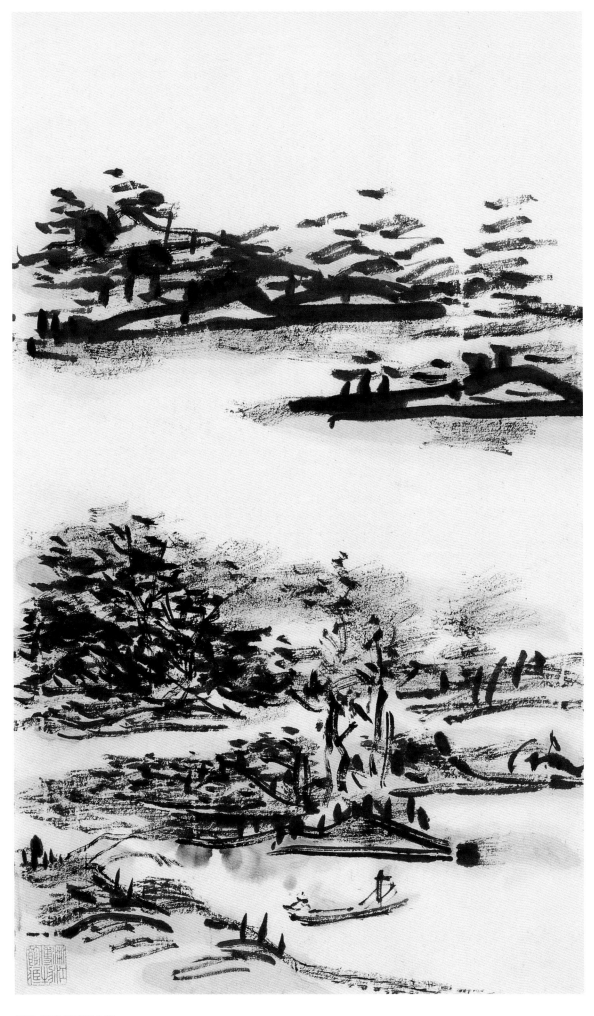

山水　四幅　之一

纸本　45cm×26.5cm　浙江省博物馆藏

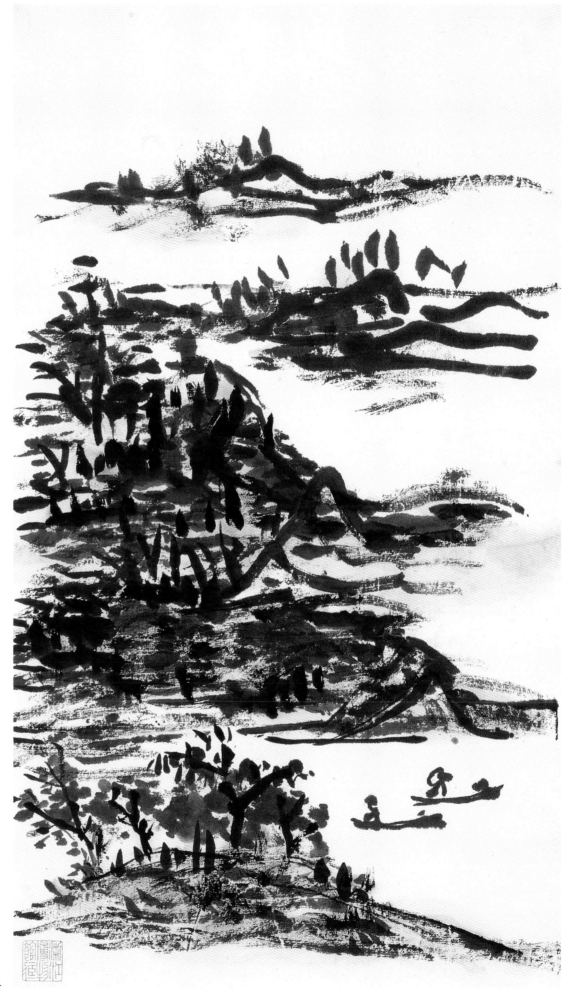

山水 之二

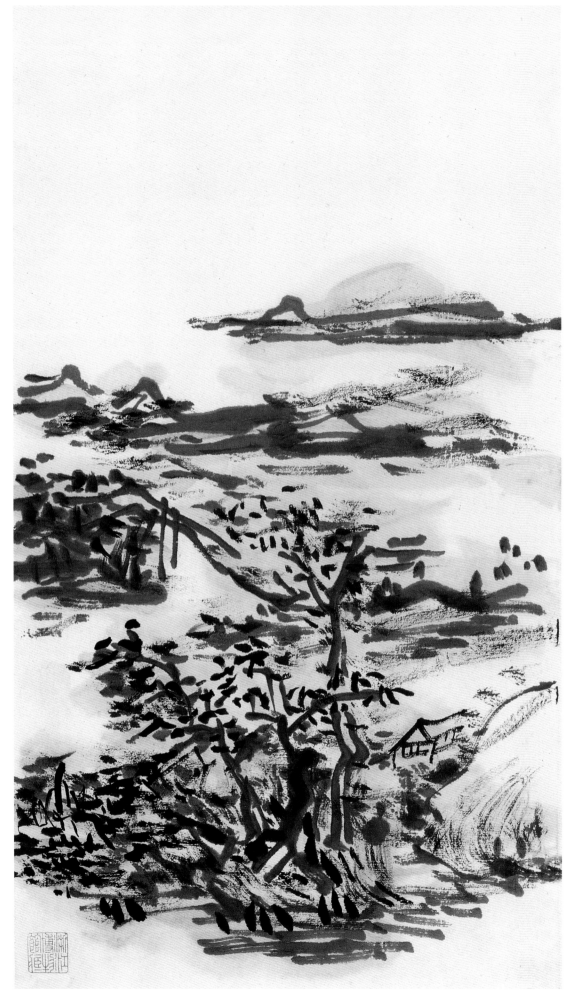

山水 之三

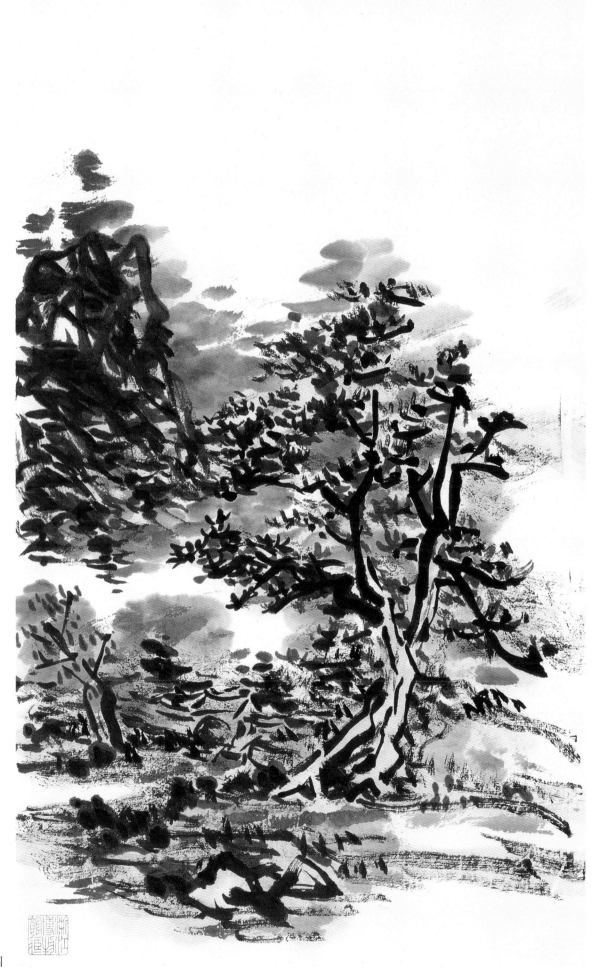

山水 之四

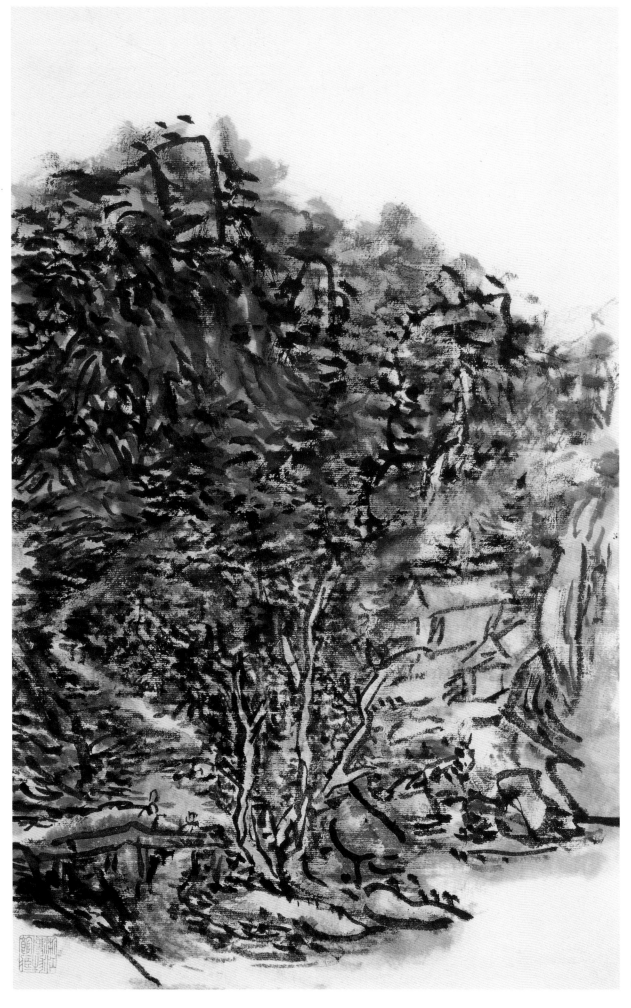

山水

纸本　48cm×33cm　浙江省博物馆藏

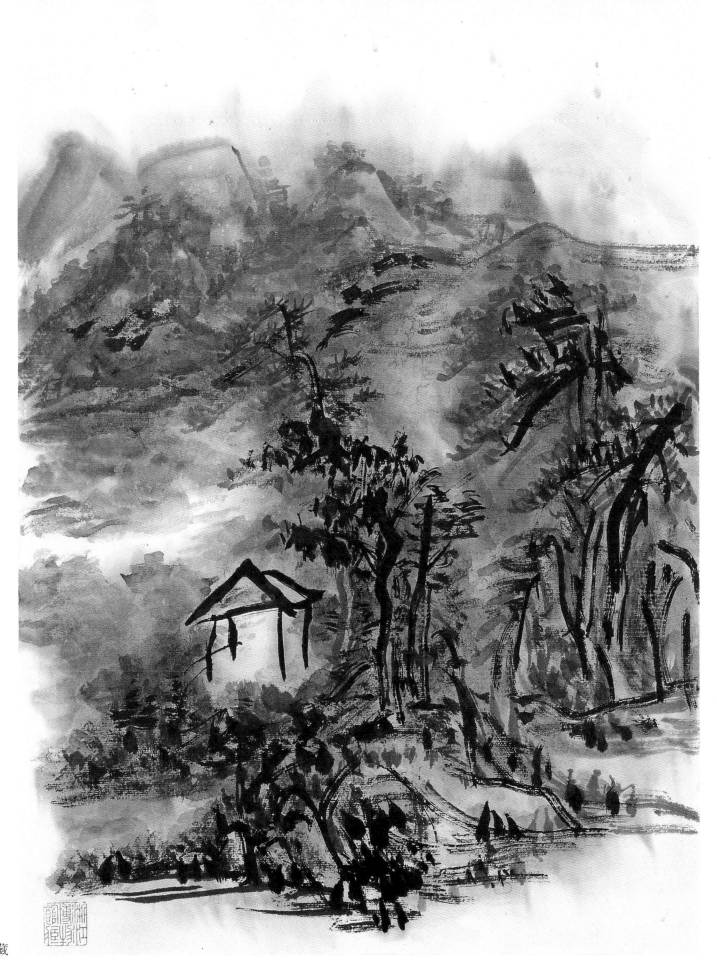

山水

纸本　43.5cm×30.5cm　浙江省博物馆藏

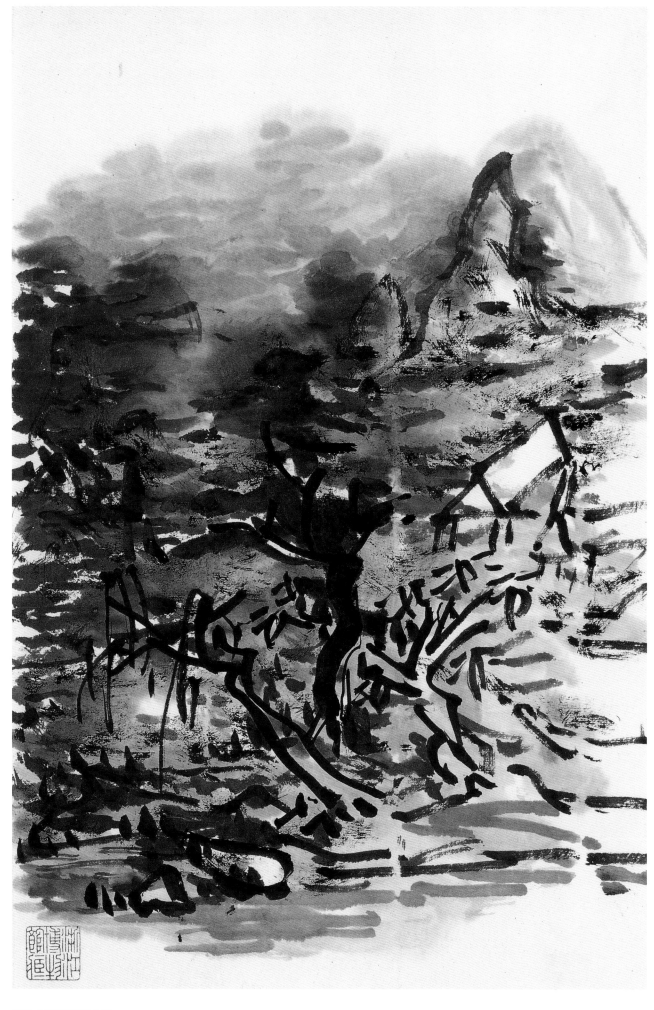

山水

纸本　34cm×22cm　浙江省博物馆藏

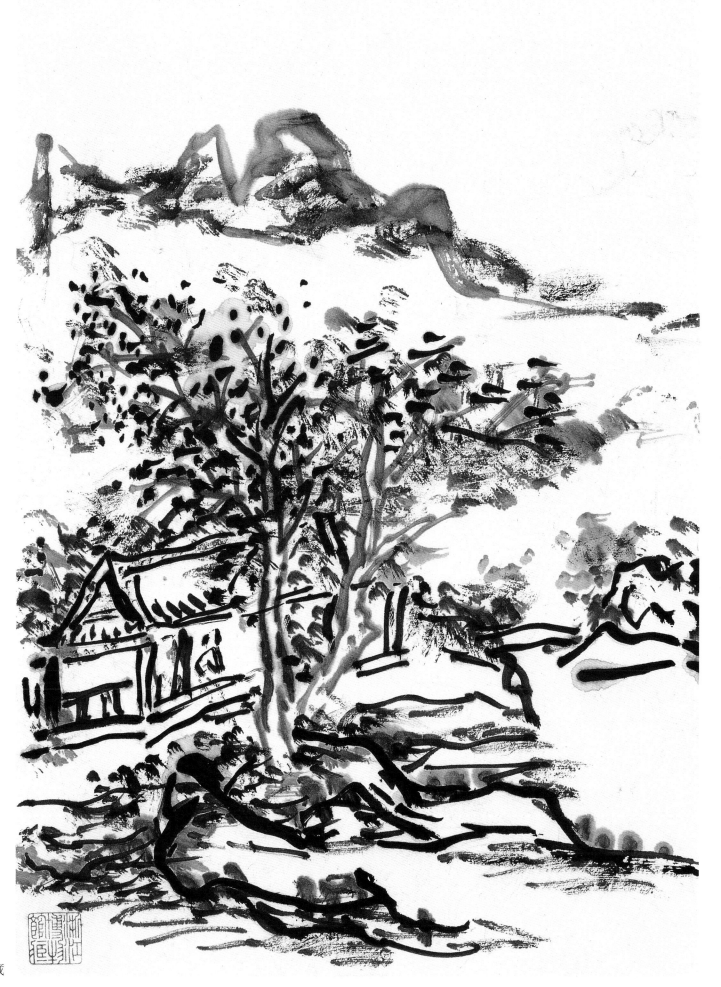

山水

纸本　34cm×24.5cm　浙江省博物馆藏

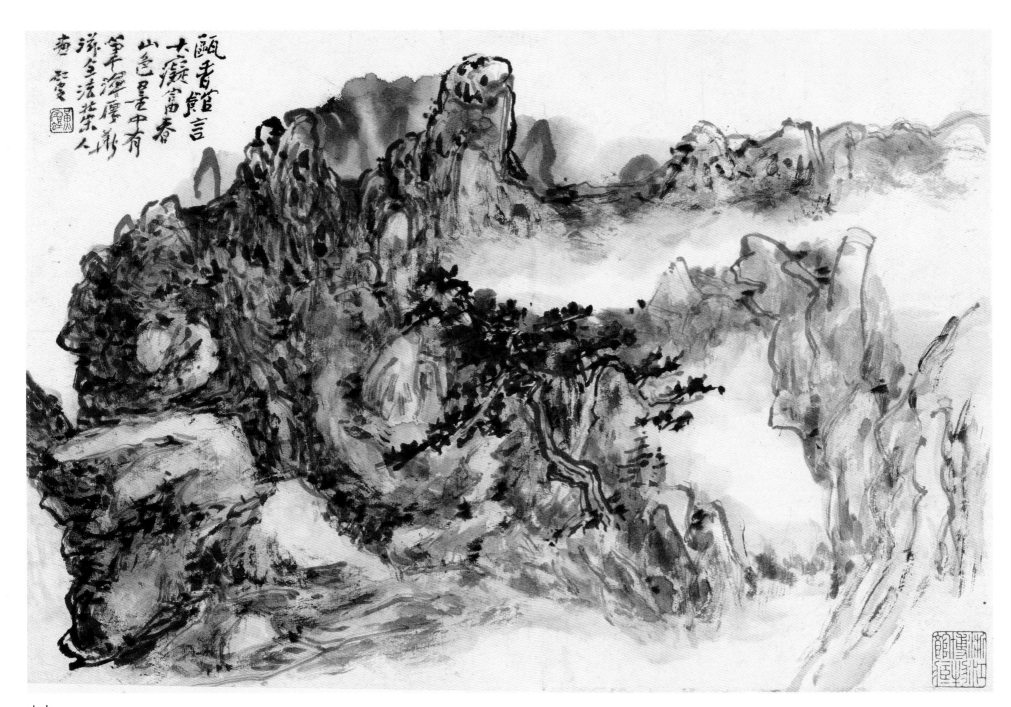

山水

纸本　22.4cm×33.5cm　浙江省博物馆藏
题识：瓯香馆言　大痴富春山色　墨中有笔　浑厚华滋　全法北宋人画　矼叟
钤印：黄宾虹

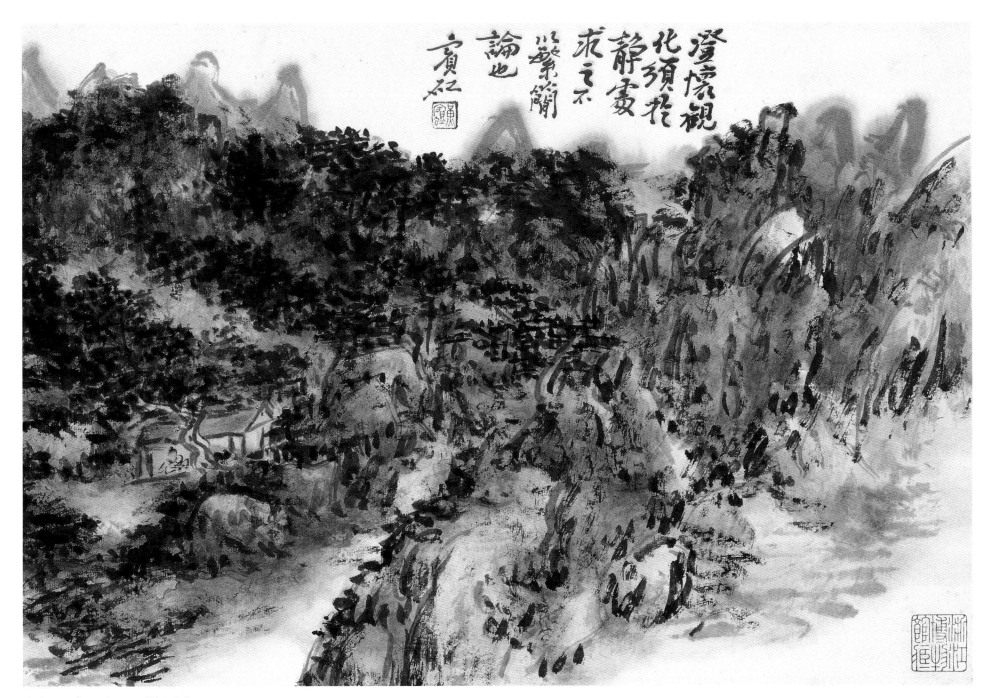

山水　三幅　之一　澄怀观化

纸本　21.7cm×31.8cm　浙江省博物馆藏
题识：澄怀观化　须于静处求之　不以繁简论也　宾虹
钤印：黄宾虹

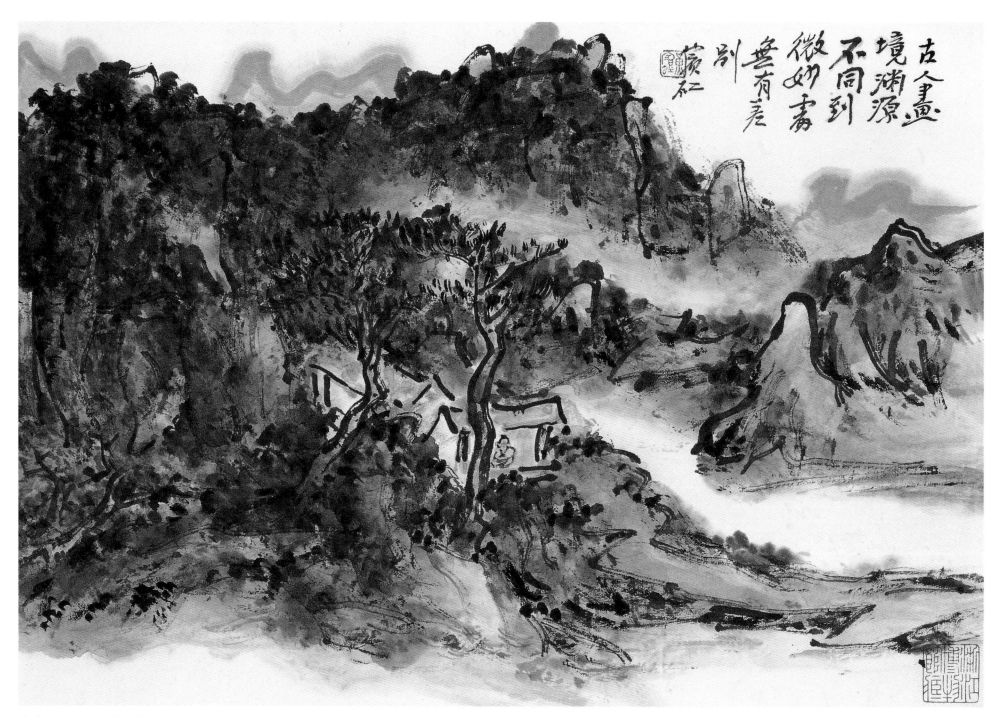

山水 之二 古人画境

题识：古人画境渊源不同　到微妙处无有差别　宾虹

钤印：黄宾虹

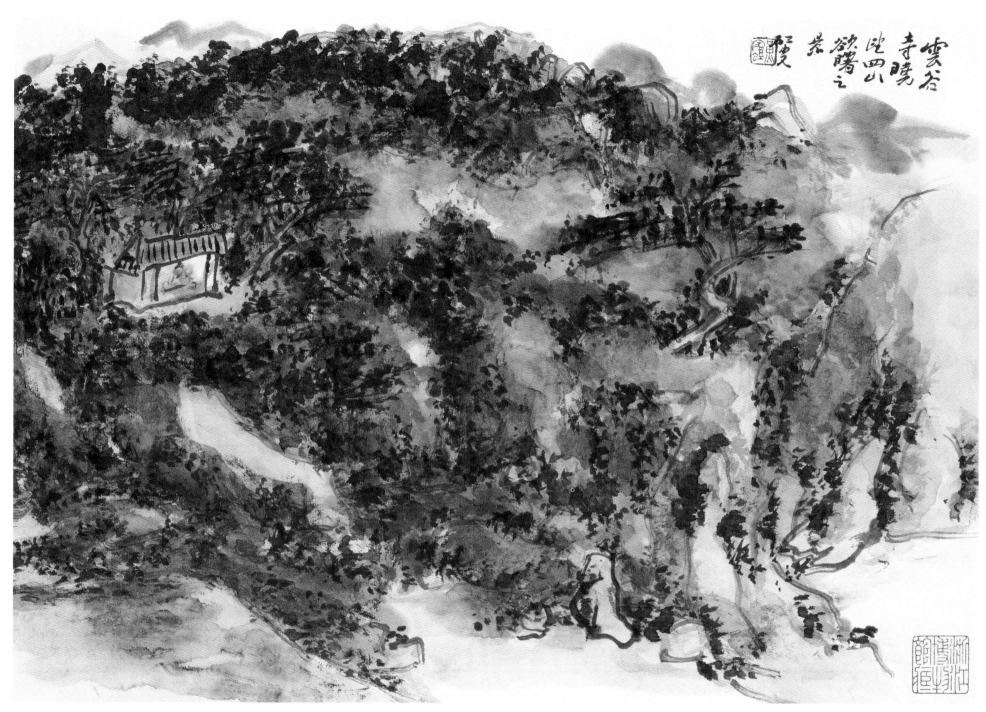

山水　之三　云谷寺晓望

题识：云谷寺晓望四山欲曙之景　矼叟

钤印：黄宾虹

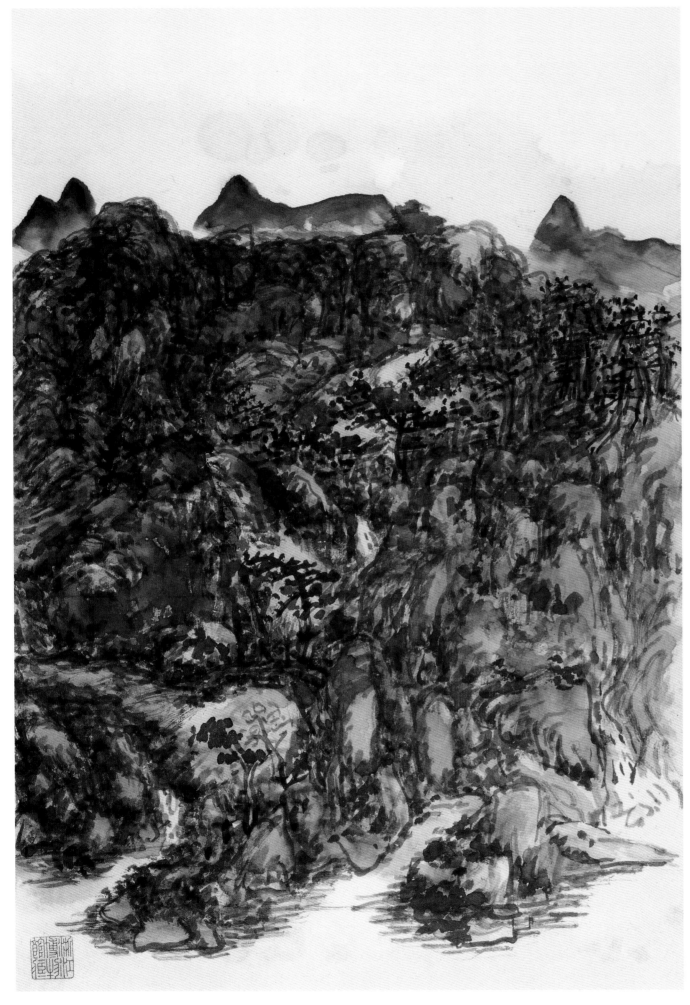

山水

纸本　40.5cm×30cm　浙江省博物馆藏

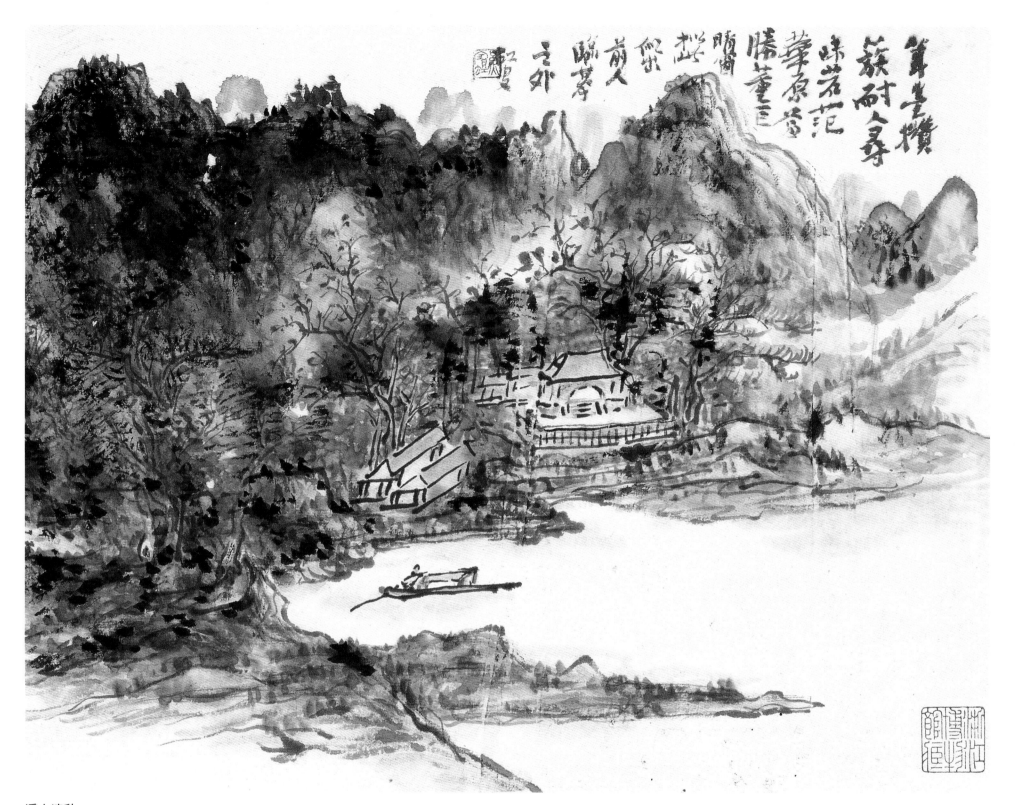

溪山清秋

纸本　22.4cm×28.4cm　浙江省博物馆藏
题识：笔墨攒簇　耐人寻味　若范华原　当胜董巨　晴窗拟此　似出前人临摹之外　虹叟
钤印：黄宾虹

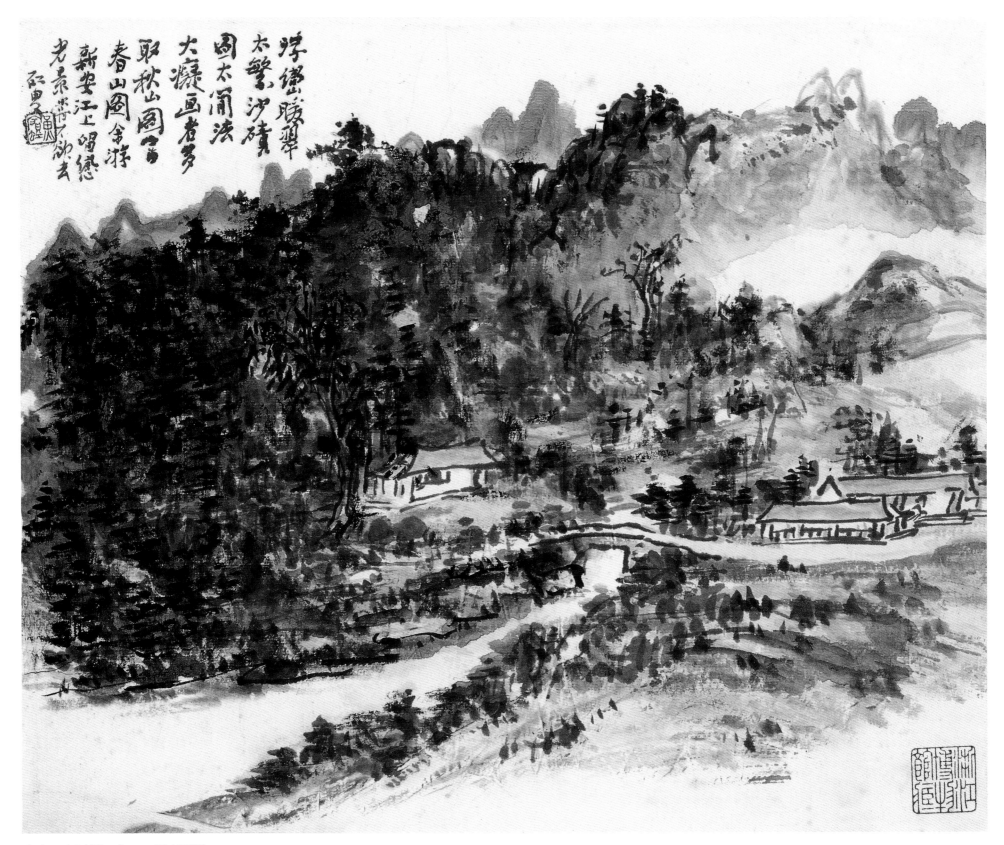

山水　十四幅　之一　浮峦暖翠

纸本　22.1cm×26.4cm　浙江省博物馆藏
题识：浮峦暖翠太繁　沙碛图太简　法大痴画者　多取秋山图　此为春山图　余游新安江上　留恋光景　尝不欲去　矼叟
钤印：黄宾虹

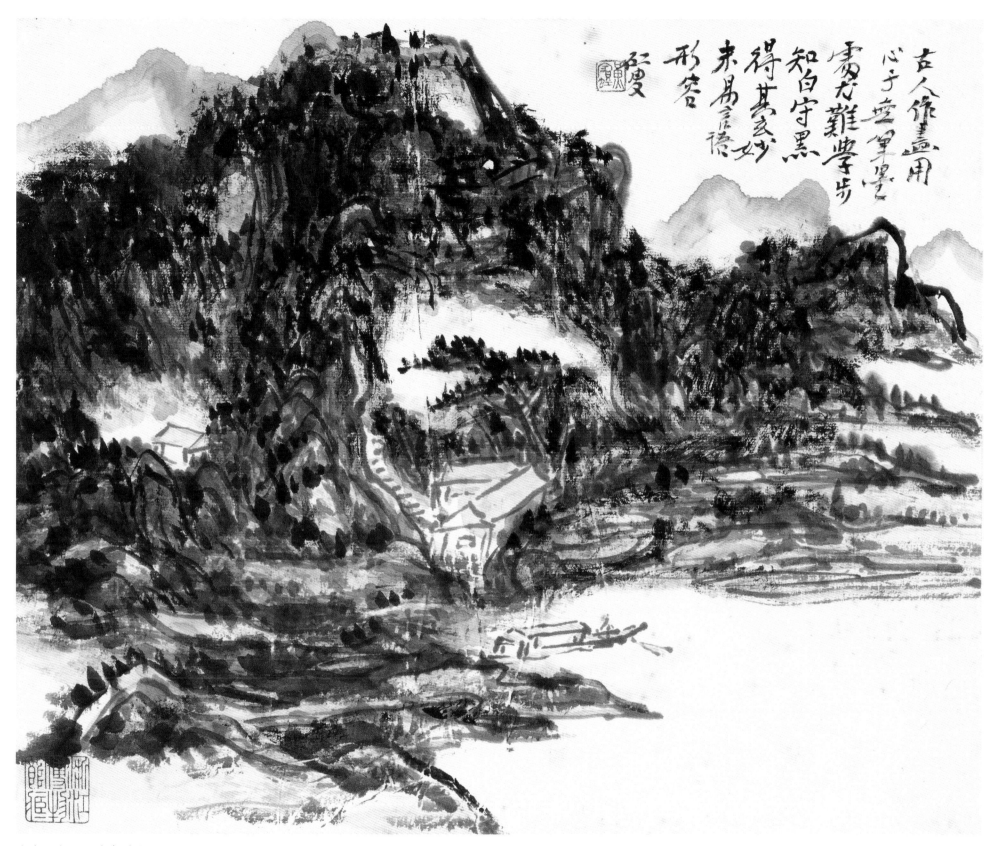

山水 之二 泊舟看山

题识：古人作画 用心于无笔墨处 尤难学步 知白守黑 得其玄妙 未易言语形容 矼叟

钤印：黄宾虹

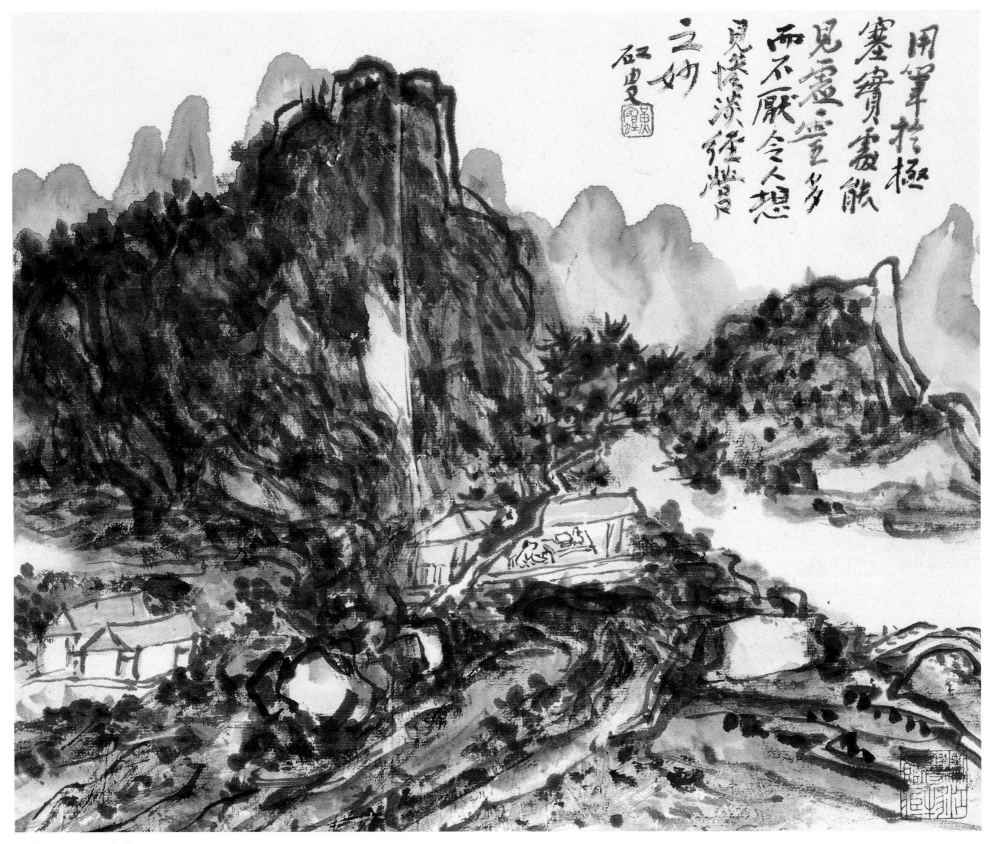

山水　之三　松崖读书

题识：用笔于极塞实处能见虚灵　多而不厌　令人想见惨淡经营之妙　矼叟

钤印：黄宾虹

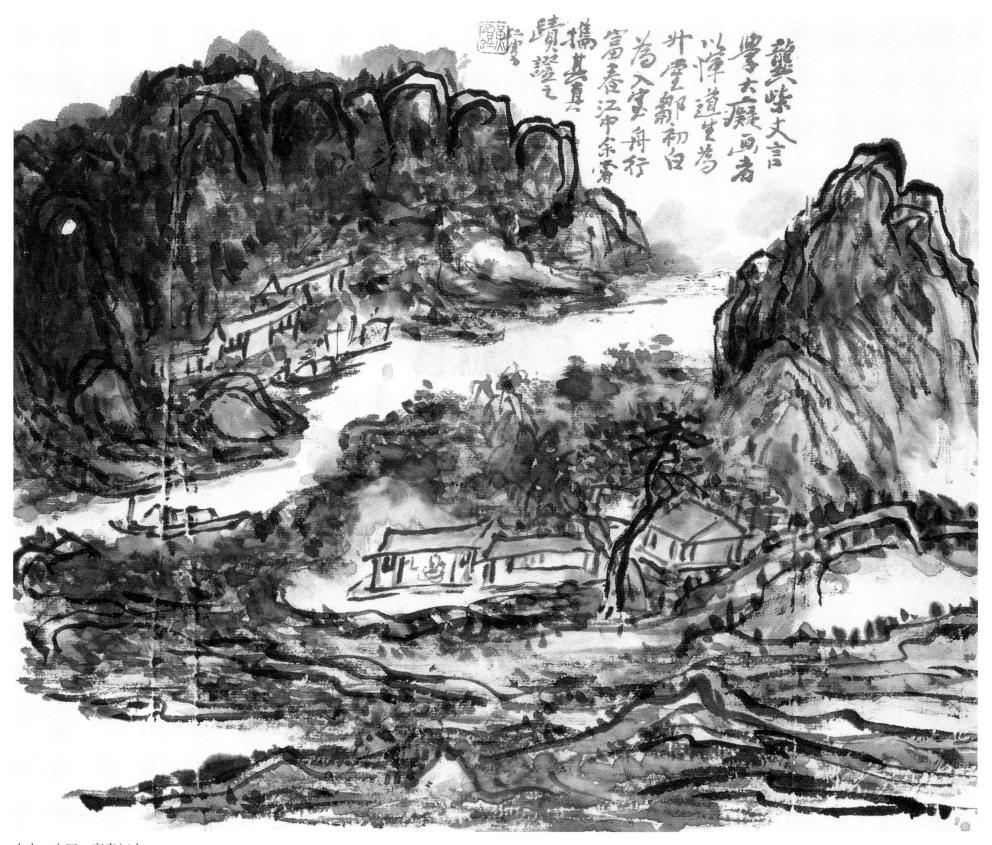

山水　之四　富春江中

题识：龚柴丈言　学大痴画者　以恽道生为升堂　邹初白为入室　舟行富春江中　余尝携其真迹证之　矼叟

钤印：黄宾虹

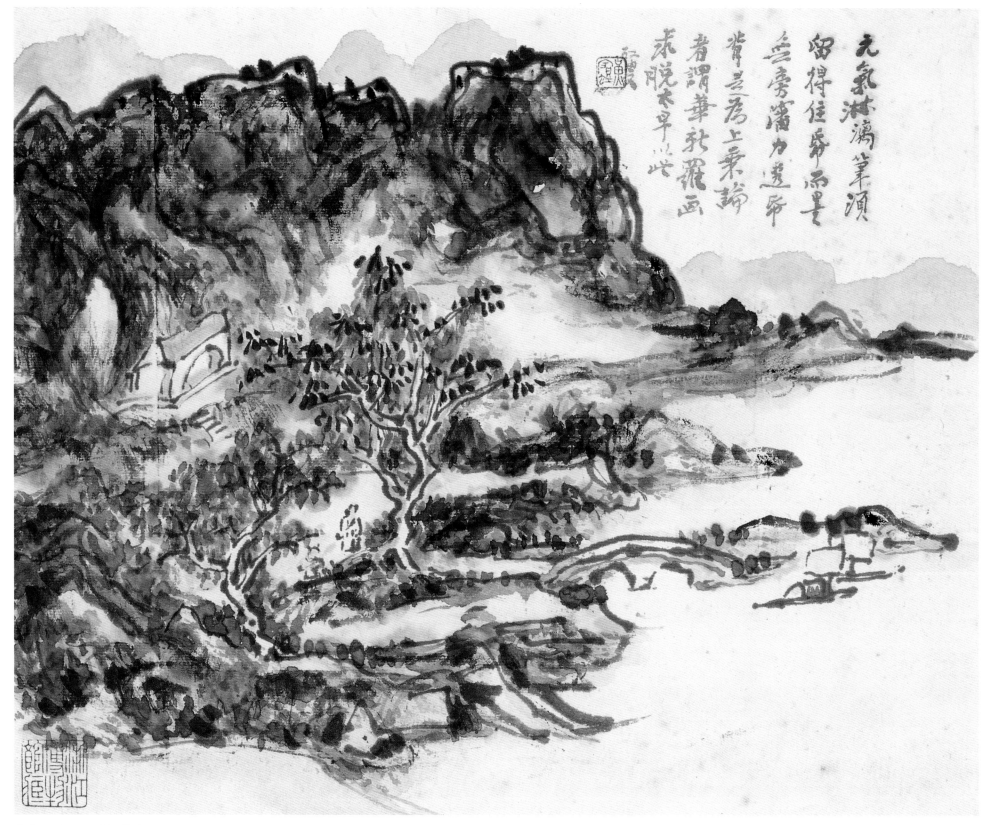

山水 之五 元气淋漓

题识：元气淋漓 笔须留得住纸 而墨无旁瀋 力透纸背是为上乘 论者谓华新罗画求脱太早以此 矼叟
钤印：黄宾虹

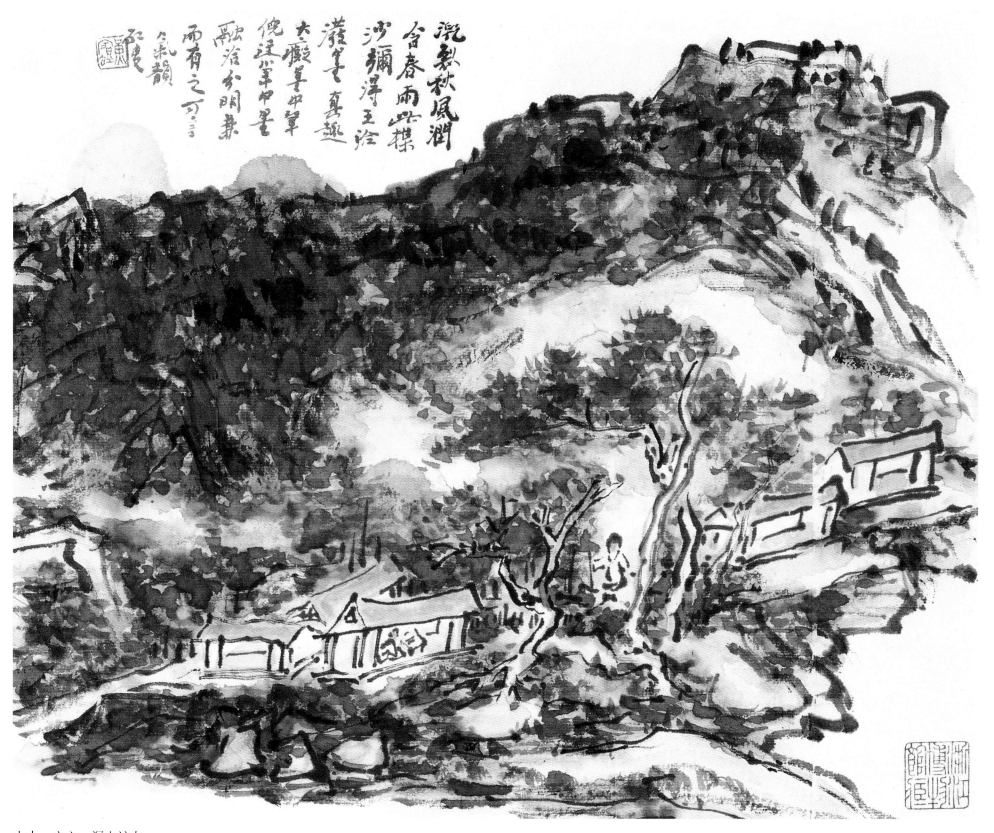

山水 之六 深山访友

题识：干裂秋风 润含春雨 此梅沙弥得王洽泼墨真趣 大痴墨中笔 倪迂笔中墨 融洽分明 兼而有之 可言气韵 矼叟

钤印：黄宾虹

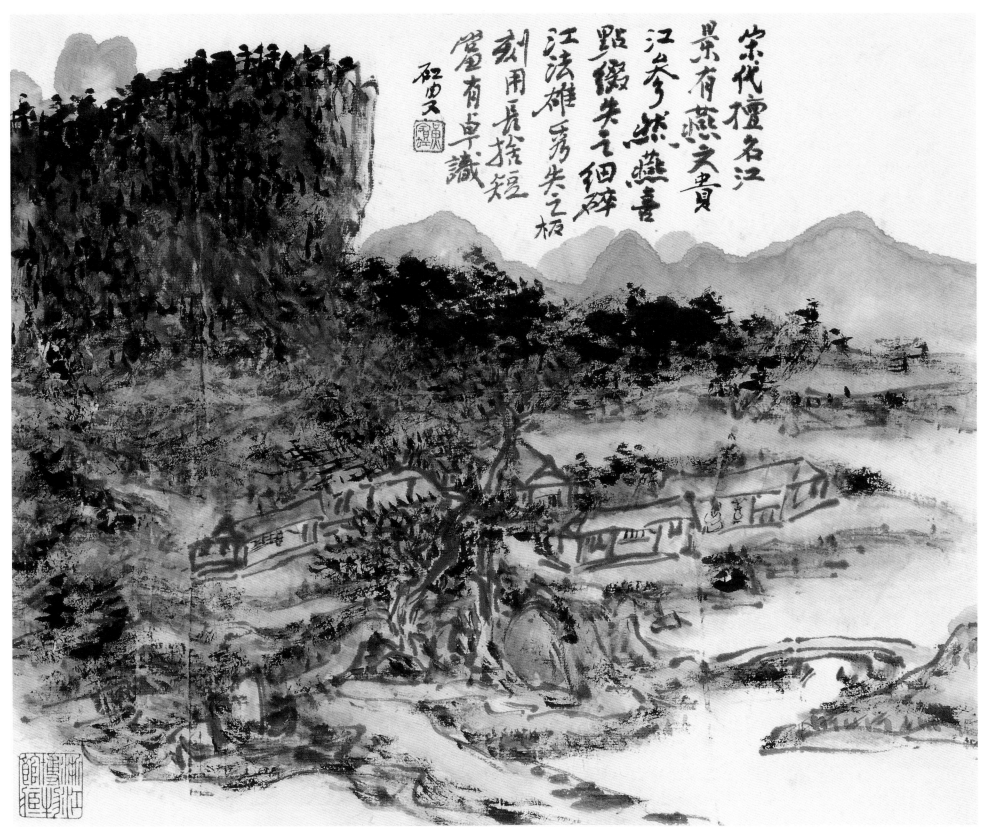

宋代擅名江景有燕文贵江参　然燕喜点缀　失之细碎　江法雄秀　失之板刻　用长舍短　当有卓识　矼叟

山水　之七　坐参静趣

题识：宋代擅名江景有燕文贵江参　然燕喜点缀　失之细碎　江法雄秀　失之板刻　用长舍短　当有卓识　矼叟

钤印：黄宾虹

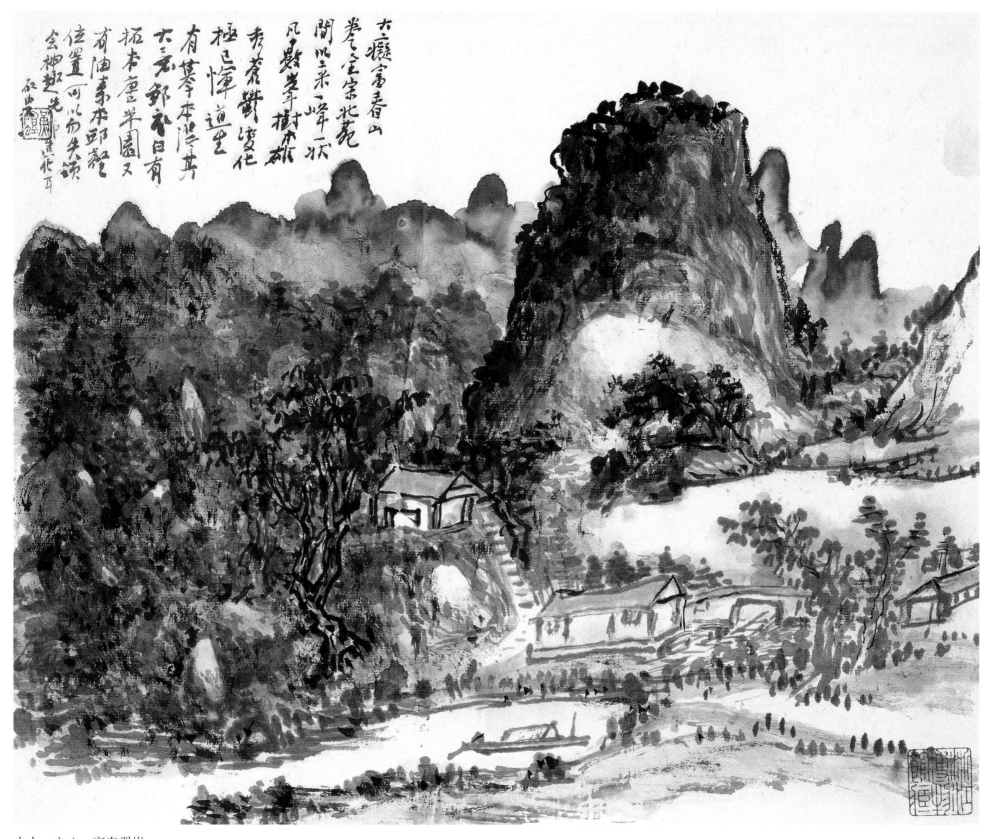

山水　之八　富春翠岚

题识：大痴富春山卷全宗北苑　间以二米　一峰一状　凡十数峰　树木雄秀苍郁　变化极已　恽道生有摹本　得其大意　邹衣白有拓本　唐半园又有油素本　丘壑位置　可以勿失　领会神趣　先师造化耳　矼叟

钤印：黄宾虹

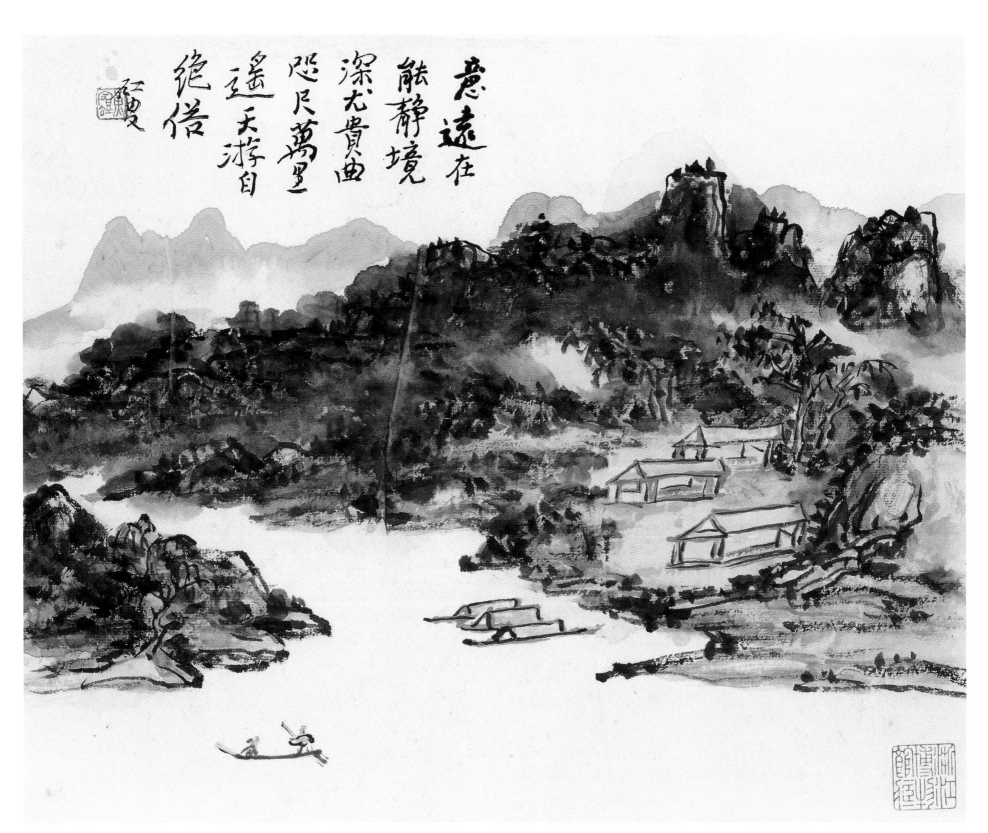

山水　之九　意远在能静

题识：意远在能静　境深尤贵曲　咫尺万里遥　天游自绝俗　矼叟

钤印：黄宾虹

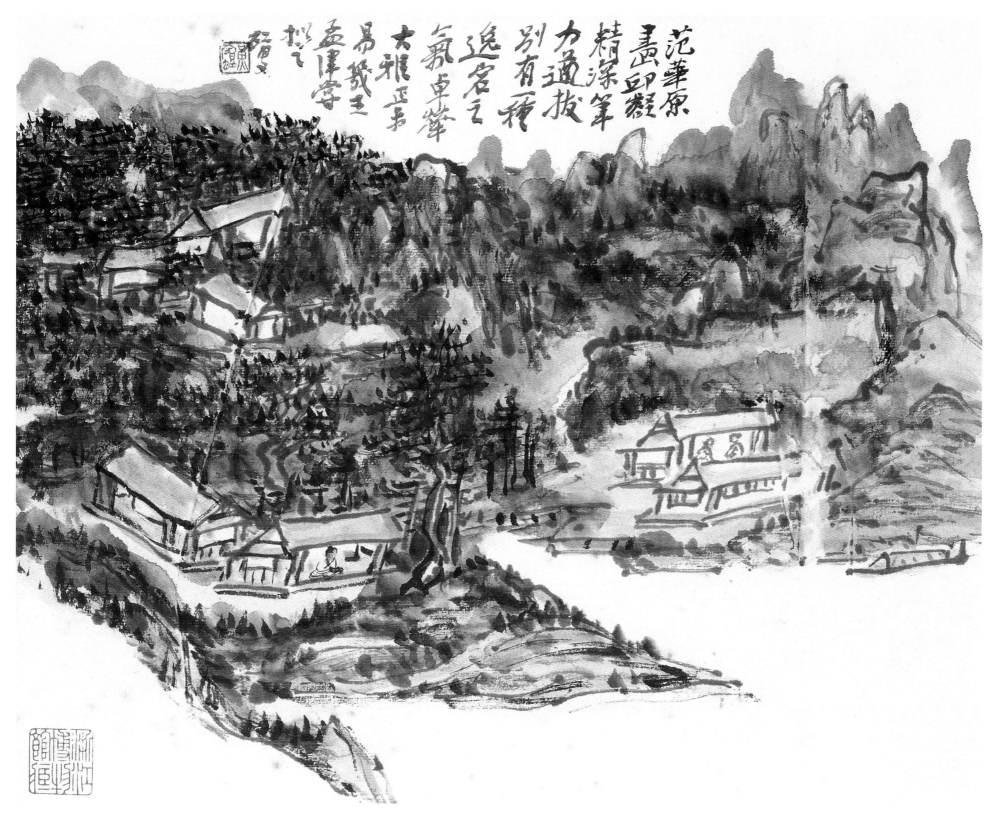

山水　之十　丘壑精深

题识：范华原画　丘壑精深　笔力遒拔　别有一种逸荡之气　卓荦大雅　正未易几　王孟津尝拟之　矼叟

钤印：黄宾虹

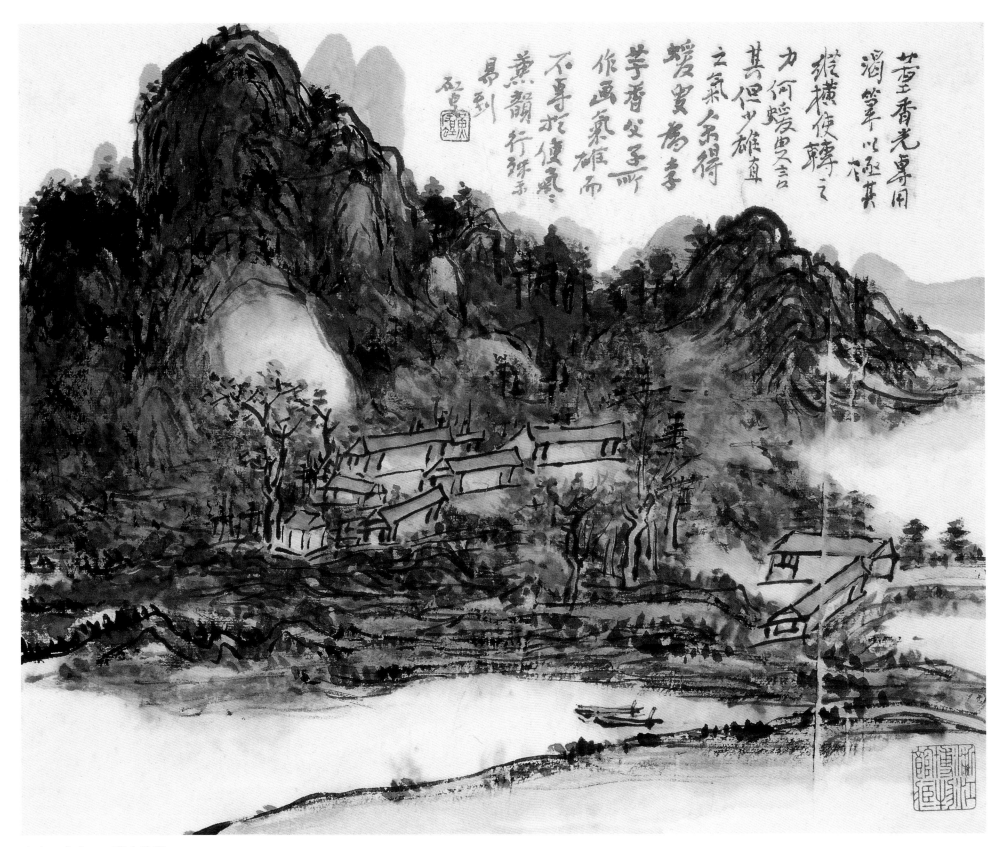

山水　之十一　暮山静籁

题识：董香光专用渴笔　以极其横使转之力　何蝯叟言其但少雄直之气　余得蝯叟为李芋香父子所作画　气雄而不专于使气　气兼韵行　殊未易到　矼叟

钤印：黄宾虹

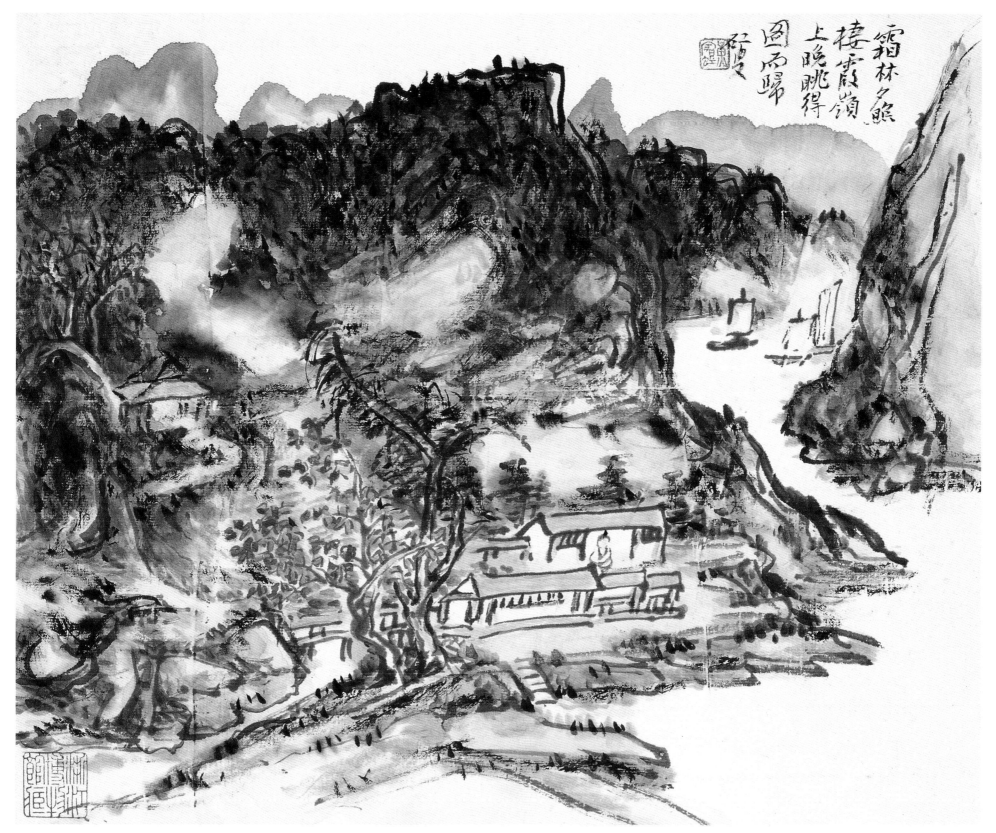

山水 之十二 霜林夕照

题识：霜林夕照 栖霞岭上晚眺 得图而归 矼叟

钤印：黄宾虹

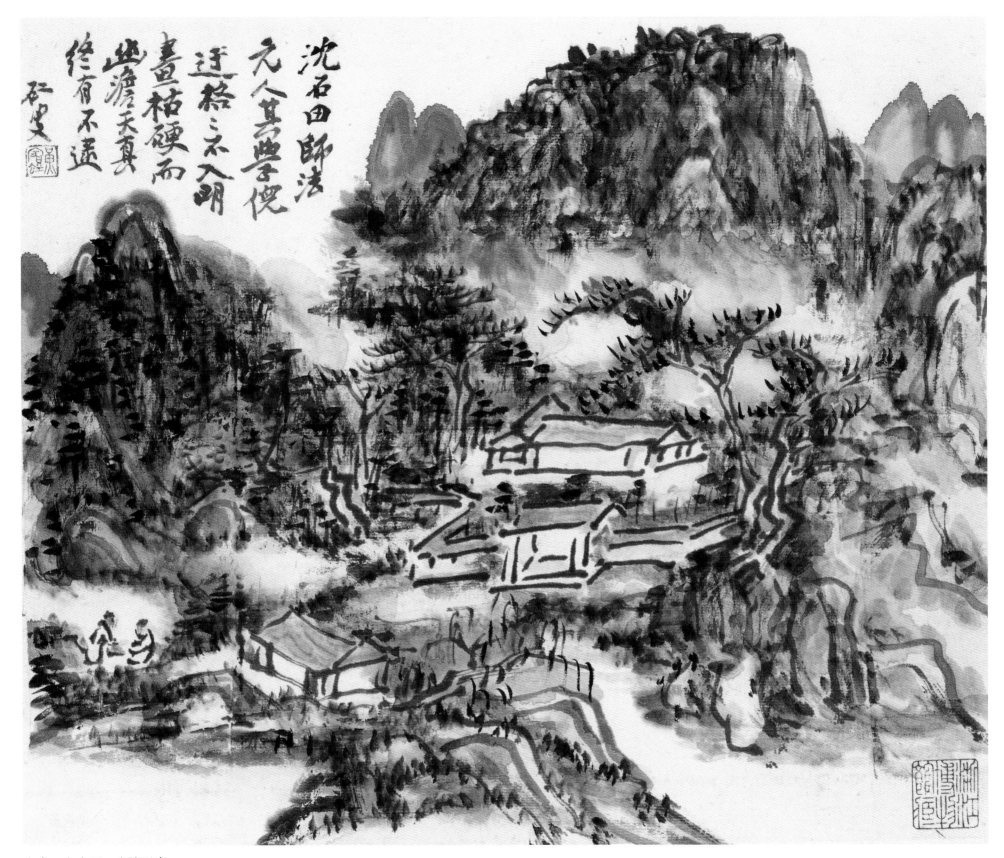

山水 之十三 幽淡天真

题识：沈石田师法元人 其学倪迂格格不入 明画枯硬 而幽澹天真 终有不逮 矼叟

钤印：黄宾虹

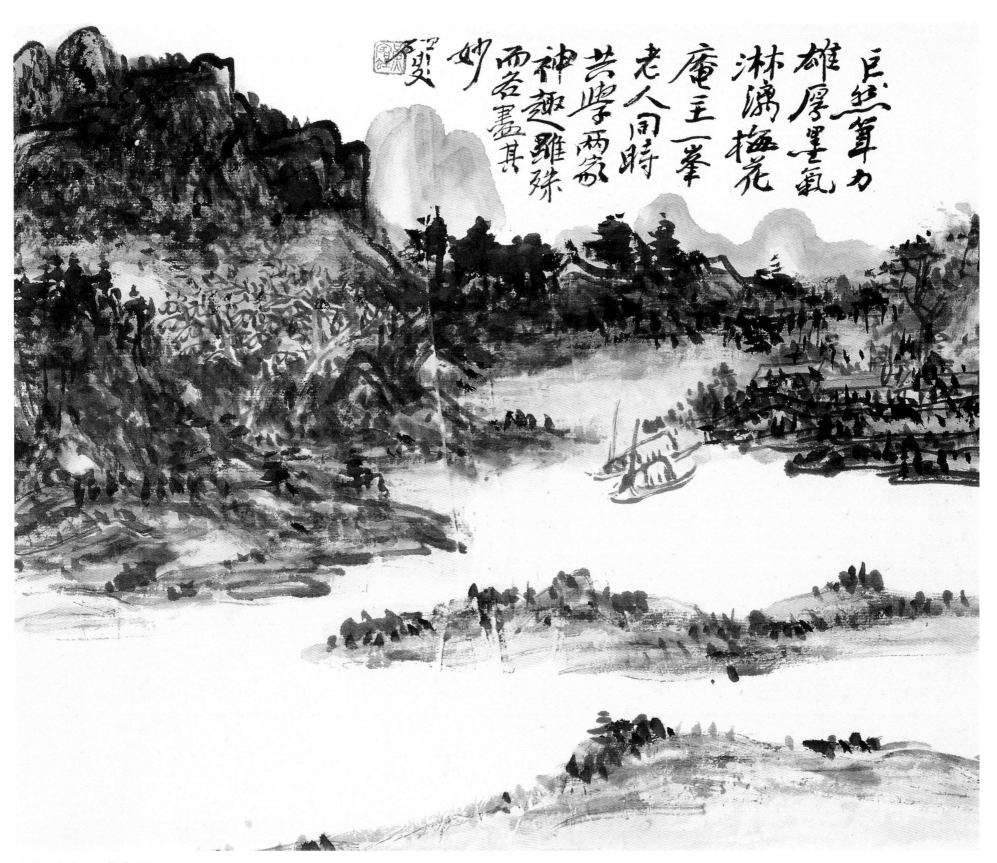

山水　之十四　静渚憩渔

题识：巨然笔力雄厚　墨气淋漓　梅花庵主一峰老人　同时共学　两家神趣虽殊　而各尽其妙　矼叟

钤印：黄宾虹

图书在版编目（ＣＩＰ）数据

黄宾虹册页全集1. 山水画卷 / 黄宾虹册页全集编委
会编. -- 杭州 : 浙江人民美术出版社，2017.6
 ISBN 978-7-5340-5829-5

Ⅰ. ①黄… Ⅱ. ①黄… Ⅲ. ①山水画－作品集－中国
－现代 Ⅳ. ①J222.7

中国版本图书馆CIP数据核字(2017)第108563号

《黄宾虹册页全集》丛书编委会

骆坚群　杨瑾楠　黄琳娜　韩亚明
吴大红　杨可涵　金光远　杨海平

责任编辑　杨海平
装帧设计　龚旭萍
责任校对　黄　静
责任印制　陈柏荣

统　　筹　应宇恒　吴昀格　于斯逸
　　　　　侯　佳　胡鸿雁　杨於树
　　　　　李光旭　王　瑶　张佳音
　　　　　马德杰　张　英　倪建萍

黄宾虹册页全集 1　山水画卷

出版发行　浙江人民美术出版社
　　　　　（杭州市体育场路347号　http://mss.zjcb.com）
经　　销　全国各地新华书店
制版印刷　浙江海虹彩色印务有限公司
版　　次　2017年6月第1版·第1次印刷
开　　本　889mm×1194mm　1/12
印　　张　25
印　　数　0,001-1,500
书　　号　ISBN 978-7-5340-5829-5
定　　价　250.00元

如有印装质量问题，影响阅读，请与承印厂联系调换。